大俠 蕭青陽

　　2011年四度獲美國葛萊美獎提名的蕭青陽，1966年出生於台灣新店鎮務農的麵包店家庭，從小學時期開始，就愛混在夜市裡的唱片行看著一張一張新奇的西方唱片封面，十八歲高中畢業在南勢角榮市場裡違章加蓋頂樓公寓開始唱片設計。設計生涯橫跨八○、九○年代，至2012年已近千張唱片作品。作品中展現出熱愛土地與人文關懷風格，把台灣本土關懷轉化成創作作品。其中《故事島》唱片作品自發行以來，已經獲得德國紅點 best of the best 設計大獎、中國華語傳媒大獎、美國芝加哥 Good Design 設計獎、全美獨立音樂大獎和葛萊美獎提名，作品並獲得德國紅點博物館，以及芝加哥建築與設計博物館的收藏。《故事島》的作品當中蘊含著他對全世界美麗與災難的關懷，而在2012年以作品《75年後》再獲頒全美獨立音樂大獎肯定時，更堅定要踩著原創精神前往更遠的海邊、更高的山上創作的信念。

2012年 蕭青陽工作室座右銘

善 良 的 人 得 有 好 運 氣

SHOUT　Qing-Yang Xiao

　　The 2011 Grammy Awards-nominated designer, Shout, was born in 1966 in Xindian, Taiwan, into a farming family that also ran a bakery. Since elementary school, he loved hanging out in night market record stores, where he would avidly examine the latest Western album covers.

　　After graduating from high school at the age of 18, he started his career as a record cover designer, working out of an illegal rooftop extension in the Nanshijiao area of Taipei.

　　His career began in the 1980s and as of 2012, he has designed more than 1,000 record covers. His work encompasses his love of the land and the people who live there, and he infuses his creations with this passion for his homeland.

　　One of his works, Story Island, since released, has been nominated by Germany's Red Dot Design Awards, the Chinese Media Awards, the Chicago Good Design Awards, the Independent Music Awards and the Grammys, and has been collated by the Red Dot Design Museum and the Chicago Athenaeum. His design for Story Island implies his concern for worldwide beauty and the perils of disaster.

　　In 2012, he won an American Independent Music Award for his work on the album After 75 Years. Thanks to the recognition he earned for this award, he has become even more determined to tackle further beachheads and higher mountains, and to create new work based on the original spirit of his ideas.

The 2012 Shout studio motto

G o o d p e o p l e g e t g o o d l u c k.

善良的人得有好運氣

寂寞或喧譁 我都選擇這條路

設計一定能改變這世界

拍拍手 給自己 給這個世界用力拍拍手

出發的人 能得到下一個夢想

不累幹嘛睡

原來 我的時代現在才開始

有夢想的人 要繼續有夢想

得人如得魚的唱片人生

有一天 我會和我的偶像一同老去

跳

乾啦 一起做夢的人生

Qing-Yang Xiao's 102 music album designs of Taiwan

One day I shall be old with my idols.

獻給　那個年代的唱片人

有一天　我會和我的偶像一同老去

蕭青陽　百張台灣唱片作品

編著／蕭青陽　　採訪撰文／周昭平　許麗芩

1

時光瞬間回到十九歲，夢想開始的地方。
Travel back in time to being 19, where dreams began.

蕭青陽和工作室。

八〇年代初期，來自高雄那瑪夏布農部落的高勝美，在出道兩年多後，首度嘗試中國古典曲調風格作品，集結紐大可、孫建平製作，葉佳修、孫建平編曲，詮釋林秋離、熊美玲、陳進興及馬兆駿等知名詞曲創作人的作品，「像一朵蜜意芬芳的粉紅玫瑰一樣，輕輕地唱，柔柔地唱」，專輯文案這樣寫道。這時剛進上格擔任美工的蕭青陽，面對設計生涯首張作品，毫無頭緒，只好從攝影師拍回來古典風格的歌手照片中，選出最能表現她濃眉大眼特色的一款作為封面，封底則向當時深愛的英國新浪潮電音團體 Simple Minds 致敬，挪用其專輯的拼貼設計概念，在極度焦慮不安的情況下，完成唱片設計生涯處女作。

如果把唱片設計師做過的每一張專輯，都當成一張張標示自己身分和年代位置的名片，高勝美的《聲聲慢》就是蕭青陽的第一張名片，儘管如今回頭看就像回顧年少時的青澀般，讓人覺得有那麼點不堪回首，但不可否認，《聲聲慢》清楚標示出一個起點，是蕭青陽這位入行已逾二十年、迄今累積上千張作品的唱片設計師處女作。

「當唱片設計師」對家裡開麵包行、從小功

課就不好的蕭青陽來說，當然不是一開始就有的夢想。印象中，自己喜歡透過沾滿麵粉的收音機聆聽各式各樣的音樂，上了國中開始買卡帶，蒐集了一整排飛碟、滾石等唱片公司發行的國語及西洋專輯卡帶，因為不想和家裡多位從南部北上工作的麵包學徒走上相同的路，愛畫畫的他，國中時拚命督促自己要考上最負盛名的復興美工，還曾偷偷到香火鼎盛的福德宮拜拜祈求。

因為考上夢寐以求的復興美工，蕭青陽開始時常熬夜畫畫做作業，意外培養出如今可熬夜做設計的底子，也因太喜歡做設計，著迷於校對、完稿後變成印刷物的過程，畢業後到過卡片公司設計卡片，也混入《明星》雜誌當起設計編輯，後來還是因為看到上格唱片在報紙分類廣告上徵美工，面談時隱瞞未當兵事實，拿著第一名畢業亮眼成績單，積極表達對音樂的喜好而順利錄取。

回憶上格唱片，蕭青陽笑說：「公司看來大又氣派，但事實上卻是僅有四名員工的小唱片公司。」和當時最大型的新格、滾石和飛碟，或是中型小一點的點將、上揚相較，上格規模相當迷你，「但美其名還是間唱片公司，而且是有明星的地方。」

印象中一開始歌手只有高勝美，但對蕭青陽來說，「那是一段很用力想要抓住夢想的過程，是抓住後渴望表現的時期！」當時他雖然擔任設計主管，不過一開始卻只能每天剪報紙、填寫當年被華語流行音樂產業奉為圭臬的《金曲龍虎榜》榜單，為衝高銷售量，下班後同仁還需要騎著機車，分頭去饒河夜市或公館買自家歌手的卡帶，「從當時就開始深信，台灣的唱片榜單都是被操作出來的」。如此反覆半年後，高勝美的新專輯總算開案，準備迎接他生平第一張唱片設計案。

1968 年在高雄那瑪夏布農部落出生的高勝美，還在念書時就參加過高雄歌唱比賽得名，1985 年因為陪朋友試音意外出道，發了首張專輯《緣》，因聲音纖細柔長，一開始多演唱情歌，後來也唱古典、輕快、東洋及小調等風格歌曲，深受聽眾喜愛。蕭青陽經手的這張《聲聲慢》，則是她在紐大可、孫建平及葉佳修等三人製作、編曲下，首度嘗試中國古典曲調風格的作品。

為了高勝美的專輯，當時滿腦子都是自己喜愛的英國新浪潮電子音樂風格的蕭青陽，一時間毫無靈感，只好努力翻遍歐美最流行的唱片設計比對參考，「用心投入但又緊張興奮，可以做到

一張唱片的設計，整天都在想，連晚上睡覺在床上都還要比劃著，睡不著，半夜四點又起床做設計，那是個連睡覺都會失敗的年代！」多年後回想他仍不禁自嘲。

不過那畢竟是個唱片設計師只被定位為「美工」、連歌手拍照設計師都不被認為應該跟拍，和女歌手聊聊天都可能是「非分之想」的年代，「以為自己正在進行一張全世界最偉大唱片設計」的設計主管蕭青陽也坦承，「一下看喜多郎、轉頭又看松田聖子、Cyndi Lauper，最後真的發覺自己完全沒有方向！」只能從攝影師蔡榮豐拍回來的照片中，挑選出高勝美梳頭髻插髮簪、耳戴墜子、極富東方古典美感的照片來呼應專輯名稱《聲聲慢》。

至於封底設計，時隔多年，蕭青陽仍清晰記得，最後竟是拿英國新浪潮樂團 Simple Minds 當年的《Once Upon a Time》專輯設計來照抄，把高勝美的照片剪裁拼貼，「創意簡直是一模一樣，根本是接近抄襲程度。」經過這張畢業後、當兵前唯一一張專輯設計案，真正體驗到日後不能參考沿用既有的精彩設計，這樣反而會過度壓抑自己的創意，只會陷入其中，「模仿做出來也

不是真正的 Simple Minds，就只是一張傳統抒情唱片！」

儘管蕭青陽自評，不論從任何角度分析，這張集結紐大可、孫建平和葉佳修等三名知名製作人的《聲聲慢》專輯美術設計，因為自己實在太嫩太年輕、生澀、毫無想法，以現在的標準和眼光來看，實在不夠資格稱為作品，但確實是投入苦思，「畢竟是做了一張黑膠唱片，升格成了唱片設計師，有了自己第一張名片，才有接續之後的第十張、第一百張，結果累積為現在的上千張。」

這張專輯對蕭青陽設計生涯的延續還有另一個重要的意義，就是當兵時部隊弟兄聊天時，意外得知他曾做過高勝美專輯的美術設計，竟然會以他為榮，連快要退伍的學長都會說：「啊，人家蕭青陽是做高勝美的哩！」儘管當兵無法繼續做唱片設計，但因有做過高勝美當支撐，在部隊裡莫名浮現出榮譽感也被崇拜，退伍後才能懷抱理想，繼續「做唱片設計」這件事。

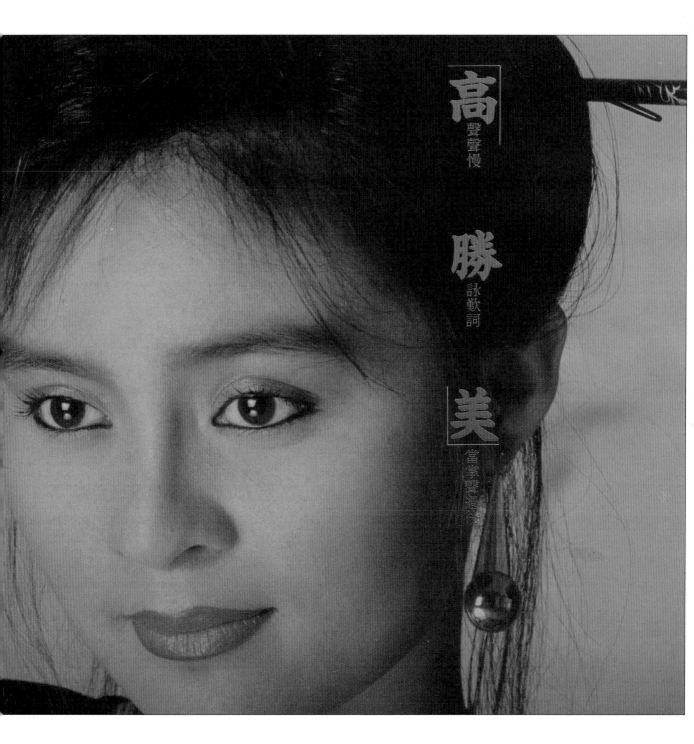

高　聲聲慢

勝　詠歎詞

美　當箏聲過後

2

「…… 你放捨我無所謂，往事就是我的安慰。」我的招牌K歌。

"Never mind that you dumped me, memories are my consolation." This is my famous karaoke song.

《往事就是我的安慰》陳雷·金圓唱片 1993. 10

蕭青陽是陳雷的專屬設計師。

《往事就是我的安慰》這張專輯，跟過去陳雷式的鄉土詼諧歌路如《醜醜啊思相枝》不太一樣，梳著油頭、身穿西裝略帶憂鬱的造型，詮釋出都會怨男的抒情歌調，整張專輯呈現出一種復古式的劇場感。這張專輯很不一樣，因為它也是蕭青陽退伍後設計的第一張台語專輯，設計過程當中，一幕幕跟台語歌有關的成長記憶如跑馬燈般湧現，他也重新認識台語唱片的不同面貌……

「煞落來為你播送的是，南勢角美琳餅店的麵包師傅點播的〈落大雨彼一日〉。」無聊的夏日午后，童年時期的蕭青陽好幾次偷偷跟在自家麵包店工作的師傅後面，想了解他們為何常常在收音機電台進廣告之際、放下手邊工作匆忙往附近的電話亭跑，後來才知道原來他們是在點播電台的台語歌曲。而後，他從「RAZIO」（收音機的日語發音）中，逐漸熟識陳一郎、葉啓田、邱蘭芬、阿吉仔、陳盈潔……等台語藝人，台語歌幾乎伴隨著他從小到大成長的記憶軌跡，從寄住自家麵包店閣樓的師傅、到軍旅生活的伙房弟兄、甚至他後來設計專輯合作過的台語藝人，如陳雷、葉啓田等，背後都隱藏著各種酸甜苦辣的人生滋味。

再提到陳雷《往事就是我的安慰》專輯設計之前，首先得提一下蕭青陽跟台語唱片的淵源。他回憶，以前他對台語唱片的認識，是從家裡的麵包師傅那邊來的，他們從南部上台北來當學徒打拚，提著一卡皮箱和一台「RAZIO」，在麵包店後面工廠上工時，總是邊做「麵龜」邊聽電台的台語節目如廖添丁劇場、吳樂天俱樂部，或是在主持人脫口秀、工商服務插播的台語流行歌。

這似乎已成為當時台灣社會或勞工階層一種時代群象，至少在他生活周遭所遇到的家庭、工廠、公車上，似乎大家不約而同收聽的都是相同頻道的節目。

後來蕭青陽入伍當兵，仍是菜鳥的他經常提著兩個大桶子到廚房去打飯菜，當時軍中伙房弟兄同樣開著「RAZIO」，聽的也是陳一郎「8 月 15 彼一天，船要離開琉球港……」，或是阿吉仔的「我比別人卡認真，我比別人卡打拚……」好像生活中許多的苦悶、惆悵、思鄉和不如意等情緒，都能透過台語歌唱出他們的心聲。他也記得，當兵時每當放假，會在伙房弟兄的慫恿下進舞廳，當時聽到的台語歌詞很多都帶著酒和女人的「粉味」，而曲風則多半是可在舞池翩然起舞的探戈。

種種的人生閱歷，似乎都有台語歌的痕跡，雖然蕭青陽離開部隊很久了，至今懷念那些軍中伙房弟兄時，都會跟一首首台語歌連結……以致後來當他有機會做許多台語專輯設計時，總會覺得是為了伙房弟兄或是曾在自家麵包店工作的師傅而做的。

陳雷的《往事就是我的安慰》，是蕭青陽退伍後設計的第一張台語專輯。沒想到，這一做就是十幾張，如《歡喜就好》、《燒翻賣》、《莎喲娜啦探戈》、《最佳男主角》、《全雷打》……等許多陳雷膾炙人口的專輯設計，皆出自蕭青陽之手，他幾乎變成陳雷的專屬唱片設計師，也一路陪他走過台語唱片風光起落的歲月。

就如同許多台灣「甘苦出身」的子弟般，陳雷從彰化縣大城國中畢業後就出社會工作，成為空調風管工人兼伴唱帶導唱，也幫忙老家養鴨養鵝。他的啟蒙老師是蔡振南，不過出道之初並不太順利，開始時由於他不是帥哥而無法發片，頭兩張專輯宣傳期間又遭逢天安門事件和颱風土石流，總算第三張專輯「天公疼憨人」，就以〈戀戀戀〉這首歌一炮而紅。此後，陳雷在螢光幕前的形象鮮明起來：深具喜感的招牌帽、眼鏡、短褲、長白襪配黑皮鞋，配上親切靦腆的笑容，以及草根性的台灣國語，使他成為家喻戶曉的歌星。尤其他於 1994 年發行的專輯《歡喜就好》，曾經創下銷售百萬張的佳績，這首〈歡喜就好〉在 2006 年時還成為兩岸票選閩南語十大經典名曲之一呢！

名作詞家武雄曾經這樣形容陳雷：「伊的歌聲親像南部的天氣，有熟識的人情、有親切的氣

味。聽伊的老歌是一種享受，像阿公的廟口故事，像阿媽的叮嚀吩咐，像厝邊隔壁樸實的兄哥，像親戚朋友古意的子弟，點點滴滴聲聲句句，是過濾悲傷後的真情，是念念不忘的台灣味。」

就是這樣的陳雷，讓蕭青陽覺得很本土、真實、親切又有人情味，得知有機會可以幫他做專輯設計時，感到相當高興！尤其合作期間，每每他從中部北上拍照或上節目時，都是搭半夜的野雞車，錄完之後再搭野雞車回去，讓蕭青陽看到他時，總是多了一些愛惜，更暗自決定要幫這個窮苦人家出身的歌手好好設計唱片專輯。

原本蕭青陽初接陳雷的專輯設計時，以為仍是如《醜醜啊思相枝》那般具有「陳雷式」詼諧鄉土味的新台灣主義作品，沒想到這張《往事就是我的安慰》卻是一百八十度改變，相當抒情，一時讓他覺得不太像是台語歌，對於陳雷的造型設計也大傷腦筋。

蕭青陽想，人生就如同一幕幕的電影，《往事就是我的安慰》令人感覺復古又有劇場感，因此整張專輯設計就設計成懷舊又復古、宛如電影或劇場般的氛圍，陳雷在專輯中出現的造型不再是過去「俗擱有力」，而是梳著油頭、穿深色西裝、神情憂鬱的形象，CD 圓標也設計成台灣舊時老月份牌廣告畫般的效果。

令人高興的是，這張專輯銷售亮眼，而〈往事就是我的安慰〉在卡拉 OK 的點播率也很高，蕭青陽很高興自己透過設計，曾經參與過台語唱片最風光的時期，但也相當感嘆：「1980 年代至 2000 年初期是台語歌的全盛時期，我算是連接台語唱片後面十年風光的末期。」

綜觀台語歌謠在台灣的發展，歷經幾度起落，有一度在國民政府推行國語運動及反共文藝政策之下遭受打壓，七〇年代更曾經遭受禁歌取締的命運，台語歌逐漸邊緣化，黃俊雄電視布袋戲一度成為台語流行歌曲宣傳的重要管道之一。八〇年代初，因世界石油危機波及台灣經濟，人心苦悶，〈心事誰人知〉等台語歌曲紅遍全台，隨後幾年，〈舞女〉、〈愛拚才會贏〉等也成為大家朗朗上口的歌曲，加上本土意識抬頭，一時之間，台語流行歌壇百家鳴放。這段時期，隨著台灣工業發展、城鄉移民潮，許多中南部民眾湧入台北工作或定居，一些抒發出外人打拚或勞工心聲的台語歌曲，也成為許多離鄉背井民眾的慰藉。

然而，台語流行歌的興盛宛如曇花一現，隨

著新世紀全球化的來臨，台灣歌壇也開始「國際化」，在國、日、韓、美等流行歌曲擴張下，台語歌市場也日益萎縮及邊緣化，唱片公司或歌手對於出版新專輯興趣缺缺，許多知名台語歌星逐漸淡出螢光幕，如今可能很多台灣年輕世代對於台語歌的理解，就只剩下江蕙的歌了⋯⋯

很久沒在螢光幕前看到陳雷，蕭青陽十分想念。近年來，由於他四度入圍葛萊美獎唱片包裝設計獎，被國人稱為「台灣之光」，也因而認識另一位台灣之光——世界冠軍麵包師傅吳寶春。因蕭青陽家裡是開麵包店的，與吳寶春一見如故，相當投緣，他更驚訝地發現：「吳寶春的感覺跟將近二十年前所認識的陳雷好像！」巧合的是，吳寶春曾說，他未成名前為了訓練膽量，經常在出席婚禮等場合時會主動上台唱歌，唱得最多的就是陳雷的歌〈心愛的甭哭〉。

一張《往事就是我的安慰》，串連了蕭青陽對台語歌的記憶軌跡，溫暖又惆悵。或許，台語歌的黃金時代已經結束了，曾經的巨星偶像及聽眾也都老了，但那一首首感人肺腑的歌曲依然經久不衰，而那些伴隨台語歌成長的往事，曾經遇到過的人事物，都是珍藏心中美好的安慰。

3

《生活就是⋯》在南勢角菜市場裡頂樓加蓋的違章設計的。

"Life is..." was designed in an illegal rooftop extension nestled inside the Nanshihjiao market.

生活就是⋯⋯

　　九〇年代前期，友善的狗接連推出女歌手張小雯的三張創作專輯，其中第二張《生活就是⋯》延續首張同名專輯描寫家庭、愛情與日常生活的主題，〈生活就是〉、〈星期天〉等作品同樣取材自生活周遭，全才的她也包辦全部詞曲、編曲與樂器演奏等工作，民謠搖滾、節奏藍調、Hip-Hop及中式抒情搖滾等多種音樂型態，更貼近真實多元曲風的張小雯。而蕭青陽似乎是強烈感受到歌手訴求的簡單生活態度，在這張專輯中手繪水龍頭和浴缸，並放入歌手的修改塗鴉，搭配綠色的簡單線條，提早預告台灣近年來風行的「簡單生活節」所訴求的生活型態。

　　在華語流行音樂百家爭鳴的九〇年代，以製作公司型態持續開發多元音樂類型的友善的狗，在製作人沈光遠、羅紘武帶領下，總是帶給樂迷不同視野的聆聽經驗，其中，密集在1993年至1994年的短暫兩年內，連續發行三張個人專輯的張小雯，可說是友善的狗旗下，以獨特自然、生活感創作著稱的代表性歌手。

　　1961年出生的張小雯，三十二歲時才發行個人首張專輯《張小雯創作專輯》，儘管如她自己

在專輯序言中提到的，距離第一次向親友宣告「我要出唱片了」已相隔五年，但她也說：「在這些等待的日子裡，我所得到的人生經驗和自我調適的過程，才是最難忘及值得珍惜的，也為我後來的創作增添了新的動機與方向。」

或許是自然曲風打動人心，首張專輯封面上抱著吉他、微笑自然面對鏡頭的張小雯，輕聲唱著〈你我和世界都變了〉，獲得市場及專業樂評肯定，緊接著一年後發行第二張專輯《生活就是⋯》，同樣詮釋個人全創作的曲目，〈生活就是〉、〈星期天〉、〈都是天氣的錯〉等一首首充滿生活感的作品，其中〈請聽我談情說愛〉這首作品，還是和先生鄧安寧合唱，在當年還引起一番話題。

在《生活就是⋯》之後，同年底，張小雯接著發行個人第三張專輯《舊瓶釀新酒》，不過直到現在，張小雯就僅累積這三張個人專輯，張數不多，但卻是張張經典，迄今仍在樂迷唱盤中持續轉動。

另一方面，張小雯的三張個人專輯雖然都是友善的狗製作，但發行可是轉換過波麗佳音、博德曼及精實等三家發行公司，意外見證當時台灣流行音樂市場，面臨跨國集團進入發展的體質轉變重要時期。

因在「日光＆王子」工作室時期就和友善的狗有長期合作關係，自組工作室初期，蕭青陽仍持續接到友善的狗專輯美術設計案，《生活就是⋯》便是其中之一。

從專輯名稱《生活就是⋯》可以感受到，這是一張口味不會太重的創作專輯，「是用很自然的角度面對自己生活所有，有感而發所創作出來的音樂」，比較貼近西洋女性創作者訴說自己生命經歷的概念專輯，「是張有概念、新潮流的音樂作品」，蕭青陽這樣認為。

但在當時，面對一張滿是自然、生活與簡單概念的創作專輯，要如何將自然與音樂的健康主義轉化成平面美術設計，表達出音樂人張小雯面對生活的態度、創作音樂的靈感，對才剛真正自立門戶自組工作室的蕭青陽來說，仍是挑戰，亦是顛覆當時滿是偶像包裝的既有設計風格。

不過依循這時期已逐漸養成的創作習性，蕭青陽做設計時，會從「服務音樂人」，或是「取材自音樂人身邊任何隨性或是塗鴉創作物件」等方向著手，從張小雯賦予這張專輯的創作靈感來

蕭青陽想：在做這張唱片以前，我和隔壁班同學王智弘合組「日光＆王子」工作室，設計的是伍思凱、張清芳、巫啟賢、王靖雯（王菲）、范曉萱、林青霞、鄺美雲、陳淑樺、娃娃、周華健、李碧華等明星出的唱片；從《生活就是…》這張唱片開始，「我＝蕭青陽工作室」設計的是另類唱片、獨立品牌、原住民音樂、地下樂團和創作藝人。

源，都來自日常生活，就是崇尚自然，而友善的狗也推翻以往明星拍照攝影模式，請來張小雯和鄧安寧兩人的好友、電影《練習曲》導演陳懷恩掌鏡，拍下多款張小雯輕鬆恣意跑跳，或是身著搖滾風格皮衣練團的照片。

「從攝影師捕捉到的影像，還有音樂創作中所聽到的張小雯，我感覺到音樂人簡單的生活和人生態度！」既然照片和音樂在當時都屬新潮流的模式，蕭青陽也自許要做出新潮流的顛覆設計，在電腦合成影像剛在台灣唱片設計圈中萌芽階段，就大膽的讓張小雯以舞動的姿態，在鋼琴鍵盤跳躍前進，「我想呈現一種氣氛，生活就像站在 keyboard 上，踩出 Do-Re-Mi 前進，自然、簡單！」

於是，當年蕭青陽擷取張小雯許多看似塗鴉的手繪圖案、生活雜記，搭配自己手繪、當成標準字的簡單水龍頭、浴缸線條，還有經過塗改不遮掩的手寫字等充滿生活感的元素，也似乎有先見般以綠色作為主要設計色系，調節整合成一款具有理想中純粹、簡潔設計手法的作品。

「把隨性的、藝術感的瞬間，轉化為手寫般生活裡的筆觸來做，貼近當時追求自然的都市人需求，浴缸、水龍頭這些元素是每個人每天最早使用到的物件，充滿生活感，對我來說，當時也在練習如何面對水龍頭，做出貼近生活的創作！」蕭青陽說。

巧合的是，在《生活就是…》推出十多年後，好友舉辦的「簡單生活節」引起注意，訴求現代人追求夜店生活外，也應回歸去經營更簡單、更無負擔且有品味的生活態度，讓蕭青陽回想當年做這張專輯時，所追求的正是如今蔚為風潮的一種生活價值觀，只是當時類似的概念還沒有具體化、被當成風潮討論，也沒想到，如今每年手上都會做一、兩張類似這種自然品味的專輯設計，甚至也出現了「風和日麗」這樣一個標榜聆聽無負擔的獨立音樂品牌。

「人隨著年紀的增長，即使面對同一件事物，一定會有不同的發現和感受，生命線條的塗鴉會不相同，現在回顧看來儘管當時懵懵懂懂！」蕭青陽說：「但也發現自己二十多年來喜好的自然與貼近生活的設計風格相當一致，像是封面設計堅持某種手感，挑剔的習性和能力沒有消失，個性有稜有角、斤斤計較，不過都是為了設計作品！很開心做了一件有品味的設計作品！」

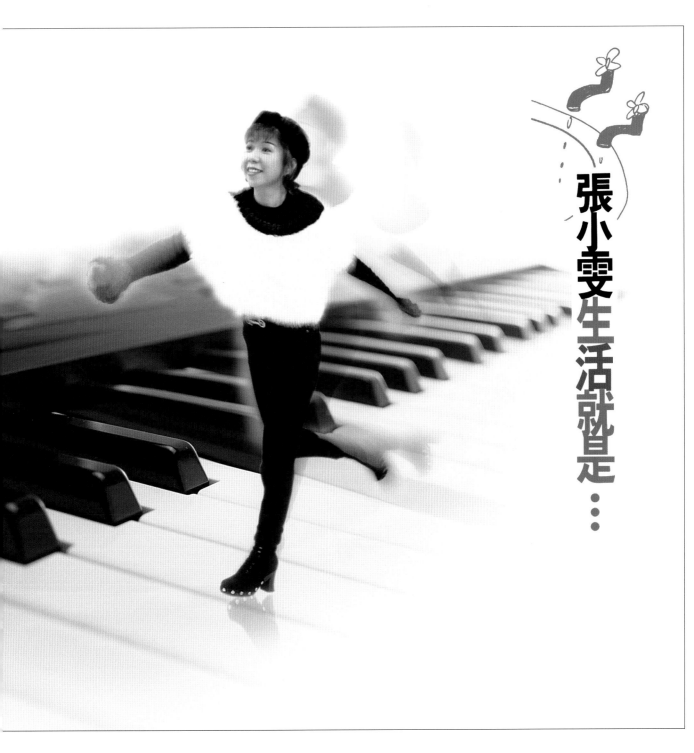

張小雯生活就是⋯⋯

4

這歌，是少年時雕塑的靈魂。
This song is the soul sculpted at youth.

《 李泰祥與他的女弟子 》齊豫、許景淳、黃瓊瓊、潘越雲、葉蒨文、唐曉詩、錢懷琪・華特國際音樂 1994. 4

野狼～野狼～野狼～豪邁奔放……三～陽～野狼 125……

　　或許在很多人成長的歲月中，總是私藏著一段為賦新詞強說愁、「少年維特的煩惱」，這是一種青春的權利，浪漫唯美，是對青春的謳歌，以及對所有美好境界的憧憬……而伴著少年蕭青陽成長的浪漫詩歌，總有著「李泰祥」及他的女弟子身影，流浪在夢中的〈橄欖樹〉、點起一根青春火柴、找尋人生〈答案〉、奔向〈一條日光大道〉、跟所有或美好或哀愁的人生記憶〈相遇〉或〈告別〉、最後在歌酒歲月中寫下〈你是我所有的回憶〉……

　　「我從山林來越過綠野，跨過溝溪向前行，野狼～野狼～野狼～豪邁奔放，不怕路艱險，任我遨遊，史帝田鐵，三～陽～野狼 125……」多年前，這首由李泰祥譜曲、演唱的三陽野狼 125 廣告歌紅遍大街小巷，不只讓機車公司再造業績高峰，似乎更讓機車從以往以載運工具為主的「歐兜邁」時代，往運動休閒及兜風的時代邁進。

　　曾經有一段時期，少年蕭青陽幫自家麵包店送貨、越過新店山區小道時，嘴裡哼的就是這首廣告歌，似乎哼著哼著，從此眼前的道路、人生的路途也開始「豪邁奔放，不怕路艱險，任我遨

遊」起來……

　　七○、八○年代，那是個台灣經濟起飛、風調雨順、愛情文藝片盛行的時代，或許受到整個時代、社會氛圍的影響，許多年少學子也變得「文藝」起來，陷入為賦新詞強說愁、少年維特的煩惱或是鴛鴦蝴蝶夢中。而李泰祥的音樂融匯了古典與通俗音樂，穿梭在藝術與商業之間，相當多樣化，尤其是為作家三毛、詩人鄭愁予、羅青等人的詩作改編成歌曲，如〈橄欖樹〉、〈野店〉、〈答案〉……等，更直接帶動校園民歌的蓬勃發展，間接促成現代流行歌曲的發達，自然也成為許多莘莘學子演練青春的最佳主題曲。

　　「不要問我從哪裡來　我的故鄉在遠方
　　　為什麼流浪　流浪遠方　流浪……」

　　「是誰傳下這詩人的行業
　　　黃昏裡掛起一盞燈
　　　啊　來了　有命運垂在頸間的駱駝
　　　有寂寞含在眼裡的旅客……」

　　「天上的星星為何像人群一般的擁擠呢？
　　　地上的人們為何又像星星一樣的疏遠？」

　　原本，在未做李泰祥專輯設計之前，他只是私藏著蕭青陽青春記憶的一位音樂大師，而做這張《李泰祥與他的女弟子》，似乎讓蕭青陽與李泰祥「親近」起來，也想起許多年少記憶。

　　蕭青陽回憶，年輕時候很喜歡看愛情電影，當時正是瓊瑤、「二林二秦」（林青霞、林鳳嬌、秦漢、秦祥林）電影盛行的時期，《窗外》、《一顆紅豆》、《一簾幽夢》……後來，他還相當喜歡看葉蒨文主演及主唱的《一根火柴》，她高雅的氣質對少年青陽來說，可能就如同現今《那些年，我們一起追的女孩》裡的「女神」陳妍希。「可能很多人不知道，葉蒨文也是李泰祥的女弟子之一。」他說。

　　「我只是一根火柴／渺小的一根火柴／在黑暗的角落燃燒／雖然不能照亮整個世界……」後來他才發現，自己所喜歡的很多歌曲，都是李泰祥創作的，也透過他的音樂進入了他的世界。

　　當蕭青陽進入復興美工就讀時，經常看到很多美術科的學姊抱著波斯貓，帶著長笛等樂器從眼前經過，感覺好有氣質，令人憧憬。後來他接觸更多李泰祥和他的女弟子的音樂，齊豫、葉蒨文、潘越雲、唐曉詩、許景淳、錢懷琪……等，

在他心中都是氣質美女，尤其是齊豫，從〈橄欖樹〉、〈答案〉、〈一條日光大道〉到〈你是我所有的回憶〉，無論是吉普賽女郎般的造型、或是清亮的美聲表現，對他們這些學美術、崇尚梵谷、愛聽〈展覽會之畫〉的男生來說，就宛如仙子一般。而在〈告別〉中，一聲酒瓶破碎聲中，唐曉詩緩緩唱出：「我醉了／我的愛人／在你燈火輝煌的眼裡……」也同樣迷醉了一群文藝青年。

就這樣，在那段歲月中，蕭青陽一起床按下收音機 play 鍵，所流洩的都是李泰祥跟他的女弟子營造出的，由鋼琴、黑管、長笛等樂器編成的浪漫唯美世界，尤其是由鄭愁予詩作改編的歌，成為當時他對男人藝術風範的追求目標。即使他在苗栗當兵期間，看到一根根電線桿桿線在天空中連結，都覺得就好像李泰祥創作音樂時的五線譜，在桿線上跳躍或停駐的小鳥，就好像在五線譜跳動的「小豆芽」音符……然後，從卡帶到黑膠唱片的收藏，「李泰祥」的創作與聲音，在他的收藏櫃及心中都占了很大的一個位置。

事隔多年，走過青澀的歲月，蕭青陽對李泰祥的認識，從感性唯美的音樂境界欣賞，到客觀了解他的阿美族原住民出身背景、音樂特色、以及罹患帕金森氏症的「現實」情況，不禁心有戚戚焉：「當唱片公司請我設計這張專輯時，我並沒有告知李泰祥是我的偶像，能跟偶像一起工作，我真的很高興，但他已經老了，也生病了，而我很樂意透過作品跟他一起老去。」

不過，幫心目中的偶像做專輯設計，對身為「粉絲」的蕭青陽而言也有很大的壓力，擔心會做得不好，一時沒有方向。有天晚上，他突然想到，李泰祥的音樂運用了繁複的管弦樂編製，既古典又流行，清新雋永，獨樹一格，就宛如美術館中的作品，如同〈展覽會之畫〉般「樂中有畫，畫中有樂」，需要細細地欣賞及體會，也如同普羅旺斯般包容梵谷等藝術家的創作畫境，令人悠然神往，於是決定運用宛如抽象藝術般的線條來表現。此外，他也使用當時流行的盒子包裝，將對偶像所有的敬意與回憶一併包裝進去。「當時做這張專輯時，可以使用的資源相當匱乏，還好我都有收藏他的相關資料。」他說。

進入 2000 年之後，蕭青陽喜歡的音樂類型五花八門，有時聽著饒舌樂，回頭再聽李泰祥的音樂，似乎有種生活的沉澱，同樣會跟著哼唱：「一條日光的大道，我奔走大道上……雨季過去

蕭青陽想：從國小開始，就上了李泰祥的癮，習慣自己一個人騎著腳踏車、「歐兜邁」時，學他用聲樂哼著這首廣告歌：「我從山林來，越過綠野，跨過溝溪向前行！野狼～野狼～野狼，豪邁奔放，不怕路艱險，任我遨遊，史帝田鐵，三～陽～野狼 125 ～」

了，啊～～上路吧！」依然有著少年般懵懂的神氣，揮別雨季陰霾，迎向人生的日光大道。

其實除了蕭青陽之外，李泰祥的音樂深植人心，也讓新生代原住民歌手陳永龍興起重新演繹大師作品的念頭，於 2010 年發行了《日光 雨中》專輯，巧合的是，這張專輯也同樣是蕭青陽設計的。雖然是不同的詮釋方式，歌都很好聽，但為了向偶像李泰祥致敬，也忠於「原味」，在書中選錄的「李泰祥」是這張《李泰祥與他的女弟子》。他說：「在唱片界，很少有像李泰祥這樣『大師帶著女弟子』的模式，他們的歌讓我回憶青少年時期的成長記憶，那是根深柢固的感覺，不是後來重新演繹者所能取代的。」

對已經成長成另一個「大師」的蕭青陽而言，李泰祥大師的地位不可動搖，透過他的歌曲創作，可以喚起蕭青陽對畫畫的迷戀、聞到炭筆的味道、重溫少年浪漫的情懷，可以說，是用整個感官去體會音樂的意境。

比較令人心疼的是，曾經意氣風發的青春學子偶像李泰祥，如今深受帕金森氏症及甲狀腺腫瘤所苦，卻因以往沒有版稅制度，雖然作品深受台海兩岸歡迎，但並未獲得等量的收入回饋，難以承擔龐大的醫療費用。所幸，透過媒體的報導，2011 年 5 月大陸藝文人士發起「青春版稅」捐款活動，結合台海兩岸的愛心，致贈給李泰祥並向他致敬，他感動地寫下「我心在飛舞」回報大家，並叮嚀著「再抱我一回」、「有空還要回來看我」。而蕭青陽也跟大家同樣祝禱：「希望老師早日康復！」

無論是風光落寞，其實李泰祥永遠都不寂寞，因為他的歌陪伴無數人的成長，每個時代都有未央歌，而他的歌不是屬於某個年代，而是屬於永恆，屬於擁有詩歌心靈和浪漫唯美夢田者的共同回憶。

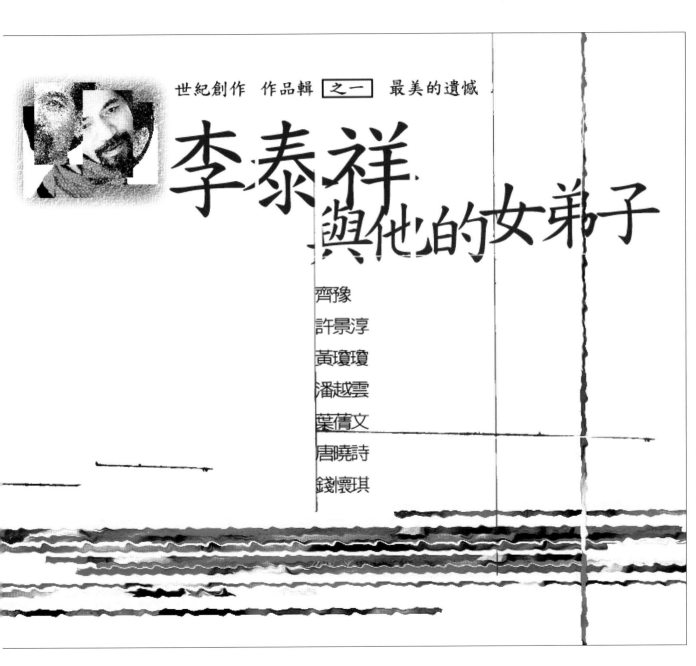

世紀創作　作品輯　之一　最美的遺憾

李泰祥與他的女弟子

齊豫

許景淳

黃瓊瓊

潘越雲

葉蒨文

唐曉詩

錢懷琪

5

美國天才都把褲子穿在頭上。

Geniuses from America wear their pants on their heads.

左下、右上、上、下、左下……

在美國洛杉磯出生長大的羅百吉，九〇年代中期回到台灣流行音樂界發展，也引進已在西方流行數年的嘻哈、饒舌及電子混種音樂，捨棄習慣使用的英語創作，開始唱起華語饒舌與嘻哈，首張《I Don't Wanna See No 歐巴桑》專輯由林強擔任製作人，他自封為 X 世紀人類的發言人，要大家 Be Smart, Be Cool, Be yourself，展現新世代新音樂類型的強烈態度，一口氣導入歐陸節拍、Hip-Hop、工業舞曲、硬蕊工業舞曲及環

境音效舞曲等類型音樂創作，替台灣流行樂壇開啓嘻哈饒舌新一章。

在台灣流行音樂發展過程中，始於九〇年代初期的西方嘻哈、饒舌音樂風格在台灣的發展，LA Boyz、The Party（樂派體）及羅百吉等幾位從美國返台發展的音樂人，扮演重要推手角色，其中，打從九〇年代中期就開始活躍迄今的音樂人羅百吉，儘管多年來爭議不斷，卻是其中最重要的創作者之一。

1972 年生於美國加州洛杉磯的羅百吉，高中時回台灣就讀華僑中學，因喜愛電子及嘻哈音樂，畢業後就開始在國內樂壇闖蕩。1993 年和朱約信、吳俊霖（伍佰）等人合作，爲 The Party 製作專輯《七個 Happy Party》，1994 年發行個人首張專輯《I Don't Wanna See No 歐巴桑》，擅長填詞、譜曲及編曲的他，可說是台灣電音舞曲和 Hip-Hop 的先驅，也曾爲歌手和廣告製作音樂，迄今已經發行超過十五張專輯。

羅百吉在這張由林強擔任製作人的《I Don't Wanna See No 歐巴桑》專輯中，除負責所有作品的編曲及電子合成樂工作，也填寫數首作品的

歌詞及譜曲。另外，當時仍未走到幕前的歌手陶喆，則和林強合作，填寫了〈航向大海〉這首作品，共同完成這張被譽為台灣嘻哈及電子音樂先驅的關鍵專輯。

這時剛成立工作室的蕭青陽，偏好的音樂類型正好是英國新浪潮電子樂，接獲真言社指定做羅百吉的電子嘻哈曲風的專輯設計，正巧是自己骨子裡喜愛的音樂類型，實際聽到羅百吉的作品，驚喜他極有創意及讓人意想不到的多元曲風。「可以做已經感到幸福，沒想到又可以做到這樣獨創性強的音樂類型，告訴自己要把握機會！」他笑說：「感覺像是終於可以出人頭地，有可以發揮的創意空間！」

回顧當時台灣流行音樂類型，多半仍是傳統可唱卡拉 OK 的伴唱曲式，主流市場仍是標準的情歌取勝，西方搖滾樂、世界音樂或是地下音樂仍在醞釀萌芽期，而羅百吉玩的 DJ 電子音樂、嘻哈或饒舌音樂，當時也非市場主流，加上在滾石集團系統下的製作公司真言社，當時經營的算是相對新的曲風，在音樂類型及設計風格上，開始嘗試小而美的顛覆。

只是這時期的唱片多仍是企劃導向，被當成美工的設計師多半只能根據唱片公司自行發包完成的平面影像，參考採用為設計編排素材，不過在《I Don't Wanna See No 歐巴桑》這張個人色彩及音樂風格都極為獨特的專輯設計上，雖是企劃決定讓羅百吉穿著嘻哈及街頭風格強烈的服裝，戴上他小孩的嬰兒連身衣、褲子做成帥氣的頭套，進棚拍下一系列又蹦又跳、充滿活力的個性照片，腦海中已有設計方向的蕭青陽，特別要求攝影師在取鏡時，能夠有多方位的大膽視角，突顯羅百吉多元面貌及美式開放風格。

最後封面照片選用羅百吉頭戴嬰兒服變裝而成的嘻哈帽，面對鏡頭五指張開，似乎與專輯名稱《I Don't Wanna See No 歐巴桑》相呼應，而封面上滿是大小不一的專輯名稱與羅百吉的字體排列，則是透過打字行電腦照相打字，輸出多款字體與不同級數的文字，逐一手工貼稿完成，「概念來自我們常去眼鏡行檢查視力，看著大小、開口方向不一的字母 E，是個極不傳統的設計感！」

在內頁部分，這個時期正好是唱片美術設計進入電腦化的初始階段，蕭青陽在這張專輯內也嘗試性地開始將影像透過電腦合成處理，讓羅百吉一系列嘻哈及街頭風格的照片，呈現更具顛覆

的影像性格。

　　值得一提的是，因當時的電腦繪圖軟體只處理影像部分，為在照片上貼上歌詞等文字，仍需回歸到傳統利用透明描圖紙、一字一句將歌詞浮貼、標示出是否反白、顏色等，有時打字行打錯字，重打改進反覆再三，整個歷程很花時間，有次才跟印刷廠拿稿的小弟講解完標色細節，他把稿子一綑，好不容易黏貼標示好的字體，瞬間又掉滿地，「對這段真的是手工完稿的年代，印象超級深刻。」蕭青陽說。

　　即使事隔多年，蕭青陽仍清晰記得，當時羅百吉在攝影棚內拍照，不知為何，拍到一半突然怒氣沖沖跑離現場，盛怒之下推倒樓梯間一堆東西，嚇得所有工作人員傻眼不知所措。後來才知道，是有位企劃人員對羅百吉一直想要穿整身白拍照的想法很不以為然，笑他竟想當白馬王子，一點都不嘻哈……近年來又聽聞他因被知名綜藝節目主持人數落，事後竟然氣得砸車洩憤，「性格一點都沒變。」

6

用爸爸釘紅龜紙板的釘書機釘出來的。

Dad's stapler for red turtle rice cake steaming board was used to put this together.

街頭塗鴉噴畫功力是在噴壽桃時練出來的。

　　曾活躍於八〇至九〇年代的 Chyna，在香港成軍、曾打入美國主流 Billboard 排行榜，後來在台灣發展，發行《答案》等兩張專輯後解散，其中女主唱崔元妹單飛後，以獨特的搖滾女聲，發行個人英文翻唱專輯《I Want to Know What Love Is》，狂野有爆發力的演唱，詮釋多首經典英文歌曲，充分展現個人演唱實力，在當時台灣一片偶像或是傳統美聲女歌手流行音樂市場中獨樹一格，也豐富台灣音樂市場的多元類型。此時剛成立個人工作室的蕭青陽，面對風格強烈的演唱，也拿出個人擅長的藝術性格，在電腦繪圖剛興起的年代，挑戰手工完稿的極限，完成這款同樣個性鮮明的專輯包裝。

　　提到歌手崔元妹，很多樂迷會直接聯想到曾在 1991 年發行《答案》專輯的搖滾樂團 Chyna。

　　1983 年在香港成軍的 Chyna，成員來自美、加及香港等地，曾以一曲收錄在《There's Rock & Roll In Chyna》專輯中的〈Within You'll Remain〉打入美國 Billboard 排行榜而走紅，並被翻唱成六國語言發行，之後歷經多次團員更迭，1991 年透過資深音樂人沈光遠安排，加入台灣土

生土長的崔元妹擔任主唱，重新在台灣出發，正式發行《答案》國語專輯。

Chyna 作爲台灣流行樂界首支跨國組合樂團，成員扎實的演奏實力及富含深度寓意的歌詞創作，都讓《答案》專輯展現旺盛的企圖心，只不過強力的樂團搖滾曲風確實挑戰一向偏好抒情浪漫情歌的台灣流行音樂市場，專輯推出後雖曾引起短暫討論，二度復出的 Chyna，也因市場反應不如預期及團員內部問題，隔年發行《Live》專輯後解散。

不過樂團中身兼主唱及多首作品填詞的崔元妹，在樂團解散後憑藉著略帶沙啞的厚實嗓音及演唱技巧，1995 年發行了個人首張專輯《I Want to Know What Love Is》，詮釋包括 Foreigner 樂團〈I Want To Know What Love Is〉在內的十首英文歌曲，展現她創作之外獨具爆發力的嗓音。

儘管 Chyna 樂團、崔元妹的專輯在當時的台灣流行音樂市場上，並未獲得理想的銷售數字，但優異的製作品質及前瞻性的音樂內容，迄今仍爲不少樂迷肯定，而製作發行這兩張專輯的友善的狗唱片公司，除了音樂性的開創，在專輯的美術設計上，也放手讓設計師發揮。其中，由王智弘和蕭青陽合組的「日光 & 王子」工作室，及後來自組工作室的蕭青陽，都曾替友善的狗設計過多款讓人印象深刻的封面，而崔元妹的《I Want to Know What Love Is》，就是蕭青陽工作室成立後早期完成的代表作品之一。

接手崔元妹專輯設計時，蕭青陽已歷經上格唱片、「日光 & 王子」工作室兩階段不同規模組織及歌手類型的試煉，逐漸摸索出個人偏好與擅長的設計路線，尤其是自組工作室後，因成功設計出如刺客樂隊《你家是個動物園》等極具個人特色的作品，一時間被業界認爲是樂團及創作藝人的理想設計師，不知不覺地一路做下來，儼然成爲樂團及創作歌手爭相指名的首席設計師。

但回到當年，工作室剛成立，初期一年平均頂多接到一、兩張流行唱片設計案，其餘時間多靠接 B 版翻唱或是卡拉 OK 伴唱帶等設計案維持工作室運作，一度還兼差賣自助餐。所以接到崔元妹的案子，當下實在過於興奮，結果就是：「做得太用力，充滿個人的美術風格，與流行市場不夠貼近。」蕭青陽事後分析苦笑地說。

崔元妹的演唱風格很美式，加上是從 Chyna

樂團單飛後的首張個人專輯，唱片公司請來攝影師黃中平為崔元姝拍了多款很有質感及個人風格的生活照，因為看到崔元姝對這張專輯下了「再說什麼都是多餘。No War, Make Rock.」的註解，讓蕭青陽決定要做強烈的紀錄和美術感的設計。

當時正值工作室邁入電腦化初期，很多設計開始嘗試進入電腦作業，但蕭青陽卻回歸原始，先是沒來由地花了很多時間，像是發狠般拿了一大堆硬殼紙版，用釘書針猛釘，「我想做一張手工的、有力的設計，把崔元姝不同系列的照片，一張張用釘書機釘在硬殼紙上！」

如今看來容易的電腦合成圖，但在當時確實手工繁複，以封面為例，必須先在紙上以粉彩或燙金塗鴉成彩色手感繪圖，利用電腦與崔元姝的照片合成，之後再把一張張合成圖放入手工裝訂出的格位，同時細微調整釘書針的位置。儘管如此，但蕭青陽卻接連做了九款色系及圖像內容都不一樣的設計，連歌詞都是請打字行輸出後，再一字一句用手工貼上去，外殼則用瓦楞紙包裝，表達完整的手感。

「會選擇圖像創意，是因復興美工畢業時，自己喜歡現代美術，沒有刻意要表達什麼，也無需太多解釋，就像崔元姝對音樂的註解一樣，所以難得接到這樣有個性的唱片設計時，覺得自己應該進行前所未有的製造。現在我自己看這款設計，確實像一個美術品，只是尺寸縮小到 CD 大小！」蕭青陽說。

如今再看這件作品，蕭青陽自我檢討，當時做得很過癮，很像是做美術創作，設計風格不輸 2003 年的《少年丹國》，反而更猛烈，只不過「這張設計作品有太多個人偏好的美術風格，進入唱片市場後，和當時線上流行的產品有點距離，似乎太怪異了，太以自我為中心做創意。」

不過回憶當年一整個月在南勢角四樓工作室內，持續熬夜猛釘釘書針、去釘書針背、把圖 key 進去等繁複精密的手工與電腦流程，蕭青陽肯定地表示，「這是張以裝訂、拼貼及裝幀來做設計的高難度唱片，值得鼓勵自己現在更應該繼續做任何一張高難度設計的專輯！」

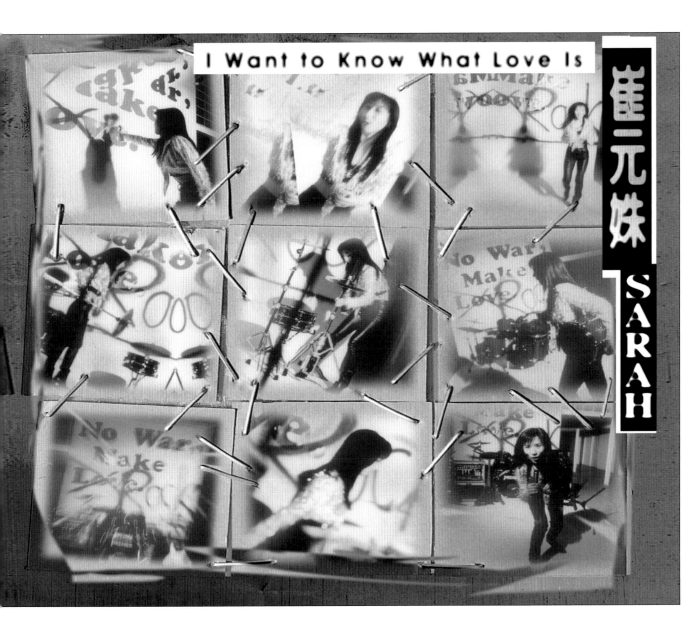

7

塞在有夕陽的福和橋上，我想乘噴射機離去。
Stuck on FuHe Bridge overlooking the sunset;
I want to fly away on a jet plane.

噴出來的 LOVE。

華人音樂圈極有個性與態度的女創作歌手陳珊妮，在她的第二張專輯《乘噴射機離去》，宣示「改變」是她歌手生涯的定調，要突破現實藩籬、洗牌別人印象中的自己，一如封面上她的畫作宣示，「使用前請不要害怕搖晃你過度安定的腦袋」。而她為詩人夏宇長篇現代詩作〈乘噴射機離去〉譜寫的同名歌曲，則為台灣流行樂壇留下以詩入歌的又一經典。此時剛體悟到自己做設計並不想為大廠牌偶像明星服務的蕭青陽，面對這位個性詞曲創作者，費心地以鐵絲轉折出「陳珊妮」三個彩色標準字體，以同樣具手工藝術感的創作，適切地稍退一步，為歌手畫作做了最佳的綠葉搭配。

1994 年，陳珊妮發行個人第一張專輯《華盛頓砍倒櫻桃樹》，以充滿個人詩意風格的詞作、脫俗的譜曲及獨到的唱腔，加上包辦所有編曲及鍵盤彈奏，不僅為全創作女歌手做了最淋漓盡致的示範，也宣示奠定個人日後持續引領音樂風潮、創造話題的鮮明創作風格。

作為一個女性創作歌手，因製作公司「友善的狗」給予極大的創作自由，《華盛頓砍倒櫻桃

樹》的封面及內頁設計，也大量採用陳珊妮的繪畫作品，不管是封面的黑衣女孩站在已被砍倒的大樹年輪上，身後排滿一顆顆大紅蘋果，還是配合一首首詞作，天馬行空想像所創作出的插圖，讓整張專輯從裡到外，從詞曲創作到編曲唱腔，滿是陳珊妮的個人色彩。

在當時的華語流行音樂市場上，《華盛頓砍倒櫻桃樹》確實是張「異數」之作，除獲得市場銷售肯定，也獲選為《台灣流行音樂 200 最佳專輯》之一，創作人陳玠安評論直指，「一種女力搖滾的灑脫直率……創作實力帶著流行樂界企盼許久的才華與自信……台灣迎來了第一個鮮明的性格女唱作人！」

因嘗試性的推出非主流音樂類型意外獲得市場與樂評肯定，友善的狗隔年接續發行陳珊妮的第二張創作專輯《乘噴射機離去》，當然仍是歌手的全創作風格，同樣帶著她自己的多幅繪畫創作，不過這回找上蕭青陽擔任美術設計。

清楚看到《華盛頓砍倒櫻桃樹》中濃重的個人風格，蕭青陽說：「作為一個設計師，似乎應該有些不同的想法。」當然，會這樣要求自己，還是與這時正處於退伍後、剛自組工作室，個人

設計風格仍待探索與建立的萌芽時期。他回顧：「當時做唱片設計的人不多，自己也不是活躍的主流設計師，加上逐漸感覺到大廠牌鮮明的偶像路線不是自己喜歡走的路徑，決定選擇冷門另類怪異的路線！」

「我不要服務大明星，找到自己可以經營的唱片設計路線，希望自己更有力道去提出想法！」蕭青陽說。

喜歡六、七○年代音樂類型的蕭青陽，對專輯名稱《乘噴射機離去》與自己熟悉的六○年代老情歌同名感到好奇，當時他還不知道陳珊妮是引用詩人夏宇的詩作，心裡浮現的畫面是傍晚的藍色漸層或是飽和鵝黃色的天空中，一架噴射機劃過天空，拖著長長的尾巴離去，尾端則又逐漸飄散模糊……他想像：「坐在飛機上的人像是做了很多事得逕後揚長離去，後面的人根本追不上，是自己一看到就想拍下的情境與畫面。」

雖然腦海中有情境有畫面，但蕭青陽清楚這時期的自己，只是恰好被選中的設計師，多半只能拿到照片後，用自己強烈、想要做設計的興趣來完成這些包裝設計，當時仍只能依循唱片公司的企劃導向來做設計，「不過我看得懂她很奇異

的部分，也要用自己奇異的這部分能力，接手來把設計完成，順著她插畫呈現的奇怪性情來做創意。」

一開始，唱片公司和上張專輯一樣，拿來兩幅已設定作為封面的陳珊妮畫作，看著這兩幅像是手工藝品般的色鉛筆自畫像，其中的一幅，右臉綁了辮子、貼了紗布，頭頂還戴了頂看似飲料瓶蓋的帽子，上面寫著「Shake Well」，揣想歌手原始概念應該是為了要提醒：「必須不時搖晃自己的頭腦，讓音樂和想法隨時保持在搖晃後的清醒與新鮮。」看著這奇怪創意的立體感插畫，一度讓蕭青陽心生也要做立體的唱片設計。

不過最後蕭青陽從自畫像中看出陳珊妮畢竟是個喜歡畫畫、有滿腦子怪異想法的音樂人，就讓畫作突顯她是個有想法音樂人的怪異性格，頭戴必須隨時搖晃瓶蓋的畫放在封面，封底則是將滿滿的創意吸進腦袋，前後翻轉藉由一根吸管連結起這獨到創意。而封面上畫作之外的顏色選擇，則是實驗性地把銀色加上紅、藍、黃、黑等顏色，混合調配而成，在印刷廠反覆調配檢驗後才大功告成。

至於內頁設計，因唱片公司企劃請攝影師拍的照片，讓蕭青陽眼見陳珊妮被打扮成花仙子般，當下看不出有何獨特的意涵，隱約感覺某種無法言語的概念，於是自己在一張張色彩豐富的照片之外，延續封面的手繪精神，找來彩色鐵絲，費時耗工地彎折成「陳珊妮」三個字，所有的歌詞也請打字行一字一句輸出，然後以手工貼稿方式完成，連曲名和專輯名稱，都是自己的手寫稿，在陳珊妮個人風格之外，添加了設計師的創意。

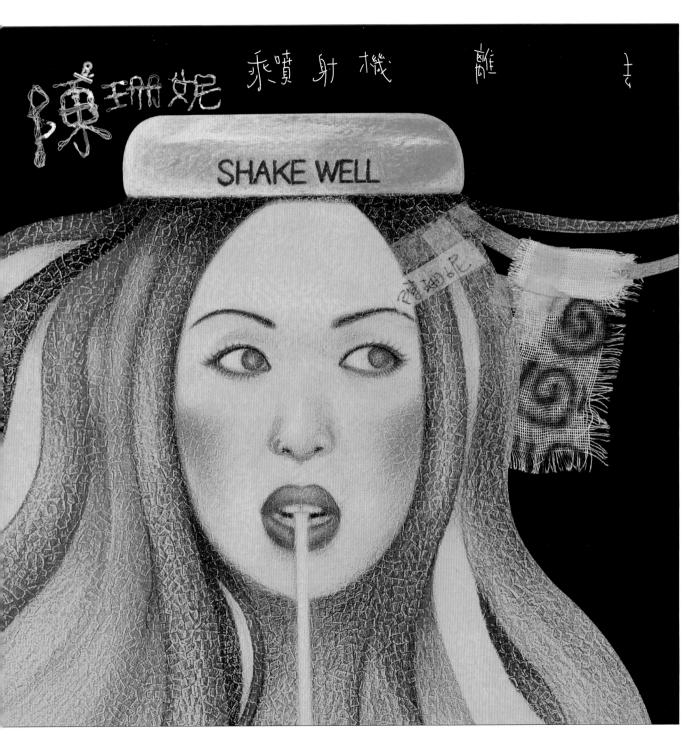

8

豬頭皮一定是發明《回到未來》時光車的布朗博士。
"Pig-Head-Skin" must be Doc Brown in *Back to the Future.*

豬頭皮一定是布朗博士。

　　說學逗唱的專輯在台灣流行音樂市場雖非主流，但多年來都偶有歌手以不同形式投入創作，繼七〇年代「勸世歌王」劉福助後，九〇年代中期開始以一系列「笑魁唸歌」為名發行三張專輯的豬頭皮，也就是朱約信，可說是近年來最轟動、笑點與深度兼具的鉅作。在看似搞笑無厘頭的外表下，卻有著知名台語詞人李坤城、王武雄及林良哲等人的深刻創作，而豬頭皮則以他近乎百科全書式的音樂知識，融入古今中外音樂經典，又唸又唱地詮釋一首又一首觀察社會、反諷人生、讓人拍案叫絕的作品。

　　在不同的年代接觸到豬頭皮的音樂作品，若沒有將聆聽的縱深拉長，將無法對他多元且獨特的創作風格有全貌的觀察。從剛出道的新台語歌創作《現場作品：貳》（水晶唱片）、開創 Funny Rap 新局的三張《笑魁唸歌》系列，到原住民電音舞曲《和諧的夜晚 OAA》、童謠新曲式的《小豬頭皮的遊樂場》等，豬頭皮總是持續他近乎百科全書式的音樂創作，不斷開創新的音樂風格。

　　其中，引起市場最熱烈迴響，被認為是開創

台式 Hip-Hop、Rap 寬廣新大陸的重要關鍵作品，則是從 1994 年至 1995 年間連續發行的「豬頭皮的笑魁唸歌」系列，包括《我是神經病》、《外好汝甘知》及《我家是瘋人院》等三張專輯，有樂評將這系列作品視為是繼劉福助後，最具幽默詼諧、插科打諢和豐富音樂內涵層次的唸歌作品。

本名朱約信的豬頭皮，1966 年出生於台南，是基督教長老教會信徒，1985 年進入台大大氣科學系後開始投入學生運動及街頭示威抗議，這段時間常以助唱方式參與選舉活動，1991 年還在研究所念書時出道，與當時還未以伍佰之名發片的吳俊霖等人合作，發行《現場作品：貳》，之後陸續參與《辦桌》、《鵝媽媽出嫁：楊逵紀念專輯》、《辦貳桌：拜碼頭》等合輯演出，奠定他在新台語歌運動中的關鍵地位。

只是沒想到朱約信從 1994 年開始，化名為豬頭皮，發行了「豬頭皮的笑魁唸歌」系列作品，和林良哲、李坤城、武雄等台語歌詞創作者合作，唱出對社會、政治及生活的嘻笑怒罵與嘲諷。「Funny Rap」是他對這系列作品的定義，但引起討論的，則是他首度在作品中，以拼貼、改編等方式將大量中西流行、新爵士等名曲融入作品中，展現他豐富且深厚的音樂實力，讓聽者在多首作品中，不自覺地被牽引到不知是真是假的境界，享受到難得的聆聽趣味。

也因此，當年在高中同學家首次聽到豬頭皮的《我是神經病》，蕭青陽記得很清楚，當時十分驚訝，覺得豬頭皮好酷，懂得調侃社會脈動、政治和小老百姓的生活，也懂得音樂拼貼的技術，就像是炒出一鍋豐盛、極好吃、極精緻的什錦菜，實在是一款很有創意的新音樂！他說：「豬頭皮的作品就是充滿各種混合嘲諷和奇怪語言，是個大融合的音樂家！」當然那時未曾想過日後有機會可以做到這位讓自己敬佩不已的音樂人。

不過一開始，蕭青陽聆聽到的豬頭皮，因恰巧當時美國東岸流行起南方饒舌音樂，直覺他的作品就是另一種新款的饒舌樂，但仔細一聽又很像台灣早期劉福助的勸世歌，開創出九〇年代新式唸歌的風格。不過在聽似亂說亂唱，甚至帶點惡搞的性情之外，詞曲創作中卻又充滿有如百科全書般的龐雜內容，「雖然否定正統，但卻有學術派，等於是亂說亂講中，又有龜毛性格、凡事講究的精神與勸世的苦口婆心。」他說。

因為專輯設計案，蕭青陽拜訪豬頭皮的工作

室，看到牆壁被打掉的廚房裡，掛滿各式電路線和儀表板，這才發現豬頭皮喜歡研究音樂，「感覺很像在研究人類音樂的科學家」，對他來說，只要是音樂，不論古今、正版或盜版都值得研究收藏，都是種美感。「我看他家裡就是個大型垃圾回收場，裡頭充滿各式只有他自己才能解讀的智慧，他是個天才！」蕭青陽感嘆地說。

依循豬頭皮第一張《笑魁唸歌》由李明道擔綱的設計，蕭青陽告訴自己，第二張要有不同的設計感，而且要容易看懂，也要繼續維持豬頭皮那股「詭異、怪怪」的不合邏輯，不能只做「正常、合乎邏輯」的唱片設計，也因此影像部分，就任由唱片企劃讓豬頭皮拍照時，「腰上掛滿軍人使用的鋼杯，蓄意怪異的舉動純粹表達他個人獨特的性情，也是一種美感、一種音樂與一種表態！」

由於專輯內多首作品都涉及時事新聞，豬頭皮和政治漫畫家好友魚夫商量，借用了他多幅應景的漫畫作品置入封面上，加上刻意在看似雷達圓形探測器前拍照，與豬頭皮畢業自大氣科學系的專業背景連結，以看似新潮又帶有老台灣氣味的俗艷粉紅色，設計一款專輯標準字，最後完成這款自然、舒服且討人喜歡、想要收藏的造型。

做這張唱片時，因打從心裡崇拜並喜歡這樣一個天才與人才，帶著準備跟他一起玩的心態，蕭青陽知道，「彼此血液裡有相同因子，就是愛亂想、幻想，愛顛覆、追求美感！」而豬頭皮愛神又偶有反基督的舉動，直覺他就是胡士托（Woodstock）事件裡，那個玩泥巴的老外、奇怪的地球人，從他言語舉止來看，「自己對比之下顯得太合理，過多正確性，缺乏反省思考！」

知道豬頭皮除了音樂和唱片，也會走上街頭，迄今電子信箱裡仍不時收到他表達特異立場及抒發憤慨心情的郵件，「雖然他不是政治人物，但他有一顆超級大的腦袋，像是天才、科學家，有非常多的知識，打從心裡尊敬和佩服，豬頭皮用反諷態度表達他對社會的評價與觀感，不管是走上街頭、網路發表言論，還是台上表演，感覺像是和領先整個社會思考有五十年之遠的大師一起相處與合作，只能說，過癮！」

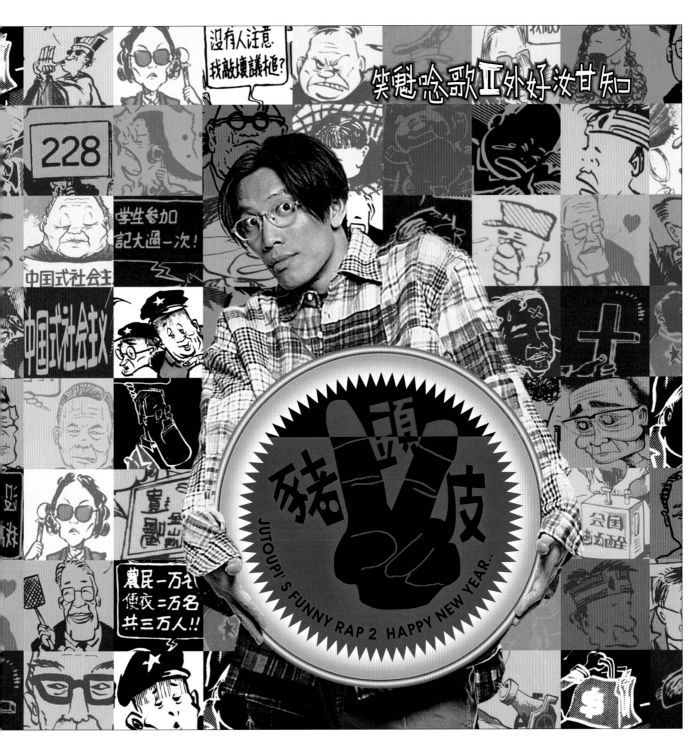

9

十八年後就是台灣最美麗的歐巴桑。

18 years later, she became Taiwan's most gorgeous older lady.

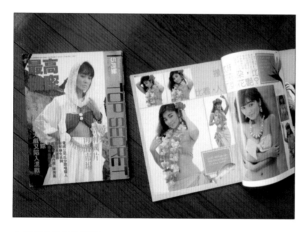

十八年前的最高機密。

在蕭青陽眾多唱片創意設計包裝中，乍看之下，《繁華攏是夢》這張專輯絕對不會被拿出來當成範例討論，甚至，通張專輯使用主唱陳美鳳美美擺 pose 的沙龍照傳統明星專輯做法，是他後來做設計時所避免的。但這張專輯卻可作為他唱片設計生涯中一個分水嶺，從中可連結他青澀時期的流行音樂專輯設計、甚至養眼清涼照刊物，以及那一年他所追的女孩……

翻開陳美鳳《繁華攏是夢》這張專輯設計，在蕭青陽洋洋灑灑的設計作品中並不算突出，甚至可以說陽春到除了美美的明星照片外，就沒有什麼可供討論的設計亮點，從頭到尾出現的圖像，全都是陳美鳳傳統流行歌星美美擺 pose 的沙龍照，甚至連歌詞本中出現、較為特別設計的分頁式連續照表現方式，還是跟豬頭皮一張專輯設計共用的刀模。但就是這樣一張平凡的設計，卻可以連結到蕭青陽八○年代青澀的創作時期、與太太舒華戀愛的那些日子……「這張專輯出現的『繁華攏是夢』標準字就是舒華寫的。」蕭青陽說。

「十年磨一劍」，現在挾著四度入圍葛萊美獎設計大師光環的蕭青陽，也曾經走過一段青澀

《 繁華攏是夢 》陳美鳳 ‧歌林公司音樂出版部　1995.3

的「春風少年兄」美編設計歲月——鎮日裡處理的不是千篇一律的流行明星，就是性感女星的養眼清涼照。他回憶，在成立目前的「蕭青陽工作室」之前，曾在 1984 年跟復興美工隔壁班的同學王智弘一起組過「日光 & 王子工作室」，以二十歲不到的年紀，就已經做過王菲、巫啓賢、酈美雲、范曉宣……等大明星的暢銷專輯設計，在業界小有口碑，可謂意氣風發。直到他要當兵之前才跟夥伴拆夥，此時他算是從男生邁入成熟期，開始思考：他現階段已在唱片設計生涯中達到流行唱片設計一個較高的位置，未來的方向和理想是什麼？

退伍後，他自組了蕭青陽工作室，開始與一些台灣獨立唱片品牌合作，製作更多具設計師創作角度或音樂人導向的專輯，與此同時也還是會接流行類唱片設計，如吳宗憲、任賢齊、陳盈潔等，陳美鳳《繁華攏是夢》就是在這個他設計生涯的分水嶺時期所做的。

其實在做這張專輯之前，他曾經跟陳美鳳有過一面之緣，她曾是 1986 年 5 月號《最高機密》雜誌的封面女郎，而他當時擔任該雜誌的美術主編，曾跟她同搭攝影師的廂型車到台北縣（今新

北市）一個不知名的山區拍外景，景色就像烏來般有著很大的溪流和樹木，溪流中間有一塊巨石。「這是我第一次跟著明星或歌手拍外景，當時我很害羞，陳美鳳就坐在前座，後來在我二十幾年的設計生涯中，就經常有機會隨著樂團明星外拍。」

在蕭青陽的印象中，那時陳美鳳仍是二線明星，是一個很具親和力的台語演員，常在三台（台視、中視、華視）的中午或晚間的電視節目中看到她，她看起來總是很活潑、健康、大方、穿得像夏威夷女孩，蹦蹦跳跳像個小女孩般的甘草人物。回想出外景當天，只見她直接就在戶外工作人員用布圍起來的臨時換衣間換裝，工作人員用奇怪的蕾絲花布把她裝扮成中東或夏威夷女郎，當時還是相當保守的八○年代，這樣的畫面若是衛道人士看了，可能要說這是傷風敗俗或是色情了。事實上，當時這本頗多養眼清涼照的雜誌，還真是被許多保守人士視爲「色情雜誌」。

提到這本《最高機密》雜誌，又得先說說蕭青陽跟王牌製作人黃宗弘的淵源了。說起來，蕭青陽的運氣滿不錯的，在十八歲那年就遇到黃宗弘，並受到他的賞識，到他旗下的平面媒體擔任

美術主編。黃宗弘的來頭不小，曾是帽子歌后鳳飛飛《我愛週末》的製作人。隨著娛樂圈的潮流變化，他淡出節目製作後又在平面媒體發展了一個「綜藝王國」，例如創辦了當時很熱門的《明星》雜誌，它的定位就像後來報紙的娛樂版，甚至就像如今的《壹週刊》。

這位在蕭青陽眼中「對綜藝事業充滿理想與創意、又能夠滿足你色情想像的色老頭」老闆黃宗弘，似乎對市場胸有成竹，除了《明星》、《小明星》、《歌謠》等雜誌外，也做了性感女星寫真雜誌《封面女郎》，在坊間造成轟動，還有盜版，甚至後來還嚴重到被新聞局易科罰金、禁止出版。沒多久，他又做了《最高機密》，這本雜誌又被盯上，「我覺得老闆好有韌性，這本雜誌他又找我去當美術主編，有時我都不好意思對人說，我這主編做的是很大量養眼的照片……」

在那段期間，電腦作稿仍在起步階段，蕭青陽以手工完稿方式，很「用力」地完成許多在當時來講還頗富創意的版面設計和 idea，例如在《小明星》雜誌中揭露當時的唱片排行榜，如 1985年 11 月號中，第一名是齊秦、第二名是姜育恆、第三名是陳淑樺、第四名是潘越雲、第五名是蔡琴、第六名是李碧華、第七名是林慧萍、第八名是江蕙……後來其中很多藝人他都有合作過。而《明星》雜誌則會仿日本明星雜誌，把大牌明星集中報導，當時最紅的明星如林慧萍、金瑞瑤和楊林等。他也會仿國外版面、用手工拼版方式做出許多當時看來頗為前衛、生動的版面設計；或是將各明星或活動的檔案資料以「VS.」概念做比較……「當時我好忙哦，現在再看當時的設計，覺得都好親切！」好笑的是，由於當時內頁大多用紅版和藍版雙色印刷，很多印刷師傅不小心就將顏色對調，造成不少「笑」果。

或許因外表看來較為「成熟」的緣故，公司同事都以為蕭青陽已經當過兵了，沒想到有一天，他的兵單來了，跟公司說：「我要去當兵了！」一群人差點跌倒，想說，原來這個都已經做到美術主編職位、歷練頗豐的年輕小夥子居然還沒有當過兵！

服完兵役回來，蕭青陽進入人生另一個階段，為人生一搏。當時的工作室就位於中和南勢角四樓公寓、貼著馬賽克瓷磚的違建加蓋頂樓，從屋頂還可以看到市場熱鬧的景象，聽到的都是「這是挖這（多少）？」「十元十元、二十、二十」

等市場叫賣聲。當時聽的也都是如陳雷《歡喜就好》，或是阿吉仔等台語歌星的歌，與市場的氣味頗為相投。

在當時台灣有兩個知名大廠牌，一個是歌林，一個是大同，在歌林旗下有音樂出版部，鳳飛飛、劉文正、蕭麗珠等大牌歌星都在歌林。不過在蕭青陽與歌林的接觸中，他感覺：「當時企劃郭保羅找我做唱片，還幫我在房子內裝淨水器，我真的覺得企劃大哥很奇怪，我從他身上感受，這個台灣資深唱片的品牌，已在收尾的階段。讓我困惑的是，就在它要收尾的階段，似乎陳美鳳已是當時歌林末代最大牌的明星了，但此時卻正是我開始要走入設計、正在啟動的時候。」

除了事業，當兵回來的蕭青陽在那一年也有了一個要追的女孩，女孩正是他當兵時一位「同梯」的姊姊舒華，也是目前的蕭太太，追求的過程，相當平凡溫馨又可愛。

話說，由於蕭青陽家是開麵包店的，需要把爸爸做好的麵龜或壽桃等載送到顧客那裡，他經常騎著「歐兜邁」，載著兩袋壽桃，在送貨途中會經過同梯家，就把壽桃送給他媽媽。蕭青陽笑說：「岳母她太喜歡壽桃了，所以就把女兒送給我了！」

壽桃送完後，他常常捲起袖子，加入舒華家裡開的賣自助餐店的陣容，或許因為他經常奉獻壽桃，又幫忙賣自助餐，就獲得在門口那位很會賣菜的舒華小姐的芳心。「她很厲害，可以右手拿著自助餐杓子，左手臂上放三個自助餐盤舀菜，動作相當俐落。我本身也是做生意人家的小孩，我覺得現在社會上，這樣願意將青春奉獻給家庭的女孩已經很少了，讓我太震撼了！所以就把她追到手，馬上下載到我頂樓的住處。」他說。

每當午後自助餐店一切都收拾好，舒華就會帶著兩個「愛心便當」上門按鈴，飯量是一般的兩倍多，大塊的排骨和豐盛的配菜，在在都顯示她的心意。雖然她不是學美工出身，但蕭青陽總會找一些簡單的美工讓她幫忙，讓她有表現機會，而這張陳美鳳專輯上「繁華攏是夢」的標準字，正是出自她的手筆。後來在電視台及宣傳媒介上經常看到這幾字，大家都稱讚寫得好漂亮。所以每當說起這張專輯時，他都會想到這是在外面下大雨、裡面下小雨的頂樓工作室，由壽桃公司加便當公司共同完成的紀念之作。

回想那段青澀年代的甘苦滋味，對現在頂著

「台灣之光」光環的他來說，或許就如同從中和家中麵包店的麵龜、壽桃、太太家自助餐店的排骨飯，到跑遍世界吃各國料理，百般滋味雜陳……在不經意中，那個曾經在當兵前就當上美術主編的春風少年兒，走過幾個年頭，已成為唱片設計包裝的大師，跟那一年自己追的女孩共同成為三個孩子的爸媽……日子在平凡中點綴著各種設計工作、廠商合作案、展覽活動演講、訪問、代言、評審……中度過。

在蕭青陽設計事業如日中天之際，有天接到黃宗弘女兒的電話，說爸爸到韓國旅行，可能因天氣過冷，突然離開這世界。他想到，黃宗弘生前還經常每年請他吃飯，聊了許多夢想及創意，有一次他說想去看韓劇《冬季戀歌》的場景……不禁感嘆，這位令他敬佩的娛樂界幕後偶像的隕落。後來他去祭拜時將自己的一本書《原來，我的時代現在才開始》燒給他，想到他一路對自己的鼓勵和人生因緣如上下車般的錯過：當黃宗弘風光時，他來不及參與；當他現在風光了，黃宗弘也看不到了……

又是多年以後，陳美鳳早已從當年的二線艷星，成為如今的一線主持人，被稱為「台灣最美麗的歐巴桑」，所主持的《美鳳有約》、《鳳中奇緣》收視長紅，台灣各地街頭小巷，到處可以看到某餐廳或小吃攤位懸掛著寫上如「本店為美鳳有約採訪店家」字樣的紅布條，不知為何，掛紅布條似乎就成為台灣行腳類或美食節目採訪過的店家宣傳的風氣了。某天，蕭青陽無意間在開車時聽到新興歌手盧廣仲翻唱〈繁華攏是夢〉這首歌，主持人訪問他時，他說這是小時候跟著祖母一起聽的歌，蕭青陽聽了差點從車座上滑下來……想想人生這件事，果然繁華攏是夢啦！

陳美鳳

繁華攏是夢

現代女性的閩南風情

今生來註定

10

金圓唱片在選舉時旗海飄揚的長安東路上。

Golden Grand Records on an election campaign banner-studded Chang-An East Road.

蕭青陽的唱片製造機。

工完稿轉型為電腦繪圖的轉變期，蕭青陽用盡剛學來不久的僅有幾款技法，發揮創意，搭上民眾最熟悉的選舉風，暢銷單曲登上競選布旗，期待歌迷票選青睞，讓精選輯也能有讓人叫好的設計。

九〇年代初期的台灣流行音樂產業仍相當蓬勃，每年出片量超過百張，不過此時出道不過幾年的蕭青陽，當時在業界的位置，依照他自己說法，「被擠壓得很邊緣，一年做個一、兩張就很開心且甘之如飴——即使是張很冷門的 B 版卡拉 OK。」他一腳跨入唱片業的苦悶辛苦年代，就是這個時期。

除了剛出道還未在業界裡找到自己的位置，另外也面對從手工完稿進化為電腦作業的洪流，差點成為數位時代下的犧牲品，為求生存，不僅花了幾乎可以買部車的高價添購電腦設備，也請熟稔電腦繪圖的「助理」黃榮信來工作室教自己，一切從頭學起。

整個設計出版產業受到導入電腦作業的衝擊，當時林立的打字行因此沒落，有認識的朋友沒了工作，選擇回台中賣排骨飯，對照現在，沒想到唱片業也面臨數位化後的非法下載和盜版燒

在台語歌曲二度蓬勃發展的八、九〇年代，旗下擁有陳雷、阿吉仔、江美麗等暢銷歌手的金圓唱片，是當時代表性的本土唱片公司之一。儘管後來因唱片產業沒落，被迫結束營業，但已留下陳雷〈往事就是我的安慰〉、阿吉仔〈命運的吉他〉等經典作品，也在唱片產業留有一席之地。在唱片市場暢銷熱賣的年代，金圓不能免俗地也發行暢銷精選輯《燒翻賣》，匯集當年最熱賣的專輯主打歌，搶占消費市場。時值設計產業從手

《燒翻賣 2：金圓 10 年原聲精選 》阿吉仔、陳雷、江美麗、方瑞娥、宏星特攻隊、陳盈潔 · 金圓唱片 1995.10

錄，衝擊更大更全面。

　　缺乏夠多能磨練自己、展現特色的機會，蕭青陽此時在業界裡自然也沒有好的位置，常窩在中和南勢角一處菜市場旁租來的公寓頂樓違章建築內做設計，桌椅還是從台大醫學院撿來的廢棄物，除了少數 B 版唱片設計案，還必須兼做機車目錄和環保宣傳品等龐雜設計物來增加收入，才能勉強維持工作室運作。

　　在那個充斥吵雜叫賣、碰到大雨還會漏水的惡劣環境中，蕭青陽這時一年就算只做到一、兩張唱片，也還苦撐繼續做唱片設計，同時邊學電腦繪圖的發光與合成等技術，只不過多半只能運用在當時陸續增加的 B 版唱片設計上，特別是大量的卡拉 OK 品牌，幾年下來的設計量幾乎成了地下 B 版大王。

　　蕭青陽回憶，看到自己做的 B 版唱片在唱片行架上很有 A 版的架勢與魅力，也在夜市翻版市場占有一席之地，具有強大銷售力，「這些都是在訓練自己，也持續累積做唱片的能量。」而服務 B 版唱片的這些年，除堆積出目前充斥工作室唱片櫃內大量收藏良好的 B 版作品，也和這些支持自己的唱片公司有了難以言說的患難之情。

　　這些 B 版公司中，有的因規模擴張，成了主流的 A 版走創作路線的大公司，有自己創業的明星歌手，但更多的是勢單力薄，人力、資源都少的小公司，常是一人身兼統籌企劃宣傳，幾年合作下來，原本只是執行美術的蕭青陽，倒也被訓練出跳脫設計師角色，從音樂及歌手身上探究出可落實到唱片設計的創意靈感。

　　在這段以 B 版為主的設計歷程中，與金圓唱片的合作是其中極少數的 A 版主流經驗。蕭青陽記得合作契機是因為印刷廠業務介紹，給了「有經驗、很便宜、很肯做、做得也很好」的推薦語，儘管一年合作僅一至兩次，但卻是當時難得可以大量曝光、對外表達自己設計能力的機會，因此每回接案都格外用力。幾年下來陸續做了陳雷、江美麗和阿吉仔等大牌台語歌手，連金圓十年精選輯《燒翻賣》，也不例外。

　　《燒翻賣》收錄陳雷〈歡喜就好〉、阿吉仔〈命運的吉他〉、江美麗〈暝那會這呢長〉及陳盈潔〈風吹沙〉等台語歌手在金圓發行過的十二首暢銷單曲，原本只是唱片市場上常見的低成本、高回收暢銷精選集，但蕭青陽接案後仍被這「俗擱有力」的專輯名稱給煽動，費盡心思讓精選集

也有使人驚艷的創意。

時隔十多年，他回想當年受到解嚴後台灣每年幾乎都會有的大大小小各種選舉活動影響，封面採用街頭競選旗幟百家爭鳴的創意，將每逢選舉時街頭巷尾見到任意高掛隨意飄揚的各色旗幟，與精選集收錄多位歌手的暢銷作品相互較勁呼應，罕見的以台灣民眾最熟悉的選舉旗幟作為唱片的主視覺創意。

不過為執行更精準的設計美感，蕭青陽請攝影師在攝影棚內，模擬競選旗幟擺置在街頭的不同角度與姿態，而旗幟插置場景則選擇台北市區傳統賣布的永樂市場街道，突顯台語歌曲的道地風味，每一首主打歌的歌名都嵌入競選布旗上，彷彿成了候選人，登記編號則是專輯曲序，呈現百家爭鳴的熱鬧氣氛，也貼心地把原址在台北市長安東路的金圓唱片招牌，合成進這條傳統街道上，讓這張精選集更富紀念意義。

除了封面上有精選曲目的旗幟，搭配一團火球的《燒翻賣》專輯名稱，外包裝的封底和 CD 內頁持續玩弄與競選有關的符號，包括更多更熱烈的全專輯曲目、背景則是熱力四射的各式煙火、沖天炮，所有曲目也變身為選票，徹頭徹尾讓原本只是應景、總被認為只是資源再回收利用的精選集，因為設計師的巧思創意，仍有可獨立欣賞的性格與風味。

看到專輯封面的藍天白雲大好天氣，蕭青陽帶著懷念感慨表示，「嗅到台語唱片市場恐大量萎縮的味道，金圓很早就整理資產退出這個產業」，但那段金圓大膽信任、給自己自由自在發揮台灣本土街頭味道的設計歷程，每回看到還是會想念起這群做台語歌的老朋友，特別是說著一口標準國語、卻在金圓做台語唱片的張姊，也讓自己再次確認，「一出道就喜歡概念式的唱片設計，連精選輯都沒有放明星的大頭在上面！」

更讓蕭青陽感慨的，則是記得當時曾和金圓張姊聊到，同樣是自己的設計作品，張震嶽《祕密基地》一賣就是四十五萬張，那時張姊還謙虛地說：「台語片的量不能相比，第一版只有十六萬張。」沒想到的是，「當年就做到如此龐大銷售量的設計，如今有的設計案首批只印一千兩百張，現在的狀況和當年幾乎是全民聽音樂運動相較，讓人有些氣餒！」

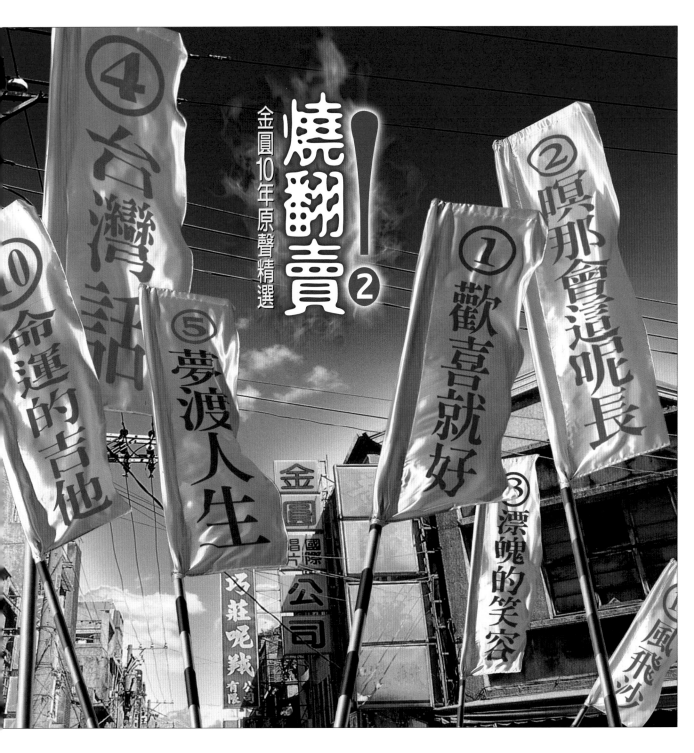

11

新浪潮電子舞曲是我老大的搖籃曲。

New wave dance tunes were my older boy's lullabies.

《愛上你只是我的錯》dmDM · 魔岩唱片 1996. 4

十九歲時買的新浪潮電子樂：

OMD、Mike Oldfield、Thomas Dolby、Tears For Fears、 Yazoo、Depeche Mode、Eurythmics、F.R. David 、Simple Minds、Duran Duran、Arcadia、The Human League、The Cure、Thompson Twins、Talking Heads、Wang Chung、Taco、ICEHOUSE、Falco、Big Country、Heaven 17、A Flock Of Seagulls、The Dream Academy、Gazebo、Pet Shop Boys、Crowded House、Culture Club...

別看蕭青陽做了很多原住民歌手或搖滾樂團的專輯設計，就以為他應該對電子音樂會有隔閡感。事實上，年輕時的他超愛新潮電子音樂，是混舞廳長大的小孩。這張《愛上你只是我的錯》是他跟魔岩唱片合作的首張電子舞曲專輯，當時他就覺得魔岩根本是一家怪力亂神的公司，這張專輯設計讓他融入這個怪異的大家庭中，相當過癮地把對電子音樂的狂熱及設計理念表現出來。事隔多年，回想這張專輯，充滿的是變形的青春記憶、以及兒子另類的搖籃曲……

「我覺得這張《愛上你只是我的錯》跟我很有緣分，辛曉琪改編後的版本《愛上他，不只是我的錯》也是我做的。」蕭青陽回想創作當時，剛與魔岩唱片接觸不久，正處於對設計感到迷惘的時期，而做這張唱片讓他得以自在發揮，無論是對音樂本身的喜愛，或是對設計創意的天馬行空，都讓他很「進入狀況」。做完之後，果然獲得很多人的稱讚，讓他更加堅信「做唱片不只服務流行明星，放幾張美美的沙龍照就好」，而應該在設計概念上有獨立的想法和創意。此後，他又陸續做了許多魔岩如群魔亂舞般的藝人專輯設

計，沒想到自己也被歸類爲「群魔」之一，這也讓他私心竊喜。

沒錯，在蕭青陽的心裡，魔岩就是一家怪力亂神的公司，裡面每個人似乎都很奇怪、詭異，但又都是些天才或怪才型的人物，而這樣的磁場相當吸引他。在此之前，他也曾幫「友善的狗」等品牌做了幾張可充分發揮創意的唱片，而魔岩包含電子音樂及另類的音樂屬性，更讓他可以自在釋放出對電子音樂狂熱的不安定分子，相當過癮，做起來也相當有自信！

可能很多人會以爲，蕭青陽做了很多原住民歌手或搖滾樂團專輯設計，就以爲他應該對電子音樂會有隔閡感。事實上，他從年輕時期就超「哈」新浪潮電子音樂的，或許也因爲他對電子音樂的沉迷，在八○年代舞禁尚未解除時，就經常會去台北的地下舞廳混，如 Kiss Disco、動感99 和水牛城等，在震耳欲聾的電子舞曲放送下，看 DJ 玩大大圓圓的黑膠唱片，神奇地交互更換唱片、調轉速、對節拍和音量等，持續播放舞曲，跟著節奏搖擺……

「我從小就喜歡追求時髦，追求時尚，加上學設計，就覺得一定要有國際感。」所以蕭青陽喜歡到舞廳去，感受超越國界、時髦又時尚的電子舞曲世界，可惜他覺得這幾年台灣的舞廳文化沒有什麼起色，夜店倒是比較盛行，但是，「像我們這種愛跳舞的小孩去夜店那邊覺得好怪」。不過，或許是物以類聚吧，後來他跟朋友聊天時，聊到以前曾去過哪些地方跳舞，常常就有人會說：「那時我也在裡面跳耶！」

再說回電子音樂，蕭青陽說：「學生時代我就超愛電子音樂的，我把我買的一大堆英國新浪潮電子音樂很厲害角色的作品設計，運用在這張設計當中，我想要做出一張可跟英國新浪潮電子音樂設計抗衡的作品。」對他而言，設計這張唱片就好像在複習或演練他的高中時代，當時他除了畫畫之外，還喜歡聽各種音樂，從巴哈到台語歌、原住民、小喇叭樂器……尤其是電子音樂，他總要進出公館兄弟唱片行或西門町唱片行搜尋黑膠唱片，徜徉在美國、日本、英國……等一堆地下音樂唱片中，幾乎每一張都讓他愛不釋手，尤其是英國維京唱片（Virgin Records）出品的唱片，都是他「獵艷」的目標，如今每當翻出維京出品的唱片，都讓他相當懷念那段瘋迷電子音樂的時光。「之前朋友來，常愛聽我談電子音樂，

通常喜歡聽這種音樂的設計師，他的設計眼光會較新穎、有現代感。當然我做了很多部落和台語的唱片包裝，也覺得做得還不錯。」他說。

「我對電子音樂這種很個人世界的美感，很難去跟很多人形容。」蕭青陽頗為滿意自己這張《愛上你只是我的錯》的設計，整體看來有種華麗、變形、顛覆、迷亂、冷感的氛圍，正好呼應專輯音樂中的魔幻頹美，也為魔岩唱片開創的台灣第一支電子舞曲創作團體 dmDM（由李雨寰和蘇婭組成，楊乃文也在本張專輯中初試啼聲），賦予嶄新前衛的視覺藝術。

值得一提的是，蕭青陽在 1996 年設計這張專輯時，正處於新浪潮電子音樂末期，而電腦作稿還在起步階段，但他又強烈想要表達電音世界冷冷的華麗迷幻感，很多設計都需要表現得像是電腦合成般的效果，於是他靠著半打底稿、半用電腦作稿等方式，克服技術面的障礙，用力地表達心中想要呈現的顛覆美感。「這張設計，裡面如華麗的聲樂、人物的錯亂和變形，現在看來根本就是走在現代電腦設計科技的前端。」他不只滿意於所呈現出來的設計效果，對於專輯內人物的裝扮、肢體語言，以及跟歷史、宗教的連結和

隱喻，都相當滿意。「整體設計看來，都跟我想要的效果一模一樣！」他說。

蕭青陽仔細解析這張專輯的幾個設計亮點，似乎處處都有玄機。例如，整體色調故意用中性、詭異的藍綠色，有種時尚的電子感；故意將正常的圖片做出變形、扭曲及被窺視的洞般的抽象效果；復古聲樂家的造型打扮得像基督教父，手拿十字架和《聖經》，看來就很有電子音樂的 fu；還有桃紅色的嘴唇、紫色或綠色的眉毛等詭異的化妝術，再將色彩極致強化，營造出超現實主義般的質感。而他也刻意將 dmDM 兩人的特色放大，有著原住民血統的蘇婭，特大迷人的眼睛；對照李雨寰無人能及婀娜多姿的走路姿態，讓熟識雨寰及蘇婭的人露出會心的一笑。

為了突顯這張專輯設計的電子化、冰冷的金屬感，在印刷紙質上特別選擇歐洲雜誌常用的 UV 設計，質感光滑，在紙質上就很有華麗感，營造出相當時尚的風格。內頁也特別設計得像是書本拉頁般，可拉開或變形，讓影像就如同液體般流動，流竄在整個空間。「其實我有設定電子樂的抽象感和電子化，會隨著音樂的類型去決定它拉開圖像的大小或變形等，這就是設計奇

妙的地方。」此外，他也很喜歡裡面「dmDM」這組字的反向鏡射設計；在圓標的表現上也用了「dmDM」的反像。「我覺得圓標好重要，是整張唱片的重頭戲，它就像是音樂的心臟。」

　　蕭青陽認為，做唱片常是志同道合，共同解讀，而這張專輯的成形是大家共同合作的成果，而且好像大家對它的期待很高，就想把各式各樣想得到的創意都放進來。「很可惜，好像做完這張專輯後，相隔十幾年都沒再做過電子音樂唱片了，可能台灣這類音樂的市場真的很小吧！不過這張專輯是很多喜愛電子音樂人的經典收藏。」蕭青陽有點遺憾地說：「其實魔岩的品牌特色就是希望精簡、純粹，所以設計上都是這樣，也很強調回到音樂本身。它從不做誇張的包裝，注重的是音樂和藝人的特色、風格。到現在為止，我還是很懷念這個已結束的品牌，它對台灣唱片的影響力很大。」

　　不知道是否喜歡電子音樂的因子也會遺傳，在做這張唱片的過程中，蕭青陽的第一個小孩愷愷出生了，是天蠍座，他認為這個星座配上電子音樂是絕配。奇妙的是，愷愷似乎受到一種奇異的胎教，從嬰兒時期就必須聽電子音樂才睡得著。

「愷愷是個很激烈、很難搞的小孩，今年他已經上高二了，當年他必須靠兩首曲子才能睡著。一首是阿嬤放的文夏的〈黃昏的故鄉〉，但往往放了幾次還是哭哭啼啼睡不著，換我帶小孩時，就放〈愛上你只是我的錯〉，搖得很厲害，沒有多久他就睡著了。」

　　讓蕭青陽印象很深刻的是，他有很長的育嬰時間，常會帶小孩去喝喜酒或是參加聚會。有一次，當大家在裡面喝喜酒時，他卻是在外面廣場開著車，大聲放 dmDM 這首〈愛上你只是我的錯〉，用力搖著小孩。「最讓我不解的是，愷愷聽到這首曲子的最後一個回馬槍音符時，會在那一刻睡著。」

　　所以，這張專輯對他而言相當具有紀念性，勾引出兩種情感，一個是回味瘋魔電子音樂的學生時代；另一個就是兒子的搖籃曲。「坦白說，現在看這張唱片，我仍然會陷入還在搖小孩那時的情景，雖然他已經高二了。」他說。

　　或許，對蕭青陽來說，一張唱片就像一段回憶，每張都各有想像意境，從音樂會帶出許多記憶畫面，他說：「我的人生根本就是很多意境的組合。」

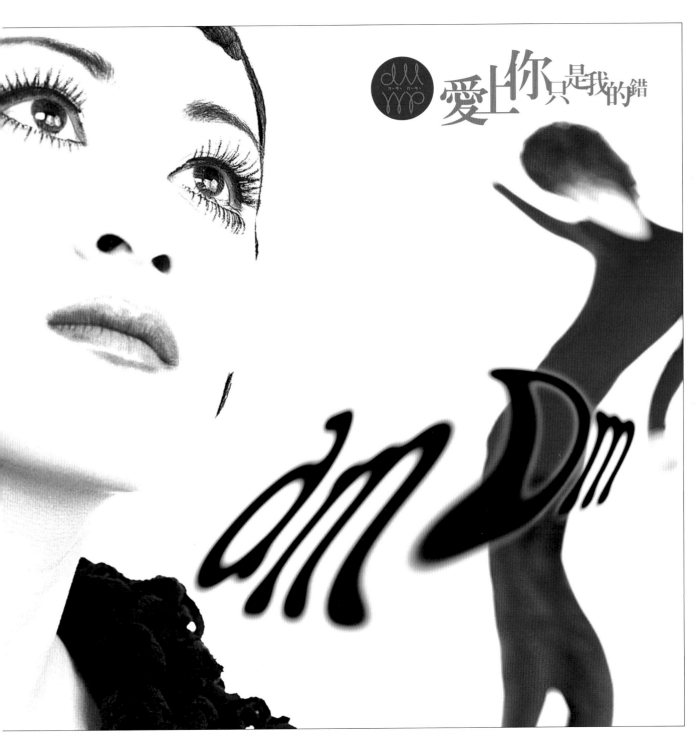

愛上你只是我的錯

12

獻給 876 旅伙房的弟兄們。

Dedicated to the brothers of the 876 brigade kitchen.

苗栗通宵 876 旅旅步連。

　　1987 年以一曲〈命運的吉他〉迅速走紅的台語歌手阿吉仔，因罹患小兒麻痺肢體不便，每回在台上坐在椅凳上演出時，滄桑悲苦的嗓音唱著：「我比別人卡認真，我比別人卡打拚，為什麼？為什麼？比別人卡歹命……」搭配忘我出神的搖頭晃腦招牌動作，已然成為台語歌壇的經典畫面之一，也是許多社會底層民眾抒發內心感慨與苦悶的經典歌曲。儘管面對台語市場萎縮，台語歌手發展大多不太順遂，但阿吉仔演唱的〈雨夜花〉、〈望春風〉等台語歌謠，以及〈命運的吉他〉、〈命運的腳步〉等創作，仍是喜愛台語歌的樂迷反覆聆賞的經典，在不同的時空場景串連起彼此共同的記憶。

　　蕭青陽常說，做唱片設計時，特別喜歡做到台語唱片，因為在執行過程中接觸到的每一個台語歌手或是他們的每一張作品，都會讓自己進入過往熟悉的年代，不管是父母親的、麵包店師傅的，還是自己成長的經歷，聽他們唱出生活或生命的辛苦與無奈，每次做都會被喚醒，拿出來回憶與反省。

　　因成長在台灣經濟還未起飛的農業時代，蕭

《江湖歲月（轟動台語 歷年精選輯）》阿吉仔‧金圓唱片 1998

青陽的記憶裡，小時候，父親在新店安坑勉強稱作三合院的住家旁砌了一口灶做漢餅，做好了還要辛苦地牽著腳踏車，把餅大老遠地送上山裡部落叫賣，而母親則是當時社會常見因家庭經濟困窘，不得不把女兒送給人家養的童養媳，有種無法擺脫的宿命，因此他有感而發地說：「親身體驗的成長階段或是家庭生活會影響自己一輩子。」

在他的記憶中，農村裡的每一個衣櫃、碗櫃或是釀製的豆腐乳、金柑糖等的氣味，還有農夫們忙完一天農事後晚上打四色牌、吃剉冰的場景，都是自己真切感受到的「台灣人真正生活」。他曾向自己許諾，日後若有機會做到台語唱片，一定要讓豆腐乳的味道、傳統綠色玻璃罐的氣味，進到唱片裡，彷彿重新打開後就可嚐到童年的味道。

在合作過的葉啟田、余天、陳雷、陳一郎和阿吉仔等台語歌手中，阿吉仔的歌聲、形象和作品內容，讓他感受到最沉重的人生怨嘆及江湖義氣，也因當兵時的伙房弟兄們時常在那個悶熱異常的伙房內反覆播放，腦海不斷浮現的是當兵的苦悶與阿吉仔的歌聲。

雖然台語歌伴隨著自己成長，也常在麵包店師傅那台沾滿麵粉的收音機喇叭中聽到一首又一首悲怨的台語點播歌曲，不過直到當兵前，他很難真正理解為何每首台語歌聽來都能觸動人心？直到因為拿著鐵桶到伙房盛菜，在裡頭見識到炒菜鍋冒出白煙，滿嘴被檳榔蛀蝕牙齒的伙房弟兄，在永遠潮濕黏黏的地板上為部隊準備菜飯，整個空間內播放的是一首又一首的台語歌，這才恍然大悟，心有戚戚焉……

不知為何，當時伙房內播的台語歌，總是阿吉仔的〈要打拚〉、蔡秋鳳的〈金包銀〉，以及葉啟田的〈人生海波浪〉等作品，這群伙房弟兄和家裡麵包店那群從南部北上打拚的師傅一樣，聽的都是相同的歌曲。伙房弟兄們有的身上滿是刺青，雖然同樣都生長在台灣，卻是他自己未曾接觸過的族群與人生體驗，看他們聽著歌曲，似乎自己逐漸接近他們的世界。

跨越原本陌生與似乎「非我族類」的隔離，蕭青陽和伙房弟兄們培養起海派、以鋼盔喝酒的換帖兄弟之情，甚至多次瘋狂地相約到市區酒店喝一杯，追求興致與有粉味的軍旅人生。甚至有一次，營區幾公里外遠的山邊起火，滿山樹林被燒得火旺，伙房弟兄們告知自己可爬上伙房屋頂

觀看，沒多久還丟來半顆大西瓜解饞，讓自己很懷念當下的享受，也像是海派人生的生活。

也因此退伍後，每回做到台語歌手專輯時，總讓蕭青陽想到當兵的伙房弟兄，在一捲又一捲的台語歌手卡帶的輪轉播放歌聲中，宛如重新回到軍旅生涯時期，伙房中一餐又一餐地煮食聽台語歌的場景……如今大家退伍後各分東西，繼續各自不同的人生，對他而言，做台語歌「就像是做給他們聽的，腦海總是浮現他們的身影！」

這套兩張 CD 的阿吉仔《江湖歲月》精選集，實際上是從過往十二張專輯中精選出的作品，有原創的台語作品，如〈命運的吉他〉、〈命運的腳步〉，也有重新詮釋最經典的傳統台語歌謠，如〈雨夜花〉、〈思想起〉等。蕭青陽在設計時，就是懷抱著做給伙房弟兄聽的心意，讓他們最喜愛的阿吉仔，以最清晰、憨直的臉部圖像，置放在專輯的封面和封底，充分滿足他們觀看偶像的心情。

或許是阿吉仔因行動不便必須坐在椅子上唱歌的模樣太深植人心，有太多藝人喜愛模仿他半坐在椅凳上、搖著頭邊唱「我比別人卡認真，我比別人卡打拚，為什麼？為什麼？我比別人卡歹命」等絕望歌詞的痛苦模樣。不過，蕭青陽擺脫宿命的絕望，讓這套精選集所表達的人生不只是絕望到底，其實還有許多新的希望與機會，所以封面和封底的阿吉仔，雖是黑白照，卻是高質感及帶著微笑望向前方歌唱的照片，讓人感受到溫暖有希望的阿吉仔，顛覆一般人以往對他「悲情」的既定印象及認知。

封面上的「江湖歲月」和「阿吉仔」等毛筆字都是蕭青陽親筆撰寫，寫給部隊弟兄們看的，金色的豪華配色與講究，企圖呈現江湖氣味與人生的氣味。儘管設計過程中因阿吉仔的行動不便，兩人未曾真正碰面，加上這時期的自己還未成大氣候，事實上也鮮少有機會直接與歌手深談，但對阿吉仔的認識，早從部隊時就根深柢固，緊捉住阿吉仔的人生氣味，並貼心地整理他歷年來的專輯封面圖檔，編排整齊地放在專輯的外包裝上，方便當年的伙房弟兄們觀看品味。

其實做這案子時，蕭青陽腦海的場景漂流了很遠很遠，想到了伙房嚼著檳榔、滿口三字經的弟兄，想到了叔叔經人介紹認識住在南部的嬸嬸，還有自小就是童養媳無法回家的母親，這些與環境和成長有關的記憶，似乎在每個人的心中留存。

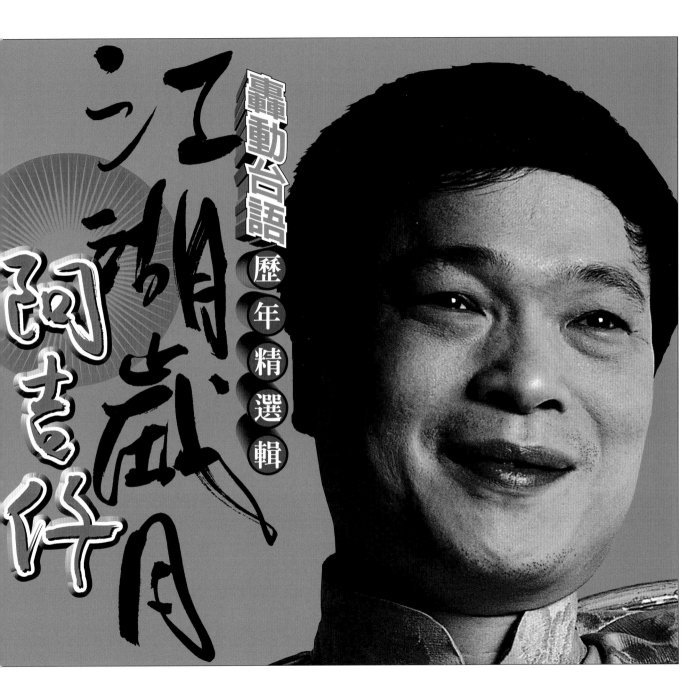

轟動台語 歷年精選輯

江湖歲月 阿吉仔

13

出生紀念日，永遠不要忘了那個最初單純的自己。
A day of birth; don't ever forget your original pure self.

恬恬 1998 年 7 月 1 日生，《讓我想一想》1998 年 7 月 14 日發行。

　　從當年大學還未畢業就和魔岩唱片簽約踏入歌壇，到如今以獨立製作發行之姿，持續發行單曲、專輯，並多次創下演唱會門票開賣秒殺紀錄，1997 年出道的創作歌手陳綺貞，鮮少上媒體宣傳、極注重個人隱私，但卻能以充滿詩意、刻劃內心深沉哲思的創作，多年來持續在華語流行音樂界陪伴歌迷成長，證明創作歌手單純做自己、唱自己寫的歌，也能形成一種難以模仿與超越的自信姿態。《讓我想一想》是她的首張專輯，每一首歌都像是在你耳邊輕唱她的心情，蕭青陽刻意以她調至最暗沉色調的側臉照片當成封面，像是把她的聲音鎖在衣櫃裡，讓你感到她既私密又純粹的聲音。

　　第一次聽到陳綺貞的名字，是蕭青陽歷經賣麵等歧路、確定要走唱片設計這條路的初期，剛開始可以獨力完成一整張的唱片設計，也確認自己已經找到人生的方向，這時候工作室剛成立，工作室助理黃信榮，是位週六、日會在兩廳院和台北愛樂合唱團唱聲樂、愛彈吉他的長老教會教友。一次他突然提起有個好友和魔岩唱片簽約，可能會出片，當時蕭青陽不以為意，畢竟身邊太

《 讓我想一想 》陳綺貞·魔岩唱片 1998.7.14

多朋友似乎都有類似境遇；不久，黃信榮說自己要結婚了，選擇在陽明山的教會，用聲樂來迎娶另一半。

蕭青陽開心參加夥伴的人生大典，在整場充滿深情聖歌樂聲的夢幻風格婚禮上，第一次看到陳綺貞，這天她頂著俗艷濃妝當小伴娘，「長得不是挺好看，但是很清純」，是他對這位當時還未出片的歌手的第一印象。

隔沒多久接到魔岩邀約，說要幫當時大學還未畢業的創作女歌手做設計，才知道當時的小伴娘陳綺貞要出個人第一張專輯了，聽著試聽片感受到她獨有的創作質感與聲音，聆聽歌曲中的她，多半只是一把吉他，自己撥弦彈唱著，像是獨處般的寂靜，用很細膩聲音唱著沒有太多添加物的清新民謠，就這樣一字一句地唱進自己的心坎裡。

事實上蕭青陽聆聽時的感受，也正如魔岩對陳綺貞作品所找到的獨特位置，在《讓我想一想》專輯的文案寫著：「打開窗，聽見陳綺貞。關起門，獨自面對陳綺貞。」並把她稱為「魔岩裡的天使」，在外界總是以「群魔亂舞」形容的魔岩歌手中，突顯她的清新特質。

也因此在進入設計執行時，看著攝影師依照

唱片公司企劃定位所拍攝的多款陳綺貞梳妝整齊乾淨且沒有太多裝扮的照片，儘管其中不乏光鮮亮麗的偶像質感大頭照，但蕭青陽卻決定要採用她側臉的照片，並刻意把色調調降至暗沉的質感。

對這樣的決定，他解釋，因反覆聆聽陳綺貞的聲音與創作，深刻直覺要讓整張專輯營造「面對自己聲音世界的表達」這樣的質感，儘管歌手多希望自己出現在專輯封面上總是光鮮亮麗，但他卻刻意把陳綺貞隱藏起來，也把她的聲音關在一個暗沉的空間裡，讓每個聽到她的聲音與創作的心靈，像是躲在衣櫃一樣，感受到她既私密又純粹的細膩聲音。

大膽地在新人專輯中放入既暗沉又私密的獨到聲音設計美學，蕭青陽直言：「新人沒有特定質感，相信專業團隊的設定，當然也可以說是蕭青陽的質感，最後呈現出來的設計風格，其實就是蕭青陽品味的陳綺貞。」

習慣在設計物中巧妙放入音樂人的日常生活感，蕭青陽在陳綺貞的第一張專輯中，也刻意放入她平時的手寫稿，連塗改和便利貼也都原封不動掃描後並列在內頁，似乎在歌手親筆手寫的字裡行間，可以讀出創作時的種種情緒，傳達創作

79

蕭青陽想：人生裡每次的第一次都想當成紀念，第一次買了房子、第一次有了女兒、第一次敢把照片調得好暗、第一刷的 CD 底殼是可可亞色、參加第一個助理的教堂婚禮、第一次出國、第一次去香港、第一次去雀鳥街、第一次買的房子被拆掉……在做這些第一次時，我也正在設計綺貞的第一張唱片。

與日常生活的貼近。連封面打開內頁的曲目編排，也是直立橫式書寫的菜單式編排，像是生活中的備忘紀錄，每一首歌都清楚簡單地陳列出來。

至於專輯內頁中滿是手寫歌詞的背面，印上兩款花布，布紋是來自設計當時已懷胎九月妻子舒華身上穿的孕婦裝，原來設計師忙著設計陳綺貞第一張專輯時，全家也將要迎接第二個小孩恬恬，這兩件同樣與孕育、誕生有關的事同時忙碌糾結著；蕭青陽極努力地同時細心照顧，準備迎接即將誕生的女嬰和歌手的首張專輯。在這段呵護的過程中，也似乎感覺到自己已成為一個更成熟的大男生了。

為了記錄下這自己真切感受到的生命成長歷程，他把岳母親手做給妻子穿的孕婦裝，用高倍掃描器掃下，留下同時包覆保護妻子和肚中胎兒的孕婦裝布紋，將她們藏進唱片設計中，把種種值得紀念的伏筆隱藏進歌手的作品裡，讓這張專輯不論歷經多少歲月，仍會和自己產生有意義的連結，「或許這樣的舉動只能說自己太熱愛每一張唱片，如同珍愛自己的小孩一樣！」

《讓我想一想》發片迄今十多年，當年氣質清新的陳綺貞持續發行個人創作專輯，作品的質與量及培養出的超高人氣，已是華語歌壇最重要的女創作歌手之一，而與專輯同一年誕生的女兒恬恬，如今也已是國中生，父女倆常一起坐在舞台下方欣賞愈來愈走紅的陳綺貞在演唱會上演出，過程中兩人偶爾會彼此相看一眼，蕭青陽總是用眼神告訴恬恬：「你出生的那一年，爸爸就是在做綺貞姊姊的唱片哦！」

偶爾，陳綺貞也會到工作室，總會刻意地問一下：「恬恬現在多大了？」聽到的答案或許也是提醒自己，已經出道幾年了。蕭青陽說：「想告訴綺貞，你多年沒見到的恬恬，現在已經長得比你高了，彈得一手好琵琶好鋼琴，也會吹笛子，似乎也喜歡藝術和音樂，加入和自己相同的領域。而每次看到綺貞，也彷彿看到且想到了恬恬，還有那天騎車載著太太到醫院生產的顛簸路上……」

讓我想一想　陳綺貞

14

十六歲就決定一輩子唱歌，而唱歌是為了傳承。

A decision was made at 16 to sing for life and to sing is to pass down the torch of heritage.

《 Circle of Life 生命之環 》郭英男・魔岩唱片 1998. 10. 7

想念郭英男夫婦。

已逝的阿美族歌手「阿公」郭英男，因為喜歡唱歌，從年少時一直唱到頭髮花白，他說，唱歌不是為了當明星或進排行榜，為的只是傳頌祖先的叮嚀。曾因與馬蘭吟唱隊合作的田野錄音被德國知名樂團「謎」（Enigma）擷取改編為〈返璞歸真〉（Return to Innocence），在奧運會宣傳使用而引起廣泛注意，但阿公卻直到七十四歲才進錄音室，在跨國音樂人合作下，陸續發行兩張個人專輯，完整記錄郭英男與馬蘭吟唱隊動

人的歌聲及阿美族人祖先的殷切叮嚀。深受阿公「一直唱下去」精神鼓舞的蕭青陽，則讓一張張真實記錄阿公動人且質樸的影像，毫無保留地呈現在專輯中，讓我們看見阿公真實的全貌，思念並緬懷。

談到阿公郭英男，蕭青陽罕見地出現小歌迷般的舉止，趕緊拿出封面有著阿公親筆簽名的《Circle of Life 生命之環》珍藏 CD，神情興奮地述說當年在中和四號公園偶遇阿公率領馬蘭吟唱隊北上演出，是如何抱著既驚喜且畏懼的心情，趁著他在公園角落休息時，恭敬地送上 CD，請他在封面上簽下「郭英男」三個字。

郭英男，還有馬蘭吟唱隊，在台灣原住民音樂，甚至是放眼全球世界音樂版圖，都占有一席之地，除了受邀在國內外吟唱阿美族歌謠、灌錄專輯，作品〈老人飲酒歌〉因曾被德國知名樂團「謎」（Enigma）擷取改編成〈返璞歸真〉（Return to Innocence）一曲，1996 年成為美國亞特蘭大奧運宣傳短片配樂引起矚目，也引發魔岩唱片代表阿公隔海打著作權訴訟案，1999 年庭外和解的結果，等於是正式向世人宣告〈返璞歸真〉的原

創是來自台灣原住民阿美族人郭英男。

在台東歌唱多年的郭英男，原名 Difang Duana，1921 年生於台東，十幾歲時就在部落展露音樂才華，直到這起全球矚目的音樂著作權訴訟案，才第一次廣泛被世人注意到，1998 年，以七十八歲高齡和馬蘭吟唱隊發行首張專輯《Circle of Life 生命之環》，隔年接續發行第二張專輯《Across the Yellow Earth 橫跨黃色地球》，2002 年 3 月以八十二歲高齡病逝。

堪稱台灣唱片設計師中設計過最多原住民歌手專輯的蕭青陽，曾因喜歡部落原住民自然與自由自在生活，早在高中時期就由朋友帶領，頻繁在部落裡出沒走動，當年就曾買下法國世界文化之家委託 Auvidis 唱片發行的《台灣原住民複音聲樂》（Polyphonies vocales des aborigenès de Taïwan），其中引發版權爭議的〈老人飲酒歌〉也收錄其中，事後回想，原來和阿公早在多年前就先透過唱片結緣。

面對終其一生都致力在唱自己的歌的原住民前輩歌手郭英男，蕭青陽接下他年近八旬才首度要發行的專輯《Circle of Life 生命之環》時，發行的滾石集團日本分公司成員，因欣賞郭英男的作品，主動表達要參與這張專輯企劃及製作的強烈意願，並出動一組企劃及攝影團隊來到台灣展開相關作業，在台東部落時，日本團隊憑藉著語言優勢與阿公溝通無礙，一度給蕭青陽很大的壓力，擔心因語言的隔閡無法全然貼近阿公的所思所想。

不過經過溝通與整合，蕭青陽與日本團隊決定以共同合作方式，在尊重對方的優勢與創意前提下，整合出最適合郭英男以及他的音樂的設計物，整張專輯的影像都由日籍攝影師負責在台東取景拍攝，包括封面上郭英男站在大片草原閉眼聆聽大地聲音的畫面，以及內頁多張人文紀錄色彩濃厚的黑白照，最後的封底則選用阿公和阿嬤郭秀珠的合照。

對整張專輯設計的概念，蕭青陽直言，「郭英男是台灣音樂及文化界非常非常珍貴的資產，加上當時阿公的年紀也大了，首張專輯的設計一定要很謹慎，不要放入奇怪元素，盡量選用最好的圖像來襯托阿公的作品，讓專輯內豐厚的音樂性及原住民對土地的深厚情感跳脫出來。」在設定企劃之外，黑白影像為主體的設計也頗有紀實攝影的況味，至於大量的文字解說也採用平實的

講解式設計，由影像帶出好閱讀、工整的文字編排。

隔年底，郭英男與馬蘭吟唱隊合作的第二張專輯《橫跨黃色地球》，受限於阿公的身體狀況，雖無法再度進錄音室，不過因首張專輯整理過後，仍有多首歌曲還未收錄，為留下阿公珍貴的演唱錄音，魔岩特別邀集台灣、中國、日本、馬來西亞等多國製作人，以「最貼近土地、最親近天空的冥想」概念，融入當時原住民音樂較少見的敲擊樂器編曲，讓阿公的聲音與吟唱作品，展現更大的包容性。

蕭青陽分析，首張專輯因有日本攝影師的參與，拍下照片有種經過仔細設定的眼光質感，但自己希望阿公的第二張專輯，可以營造出一個更接近大自然的設計，也就是更貼近他真實的日常生活。

不過蕭青陽一開始看到攝影師拍回來阿公戴墨鏡、騎機車、包檳榔、抽菸喝酒等尋常生活影像，當下曾猶豫似乎又僅只流於紀錄攝影。但蕭青陽仔細觀看，卻從這些照片中感覺更親近這位未曾相伴在身邊的長輩，「誠實的畫面更能感動人心，後來想想，這就是我想追求的！」最後也

把這批照片大量使用在專輯內頁上。

《橫跨黃色地球》的封面，延續首張專輯的土地概念，讓阿公更貼近土地與自然，選用了他眼神眺望遠方大地與山海的照片，蕭青陽把自己的角色退到後方，極小心地不要過度破壞或有太多設計介入干擾，讓大家看清楚郭英男慎重地身著阿美族傳統服飾的完整樣貌，猶如考古學人類般的研究，從身高、體型、骨骼到服飾等細節都留下影像紀錄。

對這批照片，蕭青陽在阿公過世多年後反覆凝視，深深感覺留存的每一張看似尋常的影像，如今看來都是記錄阿公這位如寶藏般音樂人的珍貴資產，當初並未輕易將照片掃進電腦做後製處理是正確的，特別是阿公的作品會持續在部落家鄉及後代族人間傳唱，更應該用報導寫實、看清楚每一個人的角度來編輯設計。

蕭青陽也透露，儘管只有少數的互動經驗，但感受到阿公和阿嬤郭秀珠結婚超過五十年的深厚感情，每回聽阿公引領的吟唱聲背後，隱約感覺聽到阿嬤的和音，「吟唱一輩子背後都有另一半的和音，想到就很感動。」也因此兩張專輯內都刻意放入他們倆的合照，在唱片內記錄他們鶼

鰈情深的眞實情感。

不過回憶起自己接到阿公專輯的設計案開始後，受限語言隔閡與地域限制，彼此間似乎沒有太多對話，但蕭青陽一直記得阿公在接受他人訪談間透露，早在十六歲這年就立定志向要一輩子唱歌這件事，阿公果眞也是一直唱一直唱，「爲的是傳唱祖先部落的叮嚀還有文化，不把唱歌當做事業或是要做什麼大明星。」這段阿公立定志向的談話，給了當時曾數度因不受市場肯定、生活經濟壓力等因素，一度打算收掉工作室的自己，很大的反省與鼓勵。

「畫畫或是做唱片設計，本來就是小時候就開始喜歡的事，不是世俗地爲了明星或排行榜，不是嗎？」蕭青陽內心反覆質問自己，和阿公雖僅有短暫的合作或是偶遇的簽名互動，但阿公給的能量很強大，無形中竟影響迄今，也鼓勵了自己努力做設計，就像阿公當年一樣，持續努力唱歌就只爲傳承，當然也因此讓全世界都聽到他動人質樸的吟唱。

爲了紀念已在 2002 年過世的郭英男，並向世人介紹他的作品與傳承族人文化的精神，蕭青陽在構思李欣芸《故事島》專輯中的剪紙圖樣時，特別選用第二張專輯內阿公包檳榔的雙手，經過設計編排做成其中一款，讓大家再度想起自己尊敬的前輩，是位在前一個近百年時間裡，持續唱著祖先叮嚀的長者，「把鼓勵自己要堅持下去的阿公，送給這塊土地上追求夢想的人。」

蕭青陽說，兩次與阿公的合作再次提醒自己，「傳達感情才是超越設計，要更堅定不要被漂亮的設計糖衣給矇蔽，寧可有眞實的感動，千萬不要有過度的設計，這些都是感情的磨練與長輩的提醒！」自己也彷彿聽到阿公的叮嚀：「所有原住民的唱片都交給你做，你要用功點啊！」他期許自己，「阿公十六歲的願望深深影響自己，希望自己和阿公一樣，做設計到七十歲，跟隨他的腳步。」

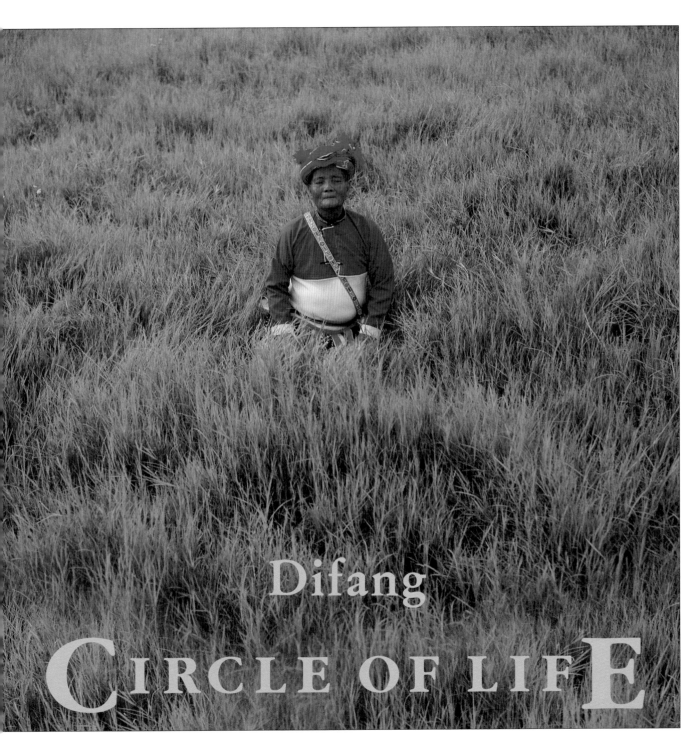

Difang

CIRCLE OF LIFE

15

在封面打個叉。

A big X was put on the album cover.

工作室大門。

細數台灣流行樂壇中最能唱出年輕世代心聲及性格特色的歌手，張震嶽絕對是其中一位，〈愛的初體驗〉、〈我要錢〉、〈分手吧〉或是〈乾妹妹〉等暢銷作品，都以深刻又直接的年輕人語言，唱出屬於那個世代的價值觀與生活體驗，《這個下午很無聊》、《祕密基地》及《有問題》等三張專輯，更被樂評視為「痞子三部曲」，而這張《祕密基地》因主打禁止睡覺訴求，封面上大大的叉、畫上睡覺的 Z 字符號，簡單明瞭就呼應歌手的顛覆性格。

1974 年生的張震嶽，高中畢業、當兵前就在真言社製作發行了《就是喜歡你》及《花開了沒有》兩張專輯，只是這時期的他被企劃包裝成青春、清新的質感，無憂無慮快樂地唱著抒情民謠風格的作品，雖然有多首個人創作，但主打歌仍選擇翻唱日本歌曲，個人色彩因企劃包裝被大幅削減。

張震嶽是直到退伍後，個人形象才逐漸鮮明，真正得以展現自我風格。這時期的他與軍中認識的友人合組 Free Night 樂團，歷經一年的磨練走唱，1997 年底發行《這個下午很無聊》大獲好評，隔年底趁勢再發《祕密基地》，大賣四十二萬張，專輯中的〈我要錢〉、〈分手吧〉及〈乾妹妹〉等作品，已成為年輕人在 KTV 的必點歌曲，專輯的暢銷也奠定他在流行樂壇的青年世代代言人的地位。

這些年，張震嶽持續唱歌、當 DJ、發專輯，帽子反戴，引領潮流，形象鮮明。2008 年 8 月，他和羅大佑、李宗盛及周華健等前輩歌手，合組「縱貫線」樂團展開全球巡迴，在音樂路上更上層樓，直到 2011 年底，已發行八張個人專輯。

時隔十多年回顧張震嶽當年的暢銷代表作

《祕密基地》張震嶽・魔岩唱片 1998.12.11

《祕密基地》，蕭青陽說，對張震嶽確實有著當兵前後極大差異的印象，當兵前《就是喜歡你》的他，「可愛、怪怪的，有點另類」，可是音樂是混合美式及日式風格，一首翻唱自日本歌手桑田佳佑的〈就是喜歡你〉快速打入排行榜，確定這樣的音樂風格有一定市場。

真言社結束後，曾在歌手黃韻玲的演唱會上看到張震嶽，當時的他打著進行曲式的鼓，覺得他很酷，是新音樂路線的音樂人，就算是企劃包裝色彩濃厚的《花開了沒有》，唱著愛情流行歌曲，雖然不太像真實的張震嶽，但也感受到一種獨特的音樂品味。

有意思的是，張震嶽退伍加入魔岩後歌路急速變化，從〈愛的初體驗〉開始找到自己的定位，展現驚人的銷售成績，也因此有機會在《祕密基地》合作，蕭青陽說：「因為他的音樂類型和我的喜好實在太氣味相投，接案時真的很興奮！」

與魔岩開企劃會議時討論到，專輯名為《祕密基地》，其實也像是每個人都有的「祕密基地」，不過畢竟是年輕人，基地裡唯一被嚴格禁止的事就是睡覺。蕭青陽說：「這個概念感覺實在太 high，也像自己的個性，尤其是青春期的年輕人，體力多到用不完，連到半夜都不想休息，就把『禁止睡覺』的概念延伸到『祕密基地』。」

對這完全訴求年輕族群的企劃概念，特別是像張震嶽這樣具獨立思考又有怪異舉止的年輕人，蕭青陽認為專輯的包裝設計一定要有顛覆性，但又必須帶有強烈的流行性，是要連國中生都會喜歡的新式設計品，也因為從張震嶽身上看出明顯的節奏與速度感，他希望設計物要連玩衝浪、極限運動或是踩腳踏車、野營登山的人都會喜愛。

他觀察到，當時社會環境有股使用電腦數位符號的設計風潮，心想設計一個與數位、禁止睡覺連結的符號，是電腦年輕世代才懂得的符號，經過反覆推敲，完成一個像是電子郵件的外框，裡頭打了一個大叉叉，並在上頭加上三個睡覺的Z，明確地透過符號告訴大家，「不要睡覺，也就是專輯的主題，在祕密基地裡禁止睡覺！」然後將這打著大叉叉的符號，就放在專輯封面上，形成一款難得以符號作為主視覺的專輯設計，同時從裡到外徹底沿用。

不過在專輯叫好叫座的多年後，蕭青陽回顧當年的封面圖像，帶著些許遺憾地說：「唱片公司找來攝影師拍下團員們多張好看的圖像，自己

選了一張阿嶽和團員一起的大畫面，感覺當年的膽子小了點，不過也確實因此洋溢青春氣息！自覺完成一張通俗但有潮流感的重金屬搖滾專輯，也讓專輯達成全面流行，成為年輕人共同符號的任務！」

至於專輯內頁，蕭青陽也坦白地說，當時封面用了祕密基地禁止睡覺的獨創設計感，但內頁卻因參考太多理想中的範本資料，使用了當年多款知名歌手或樂團的專輯設計模式，像是內頁的第一個跨頁，就參考英國知名 Blur 樂團用過的設計創意，似乎有抄襲的嫌疑，但如今也只能視為學習成長的過程，「體認到設計也可能會有瑕疵，做案子會有不完美，阿嶽的專輯有自己的創意，也有別人的想法。」

在《祕密基地》後，張震嶽繼續透過音樂表態，仍溜著滑板、把棒球帽反戴，吸收大量的街頭文化、美國次文化，有如專輯內頁的第二張跨頁，四個團員側面站立宛如猴子進化論的畫面，持續進化中。

蕭青陽說，張震嶽的作品自己十多年來持續反覆拿出來聽，喜愛他音樂脫離台灣制式卡拉OK唯美的旋律，寫實又青春，一點都不矯作，不是那種流行音樂市場上經過後製，絲毫不留鬍渣或青春痘的臉孔，他的音樂跟他的人一樣，偶爾會蓄鬍或是長滿青春痘，無關帥不帥，而是那種溜滑板的寫實瞬間，有速度感、爆發力，是現場的、青春的，他的音樂屬於台灣搖滾樂裡的青春代表，極度的青春。

至於接續的《有問題》，因感受到張震嶽的酷帥，當時自己也嘗試挑戰未曾有過的專輯封面沒有任何文字設計，聽到專輯企劃提到阿嶽很在意拍攝的照片中，自己身穿的一件 T 恤與香港偶像歌手黎明撞衫，歌手這小小的舉止觸動自己，找到關鍵點的祕密，趁勢把他 T 恤胸口的圖樣打了馬賽克，封底也用馬賽克組成 FREE 9 的字型，下方則是團員戴上彩色頭套宛如搶劫犯的大頭照，徹底傳達「有問題」的意涵。

接連幫張震嶽的《祕密基地》和《有問題》做設計，蕭青陽看懂也聽出他的轉變，以符號圖像與一抹馬賽克成為封面獨到的視覺意象，承接歌手轉型後在年輕世代的引領潮流位置，多年後再度打開這些青春畫面，他神情愉悅地說：「歡迎青春世代的人進入這處有問題的祕密基地！」

16

從am到天亮，就會看到早晨的晚霞。
The crack of dawn; a beautiful sunset was witnessed at daybreak.

早晨在蘭嶼氣象站拍到的雙獅岩。

《am 到天亮》是一張在台灣流行音樂史上會被反覆提出來討論的作品。它是角頭音樂編號 001 創業作，收錄包括紀曉君、昊恩及家家等原住民歌手的作品，並開創出 CD 專輯二十五公分見方、近似黑膠唱片的新規格。在音樂之外，專輯內大量的影像、長篇文案，以及提出「音樂雜誌」的訂閱行銷等諸多創新概念，在當年引發熱烈討論與跟進模仿的風潮。事實上，這張作品也是蕭青陽在歷經魔岩唱片等獨立製作唱片發揮自

己獨特設計創意後，首次負責打造單一音樂品牌設計重責，對外宣示自己逐漸成熟，能以更貼近音樂及歌手本質的觀點，開創平面美術設計更多元的可能性。

細數台灣近十年來最重要的獨立音樂品牌，角頭音樂絕對是多數音樂人及樂迷的首選之一。無論從音樂類型的開拓、唱片設計美學的取向，或是創辦海洋音樂祭帶動搖滾樂團的活絡現場演出等面向觀察，在唱片產業全面性萎縮的低潮時刻，角頭音樂以獨立之姿扮演不可忽視的重要角色，其中，創辦人張四十三更是靈魂人物。

1998 年 9 月創立的角頭音樂，於 1999 年 1 月發行首張專輯《am 到天亮》，雖然是 CD 規格，但封套的包裝設計卻採用傳統十吋黑膠唱片的尺寸，加上打著「人物、風格、搖滾」的口號，除了音樂，還加入大量的文字與影像，開創新型態的「音樂 CD 雜誌」概念，一上架立即在唱片市場上引發討論。

不過真正讓角頭受到主流媒體討論的關鍵，還是 2000 年的金曲獎，編號 003、由來自台東的警察陳建年主唱的《海洋》專輯，打敗香港歌神

《am 到天亮》李國雄、鄭捷任、吳昊恩、家家、紀曉君、許進德、文傑‧格達德班
柯玉玲、鍾啟福、陳俊明、高飛‧角頭音樂 1999.1

張學友和偶像巨星王力宏，一舉拿下年度最佳男演唱人及作曲兩項大獎，在一片驚呼聲中，媒體與民眾才真正注意到這個音樂界的另類「角頭」。

1999 年創立迄今，角頭音樂仍維持一年三至四張的速度發行新專輯，已累積超過五十張作品，類型涵蓋原住民創作、搖滾樂團、民謠、電影配樂等，當初默默無名的歌手如陳建年、紀曉君、巴奈、昊恩、家家、恆春兮等，如今都擁有各自的不少粉絲，而自 2000 年開始，每年七月在貢寮福隆海水浴場舉辦的海洋音樂祭，更已成為全台灣搖滾音樂愛好者的年度盛事，引領民眾到現場聽搖滾的音樂風潮。

也因此回顧《am 到天亮》這張角頭創業作設計案，蕭青陽笑說，當時接到角頭企劃來電說張四十三成立新品牌想跟他合作，那時他手頭正忙於眾多的 B 版卡拉 OK 伴唱帶及色彩鮮明的魔岩唱片等設計案，也親身體驗過不少唱片倒閉拿不到設計費的窘境，聽到又是獨立小廠牌勇闖市場，「一開始真的很擔心角頭會倒閉，又面臨拿車抵押當設計費的事」

剛開始時，角頭企劃轉達張四十三希望他拿作品提案的要求，其實彼此都已在唱片業界多年，早在張四十三在神釆唱片任職時，與朋友合組「日光 & 王子工作室」的蕭青陽就曾幫他企劃的歌手黃乙玲做過設計，對張四十三能把草根性強的紅包場文化，包裝成另類質感流行唱片的表現方式，已有深刻的認識。

提案前，蕭青陽知道將要發行的是張原住民專輯，所以碰面時就刻意帶自己設計過的「大咖」原住民歌手郭英男的專輯，試圖擺脫被審核的反感。他回想這段與角頭合作的緣起，笑說原以為自己被找上是因為原住民專輯設計做出名號，後來才得知是因為自己的設計費「比較便宜」。不過，也因為在角頭擁有更大的獨立揮灑空間，彼此合作多年，累積多張膾炙人口的作品，因而打造出獨特的角頭唱片美學風格。

當時張四十三提到角頭試圖開啟音樂專輯也可以被閱讀的新角度，這提醒了自己欣賞音樂的同時，其實還有相關的圖像美學及文字會在聆聽時伴隨閱讀進入大腦，像是音樂雜誌的概念，也因此設計前拿到一大堆關於樂手、作品的介紹文字，還有多款當時業界少有的隨性紀實攝影風格的樂手黑白照片，種種元素都讓專輯除了聆聽音樂之外，還多了可閱讀、可觸摸的質感。

除了音樂雜誌的豐富圖文概念，角頭音樂獨創的仿黑膠唱片規格設計，也確實成為業界日後跟進模仿的特殊包裝。但事實上，一開始會採用這種特殊規格，除了是蕭青陽回應張四十三學生時期崇尚民歌、欣羨哥哥姊姊們抱著大唱片等公車的文藝風格刻板畫面，其實也是著眼角頭缺乏宣傳廣告預算，若用傳統 CD 塑膠壓克力規格陳列店頭，很容易被淹沒其中，只好逆勢開發出大包裝規格，並自行準備陳列紙盒。事後證明，這樣的方式的確奏效，角頭的作品也從此成為唱片行中一道不可忽視的陳列風景。

蕭青陽分析角頭成立迄今能在台灣流行音樂產業占有一席之地，除了開創新的品牌路線與設計風格，也與創立時市面上多的是專業錄音室產出的講究品牌，想要突圍尋求差異化有關，他形容這就有點像「已經吃慣了大魚大肉豪華飯店大餐，偶爾也需要清粥小菜來平衡一下」。角頭的出現代表著質樸真摯的音樂質感，雖然錄音較粗糙、歌手幾乎毫無知名度，也沒有經費做宣傳，但情感上卻像是看到自己家鄉阿嬤那樣的真切，適時填補了台灣在地美感的聲音質地缺口。

從編號 001 開始，迄今已進入編號 050，儘管近年來不少獨立廠牌陸續加入唱片市場，但角頭仍以獨特的設計風格與音樂取向屹立，蕭青陽不諱言：「很多人認識我都是因為角頭，而自己也因為角頭找到一個展現自己設計能力的舞台，感謝張四十三鼓勵我把自己真實的設計力表達出來！」有了角頭的基礎，他一張張累積出品牌設計能力，近年來也陸續開創出「風和日麗」及「野火樂集」等音樂廠牌的設計風格。

如今，很多人繼續聆聽角頭的音樂，觸摸感受到這廠牌的包裝設計與質感，因為喜愛這塊土地，不管是來自山上或是海邊的清新自然，抑或是都市裡的龍蛇雜處，都能把這些美好的人事物轉化成包裝設計，或許早已分不清是設計師蕭青陽、角頭團隊，或是張四十三的質感，但重要的是角頭音樂的《am 到天亮》已成功標示出 2000 年時，許多台灣樂迷喜歡這單純、原始、前瞻，且像是誠實面對鏡子般的音樂品牌的共同心聲。

角頭音樂

am到天亮
am until the sunrise

一群從am開始認識的朋友

● 只有在唱歌的時候，才感覺到祖先的血液流在我們的身上⋯⋯⋯Si-Maraos。
● Am是吉他指法裡的一個和絃，聽說光是一個Am，就可以唱出很多原住民的歌謠，一直唱到天亮，於是Am成了他們在都會中情緒的基調，有種想要彈同調的意味。

001
1999.1

原音社 音樂創作專輯 Aboriginal Music In Taiwan

1 Dalubaling(小鬼湖之戀)　2 原住民的心聲　3 搖籃曲　4 A-Li-An(朋友歌)　5 漂泊の愛
6 失落的故鄉　7 原住民的交流　8 Mi-Yo-Me(安魂曲)　9 好想回家　10 永遠是原住民　11 am到天亮

am until the sunrise

角頭音樂 [創刊號]

人物・風格・搖滾

tcm
taiwan colors music

17

說愛我說愛我難道你不再愛我？‥‥‥ 集體青春跳起來。

Say "love me," say "love me," could it be that you don't love me anymore? Youths join together to jump collectively.

Monster，字面上的意思是妖魔鬼怪，也有人用來形容魔岩歌手的音樂態度，不過在這張《Monster Live》專輯內頁，魔岩製作團隊宣示，Monster 是「不屈服的態度，決心實現自我的慾望」。而 Monster Live，要「捕捉瞬間即逝的即興揮灑、記錄現場情緒的熱情爆發」，也因此這張蓄積 1997 年「誕生前夕」── 魔岩第一次校園巡迴演唱會能量與經驗後正式發行的現場演出專輯，真實記錄如今已各成一家的陳綺貞、楊乃文、順子、張震嶽等創作歌手 Live 成長之路；1998 年他們與魔岩團隊走入校園，在音樂及觀眾之間，創造出的一種真實且愈發強烈的現場感動，展示一種從不忽略挑戰音樂上各種可能性的 Monster 態度。

曾以獨立之姿開創另類流行的魔岩唱片，前身為 1990 年從母公司滾石集團分支成立的魔岩文化，一開始的「中國火」系列，引進唐朝樂隊、竇唯、張楚及何勇等中國搖滾樂代表樂團及創作歌手膾炙人口的作品，1995 年正式獨立為魔岩唱片，同年七月發行首張創業作《伍佰的 Live》，專輯收錄最具舞台熱力的現場演出，似乎也預告了魔岩

走的路數，在創辦人張培仁的帶領下，有著與他眼中當時唱片市場充滿「各種偽善的聲音」截然不同的取向。

在伍佰之後，除了持續挖掘中國歌手包括李泉、高旗及超載樂隊等作品，也開發出豬頭皮、羅百吉等新類型創作音樂，更重要的是花時間費心經營楊乃文、陳綺貞、張震嶽、順子等具現場演唱實力的創作歌手。1997 年魔岩開始製作一系列名為「誕生前夕」Live Band 演唱會，當時唱片市場上鮮少有唱片公司願意投入製作的校園巡迴演唱會，徹底擺脫以往只能對嘴或是伴唱帶的演出方式，帶動校園內聆聽高品質現場演唱會熱力的風潮。

為記錄這年張震嶽、楊乃文、順子、陳綺貞、dmDm 及新加坡的 Padres 樂團等六組當時多還未發片、鮮為人知的歌手和樂團，如何吃苦耐勞地跟著魔岩團隊，在缺乏經費的時期，只能克難搭巴士南征北討地在全省校園演唱，首開校園演唱會有樂手現身伴奏的新紀元，魔岩唱片還特別壓製限量僅八十張的建國中學演唱紀實紀念專輯，給所有參與的工作人員，為張培仁宣告「誕生前夕」所共創的新浪潮──回到音樂的本質出發──留下最真實無偽的見證。

《 Monster Live 》楊乃文、陳綺貞、李雨寰、張震嶽、順子、莫文蔚・魔岩唱片 1999. 1. 15

也因爲有「誕生前夕」累積的現場經驗，一年後魔岩正式發行記錄楊乃文、陳綺貞、李雨寰、順子、張震嶽及莫文蔚等歌手，在發片後走進校園演唱的現場錄音專輯《Monster Live》，有的作品是首度在演唱會公開發表，如楊乃文的〈Monster〉、〈Fear〉，及李雨寰的〈不要愛我〉，更多的驚喜來自歌手在演唱會上表現與專輯中截然不同的編曲，呈現更多現場才有的即興色彩和獨特魅力。

事實上，1990 年成立、2002 年結束運作的魔岩，在十二年間累積發行超過百張專輯，並率先引介中國搖滾及日本音樂廠牌作品，被視爲華語流行音樂進入二十一世紀前，在開創性與流行性之間取得最大平衡的獨立音樂廠牌之一，除了音樂創作具高度原創性，魔岩也以藝人經紀概念來經營歌手，開創華語音樂更多可能性，旗下每一位藝人都因此開創出更爲璀璨的音樂生命。

除了歌手的開創性，魔岩也重視美術設計風格的獨立思考，努力掙脫傳統偶像大頭照式的單一制式美感，其中一位關鍵設計師就是蕭青陽。

入行超過二十年的蕭青陽，在「魔岩」時期開始展現自己從歐美設計師作品中觀察及學習到的養分，逐漸擺脫台灣流行音樂在八〇年代沿襲的制式大頭照美感，恰巧也銜接上台灣流行音樂獨立品牌，在對抗全球跨國集團全面性進駐台灣市場後，歷經被併購或結束營業的體質調整，所逐漸摸索出的再次萌芽或茁壯的時期。

懷抱著對唱片設計世界的理想，蕭青陽總認爲：「唱片不只服務流行明星，更多堅持獨立音樂人的作品，應該成爲自己發表新的概念、眞正有創意的設計平台。」也因此接到魔岩這群外界稱爲「群魔」──奇怪如魔鬼般的藝人──的專輯設計，除了驚喜被群魔當成同類，更驚喜自己竟然可以一個接一個地收伏駕馭這些案子，有種「口袋裡收藏這群魔鬼」的快感，經常在淋漓盡致與「群魔」專輯設計搏鬥之後，鬆了一大口氣。

不過這張《Monster Live》對已經做過幾張魔岩歌手專輯的蕭青陽而言，有其特別值得「紀念」的意義：其一，這是張集結多位歌手知名度大開前的校園演唱現場錄音合輯；其二，這是被稱爲「魔岩頭」的 Landy（張培仁）親自下海，參與專輯的企劃及美術設計發想，讓自己感受到一股特別的競爭壓力。

蕭青陽知道，這是藝人走入校園演唱的新型

態現場表演，音樂性極為精彩、每組歌手都有其獨特性，把握住和這群魔鬼相處鬼混的好機會，感受到他們的音樂征服了自己，「群魔聚集到了校園現場，就會讓所有聽眾像是吸了大麻一樣，瞬間 high 了起來，設計師要展現的就是群魔舞動的現場感。」

面對這群通常只在深夜天亮前活躍的魔鬼，蕭青陽給了一種稱為「魔岩藍」的暗黑色澤作為封面基底，封面上以絹印滾軸快速滾滑過去印出「Monster Live」，是當時自己偏愛的搖滾美學，一條又一條看似雜亂的滾軸油墨，也隱含舞台上各式混音器等配線的混亂與音樂人在舞台上的現場即興音樂美學，如同拓印出的絹印線條每次都不同，但卻可保持真實顆粒的粗糙質感與瞬間流動感。

印象中這件作品曾多次和 Landy 從午夜討論到天亮，經過無數回合的你來我往，不斷在字體、創意與色澤激烈論戰，儘管已經疲累不堪，但卻有種棋逢敵手、欲罷不能的魔力。屢次徹夜未眠討論到天亮，絲毫沒有倦意的 Landy 還說先去洗個三溫暖，休息一下再碰面繼續新的討論，這讓他總算見識到魔岩頭的毅力與精神。

不過經過幾番交手，蕭青陽難掩得意地說，封面上呈現的那滴黃色螢光油墨，初始創意的確是來自 Landy 建議。在拓印瞬間的封面質感上，滴一滴油墨來表達那瞬間的情緒，原來十年前羅大佑《愛人同志》的封面上，也曾有過相同讓人讚歎的鮮黃油墨瞬間滴落畫面，自己當下接招回應，讓那滴黃延續，設計出讓彼此都點頭稱許的一款封面設計，也讓自己見識到 Landy 這位「創意長者」的進化脈絡。

除了封面這款極迷幻混亂又有動態進行式的抽象畫面，事實上在創作的過程中，他曾一度考慮選用一位小女生裸著上身，站在象徵戰爭的鐵絲網前的黑白照，眼睛無神地看著前方，胸前同樣以快速絹印烙印著 Monster Live 字樣，單純的設定似乎能夠達到某種魔幻的抽象表現，展現出一款有態度且與眾不同的設計。

儘管這款封面最後未被專輯採用，但仍將它落實為提供記者資料的宣傳品設計使用，甚至埋下四年後搖滾樂團合輯《少年ㄞ國》封面的種子。蕭青陽笑著說：「Landy 在《Monster Live》上連結到羅大佑的《愛人同志》，我也悄悄地留下裸身少女與裸身少年的連結！」

Magic Stone Presents

Monster Live

1998 魔岩 Campus Tour 巡迴演唱 現場實錄

18

只有一個記者的記者會。

A press conference with only one press representative.

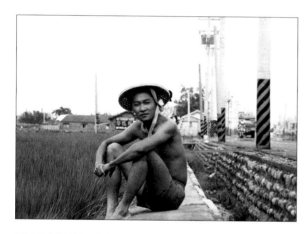

雲林盛產的流氓，後來創了角頭唱片。

打著「訂閱」音樂雜誌口號的角頭音樂，以音樂歌曲及豐富的文字影像，加上大規格的包裝設計，以獨立之姿在流行音樂市場引起討論。1999 年 1 月發行編號 001 的首張專輯《am 到天亮》，同年 3 月，002 如期出刊，但沒想到竟是創辦人張四十三邀集他的三姑六婆共同發行的首張個人專輯《我的內分泌有點失調》。

如同角頭創立時主打的「人物、風格、搖滾」口號，其實早在 1992 年，張四十三就以一曲〈人生如戲〉，收錄在《愛死亞洲》合輯，1998 年的《万國歌曲》合輯則收錄了〈我要性高潮〉，顯示張四十三的創作實力與多元風格，高喊「不是另類，只是無法被歸類」，也確實符合角頭的音樂性格。

自稱都靠自學玩音樂的張四十三曾說，會學吉他是因為高中時期想引起女生注意，北上念電影系時開始創作，靠著一把新詩文學獎獎金換來的鋼弦吉他，寫下一首首的詞曲創作，退伍後一度想出片當歌手，只是在那偶像歌手當道的年代苦無機會，只好轉為幕後當企劃，但短短一年半後就因不適應被他稱為「情緒太淺、反應太快」的唱片作業模式而離開。

暫別唱片圈之後，張四十三轉而參與綠色和平電台創台工作，儘管後來因申請未通過，只好黯然解散，但從中學習到錄音觀念與技術，之後與好友短暫合組「恨流行」唱片，直到 1998 年成立角頭音樂，找來當年一起搞街頭運動的好友曾大哥合作，幫忙印刷業務，而錄音室設備則是電台留存下來的。

醞釀多年的創作與情緒，張四十三在角頭成立後決定出版個人首張專輯。他自述：「這些作品長期情緒的累積負荷，導致我窒悶，失去了創作力。

畢竟，這些歌，不僅是每段成長階段的情緒紀錄，也是我感受自我存在的方式。也許應該像愛情一樣，有『捨』才有『得』，捨棄一切，才能再生。」所以這張專輯可以說是他「不得不發」的釋放。

在《我的內分泌有點失調》中，共收錄了十一首作品，創作歷時多年，充分展現張四十三不同時期的多元風格，包括兒時開始伴著成長的 AM 調幅電台節目、地方戲曲，以及念書後接觸的西方民謠與搖滾，都混融入專輯內，有樂評直言：「有強烈的影像感和拼貼的手法是這張個人專輯的最大特色！」

所以在專輯內，可聽見大量剪輯電台節目內容的〈我的內分泌有點失調〉、日本 AV 女優影片淫叫聲與政治人物競選疾呼的〈肉慾家族〉，融入歌仔戲、台灣歌謠等曲牌的〈我要性高潮〉和〈阿義仔的 43 刀〉等多首拼貼色彩濃厚的異色創作，但也有「青春花當開／倆人踏溪水／騙人出去巡田水／滿面抹得全胭脂／月娘光光圓又圓／半眠相招看天星／春風吹來滿芳味／甜甜蜜蜜煞來唱起」這樣古味優美詞意的〈ㄚ媽的老唱片〉。

延續前一張的合作經驗，蕭青陽接手這張音樂風格迥異的專輯美術設計，拿到張四十三提供的多款照片，包括他自己多年來在雲林故鄉、部隊及台北街頭運動等不同場合拍下的土地紀錄風格影像，以及攝影師陳少維幫他拍的多款感覺既自戀又搞怪的黑白照，看著這批影像搭配著一首又一首風格獨特的創作，蕭青陽說：「這是張很大膽表達自己思想論調的唱片，還有一種文藝知青的前衛及電影感！」

聽出作品中的影像拼貼風格，以及難以被歸類的另類定位，蕭青陽直言這張作品在九○年代後期偶像流行、翻唱泰國日本歌風潮中，顯得十分難得且獨特，也有延續水晶唱片時期獨立品牌另類音樂潮流的意義；另一方面因自己在此時期歷經流行偶像唱片設計的制式修圖打光作業流程，體到無法繼續做流行唱片的設計，「被迫擠壓出實驗創新的能力，和角頭合作開始盡情地實踐，嘗試以往沒看過的美學！」

對張四十三的個人創作，蕭青陽感受到〈我要性高潮〉、〈我的內分泌有點失調〉等作品中，儘管因不同於主流市場的創作而可能被歸類為另類或地下，但事實上卻有種難得聽見的華麗與解放感，在怪異拼貼中又能打動人心，確實有濃重的「角頭風味」。所以，他擷取了攝影師所拍攝裸身的張四十三黑白照，同時利用電腦與手工完稿方式，將影像錯影拼貼組合，變成一張華麗感十足的彩圖設計，同

時順應歌曲的性格，選出符合對應的黃色調，呈現一款前衛實驗性圖像的封面設計。

至於內頁，因為角頭作品的音樂雜誌定位，這張專輯同樣有豐富的影像與文字，包括張四十三自己拍攝的〈三百塊的容顏〉、〈下午的一齣戲〉、〈失焦的青春〉等紀實攝影，以及一張拍攝自雲林鄉下婦人拿著澡盆趕豬公過馬路的生活百態，也包括參與錄音的野台戲資深藝人謝月霞、劇團金枝演社等人物照，搭配張四十三完整自述創作歷程的〈AM的歲月〉、〈陳姊姊〉等篇章文字，都讓喜愛閱讀唱片出版品的蕭青陽大呼過癮，「台灣唱片對音樂文字的琢磨與重視，是整個華語唱片所僅見的！」他強調。

而蕭青陽也清楚記得發片記者會當天，愛搞怪、有想法的張四十三，刻意把現場布置成小劇場風格，四處高掛的收音機播放著南部AM地方電台的傳統賣膏藥節目，場外下著小雨，全場也僅有一家好友媒體女記者來訪，但他不以為意，仍與記者聊得投入，至於現場高掛的一條泛黃疑似穿過的BVD內褲裱框裝置藝術，滿滿的簽名紀念，如今仍珍藏在他的辦公室裡。

時隔十多年再回顧這款設計，蕭青陽直言，

1999年的自己設計風格很硬派，是極力想擺脫流行制式設計的時期，除了嗅到世界音樂潮流逐漸變化，也努力嘗試加入台式風格的美感，在文革已遠、街頭運動不再的年代，其實就是好好地享受各種多元開放的音樂，嘗試未曾表現的美學，正與角頭嘗試開發的原住民民謠、獨立樂團等多元音樂類型一樣，「儘管不是檯面上主流的類型，但不是另類，只是無法被歸類，音樂也真的不應該被歸類或分類。」

蕭青陽說，自己和張四十三像是共創角頭品牌的患難之交，特別是角頭前十張，四十三很熱衷親自看稿，每次都是先到烏來泡溫泉後轉到中和的工作室聊唱片，結合四十三的音樂美感與自己的音樂美學，聊著聊著就做完一張，很開心彼此的音樂質地被歌迷喜愛與收藏，逐漸和角頭變成像是一家人，任何慶功活動或尾牙團圓，都受邀參加，也發現專輯的三姑六婆，就是照顧他長大的婆婆媽媽姊妹們。

《我的內分泌有點失調》後來被香港《錢櫃》雜誌選為年度最佳唱片封面，是蕭青陽第一張獲獎的封面設計，也引發後續得獎不斷。蕭青陽說：「做角頭並沒有獲得太多實質收入，但支撐下去的就是每一張都有開創性的音樂內容，這無法用價錢去思考或衡量，完全就是一個音樂理想！」

角頭音樂

張,43與他的三姑六婆
43 Zhang, My Life Of As A Shit

不是另類,只是無法被歸類

◆初夏某夜,有感精蟲肥大,無處可洩。次晨驚醒,發現內分泌如山洪般地狂洩,黏稠物溢滿褲內。他愣愣地望著這一片氾濫在底褲的青春異物,仔細端詳卻看似一串串的音符。於是神來之筆,拿起吉他,按圖彈奏,此時美妙旋律,應聲而起,驚為絕樂。從此,他開始音樂創作。時,1989年初夏。

002
1999.4

我的內分泌有點失調

共同演出卡司 原音社。三姑六婆吟唱隊。禁香團。藝合團。金枝演社。

■角頭之歌 ■我的內分泌有點失調 ■ㄚ媽的老唱片 ■我要性高潮 ■流浪的床 ■虎尾溪水慢慢流
■革命將取得最後之光榮勝利 ■惡 ■ㄚ義仔的43刀 ■JACK,你去死吧! ■肉慾家族

tcm
taiwan color's music

角頭音樂 【第貳號】

人物・風格・搖滾

他的張,43与
三姑婆
43 Zhang My Life Of As A Shit

本專輯音樂元素融合之採用曲牌
◎歌仔哭調仔。吟詩調。民謠／春風滿面、五更鼓、卑鼓歌、六角美人、運河悲喜曲、文和調、花鼓陣、牽亡歌陣。
'97 504全民大遊行、'98北高市長大選實錄。日本AV女優愛染恭子之「肉慾家族」海外流出版。

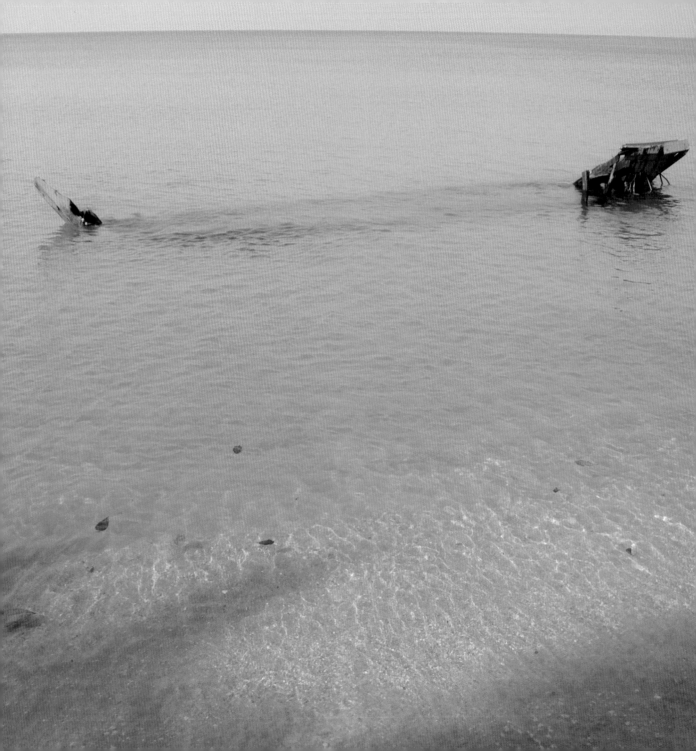

19

插在傲骨車裡的一片海洋。

A wide ocean inserted into a beat-up car.

《 海洋 》陳建年 · 角頭音樂 1999. 6

在蘭嶼東清村警察局裡的錄音室。

在 2000 年金曲獎頒獎之前，陳建年可能只是一個唱歌很好聽的警察歌手，但那年他大爆冷門，一舉打敗香港歌神張學友，獲得最佳男演唱人獎，似乎為原住民音樂走向主流發展搶下灘頭堡。隨著他出身的南王部落出了更多的金曲歌王及歌后，「陳建年」也成為部落標竿人物，但鎂光燈愈多，他在設計師眼中卻是一尾不想受到干擾、生活在深海中的魚，自由自在唱自己的歌⋯⋯

「很多事情不用太勉強，音樂也一樣。」這是陳建年 2005 年到蕭青陽家中在《大地》專輯上所簽下的一段話，從中也反映了他的人生態度。但像他這般隨遇而安的個性，卻早在西元 2000 年（千禧年）台灣金曲獎頒獎晚會上，帶給很多人驚喜與驚嚇。那天，在頒發「最佳男演唱人」時，幾乎所有的鎂光燈焦點都集中在香港歌神張學友、以及巨星王力宏身上，沒想到結果卻是大爆冷門，落在陳建年這個來自台東南王部落、名不見經傳的原住民警察歌手身上，宛如為台灣原住民音樂走向主流發展搶下灘頭堡。此後，「南王部落」出現了許多金曲歌王及歌后，「金曲村」美名不脛而走。但無論如何，「陳建年」已成為

原住民音樂創作及演唱的標竿人物，而當時為他奪得獎項的正是這張《海洋》專輯。

金曲獎過後，大放異彩的陳建年成為鎂光燈的焦點，似乎也引發了一股原住民音樂的熱潮。但這位個性靦腆低調的歌王似乎依然活在自己的世界，不喜歡被打擾，後來甚至搬到蘭嶼去，而這個決定，熟悉他的朋友一點都不意外。「我覺得他就像深海裡的魚，沉浸在自己的世界中。」蕭青陽說。

其實陳建年有個非常特別的身世，他的外祖父陸森寶是卑南族歌謠大師，迄今卑南族的祭儀、工作、休憩、歌唱、嫁娶、思念、歡送等生活中吟唱的歌謠，絕大部分都來自於陸森寶的創作。或許是因為家學淵源及天生的原住民藝術細胞，陳建年從小就喜歡繪畫、音樂、雕刻……等，甚至彈得一手好吉他、吹得一口好梆笛。事實上，早在十八歲開始創作以來，他的歌就已經在部落間、甚至救國團中傳唱，而融合藍調與新世紀曲風的吉他彈奏，也成為吉他愛好者學習和模仿的對象。有人形容：「如果陳明章是台灣最後的民謠傳奇、素人歌手，那麼陳建年就是來自花東海岸的部落傳奇。」

照理說，以陳建年對音樂及藝術的天分與才華，很能夠成為全職的音樂人。但或許是成長過程中，受到現實生活和價值觀的影響，他成為一名警察，音樂創作則是工作之餘的興趣。好笑的是，他曾經想像中的警察是像電影警匪片般，充滿驚險刺激、歷經千辛萬苦、再如英雄般將歹徒繩之以法；但現實情況是，他當警察的地方是在原住民部落純樸的山區，處理的都是生活上瑣瑣碎碎的事，幾乎沒有什麼「重大罪犯」，連想要抓罪犯的機會都很難……不過，倒也讓他在單純的職務中，可以放更多心力在音樂創作上，進而成為如今著名的「警察歌手」。

細數陳建年的獲獎紀錄，例如：第十一屆金曲獎最佳男演唱人獎和最佳作曲人獎、第十八屆金曲獎最佳流行演奏類製作人獎、第二十屆金曲獎最佳流行專輯製作人獎，以及由中華音樂人交流協會主辦的「台灣流行音樂200最佳專輯」中，榮獲1993至2005年間百大流行音樂專輯第一名，相當輝煌。關於他的生平事蹟，只要Google一下，就會出現好幾萬筆，但蕭青陽想要分享的是與警察歌手的「第一類接觸」，可能在網站上也找不到。

故事的開始，要從一張模糊的照片開始說起。在蕭青陽的工作室桌上，擺著一張模糊的照片，裡面是一個身穿藍色背心的青年背影，正埋首寫功課，主人公便是陳建年。當時蕭青陽接受角頭唱片的委託幫他設計第一張專輯《海洋》，設計師透過這張照片揣想著他的音樂、該如何企劃設計⋯⋯沒想到，此後與陳建年及南王部落眾歌手結下長緣，似乎只要是「南王部落出品」，唱片設計師就是「蕭青陽工作室」。

原本蕭青陽與陳建年互不相識，為了發片，陳建年特別從台東來到台北宣傳演唱。有一天，蕭青陽去聽演唱，會後請他簽名，看到他身穿背心、牛仔褲、頭戴棒球帽，跟自己的穿著習慣非常近似，一聊之下，更覺得彼此各方面的背景很像，感覺相當親切。多次接觸後，又發現陳建年相當多才多藝，居然連竹琴等樂器都是親手製作，竹子也是親自到山裡挑選的。更令他佩服的是，看到陳建年在製作竹琴時，幾乎是用一種「薛西弗斯」式的精神，不計成本和心力地實現對藝術的完美追求，「這正是我欣賞的藝術家典型！」或許是因為自己也同樣如此，所以對陳建年頗有種惺惺相惜之感。

有趣的是，蕭青陽眼中，陳建年是一個怪異的人，沒想到有一次在以蕭青陽為主角的紀錄片中，訪問陳建年對設計師的看法，他的回答也是：「蕭青陽是一個很奇怪的人⋯⋯」不知這算不算是另一種「英雄惜英雄」？

「他的人和音樂都讓人很舒服，沒想到在當時卡拉 OK 盛行的時期，居然還有這樣清新的音樂。」蕭青陽回憶，之前角頭老闆張四十三曾交給他一卷 DEMO 帶，他經常開著一輛破爛老舊的「傲骨車」載家人到海邊，車上聽的就是這卷DEMO 帶，他喜歡到逢人就推薦這張專輯。

的確，整張《海洋》專輯內的歌曲，令人聞之就想奔向山海寬廣的天地中，投向部落生活裡，既保留了傳統原住民音樂的精髓，又藉由吉他簡單的旋律與伴奏，令人朗朗上口，而穿插在歌曲內的原民式幽默口白，更是令人發出會心一笑。從歌詞本的設計、報導式文案和圖像，以及陳建年的自述、手繪圖稿等，似乎就能形塑出「陳建年」和他的部落生活圖像，令人在聽歌之餘，更能夠融入歌中情境。

當然，除了角頭唱片一貫的「報導式」圖文運用設計之外，針對陳建年本身特色和卑南族原

蕭青陽想：唱片公司丟給我一疊別無選擇、快速沖印店洗出來的三十六張照片，邊聽音樂、邊挑了這張封面照片，把刻有卑南圖騰的木吉他和戴著警察帽的素人塗成內心熱情的紅色，再將一大片藍色太平洋像是喝醉了向右傾斜十五度，最後留下右上方萬里無雲的白，設計完後一直覺得封面像是法國的國旗。最喜歡封底，保力達 B 前的建年喝茫了……

住民身分，以及海洋意象等，蕭青陽也做了一些著墨。例如封面拍攝所在地是陳建年常去釣魚沉思的海洋祕密基地，他以側面彈唱姿態出現在畫面左方，吉他上有著親手繪上的部落圖騰，蕭青陽故意加「紅」他的臉部與吉他的部分，乍看有種古巴傳奇革命人物「切格拉瓦」赤色戰士形象，或是某種純粹力量的普普符號或象徵；在封面「海洋」名稱旁，特別加上卑南族青年聚會所圖案。專輯內突顯歌手在一種很舒服、自然又很有部落情境的狀態，像在封底使用歌手一早起來喝酒喝到發呆的照片，就很可愛，畫面前面的保力達 B，也點出原住民部落習慣喝「米酒＋保力達 B」的飲酒習慣。

蕭青陽覺得，陳建年的音樂表達了對土地、家鄉及部落的情感，相當具有「大愛」精神。「我所知道的原住民音樂藝術家，像建年、胡德夫和李泰祥等人，對音樂都有強烈的使命感。」他說。

不過由於陳建年警察的身分，蕭青陽有點無厘頭地想像：警察歌手拿著槍對著前面的海洋，會是什麼情況？想來想去，還是拿吉他比槍更適合，而如今圍在陳建年身邊的群眾，不再只是為了辦案，而是來聽歌的歌迷。蕭青陽莞爾地說：

「他現在是個忙碌的原住民。」

如今，蕭青陽由於經常幫南王部落的眾歌手設計唱片，偶爾會跟陳建年聯絡或合作，也曾帶著彼此的家人共同出遊，或是在陳建年一家人來台北時一起去逛 101 大樓。

對蕭青陽來說，他著迷於原住民部落生活，欣賞諸如「早晨的晚霞」這樣的原民語彙，畢竟在都會生活中「理性」太久了，偶爾也想更「自然」一點，而在陳建年和他的音樂身上，他感受到那種簡單純粹、令許多都市人嚮往的生活態度。他相信自己與警察歌手擁有很多「共通語彙」和「共通朋友」，即使彼此之間只是偶爾碰面、交流，但一路以來所建立的革命情感應該會長長久久……

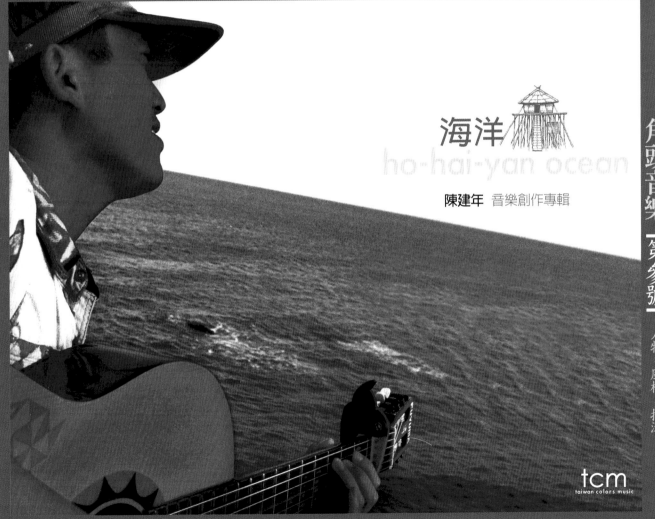

角頭音樂

陳建年 音樂創作專輯
pau-dull, The new folk song from Taitung tribal

夏天的聲音 從心開始認識...海洋
★1999《金曲獎》最佳男演唱人
★1999《金曲獎》最佳作曲人
★1999《中華音樂人交流協會》年度十大專輯

003
1999.6

海洋 ho-hai-yan ocean

角頭音樂⊙花東海岸篇
內附音樂CD一片及陳建年的手繪作品。

1 序曲　2 海洋　3 鄉愁　4 我們是同胞　5 穿上彩虹衣　6 長老的叮嚀　7 故鄉普悠瑪　8 雨與你
9 也曾感覺　10 遊子情　11 走活傳統　12 Ho-yi-naluwan（Live）　13 早晨的晚霞（Live）

海洋
ho-hai-yan ocean

陳建年 音樂創作專輯

角頭音樂 第參號

人物・風格・搖滾

tcm
taiwan colors music

20

在公廁裡洗「雞歸氙」是龐克也是藝術。

To wash balloons inside a public restroom is both punk and artistic.

在誠品第一次作品展的第一件作品。

在二十世紀末來臨前，以七〇年代迷幻搖滾色彩曲風及極具挑釁的舞台演出風格著稱的乩童秩序，發行首張專輯《愛會死》，引發台灣流行樂壇一陣不小的騷動。除了主唱及詞曲創作者Fu-Fu顯赫藝文世家背景與曲風的反差，打著「最狂妄的搖滾、最毀滅的現場演出」旗號，更是徹底顛覆當時多以情歌偶像為主的流行音樂市場，儘管發片後證明四位都是受過完整音樂訓練及養成教育的實力派音樂人，但所引領的曲風似乎離市場或潮流遠了些，未能被廣泛接受。不過乩童秩序不受拘束的狂放曲風，也讓蕭青陽無畏地接招創作，以蒙太奇拼貼手法記錄感受到的青春氣味。

「不怕為所欲為，就怕沒想法！」從事唱片設計多年，蕭青陽在入行十餘年後的這段時期，特別擔心一個設計師最重要的創作力是否受到束縛與限制。執行乩童秩序首張專輯《愛會死》時，他就反覆在創意的自由自在與社會化的商業制約間擺盪，還好在反覆檢驗過後，他為作品的成果下了這樣的註腳，這張專輯也成了他個人極喜愛的作品之一。

乩童秩序是由詞曲創作及主唱Fu-Fu、貝斯手陳任佑、吉他手林正如及鼓手Eric等四人組成，他們自陳樂團的特色，在於「Fu-Fu的詞作充滿失意與虛幻的現實、深層的人性解析，但像詩一般的優雅詞句中，透露著形形色色的慾望與衝動、誘惑與嘲弄！」整體樂風有濃厚的七〇年代搖滾樂氣息，還帶著些微迷幻色彩，在Fu-Fu黏膩、嘶啞的嗓音中，搭配團員大量的間奏鋪陳作品中的異質情緒，加上現場演出時有性格強烈的舞台

動作,獨特的曲風與表演方式在發行當時引起不少矚目。

早在 1996 年魔岩發行的《魔岩十大魔王之群魔亂舞》合輯中,乩童秩序就以一曲〈可憐落魄人〉首度露出,當時已開始大量與魔岩歌手合作的蕭青陽注意到這組樂團,一開始對「乩童秩序」的團名,把「乩童」和「秩序」這兩個毫不相關的名詞組在一起感到怪異,但也直覺這將是個有想法、有意識型態的樂團,當時已開始定神思考要如何因應這組讓人驚奇又驚恐的樂團。

時隔三年後確定乩童秩序即將發片,在工作室聆聽他們的作品,在搖滾、龐克的曲風中,對於 Fu-Fu 創作的〈我愛世紀末〉、〈雷射光〉、〈愛在十字路口亂走〉、〈愛會死〉等多首怪異曲目及歌詞,直覺是深奧難懂。但他此時卻也逆向正面思考,樂觀認為:「魔岩容許乩童秩序這組人成立、表達自己作品,相信這品牌也容許當時設計師的任何美術表現,便決定用自己的思考與有意思的美術型態來賦予這組人的外在包裝。」

蕭青陽不否認,進入唱片工業體制內做設計多年,難得有機會可以在設計時放入多一點的個人內在意識型態,也因此接收到魔岩可縱容自己所提的任何設計訊息時,內心感到過癮極了!他表示:「乩童秩序對我來說,就是藝術。」他也明白自己內心世界和個性的本質與乩童秩序相近,都是喜歡藝術與思考的人,「從音樂到創作,彼此氣味相投,都是藉由唱片、從音樂角度追逐藝術境界。」

對乩童秩序這組樂團的創作與團員們的現場演出氣味,蕭青陽直言就是「青春」兩個字,不管是否是與生俱來的青春,或是猶如多數做藝術的文人雅士會有的奇想與精神狀態。儘管主唱 Fu-Fu 提到創作概念是透過自己的眼睛看透外在世界,反應自己青春叛逆期的年少意境,但其實就是乩童秩序對生活周遭的美感想像,藉由蕭青陽以實際圖像一張張地表達出來,而電影裡的蒙太奇解構與拼貼手法,則是他當時找到的解讀線索。

也因此團員們在攝影師黃中平帶領下,頭戴各式墨鏡、身穿黑色風衣、黑褲,在深夜時分闖入新公園、西門町等場所,在兒童遊戲區、大馬路街頭彈奏樂器、狂奔、嬉鬧;另一款則是在貼滿白色壁磚的實驗室、廁所,玩弄團員們的身軀、挑釁警察等反社會性情,攝影師以高感度、粗粒

蕭青陽想：2007 年我和台北誠品音樂館舉辦的「黑膠文藝復興運動」作品展中，決定展出的第一幅作品是《愛會死》，我喜歡這張作品的樂團在音樂與現場既前衛又藝術的表現，Cool！

子及極動態方式拍下一張張團員們奔跑、對著鏡頭嘶吼等看似極怪異的照片。

蕭青陽用蒙太奇的拼貼、解構或重組方式，把這些照片編輯組織，如同封面上團員們在深夜街頭奔跑的畫面所宣告的，營造這款法式的快速、寫實浪漫風格，把這些看似相關又沒有太多連結的快速晃動畫面，以電影底片流動感排列在內頁歌詞本上，編排時在每一個流動的畫面右邊，刻意擷取下一個局部切面來預告下一個場景，強化快速晃動的概念，同時也刻意調整主影像的彩度與色調，讓色彩更顯鮮艷及個性化。

此外，為了突顯 Fu-Fu 提出的透過眼睛看這世界的創作概念，蕭青陽用力揣摩，決定擷取團員們的八隻眼睛，但刻意加以扭曲、拉扯後放在 CD 圓標上，四處張望的眼神像是突然看到台灣、看到了世界；另一款 CD 圓標則是從網路找來一張當時來到台灣的颱風動向圖，意喻乩童秩序即將在台灣引起的音樂風暴。

對這款幾近「為所欲為」的設計，蕭青陽認為就是款藝術創作，無須過度解釋，「就像是與人類的眼光做遊戲，想像沒有答案，也沒有刻意要傳達什麼訊息。」儘管此時他已在商業體制內多年，因社會束縛讓創意能力受到局限，但他特別提醒自己原創與創意的珍貴，儘量回到自己七歲以前的塗鴉能力，可自由自在地表達，展現自己與眾不同、可以跳得更高的能力。

時隔十餘年再見到 Fu-Fu，他已經成立自己的品牌、開起唱片和經紀公司，和他聊起天來發現他絲毫未變，仍是習慣穿著一身黑、對音樂很執著，也打算出版乩童秩序的第二張專輯，聽到他作品的大陣仗與未來計畫，蕭青陽說，可感受到他是個瘋狂熱血的音樂人，絲毫不畏懼音樂工業崩壞造成的影響，很期待有機會再次與這款超級藝術與大陣仗的藝術表演合作，「也要向乩童秩序致敬，給自己能量發展創意變成作品。」

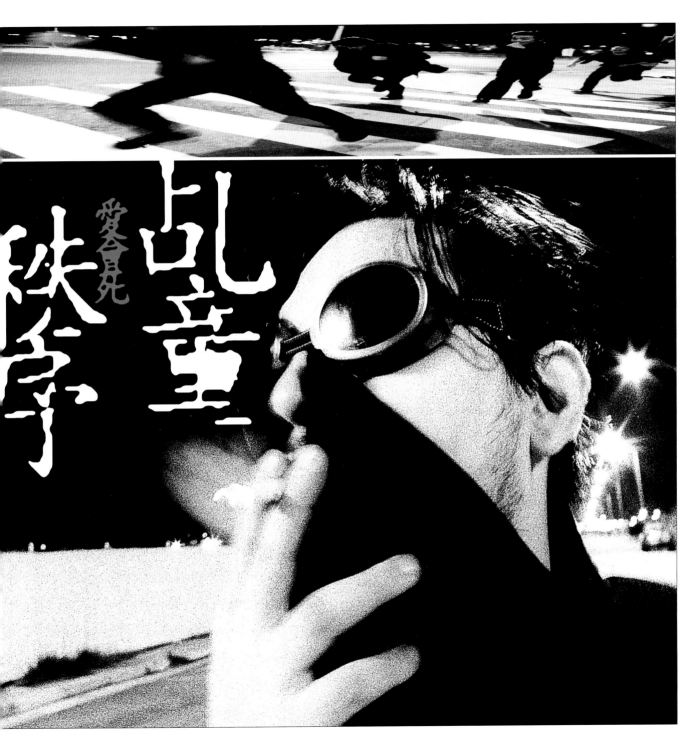

21

一個眼神秒殺。

To kill instantly with a single look.

隱藏在唱片裡的那一刻。

　　如果問蕭青陽，他在做《Silence》時的設計理念，其實很簡單，就是「楊乃文的眼神」。在這位風格獨特的女歌手身上，設計師看到一種似乎超越國界的「搖滾女王」氣勢與氣質，眼看她從魔岩「誕生前夕」巡迴演唱會時期略顯青澀、一路成熟到獲得金曲獎國語最佳女演唱人獎、開個人售票演唱會……雖然近年來已少在報章媒體看到她的消息，但她的「搖滾女王」形象已在蕭青陽和很多人心中，烙下永恆……

　　有時，當任何設計已經無法表現專輯歌手純粹的特質時，或許「一個眼神」就可以秒殺所有的設計概念，在楊乃文身上，在《Silence》這張專輯設計中，果然是「愈沉默愈有力量」，外冰內火、神祕天真般的眼神，似乎蘊藏了一股沉默的力量，簡單純粹地表達出歌手的 Cool，冷艷造型和獨特風格，相當有味道。當在設計《Silence》這張專輯時，蕭青陽與魔岩唱片企劃挖空心思想著，應該如何來「設計」這樣一個特立獨行的女歌手時，有一次在與魔岩企劃討論中，一個想法浮上檯面：「不如就用一個眼神來貫穿整張設計，用一個眼神來表達她的音樂態度好了。」至今設

計師依然覺得「用一個眼神來貫穿設計」這樣的創意，真的是非常特別，也格外貼近《Silence》的本質和意境。

· 強烈不安、靈魂震盪、自由奔放、沉默震撼，所有的種種因為她的音樂得到了立即釋放。
· 直接、純粹、無法複製，來自靈魂最深處的穿透與爆發。

以上這些詞彙所形容的，可以總結為一個名字：「楊乃文」。這個在國小五年級就隨家人移民澳洲、同時會玩中西兩種樂器、曾受過音樂劇專業訓練、大學卻主修遺傳學與生物學、集「矛盾」於一身的女孩，因為對家鄉台灣的思念，曾於大一時短暫休學，回台尋求發展機會。初時她兼職擔任模特兒賺取生活費，經常到 pub 休憩聽歌，期間結識了李雨寰、林暐哲、黃大煒等音樂人，更跟李雨寰和林暐哲合作，在 dmDM《愛上你只是我的錯》專輯中，演唱部分歌曲。而這樣的初試啼聲，讓許多人非常驚艷，也讓唱片製作人林暐哲對她的歌唱潛力留下相當深刻的印象。

之後，楊乃文在魔岩推出了首張個人專輯《One》，銷售成績雖稱不上特別突出，但她獨特的聲線和個性特質立刻受到市場的高度注目。終於，在 1999 年，她推出第二張專輯《Silence》，許多創作型音樂人如林暐哲、張震嶽、陳珊妮、以及中國大陸的歌手高旗、花兒樂隊等，都跨刀相助，專輯中也翻唱了英國樂團「流行尖端」（Depeche Mode）主唱、吉他手 M.L.Gore 的〈Somebody〉，並收錄楊乃文的創作曲〈Fear〉。她也不負眾望，於 2000 年時以《Silence》這張專輯，獲得台灣金曲獎最佳國語女演唱人大獎，這位蕭青陽心中的「搖滾女王」，仍是一貫酷酷的風格，上台領獎時也不多說什麼，一聲「謝謝」就下台了，果然將「沉默」的力量發展至最高點。

「楊乃文在《Silence》的表現，曲風更加多元、更加成熟，搖滾女生的意象更加鮮明，有這麼多音樂人願意幫她寫歌，都是好作品，一個歌手在一張專輯內能夠集結這麼多音樂人的肯定和愛，做好歌給她，彼此惺惺相惜，令人相當感動，也讓這張專輯更精彩，她的歌聲更具有生命力與爆發力。」蕭青陽對於楊乃文形象鮮明的風格相當肯定，認為這張《Silence》根本是為她量身打

造，她也 enjoy 其中，很難有人可以詮釋得更好了，眞的是一張經典之作。「這張是許多搖滾客都會收藏的作品，很有搖滾精神，有愛與迷惘，也有很多人對乃文的期望。」他表示，每次去卡拉OK，楊乃文的歌都是他必點的曲目。有一次，他在華山創意園區聽到楊乃文的歌，尤其那首〈我給的愛〉，唱得盪氣迴腸，讓他覺得「這一年光聽到這首就夠了」，他對於楊乃文這樣很冷調的搖滾味，眞是愛不釋手地喜歡。

「她用國語演唱表達出很西式的搖滾樂風味，實在很難得，是我跟很多朋友都喜歡的音樂類型，我曾很貪心地希望她影響並帶動更多台灣此類型音樂的走向，在那年金曲獎中，她果然獲得最佳國語女演唱人大獎，我大呼過癮極了！」他覺得像她這樣的搖滾天后，無論經過多少年，都會把她的作品拿出來欣賞。

曾經也是魔岩唱片一員的陶婉玲（本書主編）回憶，當初魔岩聚集了一批創作力豐盛、獨特風格的新人歌手，楊乃文是其中之一。在這些歌手尚未發片之前，公司就在製作過程當中，率先以「誕生前夕」校園巡迴演唱會的方式，讓歌手磨練 Live 功力，當時除了楊乃文，還有順子、陳綺貞、張震嶽等歌手。大家經常一大早去國父紀念館集合，所有歌手、樂手和工作人員全部塞進租來的大巴士，浩浩蕩蕩一起到全省各個大專院校巡迴彩排、演出，往往回到台北都是凌晨四、五點了，大家同進同出，一站一站，一點一滴地琢磨成長，也趁機做市調，看觀眾對新生歌手及演唱會製作品質的觀感和反應，這些對於未發片的歌手和唱片公司都是很寶貴的經驗，那段歲月，至今仍令陶婉玲相當懷念：「每個歌手及工作人員好像在競賽，把所有創意和熱情加進去，忘了時間和疲累，只爲了追求完美……」

不過，陶婉玲與楊乃文等人的這些共同回憶及革命情感，蕭青陽卻是沒有的，甚至，他在做《Silence》這張專輯時，與楊乃文並沒有什麼接觸，一切全憑想像。正當他苦思該如何來表現這樣一個特立獨行、又具有搖滾客酷感的女歌手時，遇到瓶頸。有一次開會時，查爾斯（風和日麗唱片行負責人，時任魔岩製作企劃）提到，就在前天凌晨，他一個人沿著楊乃文的家走到魔岩的辦公室，沿途邊走邊拍，如果從「楊乃文的眼光來拍，從起床、吃完早餐到公司的這段路程，透過每天的行徑來表達她所看到的景象」，將路程中

所拍的照片拿來做內頁歌詞本，應該是不錯。而後又在大家的腦力激盪中，「用一個眼神來貫穿整張設計」的想法獲得共識。「坦白說，當時覺得我們真的沒有招數了，只能用她的眼神來做，但卻很切題，除了『楊乃文』，就什麼都沒有了。這是我幾百張設計中很獨特的案例，整張僅用一個眼神來貫穿設計，真的是很獨特的唱片創意。這張唱片，我最滿意的就是封面這張攝影師黃中平拍下她瞬間的眼神，這是很酷又很高境界的表現。不過與此強烈的對比是，她面對大眾時，其實是不善言詞，又害羞又緊張的。」蕭青陽說。

做這張《Silence》專輯似乎讓蕭青陽面臨考驗，也吃足苦頭，所以印象相當深刻。他表示，光是封面他就做了四、五十款，但魔岩老闆張培仁（Landy）卻一再駁回，「好像是在鍛鍊我在唱片業中的專業，必須更加投入，做出音樂的靈魂與想法」。當時他跟 Landy 可說是對楊乃文又愛又恨，而他光是做標準字就做瘋了，最後決定做出如老打字機打出來的 Silince 字樣，回歸原始。另外，還有一點讓他也覺得很酷，那時網路宣傳還不盛行，就已經在專輯上面放上公司及個人網站資訊等，還做了外側貼紙！

讓蕭青陽印象深刻的，還有某天當大家聚在一起討論要放哪些圖片時，楊乃文提出一個要求，希望在歌詞本的最後一頁封底，能放一張她與弟弟的合照，這也獲得他的認同，認為可以反映音樂人的情感及對弟弟的想念，讓整張冷調系中，增添一些溫度與溫情。

多年後，大約是 2008 年左右，有一次蕭青陽又如往常般去逛唱片行，在一櫃外國八○年代左右的黑膠唱片區中，無意中發現一張 Patti Smith 的黑膠唱片，當下感覺「好像楊乃文！」想說原來這世上的確存在有雖然在不同國家，但是長相雷同、音樂血緣相近、同樣具有搖滾女王巨星氣勢和獨特個人魅力的藝人。

蕭青陽想到，在 2000 年時楊乃文上台領金曲獎最佳國語女演唱人大獎時，只說了一聲「謝謝」就轉身下台的畫面，很符合他心中搖滾女王的形象。又想到， 2005 年他第一度入圍葛萊美唱片設計包裝獎時，在誠品書店開慶祝 Party，把他設計過的代表性作品做了宛如萬國旗般的呈現，其中一張就是《Silence》，當天楊乃文也來到場中，雖然彼此沒有聊太多話，但他了解楊乃文的羞澀個性，可以感受到她的祝福，也相當感

蕭青陽想：在印刷廠看上機，久久一直無法搞定專輯封面乃文的皮膚色調太黃太綠的問題，後來山水印刷廠鄭老闆走到我面前，拿起一堆試印的封面想了幾分鐘後，跟師傅說：「去把紅版油墨全改成竹桃紅油墨來印。」後來幾年，我在許多印刷師傅面前都用這一招，也一直得到讚歎聲。

謝她。

　　如今，隨著流行音樂界的演變，當初「誕生前夕」校園巡迴演唱會的歌手們，大家都各自有不同的境遇，想當初他們是一起出發，一點一點累積，現在都能辦個人演唱會了。「好久沒看到乃文出新的作品了，還滿想念的。她真的令人驚艷，是真性情，尤其當現在明星愈來愈注重眼睫毛怎麼畫、注重外型如何如何時，我愈來愈懷念楊乃文了。」蕭青陽如是說。

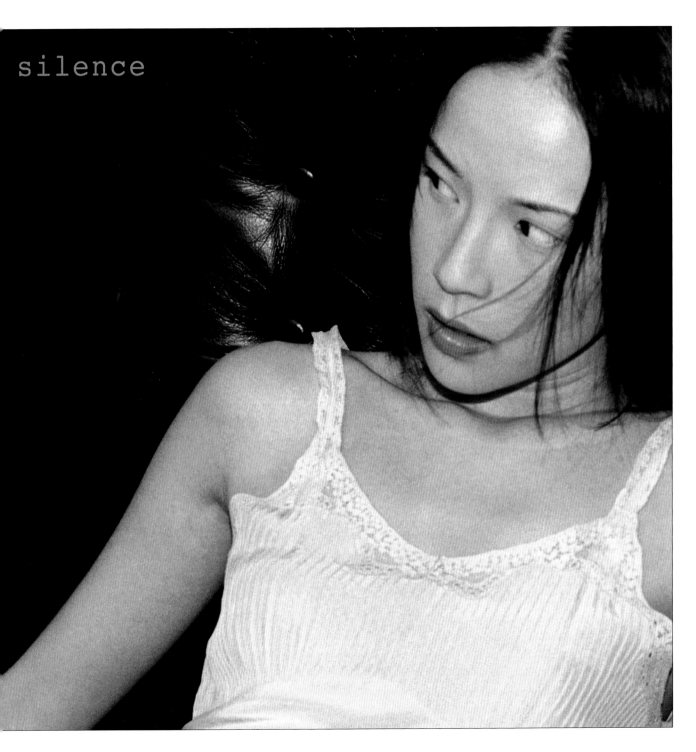

22

生在台灣，你是放山雞、鬥雞、飼料雞或烏骨雞？

Born in Taiwan, are you a free-range chicken, fighting cock, farmed chicken or black-boned chicken?

鬥雞。

　　在眾多原住民歌手或樂團中，來自北部泰雅及卑南部落的北原山貓，是極為獨特的一組。創作曲目多走風格輕快與幽默詼諧路線，自嘲又自在地唱出身為原住民的樂天生活觀。核心團員吳廷宏和陳明仁，早在 1986 年就開始搭檔合作，1996 年發行首張專輯《美麗的稻穗》後，迄今累積發行九張專輯，還曾發行過「快樂唱歌」系列專輯，顯見他們歌唱及作品的核心就是「快樂」兩個字，更是戮力實踐「原住民的音樂來自生活、從生活中創造音樂」的信念。《長得不一樣》是他們的第七張專輯，唱出「一把吉他。一種自由。幾個朋友。一種專屬的快樂生活。」

　　「自然、原味、樂天、豁達，最快樂的原住民歌聲！」專輯包裝上的簡短介紹，精確點出「北原山貓」這組原住民樂團獨特的核心氣味，在絲毫不做假飾的歌唱作品中，唱出原住民部落生活另一種真實的樂天知命。

　　「北原山貓」的前身是由二十多名北部九族原住民在 1986 年組成的「山地樂師俱樂部」。1996 年，泰雅族的吳廷宏和卑南族的陳明仁兩名成員，才正式組成北原山貓樂團，作品大致有「國

語歌曲」和「傳統歌謠」兩大類，不過因為有多年與不同原住民族合作經驗，幾乎唱遍九族歌謠，成為樂團最大的特色之一。

從 1996 年《美麗的稻穗》開始，北原山貓陸續發行標榜「正港台語舞曲」的《台北的暗暝》、《大澳灣》等專輯，還有收錄經典作品〈可憐落魄人〉的《有空來玩》、把國歌改編成原住民歌謠〈唱國歌〉的《唱國歌》、《快樂的台灣人》，以及《長得不一樣》、《摩莉莎卡》、《叫春·阿彌陀佛》等九張專輯，張張都有獨特幽默、甚至是顛覆的大膽創作，在原住民樂團中，曲風及歌詞創作都獨樹一格。

《長得不一樣》是北原山貓的第七張專輯，延續樂團一貫真實又詼諧的曲風，專輯同名作品〈長得不一樣〉，團員們恣意輕鬆地唱出「原住民原住民長得不一樣／有的那麼黑／有的那麼白……米酒喝下去／什麼都不怕」等幽默歌詞，讓人深刻感受到他們特有的詞曲魅力。

高職時期受到熱愛原住民文化的同學邱若龍影響，蕭青陽當時也頻繁出入南投縣仁愛鄉部落，一度迷戀泰雅族的生活型態與勇士傳說故事，還曾上山過部落生活，住在鐵皮屋搭建的房子裡，對部落人愛開玩笑且自我解嘲式的幽默印象深刻，同時也對他們樂天知命的隨性大開眼界，一個掉在床底下的紅色塑膠碗，即使上頭有乾掉很久的硬黑飯粒和肉鬆，也長滿了蜘蛛絲，需要時也能裝滿酒，一飲而下。

部落裡的淳樸、原始及小米酒、黥面文化深深吸引了蕭青陽，就像他一度迷戀撿拾日據時期被丟棄的燈具般，這時期因迷戀部落文化和美感採集，常出入部落山林及工作室間，這些已在他的設計美學養分中埋下種子，日後做唱片時，常會把在部落感受到的美學生活與真性情放進去。事實上，他做的第一張唱片《聲聲慢》，就宛如命定般與原住民結下不解之緣，因為主唱高勝美正是布農族原住民。

不過與其他原住民音樂專輯相較，北原山貓的作品比較沒有明顯的主題、意識型態與沉重的責任感，唱的就是在部落生活的原住民真實的一面，路邊隨意躺著的小狗、四處奔跑的隨性鬥雞都能成為作品的題材，讓生活在都市的多數人，感受到他們的快樂與自然真實，這張專輯就是要發揮樸素的原住民生活之美。

蕭青陽說：「做北原山貓的設計，滿腦子想

的就是把自己看到及感受到的部落純眞美感，就算是落魄的、物質條件不富有的特殊美學放進去。所以看到部落鐵皮屋、畚箕、掃把等生活物件，全都放進作品，呈現一種一直被忽略的生活美感！」

也因此，攝影師實際到了北原山貓生活的泰雅部落，仔細地拍下眞實存在於部落間的一草一物一建築，雖然取景當天蕭青陽並未跟上山，但憑藉著合作多年的默契，攝影師拍下部落間許多有趣的景物，包括在地面奔跑的鬥雞、小朋友的天眞笑容、山林椰影，以及留存深刻印象的組合鐵皮屋。

所以，專輯封面讓兩位團員以無比自在的笑容，帶領聽者輕鬆地進到部落，專輯名稱「長得不一樣」刻意擺在團員身後的鬥雞旁，突顯作品的幽默詼諧，有很多與都市人對比的天性與生活景物，「原住民的創作除了可圍成一圈唱歌跳舞，其實也有『你可以戲弄我、也可以呀利用我』這種歌的趣味」，貼切表達專輯名稱就是「長得不一樣」這件事。

在專輯裡有一間高度拼貼組裝的鐵皮屋，被刻意去背景後留白獨立置放，這是蕭青陽在設計時所要突顯的原住民生活——部落裡常見因物資匱乏或是經濟條件受限，廁所、客廳或是臥房等建物，常是就地取材組裝拼湊而成，裡面當然沒有都市住宅常有的玄關或隔間，但這就是他們每天生活的新天地。「門打開、澡不用洗，回去躺下就睡覺的生活，有何不可？」他這樣反問。

幾乎做遍全台灣各原住民族群歌手的專輯，蕭青陽頗爲享受地說：「做原住民唱片有機會交換彼此的生活模式，讓自己多認識不同族群的個性生活。」這款設計意圖明顯地表達人們遺忘許久的部落生活美學，而他所要做的只是去親近、把它拉來放大突顯，「要是現在，我會把鐵皮屋這款直接拿來做封面，做得更徹底！」

這時期做了王宏恩、動力火車等原住民不同音樂類型的專輯，蕭青陽認爲：「北原山貓是最平常、最生活寫實的一張，充滿隨性的美感，是都市找不到的眞性情。」他自己在原住民、樂團與台語等三種音樂類型的設計上，努力擺脫只有設計感的淺薄美術，很早就發現只有放入自己對歌曲所要傳達的生命態度與生活樣貌的充分了解，作品才會有生命力，才能夠透過作品找到眞正的自己。

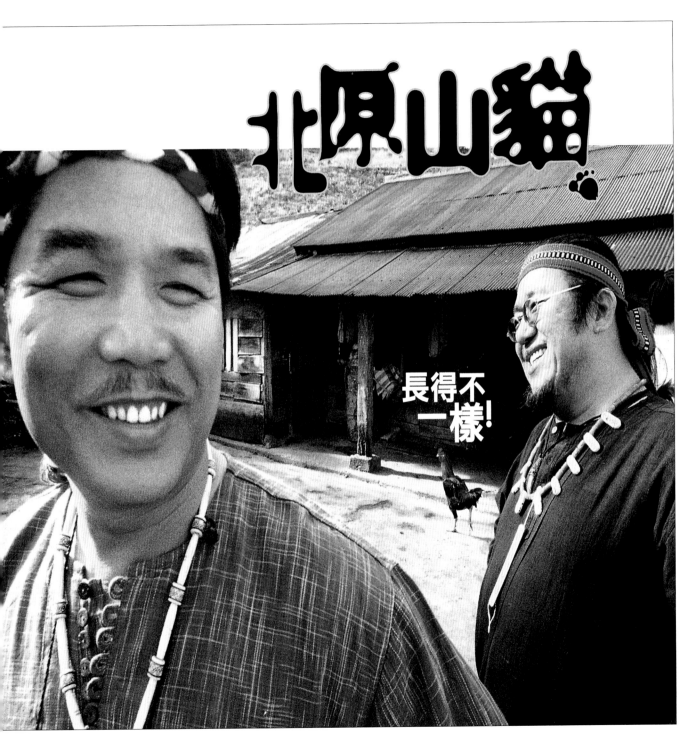

23

永遠無法在教宗若望保祿二世前獻唱的願望。
A never fulfilled wish to sing before Pope John Paul II.

曉君的古調是姆姆教的。

出生於台東卑南南王部落金曲世家的紀曉君，擁有天籟歌聲和清新形象，一首〈神話〉汽車廣告曲，讓更多人注意到她。在這張《聖民歌》專輯設計中，蕭青陽特意表現世界音樂不分種族國界的宏觀視野，專輯中所出現的紀曉君影像既像印第安女孩般自由，又有著東方美學般的神祕美感。他記得曉君的願望是希望有朝一日能在教宗面前獻唱，當教宗去世的消息傳來，他知道這個願望是永遠無法實現的了……

hi-yo-in yE-yan-hauwa ya
ho-a ngay Da karemasamasaL
i tu tiya Da Taw a Taw……

（中文意譯）
神話是一個美麗的夢
隱藏著人們對天地萬物的情懷
神話是傳說故事的搖籃
是人類信仰和精神最終的依歸
讓我們從神話的嚮往中
承續生命的原始力量
融入生活煥化新生　與天地合一

《聖民歌》紀曉君‧魔岩唱片 1999. 12. 28

讓我們在神話的啓示中　踏著祖先的步履
唱出對那古老民族　永恆的情歌

　　幾年前，一個汽車廣告以原住民女歌手紀曉君的〈神話〉作爲廣告曲，空靈清透的天籟美聲打動了無數民眾的心。曾經有一些網友在網站留言：「紀曉君的〈神話〉，唱出了抒情、流暢、高亢、悠遠，令人聽來舒暢無比，心曠神怡，亦深深感動了我。」「一個人坐著，聽著這種靜靜的音樂，總感覺好像讓靈魂變得清透一點了。」「每次聽，總有震撼我心的感覺！」「好聽的音樂，不分種族國界，偉大的聲音。」「聽完讓我覺得平靜，淨化我的心，感覺擁有一切都好美！」或許有些人可能是透過這支廣告才認識紀曉君的，但其實早在 2000 年，她就以《聖民歌》這張專輯獲得第十一屆金曲獎最佳新人獎，對歌壇投下一顆震撼彈，也讓人思索：「原住民歌手用天籟美聲詮釋母語歌謠，不只可以跨越國界和語言隔閡，更能貼切地唱出部落家鄉的情感和普世價值！」

　　說起來，紀曉君的好歌聲可謂家學淵源。她出生於台東卑南南王部落，擁有父親布農族和母親卑南族的混血血統，從小在祖母曾修花女士的教導和耳濡目染之下，奠下扎實的傳統原住民母語歌謠唱功，「金曲歌王」陳建年是她的舅舅，「昊恩家家」則是她的表舅和妹妹紀家盈，而南王部落更是金曲之鄉，唱歌就是她們生活的一部分。在專輯內頁導言中，紀曉君感性地說：「我的族人，我從小所接觸的南王文化與精神，到我所唱的歌謠，我深深地以身爲卑南族南王的女兒爲榮。尤其每當我想到，我的家人爲我取名爲 Samingad（音譯爲『莎牧岸』），在南王的母語，它是『獨一無二』的意思。其實，我的生命已被揀選，雖然，我也曾花費力氣去學習現代人的生活，但是始終那些東西的存在是可有可無的，我仍然依生命的安排做自己必須也是最喜歡的事情，因爲這些我現在所唱的歌，對我來說，它們才是眞正獨一無二的。」

　　坦白說，跟蕭青陽其他一些別具巧思、具主軸概念、精心策劃的專輯設計相比，這張《聖民歌》的設計元素可以運用的不多，因爲唱片公司找他做這張專輯時，沒讓他與紀曉君有太多接觸，仍是沿用一般唱片公司體制內的做法，拿一堆紀曉君的相關圖片讓他挑。所以對他而言，「這張

確實很重要，只是從設計上沒有太多故事可講。」相較之下，紀曉君另一張《野火春風》的設計製作過程便有趣多了。

不過蕭青陽就是蕭青陽，即使是在這麼「現成圖片」的條件局限底下，仍然不想照本宣科，對唱片公司提出要求，堅持所用場景全都要在台東拍攝，讓老外看到台東原住民部落之美。他覺得，這張專輯很有「世界音樂」的fu，應該不只是在台灣，而會有不分國際的人來聽她的歌或看她這個人，所以他想要把她在專輯中出現的形象，呈現出既像印第安女孩般自由爛漫、又具有東方神祕的美感。

果然，專輯呈現出來的圖像看來如詩如畫，又有一種超越國界的意象。此外，他故意用行書風格的字體寫下「聖民歌」和「紀曉君」等字，表現出野外草原自在隨意的況味，而內頁中幾張紀曉君佇立於草原的跨頁橫圖，似乎在太陽、風和草原的見證下，女孩獨立蒼茫的景象，便從亙古跨越時空，鐫成雋永的光陰刻痕。

原本蕭青陽跟紀曉君互不相識，但一次在「漂流木」的聚會中，他第一次遇到她，當時她仍在籌備這張《聖民歌》專輯，在餐廳幫忙端盤子。

當時問她發片後有何願望？沒想到她說自己一直在勤練義大利歌，希望有朝一日可以到天主教的聖地梵蒂岡唱歌給教宗若望保祿二世聽。後來蕭青陽因為幫南王部落出身的歌手做了很多專輯，經常造訪部落，與曉君也有更多的接觸，每次碰面時，她總是像個天真的小女孩般，不斷將「希望在教宗面前獻唱」的願望講給他聽。有一天，我看到教宗若望保祿二世去世的消息，就想到她這個願望已經永遠無法實現了……

後來，紀曉君嫁人生子，從一個青澀的原住民小女孩，轉變為另一個青澀小女孩的媽媽。當年她以這張第一次發行的《聖民歌》專輯獲得第十一屆金曲獎最佳新人獎，多年來更多了生命歷練，並在造成轟動的《很久沒有敬我了你》音樂劇中挑大梁。或許她無緣在教宗面前獻唱是個遺憾，但她卻實現了在「姆姆」（祖母）面前許下的願望：「把最愛的家鄉美麗歌謠唱給全世界的人聽！」

在北埔慈天宮前唱阿婆、唱水庫、唱土地。

To sing about an old lady,
the reservoir and the land before Beipu Ci-Tian Temple.

撐一條船，離開台灣八百米，月光彎彎，釣到兩尾小石斑。

一個創作歌手在沒有任何酬勞或物質回饋的現實條件下，仍願意每週坐在廟埕人群前唱著自己所寫、關於這塊土地的情感的創作，若非是真心愛著唱歌、這塊土地與人民，恐怕很難一唱兩年多，陳永淘就是這樣一位超脫現有格式與束縛，從歌曲創作觀照這塊土地、海洋還有自己的客家歌手。《離開台灣八百米》記錄的就是這段與聽眾共享土地、客家母語及貼近生活創作的實驗性演出，事實上也是對台灣這塊土地紛擾的一種跳脫與關照。蕭青陽讓阿淘對這塊土地的情感，厚實地踏在秋割後的農地上，在愛犬陪伴下，一起凝視望向未來。

「毋庸再去形容阿淘的作品，有多少的美、壯闊與深度，有多麼的貼近自然、貼近心靈、貼近每個人的內在，他的音樂存在著一種與世無爭的和平，和療傷撫慰的神奇力量，這種自然質素，是這個世代最欠缺也最需要的。」陳永淘歷年所有專輯的企劃及文案人員古秀如，在 2003 年發行的第三張專輯《水路》中，精要地說出阿淘作品的與眾不同。

的確，1956 年出生於新竹縣關西鄉南門崁下

的陳永淘，童年時期徜徉在大自然的美好經驗，除了是他快樂的重要源頭，與大自然互動的精彩及豐富記憶與經歷，對比青少年階段隨著家人移居台北後的都市生活，感受到的多只是冷漠、疏離與失去自我，早年的鄉野生活是日後詞曲創作的重要靈感來源。

也因此當陳永淘從世新電影編導科夜間部畢業後，雖留在台北成家立業，但因整天在外奔波，家庭與婚姻生活破裂，幾經思考，阿淘自覺在台北已待得夠久，決定辭掉手上三份工作，拋開都會所有一切，回到荒野，「這個決定，為我帶來人生不同的開展。」阿淘說。

一開始，陳永淘搬到台北縣三芝鄉過著近乎全然自我放逐的生活，在貧乏的物質環境中重尋心靈自由，他說，「大部分的人都被推上棋盤，在有限的格局裡面，玩一場不是屬於自己意願的人生。」但他在三芝海邊，撿拾漂流木創作，1996 年首次創作客家歌〈頭擺的事情〉，原是要給只會講客語和日語的高齡祖父聽，但因意外獲得親友熱烈回應，開啟他迄今源源不絕的客語歌謠創作歷程。

創作能量豐沛的陳永淘，曾參與「山狗大」樂團，並在 1996 年發行《頭擺的事情》專輯，隔年退團回歸個人，同時搬到新竹縣北埔南坑村山腰，開啟另一段以創作及表演為主的生活型態，期間因意外發現北埔街上慈天宮有個別具風味的百年廟埕，開始嘗試自發性地於每個週日午后，帶著一把吉他在廟埕前演唱，一唱兩年多，幾乎風雨無阻，2000 年獨立製作發行的《離開台灣八百米》，可說是這段廟埕前演唱的紀錄與分享。

對於陳永淘這樣一位生活與創作素材都源自於土地與日常生活的歌手，以及這樣一張單純唱出客語音樂美好的專輯，與陳永淘相識多年的蕭青陽說，自己曾多次在假日帶著全家人，開車到北埔廟埕聽他唱歌，跟著很多支持民眾，一起聽他在歌曲中展現的客家文化與生活幽默，期間氣氛輕鬆，不遠處民房閣樓還不時傳來磨擂茶的聲音，演唱結束相約在他租居的四合院稻埕上吃東西、唱歌跳舞。

這樣獨特的廟坪聽歌經歷持續兩年多後，蕭青陽接到阿淘新專輯設計案，因深深體認到阿淘的作品，如同台東後山龍哥，都試圖以不同音樂類型開發出台灣土地上應被保留記錄的聲音，更可貴的是他們也都願意並持續留在鄉間唱歌，面

129

對這樣單純的來自土地與生活的作品，「不應該用企劃角度來做包裝設計，設計的工作應該展現創作者的真實性格與關懷。」

專輯名為《離開台灣八百米》，說的就是陳永淘喜歡划著獨木舟駛離台灣這塊土地，在划離岸邊約八百公尺的位置，這樣的距離回頭恰好望不見台灣這塊生活牢籠的一種心境。

「離不開生活、離不開壓力、離不開宿命，那就——離開台灣八百米。」專輯是這樣寫著：「我們作歌，出版，遠離殿堂到鄉間荒遠處走唱，莫不是依循著這樣的理念，進行一種深度的自由和本質的解放！」

所以儘管專輯名為《離開台灣八百米》，但卻不需要刻意請陳永淘划著心愛獨木舟到離開海岸八百公尺處拍照，蕭青陽想的是回歸音樂本質，在有限資源下，從阿淘提供的照片中，選出一張他和最心愛的狼狗「石頭」，一起坐在一畝已收割完畢的田地上望向遠方的畫面，「自然就好，這種人總不應該划獨木舟離家八百米還拿相機自拍吧！」蕭青陽這樣笑說。

為更完整呈現陳永淘的藝術家性格，專輯封面及內頁都採用阿淘親手寫的獨到風格毛筆字，用他最真實的字體書寫，一字一句傳達出阿淘歌詠靈魂、土地及自然的詩歌，同時也採用大量他在北埔廟埕前自發演唱的照片，記錄下這一段台灣流行歌謠音樂史上堪稱持續最久的現場演唱會實況。

《離開台灣八百米》發行至今逾十年，回顧這件設計作品，蕭青陽直言：「陳永淘和郭英男一樣，都是愛惜生命和土地的音樂人，在台灣流行音樂發展過程，都創作並唱出可讓人一輩子追隨的作品，說出許多超越音樂以外的事，能參與這樣一位愛惜且尊重土地的音樂人的作品設計，是至高無上的榮耀。」

只是時隔多年，蕭青陽心頭掛念著：「很想知道已經不在新竹北埔唱歌的陳永淘此時身在何處，是否仍持續在台灣不同角落，為著土地、大樹、布袋蓮和水庫這些環境議題而唱？」

離開台灣八百米

阿淘的歌

來自靈魂。土地。與自然。的詩歌。

25

暗頭的水雞到底有沒有來去夏威夷？
Did those frogs singing at night ever made it to Hawaii？
《FORMOSA 2000》金門王、李炳輝‧魔岩唱片 2000.1.25

金門王、李炳輝的李炳輝。

《FORMOSA 2000》裡形影不離的兩位盲歌手
走唱的身影，從此成為絕響……

有緣 無緣 大家來作夥 燒酒喝一杯
乎乾啦 乎乾啦
扞著風琴 提著吉他 雙人牽作夥
為著生活流浪到淡水
想起故鄉心愛的人 感情用這厚
才知影癡情是第一憨的人
燒酒落喉 心情輕鬆 鬱卒放棄捨
往事將伊當作一場夢
想起故鄉 心愛的人 將伊放昧記
流浪到他鄉 重新過日子……

盲人歌手金門王與李炳輝以《流浪到淡水》
紅遍大街小巷，同名主打歌也成為台灣酒國文化
搏感情的「國歌」。後來，他們在千禧年出了
一張紀念專輯《FORMOSA 2000》，蕭青陽特
別在封面上，將他們走唱的影像與總統府的圖
片做了合成，將台灣民間甘草藝人與官方歷史政
權地標兩種極端，融合成一種復古式、又似脫
焦紀念般的質感，兩人的走唱身影鑄成永恆。
沒想到，2002年傳來金門王因病去世的消息，

那一年，盲人歌手金門王與李炳輝的《流
浪到淡水》響遍台灣的大街小巷，發片甫三十天
就創下三十萬張銷售量，美國《紐約時報》甚至
專程派員來台，深入報導這股旋風之下所代表的
台灣本土認同……那時，金門王與李炳輝背著吉
他與手風琴走唱街頭，隱藏在那卡西歌聲下的漂
浪人生，詼諧形象沉澱下的堅強與蒼涼，詮釋出

殘障甘草人物平凡的心聲和人生悲喜劇，似乎無論是「有緣無緣」，或是藍綠對決的激情、或是九二一大地震的苦難等，都能在「乎乾啦」歌聲中暫時消融情緒、「和平統一」……

走紅後，金門王與李炳輝在千禧年推出紀念專輯《FORMOSA 2000》，繼續用歌聲與大家「交陪」。蕭青陽特別將他們兩人的走唱身影與總統府的影像合成，故意將台灣甘草藝人平凡的生活照，與代表官方歷史政權地標的總統府放在一起，形成一種極端的對比，但兩者卻在專輯名稱呼應「2000千禧年」及總統府所代表的歷史建物紀念意義上，產生交集，融合成一種復古式、又似脫焦紀念般的質感。「我很難表達它的美學概念，我用一種台灣共同的土地印象，把官方地標建物和街頭流浪藝人整合，形成一種極端卻統合的趣味。雖然金門王和李炳輝無法看到我的設計，但他們的親友會轉述給他們知道，在他們的照片後面是用總統府當背景耶！」蕭青陽說。

的確，在金門王與李炳輝成名之前，一般人很難把街頭走唱藝人跟象徵台灣最高政權的建物總統府聯想在一起，但兩者有個最大公約數——家喻戶曉，而且都是打著「為民服務」的旗幟發揮群眾影響力，前者用政治、後者用歌聲征服台灣人民的心。

金門王與李炳輝的身世飄零，也因相似的坎坷命運，兩人惺惺相惜，成為最佳的音樂和人生夥伴。金門王本名王英坦，十四歲時在金門戰區為討生活而誤拾未爆彈，炸傷眼睛和手掌，而後從北投教堂的盲人學藝所習得一技之長後，便棲身淡水茶室，以走唱為生。李炳輝從出生時就沒有父親，他出生不到四個月時，雙眼就因不明原因突然失明，七、八歲時他就去學做師公，後來母親在他十一歲時自殺，他獨自討生活，多年後與金門王相遇，開始兩人的走唱生涯。直到他們遇到陳明章，唱了《流浪到淡水》，從此改變他們的一生……

1995年，陳明章為侯孝賢所接的一支「麒麟啤酒」電視廣告寫主題歌，他寫下《流浪到淡水》那段「有緣無緣大家來作夥……」前幾句歌詞後就停滯，後來在攝影師潘小俠的介紹下認識金門王和李炳輝。陳明章有感於他們的走唱人生，靈感泉湧，很快就創作出這首膾炙人口、台灣酒國文化搏感情的「國歌」，也讓兩位盲人歌手從社會底層晉身到螢光幕前。只見兩人出現時總是一

前一後搭肩行走，彷彿彼此互相照應的人生；他們樂天知命的笑容，總是令人一時忘記他們飄零的身世……

窩居淡水開藝品店的國民美術家劉秀美，畫了幾張金門王和李炳輝出現在淡水街頭的作品，其中最醒目的，可能是同時將淡水老教堂和花茶室入畫，畫中出現的牧師與修女、茶孃與尋歡客，同樣也形成鮮明的對比，宛如兩人在淡水茶室走唱人生的浮世繪寫照，耐人尋味。「金門王的審美觀似乎停留在目盲的那一刻，他永遠衣著光鮮，梳著四〇年代流行的飛機頭、戴墨鏡、穿著火紅的襯衫，帶著俠義精神照應著同樣走唱的藝人李炳輝。」劉秀美說。

蕭青陽在設計金門王與李炳輝的紀念專輯《FORMOSA 2000》之前，便從報章媒體閱讀過他們的故事，兩人殘而不廢、江湖走唱的賣藝人生，總會讓他聯想到小時候看過的《汪洋中的一條船》、在夜市兜售口香糖的小販，或是《咪咪流浪記》中被遺棄的小孩帶著兩隻狗、一隻猴子到各地流浪賣藝等辛苦的身影，也讓他聯想到陳達用月琴彈唱〈思相枝〉、小時候常聽阿嬤所放的「老曲盤」（黑膠唱片）勸世歌等。「這樣

辛苦的兩人，輪轉過不同的人生舞台，然後被唱片公司發掘，在 2000 年，人生的這段時期走過光輝的時代，的確值得紀念！跟他們的人生比起來，我覺得自己的生活很健全、更知足，我覺得很棒的是，透過出唱片，讓社會大眾對於他們這樣的『艱苦人』有更多的關注及思考。」

考慮到金門王與李炳輝行動上不是很方便，蕭青陽不想勞駕他們特別到總統府前現場拍照，所以就難得地使用影像合成的方式，將自己所拍的總統府和兩人提供的生活照結合，配上天空和彩雲，營造出復古又充滿希望的「台灣老味道」般的色彩。特別的是，他結合官方發行的 2000 元紙鈔紋路和梅花圖案，襯托「FORMOSA 2000」名稱，更具紀念性和價值感，也更加有種官方和民間融合的趣味性。

這張專輯封面上有句 slogan：「金門王李炳輝用歌聲與你交陪，最誠懇的朋友唱最真味的歌」，所以除了圓標使用兩人演唱時的彩繪圖片之外，歌詞本裡面的圖片都很庶民化，如兩人街頭走唱、賭錢、夜市、麵攤吃麵、還有跟國外薩克斯風藝人拚場的畫面，相當符合兩人的生活場景和基調。

　　「金門王和李炳輝是我做過唱片中，『唯二』
拿手風琴的，另一個是王雁盟。我做王雁盟專輯
時，他說在台灣只有一個對手，就是李炳輝，我
很高興兩人的唱片我都有做。」蕭青陽提到這段
插曲。當然，事隔多年，或許台灣手風琴樂手已
人才輩出，但同樣的手風琴樂器，由年輕浪漫的
王雁盟、或是歷經滄桑的李炳輝彈奏，令人對「流
浪」有不同的體會⋯⋯

　　後來，蕭青陽聽到金門王去世的消息，相當
地感慨，偶爾看到李炳輝在螢光幕前獨自唱歌的
情景，也覺得很惆悵。這幾年也聽說，李炳輝因
經濟陷入窘境，變賣心愛的手風琴暫度難關，令
人唏噓！不過相信樂天豁達的李炳輝，即使人生
重回以前的樣子，依然能夠每天開心地唱歌。更
何況，也聽說已有一些電視台或演藝界朋友邀他
演出或合作，大家仍然有機會觀賞他感染力十足
的走唱演出。

　　「他們這樣的結合，大起大落，突然走紅，
又突然消失，好戲劇性！」雖然繁華落盡，過眼
雲煙，但金門王與李炳輝用歌聲與大家交陪的溫
情，永遠令人咀嚼難忘！

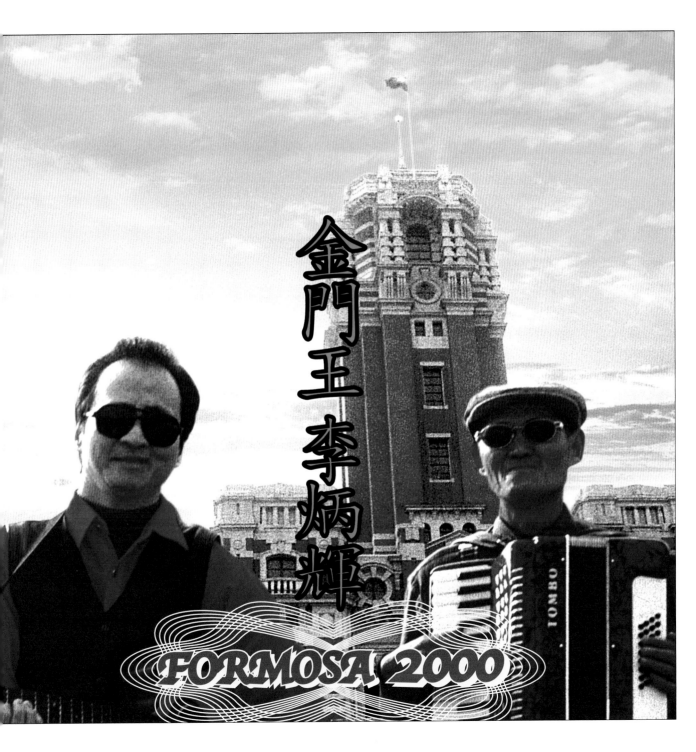

26

大錯特錯，不要來汙辱我的美。

Huge mistake, don't you dare insult my beauty.

《 單眼皮女生 》中國娃娃 · Global Music 2000. 3

通往泰國象島的船票。

那一年，有著泰國血統的「中國娃娃」以一曲〈單眼皮女生〉襲捲亞洲，同名專輯全亞洲熱賣二百萬張，而「不要來汙辱我的美」更成為當年最夯的口頭禪之一。對蕭青陽來說，這張專輯在設計上沒有太過突出的地方，卻讓他聯想到那

幾年所流行的許多「開心舞曲」，以及集體的青春吶喊印記，包括他在象島度假時邂逅的一段友情的回憶……

「大錯特錯，不要來汙辱我的美，我不是你的 style，為何天天纏著我……」千禧年那一年春暖花開的季節，似乎台灣也桃花朵朵開，少男少女春心蕩漾，泡妹、把妹、大膽示愛、你來我往的「情」節不斷上演，一時之間，大街小巷似乎走到哪裡都能聽到這首中國娃娃的〈單眼皮女生〉，演繹著少男少女似曖昧又直白的「青春求愛記」。蕭青陽說：「每個時期，台灣似乎都會出現一些流行語或口頭禪，就像這兩年會說『殺很大』、『Hold 住』，2000 年那時是流行『不要來汙辱我的美』，當時幾乎街頭巷尾、校園、書店，都不停地放這首歌，現在再聽這張 CD，還是覺得很懷念。」

「中國娃娃」（China Dolls）是一支流行音樂女子雙人組合，由陳冠樺（娃娃）和李小燕（Bell）組成，雖然名為「中國娃娃」，實際上她們卻是泰國人，在未來台灣發展前，就已是泰國相當著名的暢銷金曲藝人。2000 年時，這張翻

唱泰語專輯、經許常德和陳冠樺（娃娃）重新譜詞的國語專輯《單眼皮女生》推出之後，幾乎橫掃東南亞地區華語歌壇，創下全亞洲二百萬張的銷售佳績，並入圍第十二屆金曲獎「最佳重唱組合」。

如果看過中國娃娃〈單眼皮女生〉MV 或同名專輯設計的話，就不難體會為何她們受到年輕人的歡迎。造型顯眼的妹妹頭、單眼皮，乍看很有日本當紅卡通「櫻桃小丸子」的 fu，動感的 Rap 和恰恰曲風，無厘頭、加上「超級瑪莉」電玩的動畫效果輔助，在在都掌握了年輕人喜歡的口味和元素，搭配令人朗朗上口的「大錯特錯，不要來汙辱我的美」及簡白的歌詞涵意，簡直就是專為年輕學子量身打造的「青春練習曲」。至今上網看 po 在 YouTube 上的 MV，還有網友留言表示，當年校園朝會的帶動唱經常就是跳這首歌，還有人曾經在中國娃娃做校園巡迴演唱時，被拉上台一起跳舞呢！

對流行音樂市場「嗅覺靈敏」的朋友，可能會留意到在千禧年前後那段時期，台灣樂壇頗風靡 Rap、R & B 及 Pop / Rock 風格的舞曲曲風，旋律輕快、節奏鮮明、蹦蹦跳跳，帶些叛逆、搞怪、卡通、夢幻、甚至兒歌帶動唱風潮等，顛覆之前相較來說「中規中矩」的樂風。蕭青陽認為每個時期所流行的音樂，也反映當時的時代潮流及環境氛圍，那時流行的似乎都是讓人聽了「很開心」、想要隨之手舞足蹈的音樂，也是在 K 歌時的熱門點播曲，像「音樂小魔女」范曉萱未轉型前迎合兒童市場的〈健康歌〉和〈我愛洗澡〉；或是虛擬藝人「麵飽堡」（MEMBOBOO）的〈OH-OH 包子麵條〉；當然也包括這首中國娃娃的〈單眼皮女生〉等，這些專輯很多都是由他所設計。此外，他也設計過很多張偶像歌手的專輯，例如張韶涵《潘朵拉》，其中一首主打歌〈隱形的翅膀〉從台灣到對岸一路非常火紅，攻占各大排行榜年度點播冠軍；唱紅電視劇《麻辣鮮師》片尾曲〈上火〉、《大醫院小醫生》片頭曲〈妹妹〉的孔令奇《01》……等，「這些都是令人難忘的青春歌曲，似乎流行音樂的聽眾年齡層變低了，回到國中生或國小階段。」他說。

雖然蕭青陽做過許多流行音樂偶像歌手的專輯，但被拿出來當代表作的設計作品，大多數是被音樂市場歸類為「非主流」的唱片。所以當千禧年前一年，一位他很欣賞的音樂人許常德來找

他，請他幫忙設計中國娃娃《單眼皮女生》專輯時，他既高興又困惑：「像我這樣喜歡並設計了很多原住民歌謠等非主流音樂類型、而且對於年輕族群流行音樂反應緩慢的設計師，要如何表達中國娃娃這張專輯設計概念？」

不過，向來善於掌握專輯本質和視覺趨勢的他，很快就突破自己的「心理障礙」，找到專輯設計的表現元素，也成功突顯「中國娃娃」專輯的形象與氛圍：兩顆人偶娃娃頭、象徵華人東方意象的紅包袋、金色及紅色調、電玩遊戲「超級瑪莉」、卡通效果等，看來有點「俗擱有力」，卻也相當應景、喜氣洋洋。

雖然在設計上使用了符合「中國娃娃」單眼皮、紅色及金色等東方意象元素，但蕭青陽也沒忘記這張專輯的「泰國血統」，尤其在〈單眼皮女生〉歌中不斷出現「三碗豬腳」（台語仿泰語發音，問候之意），這也讓他想起曾到泰國象島旅行的一段往事。

象島是泰國第二大島，位於泰國暹羅灣的德樂府（Trat），因島的形狀像一頭趴著的大象而得名。有一年，蕭青陽攜家帶眷到泰國旅行，在朋友建議下到象島一遊。他還記得當時落腳的旅館又小又髒，還有老鼠跑來跑去，他們一家人像沙丁魚般擠在一張床上……雖然這是一趟克難又辛苦的旅程，不過他在當地遇到一個畫沙龍畫的「臨時好朋友」宋德才，之後還將這段經歷寫成心得 po 在網站上，標題就叫做「在象島遇到宋德才」，摘錄如下：

在小輪船上久久望著金黃刺眼的夕陽，待船尾靠岸船門閘板一開，所有機車、小客車、工人用車和拖著旅行箱的我們全家像潮蟹擠向岸上，走在滿路都是沙塵的泰國象島海邊公路，沿路攤販一盞一盞昏黃的燈泡照亮貝殼風鈴、青蛙木雕、炸香蕉……走過一間都是佛頭的沙龍油畫店門口時，一群二十出頭的當地青年站在馬路邊嚷嚷拉著生意，突然耳邊冒出一串中文：「你好嗎？要買嗎？陳水扁當選……」原來是母親從中國東北到了泰國生了宋德才，懂事後就住進油畫師傅的閣樓從學徒幹起，後又跟著師傅搭船來到這裡畫沙龍畫賣給觀光客。

……命運安排，這年夏天我們成了一群臨時好朋友！但等明天天一亮，友人又要拖著行李往下一個海邊……

　　隔年在台北繼續做唱片，突然接到宋德才打來的電話，說他已經離開象島到了清邁北邊繼續作畫。掛了電話，其實我知道他是要問我：「可以來台灣跟你一起畫畫設計唱片嗎？在台灣畫畫是不是可以賺更多的錢，是不是會有更多人買佛頭油畫？」

　　這段旅途中邂逅的友情，埋在記憶深處，也許彼此一生中可能無緣再相見，但每當蕭青陽看到家鄉很多泰國外勞，為了支援家計遠渡重洋來台工作，就會想到宋德才這位遠在泰國的友人。尤其當他看到因為專輯暢銷，為中國娃娃設計的一款又一款不同版本的專輯包裝，就會想到那一年他跟家人在象島的假期，遇到的朋友、短暫相處所滋生的友情，以及「大錯特錯，不要來汙辱我的美」口頭禪「登時行」（台語，流行之意）的年代……

　　他不無感慨地說道：「其實流行音樂是很殘忍的，往往流行一陣子過後就如曇花一現，但每個年代似乎都會流行一種集體的青春吶喊，成長的背後會有一首首的曲子讓你回味，不同的階段會留下令人難忘的印記……」但當歌走過時代，唱歌和聽歌的人也同樣會隨之老去或更成熟，就像千禧年時還在蹦蹦跳跳唱著「不要來汙辱我的美」的中國娃娃，在 2010 年以新的雙人組合及時尚熟女造型復出唱著〈回娘家〉，就不知當時瘋迷〈單眼皮女生〉的粉絲們，是否還如當年青春熱血年代般意氣風發，還是已經在歲月的沉澱中，不復見年少輕狂的模樣了？

27

史艷文是楊麗花、蘇芮、李艷秋和馬英九。

Shih Yan-Wun is Yang Li-Hua, Julie Su, Lee Yen-Chou, and Ma Ying-Jeou.

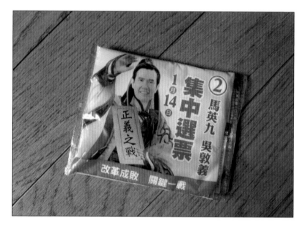

集中選票，正義之戰。

堪稱台灣本土第一代偶像的史艷文，是 2011 年國家文藝獎得主、布袋戲大師黃俊雄於 1970 年在台視推出的《雲州大儒俠》布袋戲中的主角，這齣轟動全台、連演五百多集的新型態布袋戲，因劇中成功塑造史艷文、藏鏡人、苦海女神龍等經典人物，當時更創下高達 97% 的空前超高收視率，之後更曾多次改編，以電視、電影等不同型態持續演出，劇中人物的主題歌曲和經典對白，更伴隨多數台灣民眾成長。也因此在史艷文「出道」三十年後，集結當年最經典主題歌曲《風雲再起》專輯，由黃俊雄的一對兒女黃立綱、黃鳳儀重新詮釋，再現當年史艷文等人的風采，而封面上他最具代表性的純陽掌，也透過現代 3D 印刷科技，再次發功。

在台灣電視史上，以「雲州大儒俠史艷文」為主角的布袋戲故事，1970 年首度登上電視螢幕演出，不僅曾創下 97% 的空前絕後收視率，還因節目開演萬人空巷，在當時遭到政府以「恐影響農工作息」為由勒令停播。儘管如此，史艷文的故事仍數度改編為不同版本先後重演，受民眾歡迎程度絲毫不減。事實上，這齣「轟動武林、

驚動萬教」的布袋戲《雲州大儒俠》，1970 年由出身雲林虎尾的黃俊雄改編父親黃海岱的布袋戲《忠孝節義傳》，是他首部作品，也首次將布袋戲搬上電視演出。劇中主角史艷文為保護中原，消滅藏鏡人入侵野心，兩人有一連串的鬥智鬥法，而史艷文與苦海女神龍的情愛，也豐富劇中人物真實百態，不過因原始創作中史艷文遭到藏鏡人打落萬丈深淵，在生死不明狀況下，兩人的糾葛故事持續上演。

黃俊雄的兒子黃立綱回憶，六歲時因模仿劇中人物飛簷走壁，不慎把父親送的史艷文布袋戲偶摔到地上，當時他以為史艷文因此死了，為此哭了一整個下午，黃俊雄知道了安慰自己說：「不用哭，你放心，史艷文是永遠不會死的！」當時他還不解的問：「為什麼？」父親沒多說，只回說：「長大後你就會知道了！」

2008 年，當時跟兒子保證史艷文永遠不會死的黃俊雄，挺著高齡七十六歲的身體，帶著史艷文、藏鏡人和苦海女神龍等經典角色，一年內巡迴演出一百場，同樣妙語如珠的對白、抑揚頓挫的唸詩及活靈的角色人物塑造，彷彿當年最經典的史艷文復活，在所有戲迷眼前風雲再現。

和眾多五、六年級生的戲迷一樣，蕭青陽年幼時也有一段又一段與史艷文相遇的故事。記憶中，史艷文在台視開播時，他所居住的新店安坑地區只有賣瓦斯的那戶人家裝有電視機，每到傍晚時分，附近鄰居都會自動報到，圍在電視機前，等著看僅有的布袋戲節目，當時的廣告也不像現在生動有趣，只能以打字幕感謝贊助等方式呈現。

除了電視機前眾人圍繞等著看好戲，蕭青陽腦海裡還浮現一幅畫面，那是他還在念安坑國小的上下學途中，必須走半小時以上的山路，途中會經過墳墓，伴隨的都是誦經送葬隊伍，有時為抄近路竄進田埂，會在半路上看到木頭工廠，混雜著鋸木頭的聲音中，似乎又聽到布袋戲在中午時分播出的正反派打鬥聲，黃俊雄變魔術般忽男忽女的聲音演出深刻烙印在他的腦海。

因太著迷關於史艷文的一切，準時收看電視之餘，蕭青陽和眾多戲迷一樣，多次拿條手帕套在手指上、身子躲在紙箱後頭就自導自演起來，演史艷文、演藏鏡人、演孝女白瓊，「甚至還用被單綁在身上，就變成史艷文！」原以為這般自我感覺良好的想像只有自己懂，但長大和身旁朋友聊起來才發現大家都這樣玩，當然還有把大把

痱子粉往空氣中灑，想像自己如史艷文般乘風幻化的這招。

「那是個大家會去廟口看戲、冷氣也才剛發明的年代，任何重要的事情發生都會成為共同記憶的年代！」蕭青陽幽幽地說，如果回歸到自己的內心世界，記憶中自己多在光線昏暗的窗戶內玩著布袋戲遊戲，「或許是聚精會神在自己世界裡，總覺得小時候的每一秒比現在長許多，一天過得比較久，過一天要很久才會天黑」。

也因此當 2003 年唱片公司找上門，說要做史艷文專輯時，蕭青陽直覺又是個特殊難得必須把握的機會，畢竟時隔史艷文最活躍的年代已是三十年前，沒想到自己還有機會做到與兒時回憶密切聯繫的專輯，「不像做唱片，而是追尋自己的童年！」

這張定位為「風雲再現」的精選輯，由黃俊雄的兒子黃立綱、女兒黃鳳儀主唱，黃俊雄僅負責經典口白演出，收錄了風雲女、史豔文、孝女白瓊、苦海女神龍等戲中主角的主題曲，企圖讓這批經典布袋戲人偶的身影與代表的主題曲，再次打動眾多戲迷，但最核心的主角仍是號稱雲州大儒俠的史艷文，在唱片公司企劃下，給了「轟動武林、驚動萬教，叱吒華人三十年」的響亮封號。

關於史艷文，蕭青陽內心打定主意，要把印象中史艷文最厲害的純陽掌，也就是每回他要運功爆發前，必定會轉過身將右手往後舉，然後再猛力往胸前一推的經典畫面，從原本隱身在自己腦海反覆演練，落實為專輯的封面，目的就是「要讓新一代的年輕人認識史艷文，重現純陽掌的好功夫！」

為讓平面設計物能重現這經典的純陽掌功夫，在當時最新開發、可運用最多達九十九張疊影的 3D 卡技術輔助下，蕭青陽請唱片公司拍下史艷文發功準備擊出純陽掌的動態影片，然後擷取出其中關鍵的十六張連續畫面，製作成動態的 3D 卡印製在專輯封面上，藉由現代印刷技術的進步，讓史艷文純陽掌發功的經典畫面，可以一次又一次地揮舞重現。

雪州大儒俠

SUE YOUNGMAN

28

OH！0520 1020
OH! 0520 1020

OH! 0520 1020。

「典藏一個時代的聲音」是這張政治人物歌唱合輯《舉頭看台灣》再版時，對外所宣示的專輯核心價值，並宣稱是張「全世界第一張國家元首唱歌的音樂專輯」，只不過當時引以為傲的封面人物主角、前總統陳水扁，卸任後竟成為階下囚。一張因為政治所衍生的台語老歌專輯，因參與者當上總統而再版熱賣，但沒想到八年後也因牢獄之災而讓當初的榮耀，如今看來顯得諷刺。蕭青陽看中陳水扁穿得帥氣的風衣照，搭配當年流行的電音符號散發個人風采，面對如今封面主角入獄服刑，也一度感嘆遺憾地想把電音符號拉成垂直直線，成為符合時代意義的牢獄版來見證歷史。

這是一張重新包裝後再推出的應景合輯，參與演唱的「歌手」全部都是黨派色彩鮮明的政治人物，包括 1996 年灌錄時擔任台北市長的前總統陳水扁、代表民進黨參與總統選舉的謝長廷等人，演唱〈雙人枕頭〉、〈政治這條路〉等台語歌曲，儘管發行當時銷售量不如預期，但 2000 年因陳水扁當選總統，《舉頭看台灣》意外成了全世界首張元首參與演唱的專輯，刻意選在 5 月 20 日就職

《舉頭看台灣：OH！FORMOSA》羅文嘉、陳水扁、莊淇銘、陳英燦、陳永興
利佳萍、謝長廷、李應元、林文義、陳景峻・角頭音樂　2000.6

當天重新發行，搭上台灣首次政黨輪替熱潮，意外熱賣。

專輯原始製作人、重新發行的角頭音樂創辦人張四十三在專輯內頁提到，當時是因故離開參與創建的綠色和平電台，好友燦哥（陳英燦）突發奇想，決定動用自己人脈找來陳水扁、謝長廷、羅文嘉、李應元、陳景峻、林文義等政治人物，出一張台語老歌專輯，一方面讓他們這批年輕人有事做，也希望能在選舉造勢場合販售賺點錢，只是不料叫好的多、掏錢購買的人少，不僅沒賺到錢，還慘賠上百萬元，隨著彭明敏與謝長廷搭檔參與總統大選敗選，專輯也就乏人問津。

沒想到四年之後二次總統民選，民進黨籍的陳水扁勝選，TVBS的《台灣南歌》節目找出這張專輯，訪談當時參與的製作團隊及演唱的政治人物，節目播出後引發討論，儘管當年多少有為了賺點錢的「不高尚」動機，但也因此留下這群政治人物的歌聲。張四十三就說：「在民主運動的路上，每個政治人物或蒼生百姓都有屬於自己的一首主題曲。如果把這些歌串連起來，就變成了一個時代的共通語言與情緒。」

也因此這張當初叫好不叫座的專輯《舉頭看台灣》，在2000年首次政黨輪替的5月20日重新發行，為記錄下台灣民主發展的歷史意義，刻意選用編號520，也選用即將就任總統的陳水扁擔任專輯封面人物，並以「典藏一個時代的聲音」作為專輯的核心意義。

談及這張專輯的設計，蕭青陽一度猶豫，畢竟時隔多年，當年專輯主角、位高權重的總統陳水扁卸任後，因涉及多起司法案件已成階下囚，當初的台灣之子，如今看來爭議不斷，他擔心以自己一位設計師的角色，似乎無法承擔或是談論這諸多涉及設計以外的政治與司法爭議。

不過撇開事後衍生出的諸多議論，《舉頭看台灣》改版時，當時的歌手因時勢轉變成為總統，專輯也成為慶祝就職的一張愛台灣、以歌唱台灣感情出發的出版品，順應著這股熱潮重新發行，確實有其歷史意義。加上商請總統府提供的唯一一張陳水扁的照片，雖是稍早於競選時所拍，但畫面中陳水扁穿著黑色風衣、手插牛仔褲，在設計師眼中，「實在太適合娛樂圈的表現，也驚覺照片裡阿扁的pose，就是港片中的小馬哥姿態，是很帥的總統！」因此讓專輯做到他設定的政治娛樂化的視覺效果。

有了不那麼嚴肅的總統肖像，蕭青陽想到好的設計作品必須留下當年正在流行，或是代表那個年代的視覺符號，順應著 2000 年時娛樂圈內正流行電音及搖頭音樂風潮，決定讓陳水扁的身形外框變成電音符號概念，四散洋溢，搭配刻意選用設計得也很電音風的英文專輯名稱「OH！FORMOSA」，讓整個封面擺脫原始設計的濃重政治味。

至於封底，也因蕭青陽習慣顛覆大家看法的本性浮現，他快速決定把原本嚴肅的總統府中央塔樓變成可以黏貼的紙牌，透過複製、顛倒及旋轉等多樣變化，呈現視覺趣味，這樣設計的目的，他解釋：「以看似最無意義的方式來表達，讓所有人可以親近！」而整體的配色則是沿用陳水扁競選時的藍綠色標準色，在綠色中加入 20% 的藍色，「正巧是我最偏愛的藍綠配色，是高超有品味的配色！」

「講國家講政治太複雜，所以落到唱片設計來讓自己發揮，實在太輕鬆！」蕭青陽說，在陳水扁入獄後，曾想把電音符號一圈圈的拉直，變成垂直線條的監牢符號，讓大家跟著事件的發展繼續收藏這張唱片，「還好自己沒有太多政治思考或是預設立場，很多事情就化為符號與美學，留下當時的印記，讓聽眾自行決定要當總統或是入監囚犯！」

蕭青陽不諱言，眼見陳水扁卸任後走入監獄，內心有種複雜的感受，如同自己 2011 年 8 月首度的歐洲行中，旅途中遇見有人對著自己喊「OH！FORMOSA」時，難過與高興同時浮現。對比歐陸旅途中過境不同國家已幾乎不需繳交查驗任何證件，國與國之間都敞開心房而暢通無阻，自己居住的台灣，似乎仍花費大半的時間陷入政治對立的泥沼中無法脫困，不禁感慨：「政治在台灣讓人太亢奮、太激情！」

原本他以為只有軍人、醫生等高級知識份子才會煩惱國家發展，但後來發現賣菜老人和鄰里婦人常聊的話題也都是國家政治。近年來做設計時找到「愛與和平」這件讓自己感動的事的蕭青陽語重心長地說：「真的認為國家要好好照顧我們，讓我們開心，因為我們是人民，在這裡長大，在這塊土地上行走。」

角頭音樂　舉頭看台灣
不談政治，來唱歌。

TVBS【台灣南歌・有氣力ㄟ聲】真情報導，發現台灣歌謠屬於政治的感情故事。第一張有台灣總統唱歌的音樂專輯，精裝3000本、限量珍藏
◆獨家收錄台灣總統 陳水扁、高雄市市長 謝長廷...等民主運動人士的真情口白與歌聲　◆在民主運動的路上，每個政治人物或蒼生百姓都有屬於自己的一首主題曲，如果把這些歌串連起來，就變成了一個時代的共通言語與情緒

520
2000.6

OH! FORMOSA　典藏一個時代的聲音

角頭音樂 ◎ 特別珍藏篇　一張結合人物報導、風土人文、音樂創作的多媒體雙月刊，內附音樂CD一片。

1 伊是咱的寶貝／羅文嘉　2 雙人枕頭／陳水扁　3 黃昏的故鄉／莊淇銘・陳英燦　4 悲情的城市／陳永興
5 牽阮的手／利佳萍　6 政治這條路／謝長廷　7 回鄉的我／陳英燦　8 思慕的人／李應元
9 人客的要求／林文義　10 舊情綿綿／陳景峻　11 黃昏的故鄉／演奏曲

OH! FORMOSA

角頭音樂　第伍貳零號

人物・風格・搖滾

tcm
taiwan colors music

29

設計唱片是人生一帖解藥。
Designing record covers is a great antidote for life.

整個下午躲在都蘭灣的憂鬱。

　　這是張詞曲演唱與美術設計的憂鬱情緒都滿溢到讓人幾近滅頂的專輯。來自台東卑南族的原住民歌手巴奈，首張個人專輯就創作出〈失去你〉、〈過日子〉、〈綑綁〉、〈你知道你自己是誰嗎〉等質問自己、滿是糾結與藍色憂鬱情緒的作品，聽她唱著「你知道你自己是誰嗎／你勇敢的面對自己了嗎」，讓蕭青陽想到了自己兒時無法述說的夢遊幻境與畏懼黃昏日落前的暗黑天空，把這同樣濃重憂鬱的情緒轉化成《泥娃娃》的封面，似乎困擾自己多年的情緒迷團，也藉此得到釋放、治癒。

　　「巴奈」這名字，在卑南族語裡是「稻穗」的意思，而泥娃娃則是「我的小孩」，《泥娃娃》唱的雖然是巴奈的心情故事和生活體驗，不過裡頭的情緒，卻如同角頭老闆張四十三當時告訴蕭青陽的，「是張很憂鬱很憂鬱的專輯，讓人聽了會想跳樓自殺。」

　　因為和角頭音樂已有多張專輯的合作經驗，接觸過不少很多有情緒感覺的音樂，蕭青陽深信人類的情緒會有多種細微的變化，每個人都不一樣，包括自己也是，要如何透過平面美術設計表

《 泥娃娃 》巴奈‧角頭音樂 2000.8

達這種憂鬱和濃得化不開的情緒，想著想著，年幼時的一段回憶逐漸浮現腦海。

時間往前推到 1976 年間，當時小學三年級的蕭青陽，不知為何開始出現夜間夢遊症狀，每到半夜常會自行走下床，面對滿地擺放烘麵包的烤盤，甚至是屋外沒有遮蔽的一口井，夢遊中的他總能神奇避開、持續曲折前行，走到舊式門片式的木板門前猛敲打，才被意外驚醒的父親或是麵包師傅趕來查看，然後一巴掌打醒，夢遊狀況反覆，直到國中階段頻率才逐漸降低，被父親打醒次數減少許多。

不由自主的半夜夢遊症狀，嚴重影響到蕭青陽當時的生活作息，除了因夜裡無法好好睡覺休息，白天上課精神狀況不好，注意力無法集中，糾纏自己兒童時期很長一段時間，甚至莫名掉髮，還遺留一種奇怪的情緒，多數時間只要閉上雙眼，感覺就像回到夢境，嚴重時像是一直徘徊在夢境中，一覺醒來反而覺得更累，似乎未曾真正感覺到什麼是睡飽。

只不過雖被夢遊所苦，但每回醒來回想夢境時，又不禁深覺晚上的幻境很有創意，連白天醒著恐怕都無法想像得到，自己甚至覺得應該在枕頭下準備紙筆，隨時記錄下老天給的奇幻夢境。

年少時的夢遊經歷與幻境想像，當時嚴重影響他的生活和情緒。印象裡，高中有段時間，每每面對白天將過的傍晚時分，太陽剛下山天將暗而未完全暗，但夜晚也還未完全來臨前的交界時刻，一股難以名狀的憂鬱情緒與惶恐總會悄悄湧上心頭，有點像是坐公車時莫名擔心車窗旁的小石頭掉出車外，忽然就消失在這個世界上、再也找不到的惶恐。

於是這段蕭青陽年少時最惶恐也最不安的情緒衍生出的色彩，與巴奈作品裡唱出生活中這股「一般人難以輕易碰觸、面對的情境」結合，讓這段會刻意躲開人群、會心生恐懼與害怕的光景與色彩定調，轉成專輯封面影像，在團隊出發前往尋覓到的新竹山區某座廢墟拍攝前，特別和攝影師張緯宇說明描繪，讓他掌握住這既憂鬱又晦暗的藍的瞬間情境，並且設定要拍下巴奈抱膝端坐的側臉影像。

作品完成後不少人被這情緒濃烈、意境深沉的封面設計給震懾住，蕭青陽也坦承這是張難得可以在唱片設計中表達內心深藏憂鬱情緒的專輯，當初做完只覺開心，第一次完成一張以情緒

來表達設計概念的唱片，直到有天朋友提醒，這才意識到，「原本多年來難以啓齒、不知如何向人訴說的憂鬱情緒，一旦變成唱片設計時，從精神治療層面來說，當作品完成時，這憂鬱病症也已經被治療好了，像是門被鑰匙打開、難解習題被解開了一樣。」

做唱片這麼多年，先前鮮少對外解釋設計背後的原因，也難得會有人注意到，原來唱片也會有設計師個人的情緒潛藏在裡頭，一切都是因為入圍葛萊美獎後才被關注到。他自我解嘲說，「或許說出來才不會把這些林林總總的情緒都辛苦地集中在自己身上！」

蕭青陽笑說：「感謝自己有機會變成做唱片設計的人，是用圖像思考的設計師，把很多自己無法解釋的情緒狀態透過包裝圖像發洩出來，像是把個人精神狀態轉化後的美術設計，有時想，這麼做根本是在治療我自己。」

在panai的歌聲裡，展露了一種人類共通情感中的寂寞與恐懼，一個不小心，聽者就會在她低迴而出的情緒中，想逃逃走、凝聽、妇牢、或把利刃，彷彿也切進裡骨裡。醒panai與唱中人相似自内彼，有時既輕鬆童從容易。蓍作還是昱是真實而徊自如定律，請聽著她浪的困難，讓panai帶你打問構那一槐身牽流汪地層。

panai ni-wa-wa

tcm
taiwan colors music

30

盛夏 C。
Height of summer Celsius.

2002 年在蘭嶼，蕭青陽坐在陳建年的車上，第一次見到馬目諾，後來就再也沒見到他了。

《海有多深》是資深錄音師湯湘竹執導的首部紀錄片，也是「回家」三部曲的第一部，花費兩年時間記錄蘭嶼青年席‧馬目諾，離鄉在都市求生卻不慎誤入幫派、墮落迷失甚至中風瀕死，最後重回他曾背棄的蘭嶼海洋的重生過程，藉由深藍色海底的潛水優遊、圍繞蘭嶼那片如畫般的藍色海洋、島上族人的真摯情感，細膩建構出馬目諾生命成長的情境，展現他獨特強韌的生命經驗。而慧眼獨具的導演透過電話聯繫創作《海洋》

專輯的陳建年，邀他首度跨刀幫紀錄片寫配樂，也許是同樣有著海洋生活的深刻體驗，面對這片混藍海水，陳建年撥彈出的吉他及吟唱，情感真摯動人。

為了幫《海有多深》這部講述大海無私包容、馬目諾的紀錄片尋找適切的配樂，當時人在香港工作的導演湯湘竹搜遍有「海洋」當標題的專輯，自然也聽了陳建年的《海洋》，當時在香港銅鑼灣工作的他，雖然乍聽與期待想像有落差，但他卻從陳建年幾個簡單的吉他撥弦、清朗的歌聲，以及描寫的山林、孩子與家庭有關的作品中，聽見彼此共同的生命經驗，被相同的生命海洋所孕育。

回到台灣，湯湘竹找上未曾有過配樂經驗的陳建年合作。雖然開始時陳建年謙虛推辭，但收到導演寄來的紀錄片及懇切長信，三天後他主動回電，透過話筒，他簡單彈奏了幾段為配樂創作的吉他撥弦及人聲哼唱，兩人並在電話中敲定合作事宜。之後，陳建年趁著短暫休假北上，在半夜進錄音室，只花了三個小時就完成這張配樂大部分的錄音，搭配上氣味獨到的薩克斯風吹奏、一波波的蘭嶼海水浪潮聲及片中人物對話，譜寫出

這麼一張與湛藍海水一樣純粹但深邃的配樂作品。

　　儘管陳建年一開始對出版這樣一張紀錄片配樂專輯的態度是猛搖頭，還說自己「何德何能」，擔心「人家會不會說是我在利用金曲獎的光環騙錢」，最後妥協同意發行，但仍在意當初匆促進錄音室的錄音太過粗獷或是有不夠完美的彈奏。

　　只是音樂製作團隊評估後認為，這張作品的出現，有如導演和陳建年的相遇，同樣始於偶然，似乎就無須太過精準，只要氣味對了，粗獷也是一種美，當初錄音時間雖短促，重進錄音室或許能讓技巧更純熟，但卻不一定能夠有更到位的情感，最後決定大多採用最原始的錄音版本，存留每一首對海洋最真摯的詠歎。

　　面對這麼一張市場上少見的紀錄片配樂作品，說的是蘭嶼原住民馬目諾的故事，音樂創作則是歌手陳建年，至於主角馬目諾的名字，在蘭嶼原住民語言中有著「清澈平靜」的意涵，影片裡的他，常在蘭嶼湛藍無邊的海水中，以有如舞蹈般優雅的姿態潛游……但蕭青陽腦海裡浮現的，除了蘭嶼一片藍的天與海，還有幾個過往與熾熱陽光照射有關的記憶。

　　場景一是退伍後不久，他偶爾會搭客運回到當兵時的苗栗通宵海邊，在頭份等候轉車時，不遠處街角傳統老屋賣著藥品、奶粉的雜貨店，牆上貼了幾張已經嚴重褪色的唱片海報，有一張好像是小虎隊，因長時間被太陽照射，原本幾張色彩飽滿豐富的海報，不堪陽光照射，所有的圖樣與色彩，似乎都變成只剩下藍色的軀殼……

　　場景二同樣是老街老店，但時間應該是接近西元 2000 年前的某一天，自己帶著妻子和小孩走在台北市延平北路老街上，在一間有歷史的老店吃蚵仔煎、魯肉飯等傳統台灣味小吃，一旁有間裝潢仍保留著三、四十年前風味的店鋪，看店的阿嬤臉上有著明顯的歲月痕跡，店裡展示玻璃櫃內有張看來像是當年風行的田邊製藥五燈獎宣傳廣告單，雖然已掉進夾縫內難以取得的位置，但同樣是被太陽光照射已久，晒成只剩一片藍……

　　記憶深處幾段彩色印刷物因被陽光長時間照射後，化為一片藍的場景在此時無聲息地浮現腦海，蕭青陽知道其中的陽光、熾熱及湛藍海水等元素，正巧與自己觀看《海有多深》紀錄片後，著迷片中深藍色海底及蘭嶼如畫般的湛藍海洋畫面契合，因此將記憶中的陽光照射與一片藍轉化為專輯的封面設計。

他說：「自己對光與顏色、太陽光線照射到印刷品後產生的變化一直很感興趣，藏在內心已久，想把褪色的過程與畫面，透過轉換變成一個設計作品，當成一種時間的記憶！」

也因此《海有多深》的設計，蕭青陽直覺要呈現「陽光照射的熱度」與「蘭嶼被海洋包圍」兩個主要概念，完成的印刷品要表達被陽光晒到褪至只剩藍色，也就是自己對印刷物被日晒過後的實際經驗，讓最後的成品純粹至只剩黑與藍，完成記憶深處想要表達有著灼熱感與年代溫暖的設計。

封面選用席·馬目諾潛入深海中的彩色照片，但為要讓色彩更純粹、有溫暖與厚度的觸感，蕭青陽刻意將色彩調整至已被熾熱陽光長期照射過後的純藍色，搭配陳建年的配樂，讓人從封面就感受在海裡被水完全包覆泅泳的舒服與自在，呼應到內頁設計，則刻意把海水中的人移除，讓人更直接感受到身處於海底世界，更純粹地享受湛藍無邊際的一片海。

封底選用導演湯湘竹、主角席·馬目諾及配樂陳建年等三人的照片，整齊並列的設計是為表達專輯的電影配樂特性，不過蕭青陽在這三張照片裡頭，特意採用牛奶加上鵝黃的色彩作為底色，則是希望在經陽光久晒至只剩藍色概念外，滲入舒適及天真的配色。

值得注意的是《海有多深》專輯內每一張照片，因為蕭青陽年幼時對網點印刷的偏好，都刻意經過 45% 的網點印刷進行後製，呈現早期報紙照片印刷的獨特質感，只是在發行當時的 2000 年，印刷廠因設備及技術更新，早就不使用網點印刷，但為執行過往記憶與記錄逝去時代的設計概念，只好刻意在電腦上做成虛擬的六角形網點，而非真實的圓形網點。

一手創立角頭音樂的張四十三曾在演講場合公開說過，在自家眾多專輯中，自己最喜歡的設計物就是《海有多深》，喜歡它的設計風格就像是胎兒在母親羊水裡自由自在，有種難得的溫暖與單純。蕭青陽自己也說：「這是張灼熱的唱片，把過往記憶裡濃得化不開、無法解釋的情境畫面與狀態變成印刷品，也展現更為清澈的美學觀念！」

不過《海有多深》雖記錄了席·馬目諾離鄉與歸鄉的故事，但紀錄片沒記錄到的後來發展，是他在 2005 年因心臟病驟逝，真正長眠在湛藍海水下，享受猶如母體子宮羊水般的安心自在。

頭音樂 009 蘭嶼深海篇 2000.10 海有多深 電影原聲帶

台東後山吉他傳奇陳建年繼「海洋」後，又一醞釀虛的作品。
收錄 陳建年純吉他演奏、達悟語版的「港邊惜別」、淒涼的薩克斯風獨奏「夜空」，以及蘭嶼，那湛藍，如天堂般的海洋世界；海水潮聲。

1 生命的海洋　2 海邊的孩子　3 回想　4 浮雲　5 青春　6 青春哀歌　7 哭泣的回家之路　8 海洋的招喚　9 寂寞的雨　10 蘭嶼情歌　11 生之喜悅　12 海有多深　13 浪

HOW DEEP IS THE OCEAN

tcm
taiwan colors music

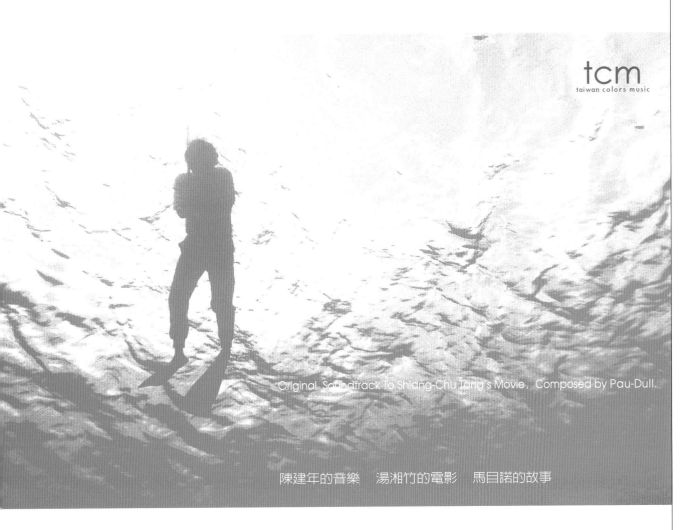

Original Soundtrack To Shiang-Chu Tang's Movie，Composed by Pau-Dull.

陳建年的音樂　湯湘竹的電影　馬目諾的故事

31

從發現 DNA 後，往以前流行。

After the discovery of DNA, trends reverted back in time.

《原浪潮之美麗島合輯》胡德夫、郭英男、巴奈、雲力思、Am 合唱團、紀曉君、林廣財、陳建年、高山阿嬤
魔岩唱片 2000. 10. 8

溯源。

時間是 1999 年，在胡德夫、陳建年、紀曉君及巴奈等多位原住民歌手發片前，魔岩唱片和角頭音樂因預見原住民音樂將在台灣流行音樂界掀起一陣風潮與騷動，合作發行了《原浪潮》合輯，收錄〈美麗的稻穗〉、〈美麗島〉、〈海洋〉等「美麗島上獨一無二的原美之音」，讓人聽見原住民不只有傳統古調，也有動聽的新近民謠。而蕭青陽面對這張精選集，擺脫以往常見的歌手大頭照的堆砌手法，把當年流行的蛇紋皮飾與人

體 DNA 檢驗圖譜橫排在封面上，讓部落常見關於蛇的傳說，以及 DNA 的新科技來追本溯源，傳遞專輯的原住民特色與族群融合意涵。

上個世紀末、台灣政黨首次輪替前的 1999 年，當胡德夫、陳建年、紀曉君、巴奈、郭英男、高山阿嬤、Am 樂團等原住民歌手一字排開發行合輯《原浪潮》前，多數台灣聽眾對原住民族音樂的認識，大多仍停留在傳統古調及僅適合祭典吟唱的刻板印象。但事實上，這波原住民創作音樂浪潮興起，不僅提醒在全球化風潮下熱過頭的台灣流行樂壇，應重新檢視本土音樂的珍寶，也開啓一連串持續迄今的原住民歌手創作及傳唱部落歌謠的風潮。

《原浪潮》合輯收錄包括郭英男〈老人飲酒歌〉、胡德夫〈美麗的稻穗〉及〈美麗島〉、紀曉君〈南王系之歌〉、陳建年〈海洋〉、高山阿嬤〈搖搖歌〉、Am 合唱團〈漂泊之愛〉等多首作品，在台灣流行音樂發展歷程中，不管是否原創，或是早在七○年代就已在不同運動中傳唱迄今，曲風及吟唱主題的多樣性，正代表原住民音樂性及文化的多元，並非刻板印象的枯燥乏味，在不同的時空環境下，以音樂傳唱出生命對外界的感動與感知。

當然，《原浪潮》並非唯一或首張原住民音樂合輯，但卻是首張在設計時，擺脫慣常使用原住民圖騰大匯集的元素，封面包裝設計絲毫不見任何一個既有刻板印象的原住民圖紋或符號，取而代之的是一條條橫陳、圖案及花色殊異的蛇皮紋路，但其間又有一條乍看之下不像蛇皮的圖案，交雜其間，跳脫傳統原住民音樂創作合輯的簡便又看似理所當然的設計路線。

會採用蛇皮紋路，蕭青陽說，一方面是要走出新的原住民音樂設計風格，擺脫圖騰式的大雜燴包裝，但在考量也必須突顯是原住民音樂的類型特色時，不禁敏銳地注意到，當年身旁的時尚圈正好流行著蛇紋圖案，名牌皮包、皮帶或是皮衣的設計都或多或少採用了蛇紋。由於蛇的原型在部分原住民文化或傳說裡，都有著重要的象徵意義，將蛇的圖騰以多彩多樣變化的蛇紋替代，堆疊排列下來不僅有延續原住民傳統意涵，更符合時下新鮮且濃重的設計時尚感。

但在這款穿上流行蛇紋的封面設計中，蕭青陽不甘心僅有蛇紋的單一概念，他想到曾在報紙上看到才正式發表，可以檢驗人體 DNA 儀器所攝錄的 DNA 排列圖案，他把這段原住民族的 DNA 圖案穿插進原住民蛇紋中，想要傳達不管是哪個族群，透過 DNA 檢驗都可以往上溯源知道自己祖先來自何處，族群是文化演進後的結合，但在文化之前，其實大家都是一家人……

回想這件設計作品的提案過程，蕭青陽自覺這是件很好的設計作品，推翻以前原住民合輯設計的邏輯，也跟上世界潮流脈動，包括流行的蛇皮紋路和最新的 DNA 檢驗科技發明都巧妙地放入設計中，這部分他歸功於自己長時間保持每天認真剪報紙、記錄世界上最新奇會被注意到的事件，「然後在適當的時候，把周邊正在發生的有趣事情偷渡進來。」最後唱片設計完成後，也難得獲得平常多會挑三撿四的企劃人員肯定，甚至有人看出他設計意涵中夾帶 DNA 圖譜的「不簡單」，而非只單純稱讚「很漂亮」。

儘管作品完成迄今已事隔超過十年，蕭青陽仍不免得意地說，《原浪潮》是他幫魔岩唱片設計這麼多張專輯中，唯一一張首次提案就通過的作品，儘管主事者可能到現在還不知道上頭一段段蛇紋及 DNA 的故事，但能獲得肯定，仍是設計師無敵的喜悅。

原浪潮

Het Eyland Formosa

美麗島上獨一無二的 原美 之音

一個、兩個、三個、四個、五個、六個、七個、八個……
One, two, three, four, five, six, seven, eight...

轉吧！七彩霓虹燈。

作為台灣近年來極少數有舞者相伴、散發豐沛舞台魅力的夾子電動大樂隊，儘管創團成員大多已退出，僅剩主唱兼創作核心小應一人，但每當夾子的成名代表作〈轉吧！七彩霓虹燈〉前奏一響起，彷彿所有聽者都會如受蠱惑般站起，在小應充滿煽動性的肢體揮舞下，與兩名舞者粒粒和辣辣一起搖擺肢體。曾多次親身參與夾子演出現場的蕭青陽，感受過這群眾集體 high 到最高點的不可思議，決定以台下觀眾聽到最瘋狂時，脫下上衣跳上舞台與樂手、舞者一同狂歡的畫面，從歌迷角度見證夾子曾有的舞台魅力，是款大膽且有獨特視野的封面設計。

打著「台灣最俗艷、最煽情、將語言邏輯徹底摧毀的搖滾拿卡西樂團」名號出道的夾子電動大樂隊，憑藉著一首舞台視覺及聲光十足的〈轉吧！七彩霓虹燈〉，在主唱小應極具舞台煽動魅力的帶動，還有兩旁舞者粒粒和辣辣跟著起舞陪伴下，既唱且跳的幾乎翻騰過整個台灣。

儘管被公認最具舞台魅力的第一代夾子已經不復存在，但所有曾親身體驗過夾子現場演出的樂迷，一定難忘當年舞台上小應又呼又叫、情緒

高漲時還會忘情縱身往舞台下觀眾群中跳下的經典畫面，還有眾人高聲唱和，一起跟著數：一個燈、兩個燈……然後隨著轉吧起舞、high 到不行的狂熱。

關於夾子電動大樂隊的討論，常因主唱小應詼諧誇張的表演型態，還夾帶兩名舞者粒粒、辣辣，直接聯想到青蛙王子高凌風與舞伴阿珠和阿花，但高凌風唱紅的〈冬天裡的一把火〉等暢銷曲，其實都源自德國一個由三女一男組成的黑人團體 Boney M 的迪斯可歌曲，而這個樂團，正是《轉吧！七彩霓虹燈》專輯美術設計蕭青陽國中時最瘋狂喜愛的組合，一度想把 Boney M 的設計美學，移植到夾子身上。

原來國中時期開始買音樂卡帶的蕭青陽，喜歡到西門町最熱門的今日百貨頂樓坐雲霄飛車，為追求時髦，常到南勢角逛街，想知道當時最新最流行的事物，但印象中那些年不管走到哪，收音機傳出的常是 Boney M 的迪斯可舞曲。當時從翻版的卡帶合輯包裝看不出他們是個黑人團體，之後陸續有台灣歌手翻唱他們的歌，像是童星出身的紀寶如所演唱的〈戴戒指的女孩〉，還有翻唱最多的高凌風等，後來才知道他們都是向西方取經。

由於深切喜愛 Boney M 的作品，是自己音樂萌芽時期聆聽的重要作品，蕭青陽開始去找他們的音樂錄影帶來看，也去唱片行找他們的專輯，發現他們雖是德國的團體組合，卻有濃厚的加勒比海及非洲原住民風味，每回看到都像是拉斯維加斯賭場飯店作秀風格，台上表演者頭頂插毛擺臀扭腰，台下不時傳出觀眾吃東西杯盤碰撞聲，舞台上是強烈中南美洲的混搭風格，但仔細聆聽可聽見非洲敲擊樂器的原音。

也因此，2000 年在第一屆海洋音樂祭舞台上首次看到夾子演出，主唱小應搭配身旁粒粒和辣辣火辣的比基尼裝扮，果然視覺與聲光效果俱佳，演出總讓現場觀眾陷入瘋狂，還獲得最佳人氣獎。夾子的演出讓蕭青陽想到小時候看到的高凌風與阿珠阿花搞笑洋化演出風格，還想到從卡帶合輯聽到的 Boney M。

夾子畢竟是台灣少見走舞台娛樂及俗艷風格的樂團，一開始曾想過表演風格近似的 Boney M，角頭也曾提出採用傳統電影看板師傅的復古風格，幾經思考，蕭青陽想到與其突顯樂團特色，或許可嘗試換個角度，呈現夾子的現場演出，是

如何具有現場煽動力，會更有說服力。

所以當海洋音樂祭結束後整理多位攝影師拍攝的照片時，看到一張時任角頭企劃巫祁麟，原本在台下聽夾子演出，聽到高潮處一時高漲情緒無法抒發，忍不住把上衣脫掉，穿著比基尼和短褲，打著赤腳衝上舞台，與樂團共舞，也和台下觀眾一起狂歡，畫面中看得見角落揮舞雙手的小應，還有舞台上的燈光，像是粒粒和辣辣一樣，蕭青陽當下認定這畫面，他說，「夾子的音樂讓人聽了會瘋狂地用最性感的方法，把衣服脫掉，和小應、粒粒辣辣一起盡興。」

對選用這款照片作為封面主視覺，蕭青陽相當得意地認為：「不預期出現的畫面，表現出歌迷真實的反應，突顯夾子音樂的真實魅力。這樣的表現很幽默，也很大膽，把工作人員聽到音樂的反射表情瞬間記錄下來。要形容一個樂團有多厲害，不如從下面歌迷有多 high 來表達這組樂團可以帶來的情境。這款封面應該是第一次從歌迷的角色和投射，來表達出音樂最 high 的境界！」

至於封面樂團標準字設計，特別用時髦流行感來做視覺表達，他認為小應和粒粒辣辣的表演風格，很接近台灣檳榔攤的風味，儘管主視

覺是冷調的黑白攝影，但內頁夾子的英文團名「Clippers」，刻意設計成霓虹燈管放射狀，採用皮膚色來代表舞者的性感，還有綠色烏龜表達台式風格、字體則像夾子器具，「轉吧！七彩霓虹燈」等字隱藏在數字手勢裡，則是曾參與夾子現場的樂迷，一定會有的共同回憶。

儘管最經典的夾子電動大樂隊組合已經解散，不過蕭青陽拿著這款封面語帶肯定地說：「這幾年來在不同場合看到小應，感覺他的人生就像樂團一樣，一直展現讓人讚歎的瘋狂大變化。我相信，一、二十年後，夾子會變成台灣象徵性經典樂團之一！儘管樂團不見，但會留下作品和影像讓大家追隨，拿到唱片就像回到他們最經典的現場。」

最俗艷、最爛情、將語言邏輯徹底摧毀的搖滾拿卡西樂團。「夾子」的演出，讓人感到它的思考性與餘韻高於只是純玩音樂，也很難脫出當代藝術廣義的範疇，特別是台灣的文化氛圍裡，等待這種生猛有力已經很久了！

33

人生若可以修圖，還我爸爸青春和偶像。
If life could be touched up, give back my dad's youth and his idols.

讓時光懂得去倒流，叫青春不開溜。

來不及親身參與台語歌曲的黃金年代，但這些當年登台總是造成萬人空巷的巨星，就算身旁圍繞的歌迷漸少或頭髮漸花白，還是會繼續唱歌給我們聽。葉啓田，這位當年帥氣如貓王的台語天王，在當年競選立委的時候發行這套《人生之歌》精選集，多達五張 CD 收錄出道以來所有經典曲目，記錄他的人生、純情與熱情。為讓父母親重溫當年所瘋狂追逐偶像的風采，蕭青陽翻找出葉啓田梳得油亮好比貓王神韻的黑白照，讓他重回讓人懷念的黑白巨星年代，也讓年輕一輩的歌迷見證，原來台灣也曾經有貓王！

回顧入行多年設計過的近千張專輯，蕭青陽直言：「有些專輯有它的時代重要性，是符合當時代民眾的需求，不能只做自己想做的！」從這個角度來看，阿吉仔的歌重要，葉啓田也好重要，尤其葉啓田是爸媽年輕時的偶像，「能有機會做到他們偶像的專輯設計，能為他們服務，讓他們以自己為榮，也是做這一行難得的驕傲。」

對葉啓田的印象，蕭青陽回憶，初始是來自於早年在台北縣新店山上做漢餅送到山裡賣的父親，後來父親到山腳下開美琳麵包店，只是偶爾

《 人生之歌：葉啓田精選集 》葉啓田 · 寶星唱片 2001. 1

到了下午，一向賣力工作的爸媽，會急忙收拾做麵包的大小工具，趕著把麵包一一裝袋，最後把木門一片片地裝妥關上，爲的就是趕到新店碧潭旁的歌廳，去聽葉啓田登台作秀唱歌。

聽爸媽說，葉啓田十七歲就出道，因爲歌唱得好聽，還穿得很「騷包又刺眼」，年紀輕輕已紅遍半邊天，根本就像是早年貓王般的帥氣與風騷。由於實在很少聽到印象中總是埋首工作的爸媽談論他們崇拜的偶像，每回只要他們一談起，就像是坐上時光機，重回他們青春追星的年代，那種感覺其實很好，彷彿不斷流逝與增長的年歲，一下子就年輕了幾十歲。

除了父母的回憶，關於葉啓田，蕭青陽還記得當兵時，正巧葉啓田的經典作《愛拚才會贏》發片大賣，實在是因爲歌詞夠勵志還可以豪邁高唱，當時在部隊裡，不管是在伙房內燥熱的工作環境，或是一夥弟兄揮汗行軍，甚至一群待退老鳥在外喝酒唱卡拉 OK，聽的唱的也常是這首歌。

也因此多年後，三十五歲的蕭青陽接到葉啓田親自登門拜訪要求合作時，當下除了有看到偶像般的驚喜，腦海也不斷湧現爸媽忙著收拾麵包店物品，準備騎車到碧潭看葉啓田登台，還有部隊同袍高唱〈愛拚才會贏〉的激昂場景。

面對葉啓田這位出道超過四十年，作品橫跨至少三個世代的台語歌王首度推出精選輯，因過往記憶太深重，蕭青陽當下決定封面要讓時光倒流，選用爸媽眼裡最帥、也就是貓王年代的葉啓田照片，精挑細選出三張葉啓田剛出道的正面和側面帥到不行的照片，專輯攤開的主照則是他坐在鋼琴前彈奏的畫面，符合當時音樂人不只歌唱得好，連鋼琴和吉他也彈得很棒的經典傳統，整個影像呈現的質感都刻意營造出五〇年代傳統美式風格。

封面選用葉啓田剛出道、穿著西裝搭配梳得半天高的飛機頭照片，內頁的編排和美術設計也都採用美式風格。但爲避免給人感覺懷舊會有的復古或老舊感覺，設計師特別將選用的照片精密掃描成數位檔，在電腦上費心花工夫地把照片中的葉啓田黑髮修得黑到發亮，讓整個人看來更加閃亮，也讓重發片有難得講究的印刷質感。

蕭青陽認爲，葉啓田的歌鼓勵了很多台灣十大建設後、九〇年代社會正往上蓬勃、一切欣欣向榮時，民眾或得意或失志的心情，包括〈忍〉〈人生〉、〈成功的條件〉及〈野鳥〉等作品，

歌詞都誠懇勉勵或成功或失志的人們，這正是葉啓田歌曲中最重要的調性。

跟著這套精選輯，蕭青陽難得可以和爸媽一起重溫葉啓田的經典作品，他相信多數歌迷都喜歡回到貓王時代的葉啓田，所以刻意投大家所愛，他也高興藉由這套作品，「像是跨越時空回到過去，以幫經典歌手做設計這般獨特的形式，參與爸媽年輕時追逐偶像的情感，所以留下最帥的葉啓田模樣，給往後的人繼續看到他永遠帥氣的身影。」

在這張精選輯後，葉啓田和工作室時常保持連繫，蕭青陽說，其實他很喜歡和大家聊聊做台語唱片的日子，「這些歌手們都是我的好朋友，他們對我好重要！」他笑說，因爲葉啓田的關係，如今工作室夥伴們作不順利，偶爾還會一起高唱這首由陳百潭創作詞曲的〈愛拚才會贏〉，藉由「一時失志不免怨嘆／一時落魄不免膽寒／那通失去希望／每日醉茫茫／無魂有體／親像稻草人／人生可比是海上的波浪／有時起有時落」的歌詞，彼此激勵打氣一番。

34

是不是這一位？No ；是不是那一位？ Yes。

Is it this one? No; is it that one? Yes.

在眾多原住民音樂作品中，鄒族達邦部落的《高山阿嬤》是極為獨特的一張，作品多取自古調，高山阿嬤莊素貞、鄭素峰兩人進錄音室配唱前，全部的編曲及演奏在製作人王明輝大膽嘗試下，委由西班牙當地樂手詮釋，儘管未曾謀面交流，樂手們純粹從兩人吟唱古調的 DEMO 帶，感受鄒族音樂的素雅靜緩，以南歐地中海民謠悠揚細膩樂風伴奏，開創出鄒族傳統音樂的詮釋新風貌，呈現淡雅舒適的濃烈。蕭青陽感受到宛如日本清酒般清澈但又濃烈氣味，想要讓專輯呈現這股氣息，選用首度合作的攝影師陳建維遠赴達邦部落拍攝到兩位阿嬤頭戴傳統頭飾、臉部緊靠比美的設計畫面，在阿里山櫻花襯托下，完成這款舒適且深具美感的設計。

《高山阿嬤》是專輯製作人王明輝在 1997 年時，因舞台劇「鄒‧伊底帕斯」接觸到鄒族文化，開啟想要讓鄒族傳統音樂「在儘量不會扭曲的狀態中呈現」的想法，考量到傳統韻味，最後選擇熟悉鄒族傳統歌謠，也看得懂樂譜的大阿嬤莊素貞和小阿嬤鄭素峰合作，捨棄以往田野採集，或只是把原住民音樂當成取樣來源的傳統做法，「呈現完整一首『歌』的概念，又能襯托出鄒樂優點」，是王明輝對這張專輯最大的期待。

了解鄒族音樂後，王明輝認為鄒樂是舒緩、較靜態的，和東岸部落的歡樂天真不同，主觀認為在情調上反而與南歐旅人的民謠樂風較貼近，於是跨越千里與西班牙樂手合作，只憑藉著高山阿嬤演唱的一捲 DEMO 帶，當地樂手和以往未曾接觸過的鄒族音樂，透過笛、手風琴、鍵盤、吉他和弦樂等當地樂器編曲展開對話，錄製完成的演奏帶回台北，再由莊素貞、鄭素峰兩位阿嬤進錄音室配唱，歷經近三年才完成這張融合鄒族傳統及歐陸民謠的演唱專輯。

《高山阿嬤》收錄多首鄒族傳統古調、童謠、福音歌曲及近代流傳歌謠，大阿嬤莊素貞形容鄒族歌謠風格，「像山裡瀑布的水聲，一波接一波，綿延不絕！也像阿里山的雲霧，一陣接一陣，在山區緩緩地飄動！」儘管兩人唱的是鄒族傳統語言，但如同當初聽到這些歌曲 DEMO 帶的西班牙樂手一樣，歌聲中動人的情感，早就跨越語言隔閡打動人心。

如同鄒族音樂與西班牙樂手的首次相遇，《高山阿嬤》也是蕭青陽與如今已為固定合作搭檔的攝影師陳建維，首張唱片專輯攝影的合作案。但畢竟

是第一次合作，緣起及過程並沒有男女交往一見鍾情般的浪漫與快速，一開始甚至是有點互看不那麼順眼的。

在接觸陳建維的作品前，蕭青陽多與走紀實風格路線的攝影師合作，尤其是在角頭音樂的設計作品中，一張張黑白照片記錄下音樂人演唱、生活的真實樣貌，早已成為角頭音樂平面設計中最為人稱許的特色之一，也因此兩人的首次合作，遇到陳建維主張「有安排才有畫面」的攝影風格，一開始確實衝擊到蕭青陽慣常的美學概念。

記得是開《高山阿嬤》設計會議時，角頭的張四十三拿出陳建維的作品及履歷資料，對設計師說，這年輕人的作品不錯，剛開攝影展，令人印象深刻的是，翻看他的作品，其中一張有著黝黑皮膚、深刻輪廓賽夏族小男孩手拿野百合的照片，看來神似張四十三年幼之時。看這些黑白作品呈現的歷史感與人文厚度，還以為他是如同前輩陳福堂或張照堂般的攝影藝術家。

兩人真正碰面，對陳建維在角頭辦公室簡報，展示自己一系列黑白攝影作品，夾帶自己大膽且毫不避諱穿泳褲裸露下體的照片，蕭青陽腦海直覺這又是一個很有風格想法的攝影師。但與角頭合作多

年，早習慣會和角頭合作的多是略顯怪異的藝術家風格，當時他並未多表示意見，也尊重年輕藝術家的作品表達風格。

坦言因一開始對《高山阿嬤》的設計案並沒有特殊想法與必須執行的概念，蕭青陽並未與陳建維及角頭企劃遠赴嘉義達邦部落取景拍照，但事後看到拍回的成堆照片，當時只覺照片中的每個人都很刻意，明顯被安排擺姿勢入鏡，與角頭先前專輯的自然紀實攝影風格截然不同，第一次看這批作品很不適應。

但在陳建維熱情解釋，援引法國攝影大師布列松（Henri Cartier-Bresson, 1908～2002）的「決定性瞬間概念」（decisive moment），其實也是等待之餘的設計安排效果，蕭青陽這才接受「沒有擺沒有效果、有做才有特效」的新風格觀念，儘管與之前多是自然隨興拍攝到的畫面不同，但與新朋友合作這張專輯，確實吸收到新知識，也開始賞析不同攝影風格作品，最後融入專輯的設計。

與先前設計的原住民演唱專輯相較，《高山阿嬤》的作品確實較輕柔，也因編曲及彈奏都是西班牙當地樂手，激盪出未曾有過的原住民音樂風格。蕭青陽說：「阿嬤兩人一起唱可愛的歌，直覺

會被住在都市裡的人喜愛，儘管是沒有刻意編排的和音，但聽來很舒服、很享受。」

所以《高山阿嬤》封面概念必須擺脫以往常見的部落、土地等設計元素。正當蕭青陽陷入左思右想時，有次到角頭辦公室開會，爬上狹窄的四層樓梯走入辦公室時，突然發現門旁堆了個日本清酒箱子，清酒清澈但濃烈的酒意特色讓他靈光乍現，心想可以讓《高山阿嬤》的封面，設計得像是一款可以和老朋友分享的清酒。

他進一步分析與連結，清酒是用精米釀成的酒，精純是它的特色，而這瓶來自阿里山上的清酒，也不應太刻意做過多設計，重點是能傳達高山部落的舒適氣氛，另一方面也可以保有角頭原有的紀錄風格，但也要能夠讓聽者不管是聆聽或者是視覺第一印象，都能感受到清酒的溫潤氣氛。

回頭檢視攝影師從部落拍回的照片，選擇兩位阿嬤頭戴鄒族傳統頭飾緊靠的合照，從部落裡盛開的櫻花中浮現，搭配蕭青陽親自以毛筆手寫、採用珍珠淺紫色的「Mountain Ama」英文字，刻意乾淨舒適的畫面，精巧地貼近原本設定的溫潤清酒風格。

至於封底則是刻意放了高山阿嬤和著名的大紅色阿里山小火車合照，儘管看起來像是到此一遊的俗氣觀光照，但在 2009 年八八風災莫拉克颱風後，這個國內外觀光客都會慕名而去的景點卻大部分遭到破壞，主線迄今還未修復，再次印證世事難料，如今看起來，當時俗氣的決定似乎相當正確且重要，透過這張專輯意外保留住阿里山最重要的景致。

《高山阿嬤》與其他原住民部落專輯相較，如同胡德夫、郭英男等前輩歌手一樣，都屬於長者演唱的歌曲，長輩們獨特的音質唱出大地情懷，講天地之間開闊的美感。此外，設計過程中發覺鄒族人的長相與其他族人大不相同，特別是男性都很高大帥氣，專輯內頁也刻意放入他們很帥的照片，讓聽音樂的人藉此認識部落，也看到山上生活輕鬆自得其樂的一面。

「很多事無法回復，但只要音樂一放起來，就有對的、美好的記憶！」蕭青陽說，時隔專輯發行後多年，有次受邀演講完搭高鐵從台南北上時，還在車廂內聽到有群部落的人開懷傳唱高山阿嬤的歌，當時聽來真的像是喝到日本清酒般的溫潤風味，很和諧、很美好，腦海中也不禁浮現，想像高山阿嬤此時仍在部落裡過著快樂的生活。

班牙的樂手，鄒族的阿嬤………達邦，依然戀戀的故事。

佛在南歐的城邦，霧鎖重山，時濃時淡。阿嬤說：「達邦日日是好日，等一下雲開霧散，又會看見陽光露臉。」霧氣久凝不去，春寒依舊，雲深處，卻傳來山櫻花開和鄒人的歌聲……

高　山　阿　嬤

tcm
taiwan colors music

木炭兄弟們一直站在第一次海洋祭的路旁合唱著。

The Carbon Brothers stood at the side of the road and sang together
at the first Hohaiyan Rock Festival.

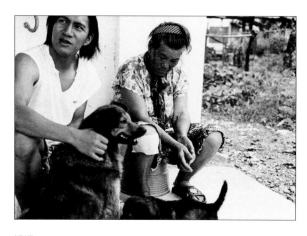

姆姆。

當台灣原住民音樂創作放在世界音樂地圖板塊內,將呈現什麼樣的面貌?台東布農部落的王宏恩,在他個人第二張《Biung 王宏恩》同名專輯裡,除了延續首張專輯的華語個人創作,也嘗試改編布農族傳統古調詞曲,創作出〈獵前祭槍歌〉、〈旅行〉等描繪部落傳統生活樣貌的作品,輕快流暢的民謠曲風與編曲,讓專輯跳脫傳統原住民創作音樂的局限。這時期常流連國內外唱片行世界音樂專區的蕭青陽,喜歡世界音樂設計的多元可能性,多一些世界共通的音樂設計語言,少一點原住民或是民族音樂常不自覺帶入的傳統符號,讓這張專輯跳脫地方部落風格,展現新世代原住民創作與世界音樂接軌的氛圍。

在眾多原住民歌手中,來自台東縣延平鄉布農族部落的王宏恩(Biung,必勇),算是發片量和創作類型豐富且較多元的一位,自 2000 年 6 月發行個人首張專輯《獵人》以來,已陸續發行五張個人專輯,曾入圍金曲獎最佳國語流行音樂演唱專輯獎、最佳專輯製作人獎、最佳國語男演唱人獎、最佳方言男演唱人獎等不同類型獎項,更曾拿下最佳方言男演唱人獎及最佳作曲人獎,金

曲獎獲獎資歷豐厚。

　　王宏恩大二時的創作〈雨過天晴〉，是第一首獲得歌曲比賽肯定的作品，大三和友人及堂兄弟合組「山上的孩子」樂團，一曲〈山谷裡的吶喊〉參加鄧麗君文教基金會歌曲創作比賽，獲樂團組第一名。接連的獲獎鼓舞他持續創作，2000年大學畢業出了首張專輯《獵人》（風潮唱片），包辦詞曲創作及製作重責，還入圍第十二屆金曲獎最佳方言男演唱人。

　　關於自己的創作，王宏恩在《獵人》專輯發行時說，念大學首度離開台東，雖然開啓生活新視野，但畢竟部落與都市生活存在落差，不可避免衝擊自己內心，專輯內的歌曲寫出這段經驗的結晶，選擇以母語創作，用自己最熟悉的語言，唱出身處繁華都市的孤寂與對台東族人的遙念。

　　2001年8月，他發行第二張專輯《Biung》，專輯特別以王宏恩布農族名字爲名稱，在族裡有薪火相傳意涵，與《獵人》唱出部落與城市的落差疏離，還有對族人的思念相異，《Biung》試圖在自己慣用的華語及布農族語創作之外，尋找部落裡的傳統古調，重新編曲或塡上歌詞，「從傳統的角度看，希望能把古老的東西和現代人分

享。」王宏恩這樣期許。

　　大學念視覺傳達設計，在《獵人》專輯中，王宏恩發揮所學也負責美術設計，封面上他戴著布農族傳統頭飾，抱著小山豬，在山林間恣意開懷笑著，這和蕭青陽回憶自己第一次和他在海洋音樂祭的獨立音樂廠牌攤位上相遇，當時王宏恩和一群同樣穿著布農服飾的朋友，開心地在攤位上彈唱，連不假修飾的笑容都非常一致，「看他們開心歌唱，讓我想到當年看五燈獎兒童歌唱比賽時，有對姊弟合唱的嘹亮歌聲！」

　　當年意外因音樂相遇，蕭青陽對王宏恩和他的作品留下深刻印象，當時在攤位前駐足聆聽，聽完彼此還相互握手鼓勵，「直覺他的作品和人一樣，誠懇、熱情、直接且大方！」時隔一年多後，風潮唱片提案要合作王宏恩的第二張專輯，正巧自己也已累積約五張原住民歌手專輯的設計經驗，帶著當年留下的深刻印象，還有體認與部落有關音樂作品的獨特性，開始彼此的首度合作。

　　對原住民音樂人的專輯設計，蕭青陽一直抱持著更大的企圖，他希望專輯擺脫以往只有部落傳統符號及語文堆疊的設計，透過持續接觸不同部落聲音的機會，不斷嘗試調整出最適合的風格。

有段時間逛唱片行時，比起其他專區，他都會花最多的時間沉浸在世界音樂專區，細心查看國外各大小音樂廠牌是如何做部落色彩濃厚的設計，連去美國參加葛萊美獎頒獎典禮，也流連在舊金山大型唱片行裡，分析研究法國和非洲的世界音樂設計角度有何差異。

秉持做設計也要有認真研究態度的蕭青陽認為，即使是台灣原住民，也有超過十種以上的不同種族，音樂類型與風格相當多元，各自有著截然不同的文化傳統與生活面貌。他自承努力嘗試是很希望除了個人主觀喜好之外，要更認真去分析研究國外設計趨勢，努力銜接上世界潮流，這樣才不會顯得外行、不專業。

因此，王宏恩的第二張專輯設計規劃，設計師回到最初與他相遇時的美好和音印象，希望在部落風格之外，還能嘗試捕捉到王宏恩的音樂創作中，超越地域和種族的單純美好，更接近自己理想中的世界音樂設計風格，擺脫原住民創作專輯非得運用到部落元素的思考。

落實到專輯影像的呈現，攝影師前往王宏恩生長的部落，拍攝下他和族人一起在黃澄澄玉米田裡慶豐收的喜悅。畫面中王宏恩穿著自在，與族人一起彈唱、打球，也透過影像傳遞部落家鄉的樣貌，包括部落裡最尋常不過的房屋、山景，以及檳榔樹倒影、阿嬤飼養的小黑狗等日常生活，透過影像呈現出部落生活的真實樣貌。

不過這張專輯最後成品，因為風格的取捨與行銷考量，出現兩款封面設計：露出在外包住塑膠CD殼的這款，蕭青陽稱為「商業宣傳款」，是王宏恩和族人躺在玉米田上，色彩豐富艷麗；另一款與內頁設計風格一致，封面上只有王宏恩穿著白襯衫，抱著吉他，在太陽映照下有著開心燦爛的笑容，但刻意選用黑白照片淳樸質感搭配草根綠色，以及特別設計的兩款「Biung」標準字，呈現較具藝術感，也貼近蕭青陽理想中的世界音樂專輯包裝設計。

儘管在《Biung》之後，王宏恩的音樂風格不斷推陳出新，也接續發行多張專輯，蕭青陽和他的合作，雖僅這麼一次，但對這次嘗試將台東布農族的音樂創作設計，刻意引入世界音樂範疇內來設計，突出王宏恩作為新一代年輕創作者試圖融合傳統與流行的新型態曲風，跨越地域與族群限制，呈現出部落音樂的流行質感，確實開啟台灣原住民音樂專輯設計風格全新的視覺體驗。

36

兩隻雞就在海邊喝醉下了蛋。

Two chickens got drunk by the sea and laid an egg.

《 野火春風 》紀曉君 · 魔岩唱片 2001. 9. 6

搬到福隆海邊的工作室。

對蕭青陽來說，《野火春風》的設計製作過程相當有趣，他將「山上部落唱歌」的場景搬到台北的東北角海灘呈現。他用色票色碼記住天空漸層的變化，並將這概念運用在專輯設計上；而金黃色閃亮的沙灘，則讓他聯想到紀曉君的膚色。出外景那天，帶去的ㄍㄨㄛ ㄍㄨㄛ雞下了兩顆蛋，跟部落朋友聚在沙灘營火旁快樂歡唱，回到「人類」真實本質，他覺得這樣的人生真是美好！

「《聖民歌》與《野火春風》的發片，相隔兩年，雖然是同一個歌手紀曉君，但兩張專輯對我而言卻是沒有關聯的，雖是同一個人，卻是兩種不同的感受。」蕭青陽說。

做紀曉君第一張《聖民歌》專輯時，蕭青陽沒有太多機會提出許多原始設計構想，或是參與外景跟拍工作，而且因為那張專輯所選錄的曲目都是母語歌，傳承意味濃厚，屬性較為嚴肅。加上後來較常造訪南王部落，看過紀曉君的「姆姆」（祖母）教唱母語歌謠時嚴厲的樣子，讓他覺得好嚴謹，神聖到令人敬畏。但是到了做第二張《野火春風》時就感覺輕鬆多了，由於跟紀曉君、陳建年和南王部落眾友人較為頻繁地互動，混得較熟了，他對南王部落的印象相當深刻，似乎他們的生活就是不斷地唱歌、喝酒。

有一次，蕭青陽又到南王部落玩，借住在紀曉君妹妹亦即「昊恩家家」中的家家（紀家盈）的房間。當天整個部落似乎就像是一個不夜城，在山林星空之下唱歌唱到天亮，連郵差都好會唱歌，讓他懷疑：「是不是就只有我不會唱歌？」由於他是《野火春風》美術設計總召，當下他就想把這種「眾人在山上部落唱歌」的感覺移植到

台北的東北角海邊去，並成為這張專輯的主要視覺意象之一。

對蕭青陽而言，純粹的商品設計案和幫朋友做設計的感覺是不同的，而南王部落出身的歌手，到後來跟他也都從商品設計對象變成朋友了，紀曉君便是其中之一，加上她當時就在台北發展，偶爾蕭青陽會到她駐唱的 pub 聽歌，有了更多的互動，所以在進行這張專輯的設計時就更有感覺與想法了。「這張專輯對我來講有兩個可切入的路徑，一是設計，二是過程。」他說。

話說大約是 2001 年剛入秋不久，唱片公司跟他說要去拍紀曉君在專輯中要用的照片，而在拍之前幾乎有半年的時間他經常與企劃聊到天亮，而後他為這張專輯的影像定調：要強調出紀曉君的卑南族原住民容顏特寫，加上約一百多年的原民服飾及相關配飾，作為主視覺概念。當然，還有很重要的一件事，就是將部落唱歌的生活場景搬到東北角海邊。這想法提出來之後，唱片公司就相當支持。但要怎麼搬呢？於是，出外景當天，他就把工作室的復古沙發、茶几等家具，以及漂流木、藍白相間的纜繩、布、漁網、鐵架等搬上租來的卡車上，跟號召來的部落朋友，一群

人浩浩蕩蕩地前往東北角海邊拍《野火春風》的封面和主視覺圖像。

他還記得出發當天，在凌晨三、四點的微光中，天色從黝黯逐漸轉為天亮後的深藍，深藍色的卡車則奔馳在濱海公路上，目的地為福隆海水浴場、亦即海洋音樂祭舞台的附近，由於他常去參加音樂祭，對這裡已是熟門熟路，就找了一個寬廣的海灘停車。大家看到海後，熱呼熱叫地衝過去，有人幫忙搬道具、有人幫忙搬閃光板……而他則在一旁看他瞎想瞎搞的「海邊部落的家」現場，正被大家布置起來，不遠處則有大海當背景，潮起潮落……

「萬事俱備，只欠東風」，大夥兒圍坐開聊間，唱片公司人員把炒熱氣氛的「道具」——酒和兩隻母雞帶過來了。蕭青陽莞爾地說：「因為這個計畫就是要讓所有人都氣勢高昂，那就一定要帶酒啊、雞啊來炒熱氣氛……印象中，在部落時總是有黑色的狗在那裡蹦來蹦去，旁邊還有母雞ㄍㄨㄛ、ㄍㄨㄛ叫。」

然後，大家升起營火，將從海邊抓來的魚串在藍白相間塑膠布的旁邊，大綑纜繩放在地上，大夥兒喝酒、唱歌，母雞在旁邊ㄍㄨㄛ、ㄍㄨㄛ

叫……「我真的把南王部落家的感覺搬到東北角去了，我覺得那是個很有意思的舉動。」蕭青陽說。

好笑的是，特別抓來應景的ㄍㄨㄛ、ㄍㄨㄛ雞，沒想到還不到中午，就已經下了第一顆蛋；大概在傍晚時，雞又下了第二顆蛋，ㄍㄨㄛ、ㄍㄨㄛ雞左搖右擺，因為喝太多酒了。

那天也不管攝影師拍了些什麼，大家像在部落時般一首接著一首地不斷唱歌、半開原住民部落的玩笑，跳起豐年祭、抓魚串魚，就這樣在海邊待了一整天，一直到晚上才結束。

令蕭青陽相當感觸的是，跟部落的朋友相處時很自然，他們往往熱情地招待客人喝酒，把杯子拿出來，也不管上面是否有蜘蛛絲，或把上一個客人喝過的酒倒掉，直接再倒酒，說：「蕭大哥一起喝吧！」這跟他在城市居住、設計師的生活經驗相當不同。「我已經整齊太久、規律太久，突然有機會在2000、2001年時做了大量原住民的專輯，那種部落生活讓我很崇尚，似乎回到人類自然的生活……」尤其當天讓他深深感覺，人類看到熊熊烈火時，原始的個性都跑出來了！

在夕陽西下、大夥兒酒酣耳熱之際，蕭青陽獨自跑到角落觀看天空色層的變化，陷入自己的世界……只見天空從色票C80到C50，到Y20，再到Y10……「我覺得天空色彩的變化好漂亮，人生有這樣的機會跟好朋友一起到海邊唱歌、出外景、做專輯……這樣的人生真的讓我好開心！我要把這種滿足的感受透過天空色彩的漸層變化，用色碼方式背下來。」

後來在專輯中，他把當天如色票漸層色彩的印象，例如天空、沙灘……的色碼變化運用到專輯內頁設計上。「很多設計我都是在享受它的過程，把部落美好的感受變成作品的一部分。」

當天東北角黃金色的沙灘，也讓蕭青陽聯想到他印象中紀曉君的膚色。所以他在選擇圖片時，並不是選擇當時流行顯現白晰膚色的圖片，原本唱片公司希望將紀曉君的膚色也透過修片修得白一些，但他認為美學的概念可以從各式各樣的角度呈現，反而應該顯現紀曉君黝黑鮮明的五官輪廓，讓人類學家一看到她的五官輪廓就知道她是卑南族，真實呈現出原住民音樂和族群的美感。「感謝唱片公司讓我完成。」專輯出來之後，紀曉君相當喜歡，特別在CD封面簽名留念，寫了一段話來感謝他：「蕭青陽大哥，辛苦了，我看

起來好美，謝謝您！」而蕭青陽也很欣慰：「我一直覺得她很懂得我對部落美感的表達。」

　　蕭青陽做《野火春風》這張專輯做得挺有感情的，唱片公司索性將 MV（音樂錄影帶）的字幕也給他做，玩得相當過癮。當時負責這張唱片的企劃熊姊也在魔岩唱片結束後，自組「野火樂集」音樂品牌，並直接沿用這張專輯「野火」抽象的紋路線條作為品牌 logo。

　　在這張專輯內，有兩首歌蕭青陽相當喜歡。一首是〈蘭嶼之戀〉，是蘭嶼傳統歌謠，寫一群人因遇到大颱風，躲在蘭嶼地底下回不了家，過程中所發生的愛情故事，這可能是五十多年前陸森寶虛擬的。另一首是〈彩虹〉，是陳建年的師父龍哥寫的情歌。龍哥說年輕時常常遠望住處對面後陽台的少女，在清晨或傍晚時看到她在晒衣服，這種彼此不認識、也可能不會碰到面，卻會留意對方動向的朦朧情愫，蕭青陽覺得真是好浪漫，別具美感。

　　看來，這把野火春風的設計之火，雖然在十多年前點燃，至今在蕭青陽心中依然沒有熄滅，果然是「野火燒不盡，春風吹又生」。而紀曉君的原住民母語歌謠，也同樣成為部落學校重要的

教材，更在許多人心中引起共鳴，傳唱不息！

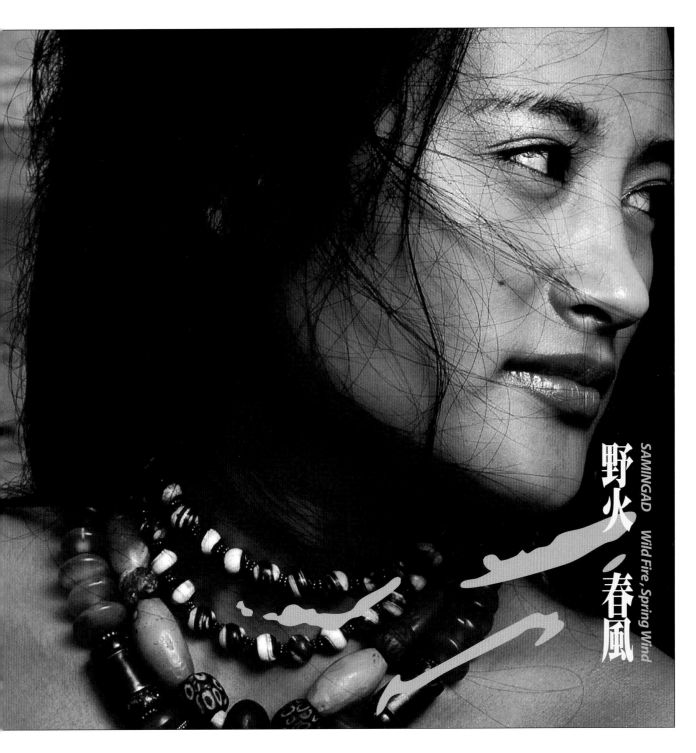

SAMINGAD *Wild Fire, Spring Wind*

野火 春風

37

哥哥這時變成飛龍，妹妹就是玉紅。
The big brother became Dragon at that time, and the little sister was Yu-Hong.

手牽手，心逗陣，把握好時機，親像飛龍飛上天。

輕世代的當下光景，蕭青陽讓當時年僅八歲的兒子裸著上身、拿起竹劍，進棚拍下當時最流行的電視八點檔《飛龍在天》主角與敵人廝殺的瞬間，標示出樂團的年輕與時代精神。

非主流獨立樂團的唱片美術設計就要很地下、很粗糙嗎？向來不依循往例做設計的蕭青陽，2003年接到角頭音樂「歹國歌曲2」《少年歹國》設計案時，反覆聽過包括蘇打綠、旺福等樂團的創作後，明顯感受到這群新一代樂團與第一代「歹國」的董事長、四分衛等前輩樂團，在音樂性和題材選擇上，有著截然不同且多元的風格，不再那麼沉重的憂國憂民，「只想開心、快樂地玩團」，似乎更是他們一致的心聲。

也因此蕭青陽看待這張看似延續1999年《歹國歌曲》後的續篇《少年歹國》，一開始就從音樂性及新世代樂團的獨特性出發，希望擺脫傳統陰暗、不講究、缺乏時尚感的樂團合輯，要把這張樂團合輯做得有流行感，樂手都要很帥很美有個性，最好可以突顯每個樂團的獨到特色與裝扮。

在封面影像還未有具體想法之前，角頭先行安排擅長拍攝出人物時尚感的攝影師王麗君，將

角頭音樂曾在1999年重新發行收錄董事長、四分衛及五月天等樂團的《歹國歌曲》合輯，歌曲內容多充滿批判意識與社會關懷，並獲選中華音樂人交流協會年度十大專輯。時隔多年，另一批仍在大學就讀或剛畢業的新生代樂團，如旺福、蘇打綠、88顆芭樂籽及Echo等，延續「歹國」精神灌錄《少年歹國》合輯，創作主題不再沉重，反而多圍繞在個人生活的奇思異想，兩個世代樂團曲風與主題的輕與重有著明顯的對比，反映年

每個樂團拉進攝影棚，拍下一張張各具姿態的影像。拍完之後，蕭青陽檢視每張照片，確實張張美帥，只是卻又像極了宣傳照，他很不希望專輯封面最後只是一堆宣傳照的匯整堆疊，無法將這批新生代學生樂團所展現的多元曲風凝聚出一個有力的姿態。

一如往常陷入日常生活運行中的反覆苦思，蕭青陽突然注意到身邊有個畫面似乎與少年乃國作品的精神意念頗為契合。原來當時全台瀰漫著一股八點檔連續劇《飛龍在天》熱潮，收視率持續飆高，連到路邊攤吃麵也逃脫不了，甚至當時念幼稚園大班的大兒子愷愷也沉迷其中，多次中午放學回家，做的第一件事就是把上衣脫掉，連妹妹恬恬也跟著模仿，兩人一起裸著上身化身為男主角飛龍和女主角玉紅對打。

原以為這股熱潮頂多延續一、兩個月，不料因連續劇收視率高到電視台捨不得結束，戲硬是一播一年多，愷愷和恬恬兄妹倆的裸身對打，也跟著持續下去。蕭青陽腦海浮現《飛龍在天》讓全國民眾陷入瘋狂收視，還有小孩們對打的生猛有力景象，不禁聯想到《少年乃國》裡的眾樂團，同樣都能展現出 2000 年後新的樂團曲風與型態。

「每個樂團都用作品記錄身旁當下光景，那麼這張專輯的時代意義其實就和時下流行趨勢相同，是個紀錄，是種態度，專輯封面就該記錄時下的氛圍和樂團的姿態。」蕭青陽這麼認為。

於是《少年乃國》的樂團之聲（Band Sound）和當時最流行的《飛龍在天》產生有意義的連結，把沉迷飛龍在天的愷愷帶進攝影棚，脫光上衣，讓攝影師拍下他拿竹劍與敵人仇家廝殺的姿態與神情，拍完後才向角頭老闆張四十三報告，角頭也認為這創意相當有意思，甚至最後出現在封面上的照片，就是張四十三親自選定要用愷愷已經殺到近乎「脫窗」的眼神，將創意執行到極致。

寫得一手獨到書法風格的蕭青陽，為讓專輯名稱也貼近《飛龍在天》的古典武打風格呈現，親自以毛筆書寫「少年乃國」四個標準字，運用在封面上，搭配上最後選定的黑白照片和藍底配色，呈現出單一顏色的極致美學。

回顧這張屢被外界稱許、自己也很喜愛的代表作設計，蕭青陽強調，即使是獨立、地下或學生樂團的合輯，流行與時向感很重要，不能光有本土、在地風味，還要有大眾美學在裡面。特別是《少年乃國》裡的樂團創作類型，因外在政經

環境改變、玩團態度不同等因素，可說是全然跳
脫出上一代樂團的沉重包袱，在在都提醒設計師
不能一成不變，應細心觀察是否有新的潮流出現。

「只要夠投入，當成自己作品認真去做，設
計就會和唱片裡的音樂一樣，成為可以被共同欣
賞的部分，讓唱片跳脫只能指望被賣掉、無法被
持續討論的宿命。」蕭青陽這樣期許。

《少年歹國》從誕生到現在已十年，當年擔
心脫光上衣會被別人看到乳頭的愷愷也已經長大
到讀高中的年紀了，原本蕭青陽期待會有《少年
歹國》續篇，也已先行規劃好要沿用已邁入青少
年階段的愷愷當封面，希望和聽眾一起回顧這十
年的演變，雖說唱片公司後來並無續篇的發行計
畫，但回頭一看，仍不免驚呼：「哇！當年在《少
年歹國》中首次嶄露頭角的蘇打綠、旺福等樂團，
轉眼間也已持續搖滾超過十年了！」而這個《少
年歹國》續篇封面的設計概念，似乎就只能成為
他為兒子留下的成長紀錄了。

角頭音樂
人物・風格・搖滾
2001:09

015

台灣樂隊篇
歹國歌曲②
少年歹國

歹國①展現一種「重」的力量，歹國②則宣示一種「輕」的姿態，透過世代差異激出的效應，是這張專輯最令人期待的地方。　從歷時性的角度，它是樂團勢力在二十一世紀的初試啼聲；從共時性的角度，它呈現了這個年僅二十的族群各種生活態度的切面；兩條軸線縱橫交織出一個驚嘆號！　這些創作者的的確確是由這個社會所產製、由既定脈絡所餵養，卻在習得搖滾的音樂語彙後，踏著輕快的腳步，超前於台灣當下音樂工業的批發量販產品，以一種自由的姿態回望。

少年歹國

Taiwan independent compilation 2001

fcm
taiwan catfor music

38

上車不能帶雞、保力達B。
No chicken and Paolyta B in the car.

公主號上的 VIP 走唱團。

各位旅客您好，這是一列從台北發車，行經宜蘭至花蓮的台鐵溫泉公主號列車，車上載著台語民謠創作歌手陳明章，還有他的淡水走唱團，為著即將發行的個人第三張專輯《蘇澳來ㄟ尾班車》，來趟列車專輯影像拍攝之旅，由攝影師莊平掌鏡，美術設計蕭青陽執導，沿途歌手們會在車廂內出沒，偶爾會停靠車站，讓他們在月台上取景，到了花蓮拍攝行程就會告一段落，敬請車上旅客配合，發片後請到各大實體或網路唱片行，指定購買這班特別為您發車的《蘇澳來ㄟ尾班車》，謝謝！

繼 1999 年《勿愛問阮的名》之後，《蘇澳來ㄟ尾班車》是陳明章在魔岩唱片發行的第二張個人專輯，不過更早之前，他曾於 1989 年與黑名單工作室合作，發行經典專輯《抓狂歌》，之後兩年陸續發行《現場作品 I》（水晶）、《現場作品 II》（水晶）及《下午的一齣戲》（滾石）等三張專輯，但時隔八年之久，才再度發行個人演唱專輯。

有樂評分析陳明章的作品特色，較早的水晶及滾石時期，與後期的魔岩時期相較，早期他個人外型多是短褲拖鞋等不修邊幅的民謠本土味濃重歌手形象，但直至《蘇澳來ㄟ尾班車》，陳明章轉而戴著有色眼鏡觀看外界，加上看似帥氣的絡腮鬍及簡單有型的服飾搭配，外型看來更像建築師或是廣告創意總監，沒想到這樣轉變的提案者，竟是唱片美術設計蕭青陽。

接連負責陳明章進入魔岩後兩張唱片美術設計的蕭青陽直言，《勿愛問阮的名》算是陳明章進入主流市場的第一張大片，當時的企劃仍採用傳

統明星藝人做法，帶他去置裝，找了攝影師去東北角拍照取景，他只能採用已經拍好的照片做設計，這樣的參與程度讓早在學生時期就很迷陳明章的他很不滿意，直呼可惜，不過也因此結識陳明章，開始一起頻繁互動，多次出入他居住生活的主要場域舊北投一帶。

因為彼此交往熟識，兩年後再度接到魔岩企劃告知要做陳明章專輯，蕭青陽趕緊反覆聽完專輯《蘇澳來ㄟ尾班車》內的作品，直覺專輯同名歌曲〈蘇澳來ㄟ尾班車〉，不僅描寫火車行駛聲響，與離開故鄉到都市打拚的前途未卜，擔心將來路途「崎崎嶇嶇」的心境連結起來很有意境，於是提案要讓陳明章坐在火車上取景，而且指定要在蘇澳前往花蓮這段來拍攝。

設定好拍攝場景，對這件作品希望能展現更多設計師想法與堅持的蕭青陽，還主動提案要讓陳明章的穿著看起來像個旅客，在現代中帶有日式風格，有那麼點從這一站出發要到下一站去拜訪老友的意味……

來自美術設計的提案意外獲得唱片公司全盤接受，找來魔岩常合作的攝影師莊平，規劃中要上火車一起拍照的除了歌手陳明章，還有長期合

作的多位樂手，於是相約某日的清晨六點半，直接在台北火車站的月台集合，一起搭溫泉公主號走北迴線經蘇澳前往花蓮，魔岩還和鐵路局合作爭取到一節專屬車廂供拍照，享受完全不受其他乘客打擾的福利。

只不過沒想到拍攝當天因團隊陣容龐大，橫向聯繫間出了點差錯，一行人確實都到了台北火車站，也上了月台等候，但清晨六點半的班車，對習慣夜生活的音樂人來說確實是早了點，溫泉公主號準備駛離前才匆忙趕抵月台的蕭青陽，一見到火車已緩緩開動，二話不說立即跳上車，正當喘口氣慶幸自己及時趕上車，這才發現車窗外有手提大包小包裝滿礦泉水和零食等物資的魔岩企劃人員，呆立在月台上，因來不及上車，只能嘴巴張得大大的與他對眼相視，然後目送火車離開……

看到意外這幕，蕭青陽急得連忙用手機聯繫確認，所幸要入鏡的主角陳明章和樂手們，還有化妝造型師、攝影師都已在車上，只有自己工作室助理和魔岩企劃被遺留在月台上，好不容易擺脫企劃總是在拍攝取景時提出企劃觀點的干擾，蕭青陽當下決定要趁此難得機會當起導演，趕在

這班列車抵達終站花蓮前，完成拍攝工作。

結果就像是記錄一群音樂好友一次火車上的尋常旅途風景，攝影師和「導演」蕭青陽，很即興地拍下樂手在車廂內隨意談笑的瞬間，以及不安分的樂手們利用中途停靠月台下車透氣等畫面，整段拍攝過程就在啓程後與抵達終站間完成，儘管來不及上車的工作人員後來改搭飛機提早到了花蓮，但蕭青陽在列車抵達花蓮車站後，與他們在月台上碰面時開心高呼：「好啦，收工！」一段既是唱片拍攝又像是眞實的人生旅程片段，已然完成。

最後的成品就是陳明章穿著品味良好的服裝站在車廂內，儘管站姿被不少人戲稱「像是一個中年男子站著在自慰」，不過整體呈現出雖是紀錄片式的自然主義，但畫面中包括衣服、背景都很精緻與講究，也把工作中難得發生的趣味、火車票根等實景與物品全都放進去，做出一趟火車旅行的概念，刻意做的長條內頁搭配以這些照片鋪陳爲兩條鐵軌似的路徑，呼應專輯的鐵路行旅概念。

儘管是事隔多年再談起這段拍攝歷程，當年拍攝前趁老婆待產時「順便」動雷射近視手術的蕭青陽，不知是否與術後首度擺脫眼鏡、頂著 1.2 絕佳視力出外景有關，如今仍清晰記得列車駛離時，他隔著車窗與企劃人員相望無言的場景，而這一幕總讓他想起三十年前老牌台語演員石松拍的廣告，廣告裡，他手抓著兩隻雞要上火車被擋下，結果下一秒手裡的兩隻雞變成保力達 B！

「我喜歡做唱片把過程或現場都記錄進去，像是溫泉公主號的票根、硬式火車票根都放上去，而內頁就是火車一路經過的風景，還有那片讓我很想跳進去湛藍的東海岸，經過車窗，一幕又一幕。」蕭青陽說：「雖然陰錯陽差部分工作人員沒來得及上車，但該在車上的，一個都沒少。」這樣的巧合讓他回想起來就是「緣分」兩字，就是一趟愉快的火車之旅。

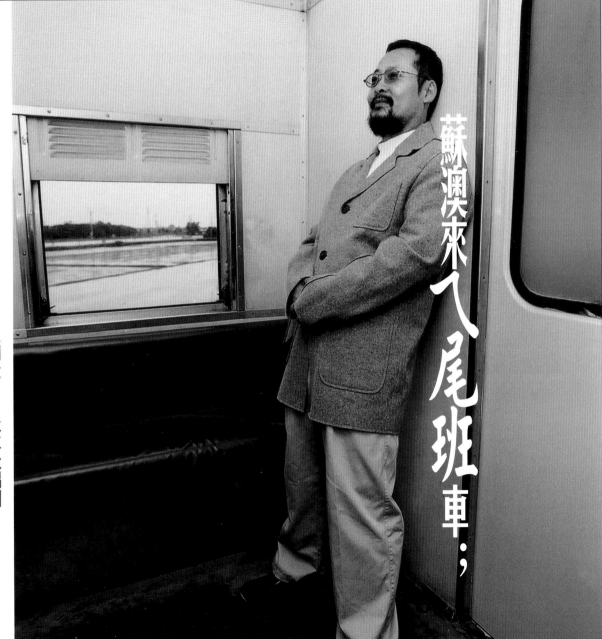

蘇澳來入尾班車；

陳明章　淡水走唱団

39

貼上後你會聽到聲：「啊～」免吊驚，那就是藥氣正在走。

After putting it on, you will hear: " Ah~ " don't freak out! That is the medicine's energy flowing.

在塔關山 3222M 舉牌的恆春兮。

　　能以廣播脫口秀型態的專輯登上流行音樂排行榜，恆春兮的《工商服務》可說是近年來的異數，且絕無僅有。說著一口道地流利台語及保留台語文典雅、智慧等趣味質感的恆春兮，2001 年開始，以獨創融合新聞時事、政令宣導及廣告賣膏藥等內容的廣播形式出輯，掀起全國一陣「番薯之聲」復古廣播節目旋風，連坊間夜市都罕見地出現盜版。《工商服務 2》是繼首張台式復古風設計後，企劃團隊發想找來抗議天王柯賜海合作，突顯專輯的趣味新聞內容與錯置反諷意味，也讓這位爭議人物，登上唱片封面，留下時代紀錄。

　　以台語廣播脫口秀獨特形式出了三張《工商服務》專輯的恆春兮，本名鄭志文，1971 年在高雄出生，本業是一家機車行老闆，因為對台語文的熱愛，以及對傳統賣膏藥廣播型態的喜好，1995 年開始在地下電台開節目，播送這些腳本自創的幽默新聞插播、廣播劇、工商服務等小單元。

　　這些原本只在高雄地下電台放送的節目片段，因為恆春兮流暢道地的台語演出，加上內容趣味十足，現代的新聞內容卻有著傳統復古的廣

播質地，有聽眾喜愛側錄成卡帶，輾轉流傳到角頭張四十三手中，一聽到驚爲天人，排除萬難找上恆春兮，說服他同意上台北把這些精彩段落，經過整理編排重錄成專輯，終於在 2000 年讓《工商服務》首度出輯。

《工商服務》的美術設計蕭青陽，在這張訴求懷舊復古與台灣味十足的廣播脫口秀專輯中，大量使用五〇至六〇年代的平面廣告素材，牛皮紙外觀的單色印刷，呈現出早期報紙新聞內容與廣告的素樸質感，其中更穿插多張攝影師張緯宇南下恆春兮的機車行拍攝的黑白工作照，讓整張專輯有濃重的新聞性設計感。

延續《工商服務》的新聞性及廣播脫口秀幽默取向，2002 年的《工商服務 2》，在角頭團隊的企劃發想下，決定找來當時擁有全國知名度的抗議天王柯賜海參與，讓總是出現在新聞事件主角背後、高舉白底黑字抗議標語的他，與恆春兮共同入鏡。

而這樣的創意提案經與蕭青陽、恆春兮討論後，彼此都認爲是有意思的結合，讓原本就是虛擬、有趣與充斥反諷意味的廣播脫口秀，與現實中的新聞爭議性人物相互激盪，更能增添專輯的話題性與錯置趣味。企劃團隊聯繫上柯賜海後，配合恆春兮僅能週日休假的潛規則，彼此約好週日在台北總統府、地方法院等柯賜海常出沒的地點取景。

拍攝當天，柯賜海依約開來他張貼滿抗議標語的小貨車和慣常在電視新聞上看到的手持式標語。拍攝過程中，當小貨車暫時停放在總統府前方廣場，柯賜海將抗議標語板子施展開來，立即引來憲兵衝上前關切阻擋，早已習慣此種衝撞場景的他不以爲意，吆喝著攝影師和恆春兮持續取景拍攝，果然是充滿碰撞趣味的一次取景經驗。

難得同意封面採企劃導向設計的蕭青陽說：「《工商服務》的設計與創意用了大量的傳統廣告，質感與恆春兮味道很像，比較偏向美術創意與貼近創作音樂人的質感！」他希望《工商服務 2》能夠更誇張、更有創意、反諷玩笑，要讓人印象深刻，「找柯賜海入鏡這個創意就很有意思，讓人看到就會心一笑，是那種令人哈哈大笑的創意！」

除了不同領域幽默或爭議人物的結合創意，事實上，蕭青陽對柯賜海走入唱片封面還有另一層的期待。原來那些年他常在電視新聞上看到柯

蕭青陽想：突發奇想，把社會新聞裡的甘草人物柯賜海變成唱片封面，那接下來我想找許純美、殺很大瑤瑤、舞棍阿伯葉復台、Hold 住姊、全聯先生、開喜婆婆、張君雅小妹妹，他們都是陪伴過大家的另類流行經典。

賜海「像鬼一樣出現在受訪者後面」，直覺這是台灣這些年新聞畫面中十分重要的印記，「把這全民共同的印象存留下來，十年、二十年回頭再看，會有特殊的價值與意義！」

尤其是當時關於柯賜海的議題眾多，他的出現總是成為新聞中的新聞，有時旁人看來毫無關聯的事件，在他的炒作下總能搶到議題，蕭青陽甚至認為柯賜海的舉牌創意，應該可以登上CNN，被全球各地的觀眾看到及欣賞。

也因此當看到攝影師拍攝的多款黑白照片，延續首張專輯的古舊報紙新聞性，刻意選用一張柯賜海站在前方、恆春兮在他身後的「偽」新聞照片，讓柯賜海不再隱身在新聞事件主角後面，反而挺身站到台前化身為主角，倒是專輯的主角恆春兮的大頭出現在他右肩頭後方，兩人的位置刻意對調過來，突顯反諷再反諷的意味。

儘管照片中柯賜海所占畫面大小遠勝過恆春兮，但因攝影師照片對焦在恆春兮身上，而蕭青陽也巧妙地將一個粉紅色暴牙狀的奶嘴，附身在恆春兮前方的柯賜海右肩頭上，一旁恆春兮及專輯的英文名稱也都設計成螢光色的流行字體，讓觀看者視覺焦點很容易就集中在恆春兮和他那標

準造型的黑框塑膠眼鏡上，絲毫不會失焦，但若將視線稍拉開望向右邊，則會看到以往都躲在新聞人物身後的柯賜海，瞬間角色錯置，反諷的意味讓人不覺莞爾。

封底和內頁的創意，除延續柯賜海舉牌的視覺特色，因蕭青陽與恆春兮聊天中得知他也喜歡舉牌，只不過多半是在登山抵達頂端三角點時，隨意撿拾其他山友棄置在路邊、記錄攀登高度與地名的白底紅字標誌牌，所以封底特別選用恆春兮與標高三二二二公尺塔關山的合照，與下方柯賜海刻意舉牌抗爭的畫面形成對比。

蕭青陽說，這張唱片有趣味的設計感，但有更多虛擬的政治與無聊詼諧的笑話在裡面，唱片發行後還能衝上流行排行榜，內頁使用很多雙手舉牌的照片，很可以博君一笑，也很開心把柯賜海與恆春兮難得聚集在一起演出的行動藝術放在裡頭，把他留在唱片裡，記錄下這位當年頗為奇異、有意思的甘草人物。

角頭音樂
人物・風格・搖滾
2002:03

017

港都黑手篇
來自港都的黑手

新增強力藥帖：
藥品見證篇、空中廚房篇、恆春兮講古篇、空中之友來信篇....
還有.... 恆春兮首度下海灌唱片，不只玩RAP，還唱給你聽！

恆春兮　工商服務第②輯

hing-chun:
album of
taiwanese
talk show
radio,
no.2

tcm
taiwan colors music

40

錄音前先上山砍竹子。

Before recording, must go to the mountains
to chop down some bamboo.

唱片封底的他，醒了。

　　儘管《海洋》專輯意外獲得金曲獎及歌迷樂評熱烈迴響肯定，但警察歌手陳建年仍堅持請調蘭嶼服務，在這塊面積不到五十平方公里的島嶼上，以更恣意無拘束的姿態自在創作，歷經三年才完成的《大地》專輯，曲風更多元、編曲更豐富。蘭嶼這塊外界眼中的蕞爾小島，卻是陳建年創作的靈感來源與祕密基地，有山、有海，還有真實的生活步調。「一個島嶼豐富了這趟創作旅程」，是設計師蕭青陽給這張專輯設計的定調，封面的大地來自蘭嶼，島上唯一的環島公路上，陳建年踏實地漫步其中……

　　《大地》是警察歌手陳建年的第二張個人專輯，因為個人首張專輯《海洋》獲得金曲獎最佳男演唱人獎肯定，這一張專輯一等就是三年，內容同樣多是他個人的詞曲創作，但陳建年在這張專輯的製作上投入更多自己的想法、曲風多元，也玩得更開心，編曲、樂器彈奏幾乎樣樣自己來，還親自上山砍竹子做出樂器「竹琴」，替專輯中Bossa Nova風格的作品〈台東心，蘭花情〉，敲奏出畫龍點睛的巧妙編曲。

　　面對獲大獎肯定後的新作品設計案，蕭青陽

知道這張新作推出一定會引起各界矚目，刻意打聽了一下同時期將發片的作品，知道同為實力派的創作男歌手陶喆新作《黑色柳丁》會是競爭對手，感覺是張很有概念的專輯，所以他自承有蓄意在挑戰自己創作外，也要與同期作品競爭的意味，《黑色柳丁》就是當時設定的競爭作品之一。

不過受到金曲光環所擾，陳建年在《大地》開案前就已請調蘭嶼，選擇一個人到蘭嶼這塊人間淨土過生活，以實質行動展現他親近自然、不擅與世俗光環打交道的生活態度，蕭青陽知道，這張新作品的創作靈感都來自他生活的蘭嶼島上，所以除了用力揣摩蘭嶼的樣貌，也因蘭嶼友人的介紹，在專輯製作期時，就不時檢視並修正《大地》的設計概念。

幾經思索，為呈現《大地》與首張專輯《海洋》相呼應的概念，也突顯音樂人陳建年在蘭嶼島上的特色，蕭青陽在出發前往蘭嶼取景前就已決定要採取「做一個島，講一個地方」的概念，設定好一個關鍵的畫面，也就是要在蘭嶼島上找到一個高點，拍攝底下全島唯一一條環島公路，畫面要自然，有立體感，最好要有雲飄過公路上空，要拍下雲影跨越公路的流動感。

果然，整天在蘭嶼生活、不斷在島上搜尋祕密基地的陳建年，替攝影師陳建維找到絕佳的高點拍攝，確實是個有蜿蜒公路、有綠色大地的場景，但蕭青陽為讓畫面有人味與趣味，特別要求陳建年入鏡，不過因高點拍攝，只能以極細微的身影行走在蜿蜒的公路上，公路的另一頭安排一輛小貨車駐留，豐富公路串接生活的真實樣貌。而拍攝這天，天空正藍、雲影也適時地飄過公路上頭，在發燙的公路上留下難得的幾塊雲影。

以往常被質疑設計作品「字太小、很難閱讀」的蕭青陽，自認《大地》封面的設計編排很有人性，「這回不只字比人大，『陳建年　大地』在封面上的位置，還暗示拿著手機猛講話的陳建年在這條狹長的島嶼公路上的位置！」至於也同赴蘭嶼出外景的他，原來也隱身在封面左上方的這輛小貨車上，指揮調度一切。

當封面以很純粹的設計表達大地風景美如畫、公路環繞島嶼一圈的概念，封底的表現要如何承接？當初在蘭嶼拍下不少照片，包括陳建年穿著背心短褲開著警車等多款反差照片，雖可滿足歌迷窺視他在蘭嶼自在生活樣貌的影像，不過最後蕭青陽還是選用一張自己在蘭嶼部落海邊不

經意拍攝到一個年輕人拿著紙箱鋪在海邊水泥地上，自在地蓋住臉倒頭就睡的照片，除有一份在都會裡難得一見的恣意與自在，也表達這音樂真的很好聽，躺在大地上聆聽大地的聲音！

至於內頁設計，在外包裝有著強烈個性壓力下，蕭青陽決定進一步把這條串接起蘭嶼人的公路以更大的氣魄展現出來，一拉開是四摺長達八十公分、寬二十三公分的封面延伸加長擴大版，將蜿蜒的公路拉得更長，更純粹地展現出漫長的公路與綠色大地，同時利用特殊印刷技術讓公路水泥路面閃閃發亮，藉此傳達出公路在炎夏午后熱得發燙的溫度。

內頁蜿蜒公路的背後是歌詞及解說等文字，素樸的編排中最搶眼的莫過於陳建年親自上山砍了上百根竹子，反覆試音才以一刀一斧慢慢雕琢出的自製樂器「竹琴」，而每首作品解說文字末了，一隻隻跳躍的飛魚，也是從陳建年為專輯特別手繪的卡片中擷取出，讓整張專輯回歸到音樂本質上，突顯他濃重的個人藝術風格與做音樂的態度。

蕭青陽說，不少音樂人在音樂創作之餘，也同時在繪畫、手工藝等藝術創作上展現天分，自己這幾年來在做唱片設計時逐漸開發出新模式，也就是在音樂專輯上儘量展現他們的創作，「自己略退一些，多讓音樂人的表現突出一點。」

一趟因《大地》專輯設計案才有的蘭嶼旅行，蕭青陽深深羨慕陳建年，他說：「人生有段時間可以找到一個以自己為中心解放自己的地方，建年大概已經進入到自認是條魚，可以在海裡游來游去且自得其樂的境界，同樣身為地球上的人類，真的還滿忌妒他的！」

角頭音樂
人物・風格・搖滾
2002:9

020

蘭嶼椰油篇
陳建年　大地

歌詠海洋　盛讚大地　暢飲太平洋的風

Mother Earth

陳建年 大地

41

前世千年緣，修來今生佛前跪。

With a millennium fate from the past life,
a chance is earned to kneel before the Buddha in this lifetime.

緣分。今年開始喜歡佛珠。

《願望之歌──十七世大寶法王》，是全球唯一由大寶法王親自參與製作、作曲、作詞、吟誦的專輯，並由其親自祝福與加持，被喻為「來自宇宙力量的清涼天籟」。神奇的是，大寶法王發行的三張專輯──《黃金之子──噶瑪巴嘉旺直指人心》、《願望之歌》和《獅子吼》，全部都是由蕭青陽所設計。相隔千山萬水的兩人素昧平生，卻透過專輯神交已久，不論是在宗教或設計上都很「虔誠」的兩人，因著不可思議的緣分，為世界留下美好的祝禱與寶相……

「或許我是個有慧根的人，所以在相隔千山萬水、素昧平生的情況下，依然因著冥冥之中的緣分，有幸做到十七世大寶法王的三張專輯。」蕭青陽至今想起他與十七世大寶法王因設計專輯而結下的緣分，依然感到不可思議與驚喜！

蕭青陽與十七世大寶法王的緣分，源於以法王原聲誦唱、融合新世紀音符的第一張專輯《黃金之子──噶瑪巴嘉旺 直指人心》，這張德國原版專輯，1998年飄洋過海要在台灣發行時，就找了蕭青陽來設計「台灣版」。事隔多年，大寶法王的第二張專輯《願望之歌》、第三張專輯《獅

子吼》，設計師依然是蕭青陽。「可以說，從兒童時期到成熟階段的大寶法王，所發行的每張專輯都是我設計的。」他難掩興奮地說道。讓他感到相當榮幸的，不只是他覺得跟大寶法王有特殊緣分，透過公司轉述，大寶法王也這麼認爲呢！

在藏傳佛教一脈相傳的古老傳承中，創立了轉世制度，噶瑪巴即爲西藏活佛轉世的第一人。大寶法王的稱謂是從第五世噶瑪巴開始，乃「萬行俱足十方最勝圓覺妙智慧善普應佑國演教如來大寶法王西天大善自在佛」的尊稱。1984 年第十七世大寶法王轉世誕生，從小就展現不凡的智慧與際遇；1999 年底至 2000 年初，當全世界歡慶千禧年到來時，年方十五歲的第十七世大寶法王從西藏出走，流亡到印度的達蘭莎拉，舉世震驚。

相隔一年半後，十七世大寶法王選擇在台灣發表個人音樂創作，亦即《願望之歌》，並且全球發行。與第一張專輯《黃金之子──噶瑪巴嘉旺　直指人心》不同的是，那張是由德國作曲家席納・佛德里入藏收錄大寶法王原聲誦唱之後，融入新世紀音樂概念的專輯；而《願望之歌》則是全球唯一由大寶法王親自參與製作、作曲、作詞、

吟誦的專輯，並由其親自祝福與加持，更顯珍貴。

「堅淨心力奏，三密白右螺；無比妙悅音，願喜祥蓮顏……」十七世大寶法王深遠、渾亮的吟誦，傳達了最巨大的慈悲和最深遠的智慧。1999 至 2000 年的千禧夜，在五千多公尺海拔的星夜裡，十七世大寶法王聽到了天女的歌唱，這旋律成爲默默行進時的湧泉力量，而這來自天際的旋律，就是《願望之歌》。

《願望之歌》專輯中收錄了法王親自創作的〈願望之歌〉詞曲、簫曲、薈供文及「四臂觀音簡修儀軌」唸誦，用音樂展現浩瀚的佛教智慧，並賦與專輯一個永恆的願力──願每一個人都能得到最大的安定！

蕭青陽特別提到他在設計十七世大寶法王專輯時的小插曲。「我從國中時代開始要畫草圖時，尤其是面對重要的作品，有個習慣就是先淨身洗澡後再開始畫，就像很多雕刻佛像的師傅般，將它視爲一件莊嚴的事，雖然怪異，但我希望一切都是在最舒服的情況下進行創作，讓自己放空，不太去過度思考，這也算是一種心靈的修練吧！」

由於蕭青陽設計專輯時，並未直接與十七世大寶法王接觸，手邊關於他的資料也不多，他就

蕭青陽想：我相信這些都是上一個輪迴就已註定，這世能讓我
　　　　　設計大寶法王離開西藏途中聽到的天音，從少年時
　　　　　的《直指人心》，青年時的《願望之歌》，和多年
　　　　　後的《獅子吼》詩文。如果這世上真有祕密法則、
　　　　　心想事成與緣分，那是不是終有一日我會跪見在法
　　　　　王面前？

以「爲人類祈福」般虔誠的角度，想像一位宗教領袖的「身分證」該是什麼樣貌？

於是，在《願望之歌》的封面上，我們看到一張類似身分證大頭照般的十七世大寶法王黑白照，相當醒目。「他有個很神奇的眼睛，我很喜歡這樣站在世界高點的聖人形象，我故意做了半邊封套掩住他的口鼻，只露出他的眼睛。這張大頭照可以做出聖靈充滿的概念，我想讓很多人打開之後，有很虔誠的感覺，慈眉善目。然後包裝上做出可以三邊摺疊逐層展開的設計，打開的第一層可看到代表大寶法王的身分印證；再打開是他的大頭半身照；最後打開看到的是他很端裝的全身照。」蕭青陽解釋，這樣的設計也是考慮到，一定會有很多信徒將專輯放在供桌上，虔誠禱告，所以整個設計展開之後就像是一個供桌的造型。「我覺得不需要對他做太多學術的分析，他就像是菩薩一樣，信徒將他放在供桌上供奉，希望可以帶來所有正面的能量，我的設計概念就是這麼單純、簡單。」

爲了延續這個「單純簡單」的設計概念，蕭青陽在專輯中使用了許多藏傳宗教或大寶法王的相關元素，包括：封面藏文標題爲大寶法王的親筆題字、大寶法王親題藏文祝福語及用印、大寶法王首度公開的珍貴黑帽法照、以及他於 2001 年在印度菩提迦耶「千僧大法會」說法法照等。此外，歌詞本的設計如同經書經文長卷般，圓標設計也使用藏傳佛教的宗教圖騰。

可以說，《願望之歌》是集眾人的「願力」所完成的一張完美專輯。這其中包括十七世大寶法王的親自創作成果、廣大信徒虔誠的期盼、蕭青陽設計時的巧思創意，以及風潮唱片幕後製作團隊的付出。誠如《願望之歌》專輯文宣所述：「獻給所有渴望身心清淨的生命！」若人生是不斷的修行與祝禱，相信參與這張專輯製作設計的所有成員、以及有幸聆聽和聆賞到這張專輯者，都是有福氣、也受到祝福的人。

Sweet Melody of Joyful Aspiration

H.H. the 17th GYALWANG KARMAPA

42

我現正轉進第 47 條街的風景。
I am now turning into the landscape on 47th Street.

九○年代末期以一曲〈聽見藍山的味道〉廣告曲走紅的流行吉他演奏家董運昌，2002 年加入風潮唱片發行《第 33 個街角轉彎》演奏專輯，創作多首有著濃厚歐洲旅程主題風格的作品，儘管無法實際前往歐洲取景，但伴著咖啡香與音樂，蕭青陽跟著這群音樂人開著宛如咖啡車的廂型車，展開這趟行走在台灣北海岸九份、宜蘭的小旅行，沿途美景與旅人情緒都化為專輯內的影像與音樂，持續流傳分享並溫暖每一顆旅人的心。

台灣流行音樂發展過程中，在歌手、偶像明星之外，九○年代曾出現多位受過完整古典音樂教育的演奏家，以偶像包裝的行銷宣傳手法，發行個人演奏專輯，其中最具代表性的，如原屬滾石集團的巨石音樂，除挖掘出如林隆璇、張信哲、彭佳慧等歌手，另成功推出蔡興國（雙簧管）、陳冠宇（鋼琴）、賴英里（長笛）及溫金龍（二胡）等外型及實力兼具的音樂演奏家。

經過多年耕耘，在台灣逐漸培養出聆聽流行演奏專輯的族群，也帶動更多唱片公司投入，發掘出更多元樂器的演奏家藝人，2000 年後則以風潮音樂為其中的代表，林海（鋼琴）、王雁盟（手風琴）、黃雅詩（揚琴）、范宗沛（大提琴）及董運昌（吉他）等演奏家都在風潮發行多張演奏專輯。

對音樂家走出古典音樂殿堂，以宛如明星般的流行演奏家身分闖蕩流行音樂市場，蕭青陽觀察十多年來的專輯設計變化，已從早期甜美帥氣的糖衣來包裝音樂人，逐漸轉為更純粹記錄寫實、貼近人心的設計質感，「畢竟創作型音樂家與一般流行歌手不同，因為自小培養的扎實音樂能力，有著音樂人獨特的質感，還是與偶像包裝藝人不同。」

也因此，當 2002 年風潮說要合作董運昌新專輯案時，他這樣想著：「不需要過於美化或神話他們，也不能因過度修飾削弱了音樂質感。」

對董運昌這位吉他手，雖然是第一次合作，但早在自己幫其他流行歌手專輯做設計時，已多次在編排工作人員名單認識到他的名字，知道他早在 1997 年就發行首張個人演奏專輯《聽見藍山的味道》，同名曲〈聽見藍山的味道〉是當年咖啡廣告的主題曲，隔年又發行了《城市冥想》，並獲得金曲獎最佳流行音樂演奏專輯獎肯定。

在創作演奏之外，有著扎實彈奏實力的董運昌，也參與陳綺貞〈還是會寂寞〉、江美琪〈雙手的溫柔〉、莫文蔚〈愛情〉等歌手作品的吉他

彈奏或編曲工作，以吉他為主奏樂器的清新編曲，搭配明亮、民謠氣息濃厚的彈奏，不同於主流音樂人的詮釋手法，常是歌手演唱以外，格外引起注意的焦點。

蕭青陽記得與董運昌碰面當天，他穿著大衣，舉止與外表仍像個藝術家，知道他每天苦練古典吉他，宛如運動選手每天不間斷的練習，「是個活在自己吉他音樂世界裡的音樂家，也因為苦練，屬於他的音樂世界早已成形。」蕭青陽也推崇他的創作，「他的音樂會讓自己的心沉澱下來，他的音樂質地有安定沉澱的魔幻氣質在裡面。」

這張名為《第 33 個街角轉彎》的演奏專輯，因董運昌創作了多首名為〈左岸印象〉、〈紅色小酒館〉、〈月台上的旅人〉、〈迷路〉、〈缺角地圖〉等充滿異國想像的作品，專輯概念設定為「收納關於旅遊的記憶，引動你的旅遊情懷」，時空場景則是「遠離了喧囂的台灣，品嘗歐洲優雅的情懷」。

也因此延續董運昌給自己濃厚的咖啡氣息想像，蕭青陽希望這張新作有著街頭移動咖啡車的氣氛，「理想是像一台咖啡車，在清晨或是傍晚時分，臨時停在海天一色的海邊，或許是短暫旅行的其中駐點，享受暖暖一杯咖啡的氣氛。」

在經費限制下，無法前往歐洲展開這趟設計旅程，但仍希望能在台灣完成一張音樂人帶著吉他，伴著咖啡香氣的旅行。蕭青陽規劃了一天的路程，決定前往有山有海的宜蘭，租了一台像是咖啡車的廂型車，載著樂手和攝影設計團隊出發。

拍攝這天先是隨性地到了九份後山，在「小魚」這間充滿創意與即興、由廣告公司創作人開設的咖啡店裡，董運昌、手風琴手王雁盟和敲擊樂手黃宏一，自然地拿出樂器自在地彈奏唱和，伴著店內好喝的咖啡與爵士樂，就是一趟有著音樂咖啡的旅程。有趣的是，這趟音樂旅程隨著之後專輯發行，也會在店內播放，持續伴隨各地旅人在此度過更多的光影片刻。

印象中，這趟旅程沿途不斷播放專輯內的作品，悠閒沒有強烈曲式與壓倒性風格的音符，伴隨著窗外的風景不斷變化，一路又從九份到了宜蘭海邊，傍晚時分音樂人在海邊踩著海水伴著夕陽……時隔多年，蕭青陽仍清楚記得宜蘭的沙灘是黑色的，而在海邊望著遠處海平面邊緣相連著天空，聽著海潮聲音像是一萬聲道的萬馬奔騰，紓解旅人原本疲憊的身心。

旅途的終點是宜蘭演藝中心的舞台，在這個

四周布滿原木的空間彈奏吉他，有著好聽的共鳴，舞台雖小卻能給人舒適自在的感受。看著一群音樂人帶著自己心愛的樂器，在舞台上共同演奏了幾首曲子，蕭青陽開心能參與並完成了這趟充滿意外驚喜的音樂旅程。

回到工作室，蕭青陽整理這趟咖啡音樂旅程中的影像，試圖讓這張專輯表達出世界上一個或許我們無法參與或抵達的角落，藉著音樂人的帶領，以音樂及輕鬆自在又有美感的影像，一起品嘗人生的滿足與美好，就如同旅程中喝到的好咖啡、在九份後山路口轉角的種種，記憶中種種切片組合成這張專輯，咖啡杯的握把、夕陽下野花搖曳、綿延不盡的電線桿桿線、不停變化的窗外風景，每一小格都串起記憶。

因此，專輯使用了大量這趟旅途中，音樂人在車廂內、咖啡店裡撥彈樂器伴著身後好景色的影像。為了彌補影像不夠多元的缺陷，蕭青陽也從圖庫公司購買了多張公路綿延、歐洲宛如童話小屋及田園美景的畫面，混搭組合在專輯內，讓整趟旅途的意境更貼近設定的歐陸風格。

為傳遞收藏旅行記憶的概念，蕭青陽特別設計了盒裝式包裝，把許多好看的地圖明信片、旅途中拍到的好照片，放入紙盒中。紙盒正面是樂手的側臉與吉他撥弦，而綿延的公路上有著大片白雲，帶出旅途的意涵。而 CD 盒一取出，就能看見董運昌抱著吉他在車內彈奏，彷彿帶領聽者參與這趟音樂旅程，翻開後則是旅程中的記憶片段，最後跟著樂手抵達旅途終點的音樂舞台上。

此外，為了更貼近吉他演奏專輯的特色，蕭青陽把「第 33 個街角轉彎」和「Guitar」等字，刻意以吉他撥弦晃動產生的錯影效果呈現，CD 圓標上則是取自董運昌擁有的吉他琴身上的木紋，設計成彈奏時會用到的 pick，也以吉他琴身設計成一座虛構的世界島嶼，在旅行地圖上呈現，呼應專輯「如果音樂是一張地圖，可以飛得多遠」的主題。

蕭青陽說，自己喜歡專輯旅行瞬間的概念，擺脫演奏家過於明星化的企劃，用了很多旅行的印記化為旅人心中深藏的音樂地圖，在董運昌三十三歲時發了這張作品，也寓意著他或許在轉彎處會看見不同的一處風景，當時也期許自己，希望能把握每一次坐在椅子上喝咖啡、沒有後顧之憂的幸福感，休息後再出發，持續在設計領域，自在優遊。

Guitar

董運昌 第33個街角轉彎

dong yvn-chang at the 33th street cörner

43

一毛錢都沒拿到的一陣風。

A gust of wind with not even a single penny earned.

擁抱一陣風。

本名陳泰翔的「乱彈阿翔」，1996 年和楊明峰、戴中強及童志偉等人合組乱彈樂團，身兼主唱、吉他手及詞曲創作，《希望》及《乱彈》兩張專輯都獲金曲獎最佳演唱團體肯定。2000 年曾與董事長、四分衛、脫拉庫、五月天等樂團在「世紀 Band 搖滾演唱會」演出，豐富的得獎資歷與演出實力讓乱彈被公認為台灣樂團的前輩先驅。儘管樂團解散，但阿翔隨即單飛與新公司合作發行首張個人專輯《一陣風》，高規格的製作及宣傳，果然引起市場熱烈反應，封面設計的那道紅外線光束掃過阿翔的面容，是當時攝影的神來之筆，但團隊投入的心力卻因唱片公司惡性倒閉而付諸流水，讓蕭青陽也不得不感嘆最後它竟落得有如「一陣風」的下場。

1999 年獲得金曲獎首座樂團獎肯定的乱彈，主唱阿翔在獲獎後拿著金曲獎座在台上振臂高呼：「樂團的時代來臨了！」引發國內眾多樂團一陣欣喜，不料得獎後的乱彈，也無法擺脫台灣樂團發展宿命，創團六年後面臨團員分合更迭，阿翔遂在 2002 年以「乱彈阿翔」之名，發行首張個人專輯《一陣風》。

在當時台灣唱片工業已因盜版及數位下載等因素，嚴重衝擊市場產值的蕭條情況下，發行公司以高規格製作動力，不僅投入高額製作及行銷企劃費用，也罕見地以兩千萬超高預算買下電視台八點檔《霹靂火》片尾曲及電子平面媒體廣告強力宣傳，高規格打造首度發個人專輯的乱彈阿翔，一時引發媒體及業界議論與好奇。

乱彈阿翔的《一陣風》與乱彈樂團作品相較，阿翔同樣包辦所有詞曲創作，不同的是在個人專輯中加入更多樂團以外的音樂元素，包括當時逐漸流行的電音、民俗傳統等素材，多位乱彈團員也在專輯中參與演出並合作〈伊呀〉一曲的編曲，阿翔當時對單飛出輯只說是因乱彈暫時沒有合作，但也不是解散，個人可有更多自由揮灑的空間，「要寫出存在你我心中的夢想、慾望、失落、恐懼、自私與背叛。」

因為是創作歌手，多從魔岩唱片出身的《一陣風》企劃團隊深知乱彈阿翔的個人專輯毋須過於矯飾的文字或企劃，延續以往乱彈時期的「真誠的音樂，不必言語」的核心概念，讓作品自己說話，讓聆聽的人自己感受。但是在給予歌手自主創作空間之外，企劃團隊仍找來曾合作過、偏

向流行感的攝影師許熙正及造型師曾瓊瑩等人，以偶像包裝的規格取景拍攝系列照片後，交給蕭青陽做設計。

很多人都對《一陣風》專輯封面上的那道宛如一陣風的紅色光束感到好奇，原來這款以「紅外線底片」出外景拍攝的照片，是攝影師刻意不使用保護底片的暗袋來裝底片，以致底片盒有光線滲入形成一整條光暈的渲染效果，恰巧這道紅色光素搭配紅外線底片特有的超現實感，對應《一陣風》專輯名稱，成為一款蕭青陽眼中極有意思的即興攝影氛圍。

直到《一陣風》才與阿翔首度合作的蕭青陽，早在乱彈參與「世紀 Band 搖滾演唱會」時，就對主唱阿翔和乱彈樂團留下深刻印象，特別是阿翔獨特的嗓音和外型，舞台上的演出讓人著迷，幾次在音樂演出場合相遇，包括看到他獨自在場邊音控台下或是海灘邊抽菸神情，猜不透他的內心所思所想，儘管音樂創作獨特，也曾獲金曲獎及金馬獎肯定，但與同樣玩搖滾的伍佰與 China Blue 相較，市場對乱彈阿翔的反應較不熱絡，甚至給人顯得孤單的感受。

因此時隔多年知道自己偶像阿翔在漂流多處

後終於找到新品牌發片，而且是高宣傳預算的大片，特別與他碰面，知道阿翔近來迷上木頭，在新莊獨居新家中玩木頭、做木工裝潢，在講究木頭構造原理的細節中，打造一件又一件木家具，再次確定阿翔就像很多音樂人一樣，有藝術天才，在自己的境界裡過自己的生活。

不過，最讓蕭青陽印象深刻的是，做阿翔專輯時，工作室有位綁著辮子的小男生助理 Tim，常在 KTV 唱歌時展現他在工作室以外的面貌。原來是因為追求理想壓力大，喜愛阿翔、張震嶽的他，會四處搜刮工作室設計的 DM，把房間布置得像是普普藝術般多彩多姿，他跟著自己做了阿翔、海洋音樂祭的美術設計，卻在五年後因病早逝，如今每次聽到阿翔的歌，就會想起這位會把工作室設計的 DM 喜歡到整疊抱回家占為己有的助理。

回顧《一陣風》，蕭青陽開心整張專輯的企劃、攝影和文字都是老朋友，大家聚集在一起共同完成一張大家都很喜歡的偶像的作品，時隔多年，偶爾相約到 KTV 歡唱，最喜歡點唱的歌，幾乎都是當年阿翔發表過的歌曲。

殘酷的是，《一陣風》真的就像是一陣風，

在風光發行、電視頻道大量曝光之後，亂彈阿翔又被注意到，站上當時最夯的南港 101 舞台現場演出，看著他在台上唱著一首首全新創作，內心才正替他高興，沒想到兩個月後唱片公司惡性倒閉，所有團隊成員都沒領到酬勞，當時花費氣力做的設計物還高規格、高成本的好大一包，蕭青陽無奈笑說：「自己心目中天團偶像大結局的最高境界竟是唱片公司惡性倒閉，真的是如同專輯名稱『一陣風』一樣，讓人措手不及！」

儘管事件的發展讓人傻眼，自己也替一度以為找到人生機會的阿翔感到氣餒，不過如同《一陣風》專輯上有個應阿翔希望所設計的圖騰，兩片葉子就像天使翅膀，一陣風吹過可以飛得更高更遠，是款有理想有希望的圖像。

而事實上，阿翔如今仍持續在自己的創作世界裡，彈奏、演唱，傳達真實存在的亂彈精神，2011 年替電影《翻滾吧！阿信》所寫的〈完美落地〉，還獲得金馬獎最佳原創歌曲，這年底，更發行了第二張個人專輯《厚哩叫媽媽》，總算逐漸擺脫當年「一陣風」般的消沉與不順遂。

一 陣 風　乱弾阿翔

44

完美世界在愛麗絲夢遊的仙境。
Utopia inside Alice in Wonderland.

在樂華夜市買的完美世界。

廖士賢是角頭推出的首位國台語全創作型男歌手，嘉義出生長大，北上念二專，畢業後獨自在板橋租房子埋首創作，一心想要唱出內心不斷浮現的聲音，毛遂自薦寄 DEMO 帶到角頭獲得發片機會，唱著時而輕柔舒緩、時而電音搖滾的多元曲風，談愛情和離鄉等種種奇思異想。蕭青陽喜歡聆聽《完美世界》歌曲時的舒服感受，與他不張揚的個性相結合，揚棄原有的紀錄式攝影，自己到夜市買來毛茸茸的兔子，在都市叢林裡的一處屋頂，拍下這款創意十足、宛如愛麗絲夢遊仙境般的封面，引領聽者跟隨進入。

《完美世界》拿在手上，仔細端詳著封面：毛茸茸的兔毛背對著你，順著兔子的視線往前觀望，不遠處蹲坐在屋頂上有個模糊人影，作為一個聽眾，廖士賢這名字對你是全然陌生，但是看到兔子與《完美世界》（Wonderland），會不會心想就把自己變身為愛麗絲，跟著兔子去遊歷仙境呢？

這張專輯的誕生，起源自有一天角頭辦公室收到一張標題為《十七巷》的 DEMO 帶，由廖士賢一人包辦所有詞曲創作及彈奏演唱，是少見的

全創作型男歌手，角頭團隊聽過後決定幫他發專輯，除了找來虎神和他一起製作，進錄音室一首首灌錄，並決定專輯的平面攝影，要請曾拍過角頭創業作《am 到天亮》、巴奈《泥娃娃》及恆春兮《工商服務》等一系列濃重人文風格作品的攝影師張緯宇負責。

選在錄音空檔的午后，依循著角頭傳統的紀錄式攝影風格，角頭企劃及攝影團隊前進廖士賢創作「十七巷」時的板橋眷村租屋處，回到作品孕育的狹小房間、巷弄裡取景拍照，回顧一個二專剛畢業但懷抱歌手夢想的年輕人，暫捨嘉義老家電器行生意，即便生活困頓但仍一心創作要唱歌的歷程。

不過對蕭青陽來說，接到廖士賢的設計案，一開始卻是不知所措，毫無頭緒如何著手……

他說自己可感受到廖士賢懷抱著明星夢、唱著自己創作的歌，國、台語都有，搖滾與民謠都唱，唱來清淡但有一些鄉愁，感情不是那麼濃烈，明星味也不重，去到他後來在角頭附近租屋的住所，被他每天埋首滿是 CD 的狹小空間內持續創作的態度所感動，只是手裡拿到角頭在板橋取景拍攝的照片，還有廖士賢手繪的稿子後，要如何設計，還是沒有頭緒。

面對創作靈感困頓，蕭青陽依循往例到工作室附近樂華夜市閒逛兼找靈感，走著看著各攤位的千奇百怪，突然看到一堆人圍著賣小鳥和兔子的攤位，他發現身邊的小孩們都很喜歡兔子，看起來相當可愛，感覺毛茸茸的兔子，傳遞一股溫暖舒服的訊息，也像是愛麗絲夢遊仙境，瞬間與腦海盤旋的廖士賢樂音頻率對上，創意就這麼奇妙地誕生。

逛完夜市後，他自行衝動地翻案，要執行這款以創意主導的封面設計，聯絡上攝影師張緯宇和廖士賢，在角頭渾然不知的情況下，連忙約定隔天週日清晨，找到一處都市公寓頂樓加蓋的斜屋頂上拍照，歌手被囑託只要坐在屋頂上靜定不動，拍下前景是兔子，宛如跟著牠去旅行的概念，也表達廖士賢的音樂像兔子一樣，雖然不會笑，但卻會讓人很想去聆聽、去撫摸的感受。

千萬別以為玩弄兔子的設計只到封面和封底就結束了，總是堅持「要做，就要做徹底，不要半吊子設計」的蕭青陽，在這張作品再度示範什麼叫做「精準到位」，請你試著找來專輯實品，實際觸摸封面上的壓紋，還有，打開封套將內頁

蕭青陽想：消息傳來，我送廖仔那隻在樂華夜市買來的愛麗絲夢遊兔子在發片前死了！幾年後，最後一次再聽到廖仔的消息，是角頭唱片同事說他出片前窩在嘉義老家的電器行燒掉了。

歌詞本拿出來後，把頭望向封套內，你將會被眼前所見印滿兔毛的貼心與溫暖感動。

《完美世界》發行後，不知是否真如蕭青陽所揣測的，因為二度拍攝後把兔子送給廖士賢，當成預祝發片順利的禮物，只是沒想到在發片前兩天兔子突然死亡，像是不祥之兆，發片後這張作品在市場上的回應並不熱烈，銷售量不如預期，這款設計被拿出來討論的機會也相對鮮少……

儘管眾聲喧譁的肯定不多，但巧遇知音時，仍是樂不可支，蕭青陽記得，曾在《完美世界》發行數年後，一次在台北市的敦南誠品電梯裡遇到一位年輕人要求在專輯上簽名，聽他說著這張專輯曾陪伴他度過許多個在加拿大遙遠異鄉無助的夜晚，回國後特別到唱片行多買一張。這番話讓他更深信：「每一張專輯都可能對地球上某一個地方某個人產生無比重要的意義與力量。」

因對廖士賢的案子情有獨鍾，也喜歡《完美世界》有著淡淡的北歐風格，是張有個性的唱片，蕭青陽說連第二張續篇的設計概念都已經在腦海中成形了，場景是自己每年夏天都會去的基隆大武崙海邊，小小半圓狀的沙灘在天亮時，太陽升起的角度會讓沙灘外的海面波光粼粼，這時有隻

長頸鹿和廖士賢一起在海面上浮現……

角頭音樂
人物・風格・搖滾
2002:12

021

都會叢林篇
廖士賢　完美世界

封底新公園的那匹馬還在最深的黑夜裡嗎？

Is that horse from the New Park on the back cover still there even in the darkest of nights？

左：蕭青陽，右：董陽孜。

《孽子》是小說家白先勇的經典同志文學作品，在出版二十年後，由導演曹瑞原改編為同名電視劇在公視播映，除了有庹宗華、范植偉和馬志翔等實力派男演員主演，為突顯劇中主角間深刻、拉扯的複雜情感，電視劇配樂邀請大提琴家范宗沛創作並負責大提琴的拉奏，面對文學經典及同志議題所創作的配樂專輯，蕭青陽知道要透過這張專輯向從復興美工時代開始，讓自己見識到好品味、如何做到細緻的向身邊同志友人致敬，紅色的激烈情感，是他找到的配色主題。

《范宗沛与孽子》是一張台灣唱片市場上少見的電視配樂專輯，原著為小說家白先勇在 1983 年出版的長篇小說《孽子》，他說：「寫給那一群，在最深最深的黑夜裡，獨自徬徨街頭，無所依歸的孩子們。」出版二十年後，導演曹瑞原改編為電視劇本，庹宗華、范植偉和馬志翔等人擔任主角，同時力邀大提琴家范宗沛負責全劇配樂，充滿戲劇張力的大提琴拉奏確實成功詮釋劇裡各種壓抑與拉扯的複雜情感。

雖然已有近二十部電影及電視的配樂經驗，但范宗沛在創作前仍多次觀看《孽子》，嘗試捕

捉戲劇裡的節奏，讓創作能更貼近劇中人物與事件的情感鋪陳，他曾說：「在那個年代裡，我越過了一層的紗窗，看到裡面去，這些人在尋找一種安全的感覺，同性戀是很表面的事情，這是某一種人在某一種時代，尋找一種可以生存的空間。」於是，「打破對《孽子》只是同志題材的想法，抽掉這曾令人模糊的紗網之後，我看到的是親情、友情，還有因爲特殊而產生的掙扎壓抑的情感！」

雖也因此，范宗沛隨著戲的韻律，做出跟著裡頭人物一起呼吸，或悲嘆或狂喜的十一段音樂節奏，符合導演要求的「讓人又快樂又想流淚的音樂」，讓每一段配樂都像是一個演得生動的主角，讓整部戲的情感鋪陳得更豐富，即使獨自聆聽，也彷彿能聽到每段配樂所要說的動聽故事。

面對《范宗沛与孽子》這樣一張文學經典改編的電視劇配樂，討論的還是略帶禁忌的同性戀議題，蕭青陽回憶當年念復興美工科時，其實曾被同學提醒，身處藝術圈會有比較多的同志，接觸後也確實發現周遭不少才華洋溢的同學是同志，算是頻繁地與同志同學互動，當時就知道台北新公園有個被稱爲「玻璃圈」的特殊圈子，不

過接下和同志議題相關的設計案，還是頭一遭。

對蕭青陽來說，白先勇的《孽子》是本神祕感濃厚的經典名著，關心同志議題的早就當成《聖經》來拜讀，改編成電視劇後收視率也好得嚇人，這是張有一定聽眾市場的配樂專輯，加上唱片公司早就設定請來知名書法家董陽孜題下「孽子」兩字的標準字，還有多幅由攝影師郭政彰拍攝的精彩電視劇照，加上大提琴家范宗沛的配樂，可以放入專輯的素材相當充足。

由於身邊有不少同志好友，蕭青陽也不諱言，多年來從他們身上學到如何讓設計做得更精緻到位，知道這張專輯對他們有一定的意義與重要性，把這張專輯設計做好，就是對這群好友的致意，所以在設計時，包括影像的再拍攝與用色配置上都特別投其所好。

因此，除了戲劇拍攝時留下的多款精彩劇照，他特別請范宗沛和多位主要演員，重回劇中最重要的新公園場景，在入口處的牛、馬銅像前等景點拍照，他直言：「這些人在新公園裡頭的不同地方和角落，用著不同的暗號交往著，裡頭的建築、樓梯等隱藏處，對這些人都好重要！」在專輯內留下這些場景紀錄，無形中也讓同志族群好

友紀念與回憶。

　　除了影像的講究，蕭青陽為打動品味獨到的同志族群，在內頁色彩選用時，刻意採用對比性強與情感激烈的紅、黑、白三種顏色，同時搭配有品味的設計感來編排內頁文字，也用了多張質感良好的劇照穿插其間，包裝外殼則使用瓦楞紙來襯底，在很多細節上講究與用心。

　　事實上，當年進行《范宗沛与孽子》設計時，蕭青陽同時進行著另一張演奏專輯《飄浮手風琴》，只不過因 2005 年《飄浮手風琴》讓他首次入圍葛萊美獎包裝設計，加上自己主導設計成分高，後來就較少提到《范宗沛与孽子》的設計。時隔多年再談起當初設計初衷時，仍難忘懷有位前工作室成員，就是因為欣賞這張專輯的設計，自己跑到工作室要求加入團隊。

　　蕭青陽率直承認自己是個貪心的設計師，很希望能參與各種不同類型的音樂作品設計，包括《范宗沛与孽子》這張迄今唯一的同志議題作品，雖然當初多是唱片公司設定好影像及美術等元素，但自己仍做得很用力，唯一的遺憾就是封面原本使用了范植偉低著頭抽菸的劇照，因為唱片公司顧慮到吸菸有害健康，最後只好動用電腦把

點燃的香菸剔除掉了。

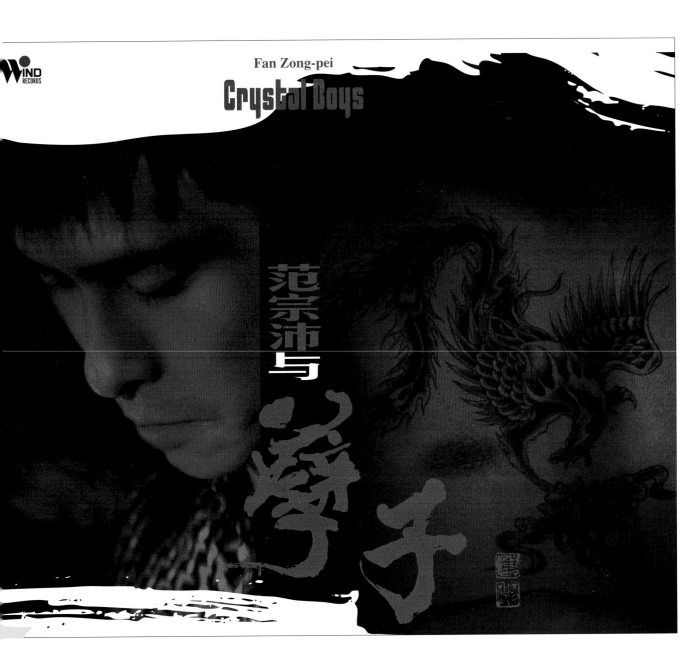

Fan Zong-pei
Crystal Boys

范宗沛与孽子

46

我的第一張與紐約同步的混種饒舌唱片。

My first hybrid Rap album that was synchronous with New York.

溶解的圓標片，不能饒的饒舌。

當「蘭嶼達悟嘻哈、南美排灣雷鬼」遇見「電音拼貼」，會迸發什麼樣驚人的音樂光景呢？2002 年發行的《鐵虎兄弟》，結合來自蘭嶼達悟族的 Jeff、遊歷南美的排灣族 Red I、音樂鬼才 DJ 鈦，加上台東南王部落的紀曉君、家家及四分衛吉他手虎神助陣，成就一張台灣流行音樂市場未曾有過的跨界混種專輯。此時期迷戀並用力猛吸歐美嘻哈音樂奶水的蕭青陽，立志要做出一款可展現他們批判性格及族群文化傳統的設計，必須是放到世界與其他嘻哈設計相比也毫不遜色的作品！漫畫家傑利小子聽到好友的想法，讓三名樂手搭上午夜在城市邊緣暴走的大卡車，分別在駕駛座打碟、拿起魚叉當麥克風架，完成這款有著高規格、霸氣與細膩配件特色的封面畫作。

《鐵虎兄弟》專輯中詞曲創作核心之一的 Jeff 是蘭嶼達悟族人，十五歲就離家到台灣本島工作，長時間從事工人、服務生等被視為屬於社會基層的工作，工作之餘喜歡唱歌，把他對周遭人事物的觀察與批判寫入歌詞；而排灣族的 Red I（即為《台灣阿兜仔》裡的 Patrick），自小跟隨醫師兼牧師的父親移居加拿大溫哥華，與當地西

印度移民、非裔美國朋友玩世界音樂、搖滾、雷鬼、放克等不同類型音樂，還曾浪跡美洲墨西哥、巴西、古巴等地，擁有精純的混種音樂血液。

而被視爲《鐵虎兄弟》幕後操「盤」手的 DJ 鈦，早在十多年前就以擅長取樣拼貼西洋流行音樂曲式融入華語流行歌曲著稱，曾在紐西蘭進修錄音工程與錄音製作，回國後當起電音 DJ，在專輯中以嘻哈、雷鬼及電音等曲式，將 Jeff 和 Red I 的原住民音樂元素及創作，拼貼混種生出台灣新型態的音樂類種。

這樣一張有著強烈嘻哈、雷鬼及電音等混種音樂風格的作品，正是蕭青陽彼時最熱衷也最迷戀的音樂類型，因沉迷而不自覺地搜羅全世界獨具特色的饒舌音樂唱片設計，似乎也影響到當時他做唱片設計的美學觀。他覺得，儘管饒舌音樂在歐美甚至是鄰近的韓國、日本，早已成爲休閒娛樂聆聽的大顯學音樂類型，但在台灣仍是微小到相當邊緣，出片量也少，難得接到相關設計案，感到相當興奮，異常用力地挑戰自己做嘻哈唱片的等級。

環顧當時國外嘻哈音樂的設計，已發展出與藝術家跨界合作模式，甚至更成熟至已有專門做嘻哈音樂的設計師。蕭青陽坦言，當時做《鐵虎兄弟》就是要挑戰及印證自己入行十多年的能耐極限，力拚跟上紐約或東京的饒舌設計水準，不想被當成是亞洲落後的饒舌唱片設計師。他左思右想，決定找高中同學傑利小子（Kid Jerry）合作，一起研究要如何做出一張放在紐約也絲毫不遜色的台灣饒舌唱片設計。

爲讓擅長漫畫的傑利小子創作出能代表鐵虎兄弟三人在樂團中不同位置與特質的畫作，蕭青陽特別將他們的音樂元素與習性組合，詳細整理出表列式的研究，剖析各自的文化根源與音樂元素，透過有個性的畫作展現三人的音樂獨到氣味與精緻配件，讓國外嘻哈音樂愛好者，一眼就看懂台灣嘻哈的不同特色。事前縝密的規劃，果然讓傑利小子表現出生動又趣味的畫風，創作這款封面橫跨到封底的個性畫作。

其中來自蘭嶼的 Jeff，手持高規格的長矛魚槍，但底座卻是有尖刺的麥克風底架，身上穿的是達悟族人的背心丁字褲，身上有指環、耳飾及額頭上的 OK 繃等裝飾；而曾遊歷南美的 Red I，戴墨鏡草帽、頸上掛的是南美洲乾縮人頭項鍊、頭綁部落花布，臂上刺青及脖子刀疤大補丁看來

很駭人；至於電音拼貼的操盤手 DJ 鈦，則化身為三頭六臂，張望打探好音樂，並隱身在台灣街頭巷弄四處可見的藍色載卡多大貨車駕駛座內打碟。

封面封底連成一氣的畫作徹底展現鐵虎兄弟的嘻哈性格，封面那部藍色大卡車隱身出沒在台北市外圍城鎮常見的狹窄巷弄間，以象徵嘻哈性格的橫衝直撞姿態，不僅把停靠兩旁汽車壓扁推翻，似乎也寓意一種衝突與衝撞、想要怒吼卻又無人聞問的底層聲音。

封套內的畫作中，DJ 鈦仍在藍色大卡車駕駛座內打碟前進；Red I 則在卡車上的游泳池內享受有比基尼女郎為伴的日光浴；而身穿丁字褲的 Jeff 輕盈地爬上一旁傳統公寓，牆面上檳榔攤、按摩院及鋼琴教授等招牌混雜並列，精準且幽默地呈現出都會邊緣的性格風味。

《鐵虎兄弟》於 2002 年發行時，台灣唱片圈的嘻哈作品仍相當少見，不過不服輸的蕭青陽還是很用力地做設計，為讓封面上的那把魚槍及內頁拖板卡車氣勢得以完整呈現，硬是說服角頭同意使用傳統唱片可跨頁開展的規格，花費雙倍印刷成本來執行設計，雖然完成後鮮少接到業界回應，但他期許自己除了軟調性的流行唱片，做嘻哈唱片也能有強烈的態度與風格。

不過蕭青陽也透露，《鐵虎兄弟》的歌詞內頁因大量使用亮面及霧面膠膜，當時不知歐盟已發現這種印刷素材會傷害印刷工人，早就限制使用亮面膠膜，也未注意到使用的聚丙烯塑膠膜屬揮發性物質，隨著時間會腐蝕放在內頁的 CD 光碟裸片，專輯發行隔年，CD 裸片就屢出現因遭揮發物質破壞而無法被讀取的缺損，內頁也發生容易沾黏與摸起來油膩的瑕疵。

在這事件後，蕭青陽檢討驚覺，做設計一定要考量設計物是否在製程中會破壞環境，之後的設計就不再使用類似的物質。儘管是慘痛的教訓，但也讓他在設計之外，學習到設計也必須對環境盡一份心力，否則將對作品或是地球造成另一種無心的災難。

角頭音樂
人物・風格・搖滾
2003:9

024

蘭嶼嘻哈篇
鐵虎兄弟

tcm
taiwan colors music

47

上帝把禮物丟給蹲在角落裡的我。
God tossed a gift to me while I was hiding in the corner.

美國迪士尼的入場券。

《飄浮手風琴》入圍第四十七屆葛萊美獎「唱片專輯設計」那年,蕭青陽三十九歲,雖然在台灣唱片界小有名氣、卻不曾在國際舞台占有一席之地。當他成為台灣首位向葛萊美殿堂叩門的設計師後,流浪的設計靈魂找尋到實現夢想的出口,從中永和躍升到國際舞台,「蕭青陽的設計時代」正式開啓,他的唱片設計人生展開新的旅程……

在蕭青陽的唱片設計生涯中,《飄浮手風琴》

可能是改變他人生最大的專輯之一,讓一個原本窩居在中永和、遊走在台灣各夜市唱片行的設計頑童,從此登上「葛萊美」的殿堂和國際舞台,成為人盡皆知的唱片包裝設計大師。似乎從這張專輯入圍第四十七屆葛萊美獎「唱片專輯設計」開始,蕭青陽宛如買了一本「葛萊美獎入圍」的通行券,成為葛萊美的常客。至於能不能得獎,他抱持著豁達的心情,倒是曾偷偷跟上帝交換一個訊息,希望能夠經常入圍回去葛萊美的會場看看老朋友,感受那種跟全世界傑出唱片人共聚一堂的滿足與夢境。

「原來只要我願意,我也可以到達那個地方。」蕭青陽回想西元 2005 年,三十九歲那一年,他如往常般為唱片包裝設計,做了許多張自認為「腳踏實地」的作品,《飄浮手風琴》只是其中之一,沒想到居然幫他叩響葛萊美的大門。曾經他的世界中,「葛萊美獎」是遙不可及的夢,與自己會有交集的「葛萊美」是台灣某家夜市唱片行的店名,從沒想過自己有一天能夠飄洋過海參與頒獎典禮的盛會。從只是逛台灣夜市的唱片行,到有機會前往美國,開著車一州一州地追逐每個城市的唱片行,恍如一步步圓著他唱片人生的大

夢。他回憶,當他前往美國參與頒獎盛會後,從L.A.開車到舊金山,突然有種錯覺,似乎在為《飄浮手風琴》唱片設計時,他曾經跟工作人員開著車奔行在台灣東海岸的公路上,前往太麻里拍攝台灣第一道曙光,怎麼開著開著卻開到美國來了,同樣是沿著太平洋海岸而行,讓他有一種整個地球對調、夢想實現的感覺。

對蕭青陽來說,做唱片設計除了是「完成作品」之外,更重要的是一種交流與分享,例如音樂人聚在一起聊夢想與過程中的甘苦;或是記錄設計當時的時代背景或正在流行的事,例如 2003年設計《飄浮手風琴》,當時環保、休閒、SPA等風氣漸起,他在設計上也將這些元素融入;當他第一天獲知入圍葛萊美消息時,想到的是那時全台灣都在瘋 MSN,他也是,所以打開電腦上MSN 時,一大串上線名單上滿滿都是恭喜他入圍的祝福。而他對每張專輯的印象,也總會伴隨著許多記憶的片段,例如一想到《飄浮手風琴》,就會想到跟製作團隊到台東拍攝取景的路上,王雁盟在車上拉手風琴、大家邊吃 pinking 糖邊唱歌的快樂景象。

當然,《飄浮手風琴》能在 2005 年全球無以數計的專輯設計中脫穎而出,大家一定很想了解蕭青陽是怎麼完成這張作品的。說來好笑,原本他覺得手風琴是西方樂器,想要營造一種休閒度假風,就向公司提議到夏威夷拍片取景,結果當然沒過;他轉念一想:「好吧,椰子樹拍不成,就拍檳榔樹好了。」大夥便改去台東太麻里。

蕭青陽有個習慣,喜歡把台灣土地的議題融入設計中,他想以不用合成的方式來表達既寫實又有奇幻感的場景,於是想到台東太麻里去取「台灣第一道曙光」的場景。他特別準備了一張吊床,上面鋪了很多檳榔花,讓王雁盟抱著手風琴躺在上面,宛如飄在空中,果然將《飄浮手風琴》融合了飄浮、奇幻、休閒、慵懶、帶有南洋風格的意象表達出來,成了顯目的封面圖像。他還特別使用淺紫色和可可亞的顏色,做出樹枝和樹梗的文字效果。「就像你喝咖啡,把奶精放入攪拌旋轉,一杯好喝的咖啡的概念,而圓標的表現也是用奶精倒出來、很輕鬆愜意的感覺。」經他解釋,再邊聽邊看整張專輯,似乎也聞得到加了奶精後咖啡的香濃氣味呢!

仔細觀看整張設計,不只是封面,整張專輯的設計同樣充滿玄機。翻開內頁,顯眼的台灣熱

帶雨林滿目青蔥，內頁文案特別以綠色車線營造環保意象，以對開及延伸摺頁方式做出宛如「拉手風琴」的形式，塗鴉、葉片、貝殼、檳榔果實……等等設計，皆呼應蕭青陽想表達的綠色、環保、無汙染、悠閒等概念，幾乎每個細節都有涵意，甚至連封面紙張都是仿三十年前復古的印刷術，用藥盒打凹的模式做出來的。可想而知，這麼「厚工」的設計需要付出更昂貴的代價，所幸公司「忍痛」共襄盛舉吸收相關成本。事後證明，當時付出的痛苦，如今是獲得痛快的回報了。

撇開設計不談，《飄浮手風琴》的主角王雁盟在這張專輯的表現，同樣可圈可點。一趟東歐之旅改變了他竹科工程師的人生，開啟他的手風琴追尋之路，也因此造就出這張台灣有史以來的手風琴全創作專輯。盟盟（王雁盟）純良的大男孩風格特質，在蕭青陽與造型師的巧手之下，成了戴著草帽、掛著無邪笑容、在山林間奔跑的童話般的牧童，看到他如此自由快樂的模樣，令人看到就相當愉悅。好笑的是，蕭青陽想到入圍那年在 L.A. 一場記者會上，有位記者居然錯將檳榔花當做大麻，還問說：「這個人是因為抽大麻才飄起來的嗎？」實在令人莞爾。除開這個小插曲，

蕭青陽剖析這張專輯入圍的原因，或許是因當年西方人已厭倦自己文化表達的美學概念，崇尚一種東方心靈紓壓、解放的情境，加上融入綠色環保概念，也許因此而獲得評審的青睞。無論如何，《飄浮手風琴》成為台灣第一張入圍葛萊美獎的專輯已是事實。

「每張唱片的珍貴之處，在於是大家共同完成，你打開一張唱片，可能是一百個工作人員的心血結晶。我很幸運因為傻傻地、努力地做，被老天爺看到而送了我這個禮物。我覺得獎項這些都會過去，倒是那一年很驚訝、很夢幻的事情會留下來。這個獎項是否是老天爺給我的啟示，我沒有找到答案，但確實給了我的唱片設計生命一個新的開始，它讓我的世界變得好大，我享受這個過程，也期許未來更加腳踏實地去做。就像胡德夫曾經跟我說過，美國鋪了那麼長的紅毯過來，你要幫這塊土地做一點事情，希望我真的能做到。」蕭青陽說。

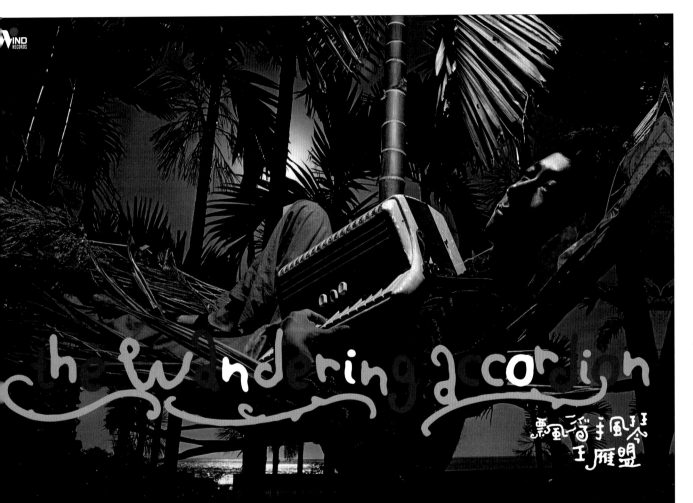

the wandering accordion

因為有了想像　所以流浪無處不在

48

不要怕，從今以後，你要得人了！
Do not fear, from now on you will be catching men.

《至大寶貝》許德仁‧基力音樂 2003.11

阿門。

一張頹圮的鐵床、一個老舊的公事包、一個穿著內衣的男子背對鏡頭，抱著一把吉他望向海洋，在沙灘上任由浪潮沖刷……台灣唱片市場上首見的台語福音專輯《至大寶貝》，記錄素人歌手許德仁，面對人生接連打擊與困境時，以歌曲回應耶穌給的挑戰，曾擁有一切，也曾潦倒至僅剩鐵床上所有，但他仍抱著吉他歌詠生命。製作人好友黃國倫說：「每一首歌都可以感覺到他的生命力，那是真實屬靈的詠歎謳歌啊！」蕭青陽

感受到看似被神徹底背棄的許德仁，安排設計出這款影像，讓人心頭不捨糾結，但內頁一張滿桌豐盛的道地家常佳餚，也回應了儘管或許一無所有，但仍要窮盡一切拿出所有，款待每一位曾在生命逆境中幫助過自己的朋友。

《至大寶貝》是一張台語演唱的福音歌曲專輯，全部的詞曲創作和演唱都由許德仁一手包辦，但他的本業不是歌手，也不是受過訓練的音樂人，發片時的真實身分是釣具行老闆，只不過他把賺來的錢和生命都奉獻給主耶穌。開釣具行前，他曾是日賺百萬、月賠千萬的股市操盤手，還曾因父親姊妹相繼罹癌過世而對神產生質疑，怒摔《聖經》……

許德仁，1962 年出生在高雄縣岡山火車站旁，住家蓋在向人借來的廢棄墓地上，祖父雖出身望族，卻因吸食鴉片敗光家產，成了一級貧戶；外公曾是萬神皆拜的和尚，因意外走進教堂改信耶穌；父親是教會長老，曾開鐘錶店卻靠在葬儀社吹奏西索米維生，他和兄弟小學一畢業也跟著一起吹，許德仁雖覺丟臉，但也因此學會小號、中音號和薩克斯風等樂器。

人窮志不窮的許德仁，大學考上成大會計系，但因父親中風無法工作，他靠兼家教賺錢，畢業上台北當股市投資顧問，曾一夜賺進近四百萬，卻因貪念、股市崩盤，賠光親友千萬資金，遭遇如過街老鼠人人喊打，走投無路時閃過自殺念頭，卻在無助禱告後意外與當兵時的好友、知名音樂人黃國倫電話聯繫上，那頭黃國倫為他禱告，大哭過後許德仁放棄自殺念頭。

　　毅然放棄台北的一切，許德仁和新婚妻子回故鄉岡山從頭開始，因喜歡釣魚開釣具行，這回謙卑禱告所賺要與聖主分享，奉獻多所得更多，三年內就把千萬債務還清，才要慶祝苦盡甘來，但 1990 年開始，姊姊、父親和妹妹相繼因癌症、醫療意外過世，許德仁曾憤怒質疑神怎能不保守他們全家，怒摔《聖經》後還對上帝說出：「你給我下來，我要跟你單挑！」的挑釁言語。

　　儘管一度因無法接受至親相繼往生而背棄神，渾噩過日子，但許德仁終究回到神的懷抱。2002 年又遇到大哥罹癌，這回許德仁不再抱怨，反而帶領全家禱告，這回他學著順服，全心依靠，同時也藉提筆創作，寫下一首又一首的台語詩歌，見證自己和家人體驗的神蹟。

　　與許德仁相識逾十年，因為神的信仰及對音樂的喜好而相知相惜，黃國倫喜歡許德仁的作品，直言他的曲寫得妙趣橫生、不落俗套，詞則是深刻簡單、文情並茂，有著非常草根又極端優美的奇妙融合，更重要的是每一首歌都可以感受到他的生命力，是真實屬靈的詠歎謳歌。

　　因為許德仁說，要把自己可以從完全失敗與絕望中再找到盼望和幸福的經驗告訴每一個人，黃國倫決定要和他合作，共同完成這張關於神的信仰的專輯。雖然是獨立製作，但黃國倫除在錄音、編曲和樂手選擇上講究到位，專輯的美術設計也找上蕭青陽，因兩人曾在王靖雯（王菲）代表作〈我願意〉時合作愉快，對蕭青陽在角頭時期開創獨到鮮明的品牌風格，也大表讚賞。

　　對這張台灣唱片市場上應屬首見的台語福音歌曲專輯，唱的都是見證神蹟的感動，蕭青陽直言，自己跟著爸媽信仰，家裡雖是拿香拜拜，但實際上自己平日就對耶穌信仰懷有好感，有空就喜歡到台北公館的校園書房看看以教會之名所設計的周邊商品，常讓自己從中感受到這世間的單純美好，遇到聖誕節等重要節日，也喜歡帶家人去教堂，感受因信仰主耶穌而有的單純喜樂，生

平首度到紐約時，也趁週日上教堂。

　　也因此回憶初次聽許德仁作品時，蕭青陽很驚訝自己聽到的是道地的台語發音，唱法也擺脫傳統台語多以演歌帶有悲情詮釋的俗套，撇開耶穌宗教信仰不同的先入為主隔閡，許德仁的歌唱有種不常見、帶有含蓄台灣男人唱歌的腔調，在音樂的詮釋上非常吸引喜歡聽道地台語歌的人。

　　前往南台灣找許德仁拍攝專輯影像前，蕭青陽特地和黃國倫相約聊許德仁，當時黃國倫獨自在錄音室內做後製，在他全白、宛如教堂般聖潔的錄音室內，兩人邊說著許德仁的生命故事，還一邊播放他用生命創作而來的見證神蹟歌曲，當時感受到真正音樂人的真性情與惺惺相惜，兩人數度為此紅了眼眶。

　　之後蕭青陽跟攝影師南下高雄岡山，因許德仁曾說，想透過這張專輯傳遞失敗、絕望與信仰重生，工作團隊到了岡山，看到他們家就蓋在鐵道旁，是座紅磚瓦房，滿屋破舊塑膠袋還有他們捨不得丟掉的製作麵包機器，最後和許德仁聊天中，得知數年前他父親過世時，除了無形的堅定宗教信仰，留給他的，僅剩下一張破舊鐵床。

　　在窮困與信仰間尋找封面主題，蕭青陽決定趁天剛亮的短暫時刻，把這當時僅留的鐵床搬到海邊，像是汪洋中的一艘破船一樣，而當沙灘上不斷被浪潮衝擊，在浪花沖刷飄搖時，許德仁坐在鐵床上，抱著一把吉他望向海洋，更刻意選用背面拍攝角度，傳遞他已然遭到主耶穌離棄的意涵，但一把吉他和擺在一旁的傳道公事包，又訴說著許德仁用歌曲創作來讚頌神蹟，以及不斷傳道的堅定信仰。

　　至於專輯封底，蕭青陽選用的是許德仁臉部特寫照片，虔誠感恩的眼神與心滿意足的微笑，表露無疑。內頁除了卡片般層層摺疊的歌詞本和多幅深刻記錄許德仁彩色、黑白的工作與生活家庭照，應黃國倫要求，細微整理出〈我的外公是和尚〉、〈一貧如洗的家〉、〈西索米的童年〉等十二段關於許德仁的故事，製作出規格如同小開本《聖經》大小的「德仁如德魚」見證本，每一段故事背後都是他與生死、生命及關於耶穌的見證。至於封面的魚標及內頁的魚線、魚鉤交纏，呼應了許德仁最愛的釣魚及生命的糾葛體驗。

　　專輯發行多年後，蕭青陽受邀講座首度公開訴說這張作品的故事，有意義的是，對象是自己復興美工畢業後第一份工作的知音卡片公司老闆

　　與同事。儘管當年在公司待的時間不長，前後僅約一年，他在摺了一年卡片、寫了一年感性文案後，終究認清自己不適合設計卡片這份工作，但對於信仰耶穌基督的老闆卻印象深刻，他和許德仁有幾分相似，同樣有著正派、愛彈吉他唱歌的浪漫個性，是個喜歡邀員工下班後去北海岸看星星的老闆。

　　「許德仁的作品提醒大家要知足感恩，每回聽到也都給自己一種無形的安定力量，很開心做嘻哈唱片的同時，也能做福音歌曲類型的唱片。換個角度來看，音樂或歌曲的能量其實有很多面向，包括信仰的情感在內！」蕭青陽不願自我局限在特定的宗教信仰類型內，如同他從不讓自己局限在某種類型的設計風格，「不管是耶穌還是媽祖，其實都是人類追求信仰的表現，有何不好！？」

chî toaⁿ
po-pòe
許德仁，至大寶貝
一個來自岡山釣具店老闆的驚奇創作

49

偶像鬍子裡一道疤。
A scar inside the idol's beard.

國父紀念館、跑車、帥哥。

敵的帥氣模樣，讓他刻意穿上花襯衫、白長褲，跑車換成名犬，以現代設計語彙重現當年的偶像巨星風采。

在唱片設計領域活躍十多年，蕭青陽細數曾合作過的前輩歌手，可說是一個接一個，幾乎沒有一個遺漏，連自己年幼時、父母當時追星崇拜的偶像歌手，也因緣際會在自己長大成為唱片設計師後，為這些即使風光可能不如當年，但偶像巨星風采仍在的歌手們做設計，包括之前的葉啟田，而余天的《男人青春夢》也是如此。

生於1947年的余天，是新竹縣人，如同廣播時代多數歌手的出道模式，十七歲參加電台與唱片公司合辦的歌唱比賽後才跨入歌壇，當完兵加入當時主流的麗歌唱片，1964年開始出現在台視歌唱節目《群星會》，憑藉著獨特渾厚的歌聲與豐沛的情感詮釋，開始在歌壇發跡。

余天說自己出過六十多張專輯唱片，當然經典傳頌的代表作是由慎芝填詞、翻唱自日本曲〈北國之春〉的〈榕樹下〉，這首幾乎與余天畫上等號的作品，曾在2000年台北市文化局舉辦的「歌謠百年台灣——世紀金曲票選」活動中，被票選

歌壇大哥大余天轉戰電視、政治圈前，也曾是偶像級的歌王，出道迄今發行過六十多張專輯，一曲〈榕樹下〉奠定他在台灣流行音樂史上的經典地位，即使是年華老去、偶像魅力不再，如同葉啟田，當年青春「漂撇」的模樣深植父母輩心中。蕭青陽曾在跳蚤市場買到的黑膠唱片中，看到開著跑車、穿著普普風花襯衫，有如白馬王子般灑脫英挺的余天，決定讓這位歌王在這套《男人青春夢》精選輯中，重新回到七〇年代青春無

為「國、台語翻譯唱曲類」第三名，僅次於江蕙的〈傷心的酒店〉及陳盈潔的〈海海人生〉，是唯一進榜的國語翻唱曲，由此可知這首歌的走紅暢銷程度。

余天走紅的八○年代左右，正值蕭青陽從國小跨入國中階段，在新店開美琳麵包店的爸媽，會利用工作之餘追逐偶像，當時爸爸好不容易攢錢買的路衝透天厝二樓客廳，還擺放著媽媽買的唱機和唱片，記得唱片堆中有張秀美和溫梅桂的《五燈獎五度五關山地民歌》，還有余天的〈榕樹下〉、陳芬蘭的〈冬戀〉等作品，那時期余天是超紅大明星，街頭巷尾經常播放他的歌。

在那個電視開播沒幾年，連歌唱綜藝外景節目也才剛興起的年代，蕭青陽記得是1970年，知名藝人崔苔菁在台視開了台灣第一個歌唱外景節目《翠笛銀箏》，帶著觀眾透過電視看到自家周邊以外的廣大世界，他記得，曾看到青年公園旁的國宅，「歌手們在十幾層樓高的國宅前唱歌，那時感覺國家好強盛！」但等到長大後卻又感嘆：「國宅、陽明山花鐘也能成為景點！」不過這段自己和同世代成長的七○年代共同記憶（《翠笛銀箏》於1978年停播），一路伴隨他的成長歲月，

難以忘懷。

就這樣，從電視《群星會》或家裡唱機播放的唱片聽到或看到余天偶像魅力，儘管因年幼還不懂得欣賞，但因爸媽喜愛，似乎總有意無意地關注到他的發展，知道他四處趕場登台演出，演電視和電影也主持節目，隨著年紀的增長，偶像歌手的魅力消退，但也在演藝界站上老大哥位置，關照起後生晚輩，只是想都沒想過，2003年時會接到唱片公司電話邀約合作。

如同接到葉啓田精選輯設計時的心情，蕭青陽接到余天的案子時興致也很高，「因為余天大哥的地位崇高，也很重要。」雖然回頭望發現余天已闖蕩歌壇超過四十年，頗有「歲月不饒人，歌手也會有老的一天的感嘆」，不過能有機會和那個時代的天王合作，心情和當年媽媽崇拜偶像是相同的。

透過唱片公司安排，在開案前首次要和天王級偶像余天第一次碰面，儘管身分已從當年的國中生轉變為唱片設計師，但當天他把自己的心情調整成像是爸媽要和偶像見面一樣的忐忑，還帶著三張這些年來從跳蚤市場買到的余天早年老黑膠唱片，以歌迷的角度來看偶像。他記得兩人是

蕭青陽想：國小六年級下課的路上，同行中那位後排的鄰居同
學習慣性地都會學余天的腔調哼著〈榕樹下〉，那
一陣子常常躲在麵包店二樓聽媽媽新買的黑膠曲盤
對照余天和陳芬蘭唱的〈榕樹下〉。專輯封面為何
會跑來一隻狗？是因余大哥拍完封面後要拍全家
福……

在電視台後台的化妝間碰面的，余天看到那三張黑膠唱片，瞬間勾起他塵封許久的回憶，意外驚喜之餘，也頻頻稱讚蕭青陽買到經典、流傳度高的好唱片。

在三張老黑膠唱片中，余天對他在 1972 年麗歌唱片時期發的《我需要安慰》專輯特別感興趣，還透露當年專輯封面設計的背後故事。原來這張專輯發行時，正巧台北國父紀念館同年 5 月完工啓用，是當時全台北最受矚目的建築物，也是最新的景點，余天開著剛從美國進口、稀有的二手大紅色敞篷跑車，穿上青春偶像才敢穿的閃耀花襯衫，頂著火紅貓王頭，在國父紀念館前留下最青春火紅的帥氣照片。

原本就認爲《我需要安慰》這張老唱片，從封面影像到圖案設計都相當有特色的蕭青陽，聽到余天的說明後，再次篤定地認爲《男人青春夢》這套精選輯，封面設計也要能記載這年最風行的潮流與建設，如同國父紀念館、貓王頭、花襯衫和封面設計選用的普普風格花朵裝飾圖案，都是當年的最佳紀錄。他說：「決定要做一款能讓余天重回當年，再次展現偶像巨星風采的設計。」

和唱片公司討論後決定進棚拍照，讓余天重回當年有如白馬王子般的偶像風采，服裝造型師租來多套花襯衫和白長褲，請來時尚攝影師黃建昌合作，這天棚裡余天的小孩和百萬名貴的狼犬到場，特別是拍照時刻意讓狗入鏡，取代當年名貴跑車，所有攝影取鏡與腳本都頗有向當年《我需要安慰》設計致敬意味，也重現當年普普藝術風格的花朵裝飾線條，雖然是 2003 年的《男人青春夢》，但整體設計像是時光倒流，以新的設計語彙重現當年的美術設計感。

對這款設計，蕭青陽說：「余天唱相同曲目，自己重現當年設計！」經典老歌可以反覆聆聽，而經典設計風潮也會屢次流行，「整個設計的結合就是場青春夢，不會讓人覺得余天老，反而是開始青春，也就是人家說的『老青春』，不是十七、八歲才是青春！」他說：「任何一位明星都很願意重回鎂光燈下享受掌聲，再次當個像超級白馬王子或白雪公主的偶像！」而他的設計，與三十一年前的經典呼應，確實讓余天重現巨星風采。

余天
野人青春夢

恬恬的內褲三百六十度，飛上飛下飛到學務處……
Tian-Tian's underwear did a 360° as it flew up and down and all the way to the student affairs office...

在京都找到了。

這是一張台灣唱片市場上難得一見的全新創作台語童謠專輯，由兒童及鄉土文學作家白聆填詞，曾獲金曲獎演奏專輯製作人獎的音樂人吳金黛譜曲，並與曹登昌共同製作，交由來自高雄、五個小朋友組成的「尪仔標合唱團」演唱。雖然只是一張童謠專輯，不過相信任何人拿到專輯，看到封面和封底讓人感到眼花撩亂卻又色彩繽紛的精緻繪圖設計，都會發出讚歎直呼：「這也做得太用力了吧！」設計師在這張瀰漫濃重台灣早期日式童謠風的專輯中，精心繪製父母輩會追尋懷念的日式童趣及自己腦海中印象深刻的大螃蟹招牌，更多的兒時記趣放在內頁及圓標上，聽兒歌的同時，也坐上時光機，回到永遠開心無所懼的童年。

新創作的童謠一直罕見於台灣的唱片市場，尤其以純正道地台語創作的更少，也因此這張由鄉語文學作家白聆花費心思、字斟句酌創作寫成的台灣童詩，搭配流行感及童趣譜曲的《打鑼兼摃鼓》專輯，在尪仔標合唱團的詮釋下，唱出台灣囡仔歌獨特的真善美，在吟唱歌謠的同時，也能領受台灣傳統唸謠的趣味，是相對小眾但卻十

分重要的一種音樂類型。

習慣透過專輯設計投射或回顧成長歷程的蕭青陽，知道這張《打鑼兼損鼓》台語童謠雖是新創作，但反覆聆聽後發覺歌詞述說的情境，以及尪仔標合唱的唱法，多是早期老台灣式的日本風格，而這風格又與自己兒時印象中，父母親那一輩因接受日式教育所浸染的和風，有著一段不算短的混融與並存時期，在自己腦海光影中，存有台式與日本和風重疊及混融的深刻記憶。

蕭青陽認真回想並收集那段兒時記憶中的影像風格，當時掛在阿嬤或姑姑家中，印有日式庭院、櫻花樹、漁港等和風月曆，以及印有兔子或飛龍等生肖的舊明信片等圖像，都讓自己逐漸拼湊出這張早期風格台語童謠專輯的樣貌，他坦言：「自己對於這種交接時期混融的童年美感有著複雜的情感，好想把當年這種台式又融入日式美感的童年表達出來。」

所以《打鑼兼損鼓》的美術設計，實際上就是關於台灣在四〇年代橫跨到八〇年代的兒時情景切片，封面是螃蟹海產店，有著宛如過年般的喜慶氣氛，小孩站高高吃年糕、踩高蹺等，而進入海產店就是內頁裡的傳統新鮮火鍋、沙嗲海產，裡頭有鮮蝦魚丸與花枝的大組合，開心的小孩繼續在火鍋筷子上舞龍、放風箏嬉鬧，在日式風格建築裡，呈現一股濃厚日式風格的台式美學。

只是儘管是復古的繪圖，但場景裡的一景一物，都經過一番考究，特別是封面與封底的螃蟹店等重要場景，也隱含一段蕭青陽與遠嫁日本的妹妹在異鄉團聚的美味回憶。

有一年，他因代言活動到了日本大阪環球影城，與嫁到關西相撲家庭的妹妹相約碰面，被帶到當地知名連鎖餐廳「蟹道樂」京都本店用餐，還沒有到店門口，遠遠地就先被那隻高掛的螃蟹大模型給吸引住，瞬間印象中日式螃蟹料理餐廳的招牌形象湧現，享受的這一餐當然美味，但親眼目睹兒時記憶的大螃蟹高掛畫面，更是喜悅萬分。

翻閱這一幅又一幅精緻的繪圖，他不諱言畫風是從跳蚤市場上買到的日式老明信片所得的靈感，不少元素也是從裡頭取得，把這些被遺忘或塵封許久的老資料，透過自己的重新整理、繪製而重見天日，特別彌足珍貴，從中也可以看見取材配色的日式風格，「時隔二十年在跳蚤市場看到這些民間美學，都超級懷念！」

　　至於兩張CD圓標上的圖案，則是取材自蕭青陽童年時代最魂牽夢縈的冰淇淋販售推車。記憶中每到黃昏，就有人推著車一再地按壓，持續傳出「ㄅㄚˇ～ㄅㄨ～」的聲音，召喚著小朋友們圍上前，自己穿著麵粉麻布袋改製成的短褲，邊流著口水，邊朝寫著「小、大、特大」等字樣和十二生肖圖樣的圓盤射飛鏢，滿腦子想到的都是射中換得特大球的冰淇淋。他把這些兒時記憶充分融合視覺、聽覺與味覺，複製在CD圓標上，當CD旋轉時，也讓充滿回憶的童趣以另一種型態轉動重現。

　　「專輯完成後，我想到的就是南台灣、有日本風格的小琉球海產店、京都螃蟹店，還有我的阿公阿姑日據時代的小時候，都可以裝進自己遺忘已久的童年書包裡，是款有著強大日本風格的台式美學設計。」蕭青陽說，《打鑼兼摃鼓》從專輯名稱就知道是講童趣，「因為自己實在太投入，所以真的很喜歡，用了很多消逝已久的台灣式日本印象，有視覺與味覺，實在過癮！」

51

吉他憂愁，千杯萬杯再來一杯。
Melancholic guitar, drink another glass even after thousands have been downed.

蕭青陽最想要的唱片封面。

對一位總要喝得醉醺醺、酒意正濃才能展現最佳狀態的即興創作歌手，要捕捉他最精彩的演唱瞬間，除了不時準備好酒耐心陪伴，更要能接受他頻繁忘詞或被酒意打斷的真實呈現。為了留下台東素人歌手「龍哥」郭明龍充滿酒意的創作，製作人鄭捷任耗時超過兩年，密集往來台東與台北，在台東克難打造的錄音室、屋前空地等各種場景，以幾近原汁原味的方式完成這張難得的《Long Live》。感染到這酒意正濃、人已醉醺醺的境界，蕭青陽讓整張專輯也像是被陳年好酒浸染許久，從封面的龍哥恣意在夕陽黃昏席地而坐的彈唱，到內頁刻意粗糙到無法掌握墨色的紙張，也充滿即興的酒意。

人稱「龍哥」的郭明龍，來自盛產原住民歌手的台東部落，2004 年以四十四歲「高齡」發行首張個人創作專輯《Long Live》前，就曾以一首原創〈彩虹〉，先後獲原住民歌手紀曉君、pub天后黃小琥選唱，創作實力獲肯定。只不過龍哥雖是阿美族人，但作品卻融合藍調、民謠及鄉村等多元曲風，加上自創獨到的吉他彈奏和即興口白，每回現場演出都是即興創作，這正是龍哥彈

唱演出時最吸引人的特色。

關於龍哥，流浪、賣衛生紙、房產生意失敗、躲債等詞彙是他活生生的真實生活歷練，但自小唱民歌、流行歌曲和自學的吉他彈奏，讓他得以用歌唱來排遣生活困頓，也因此《Long Live》裡頭收錄的十四首創作，歌詞所寫都來自真實體驗，〈打麻將〉一曲還獲世界音樂大廠Putumayo 選錄進 2006 年發行的《Blues Around the World》專輯，可見實力。

面對龍哥這樣現場演出魅力遠大於安坐錄音室規矩錄音的素人歌手，加上平日慣常喝酒，演出前要喝更多來助興的不確定性，角頭製作人鄭捷任為錄下龍哥最真實也最即興的彈唱，害怕搭飛機的他只好每回花費數小時搭火車往返台北和台東，記不清無數次的各種錄音場合，包括在台東克難蓋錄音室、邊喝邊錄等，屢次碰到龍哥開錄前已喝醉，或是唱到忘詞等狀況，耗時超過兩年才完成這張充滿現場酒意的作品。

關於製作龍哥專輯的難度，角頭負責人張四十三開宗名義講白：「這是一趟瘋狂的冒險，它打破了唱片工業所有的製作格式，也挑戰了唱片專業人所把持的完美原則！」作品的收錄並非

傳統的「錄音室專輯」，反而像是民間音樂採集，走入龍哥的生活，忠實節錄他所經歷風土、人事物，還有戀戀情深的初戀故事；而鄭捷任也有感而發寫了一篇〈釀造六年的製作略記〉，述說相識六年來龍哥的生活奇遇，還有因為「硬碟已滿、不得不發」等怪奇終於必須發片理由。

也因龍哥專輯的製作過程雖是千辛萬苦但也充滿即興，在超過兩年以上的製作期間，蕭青陽陸續聽到角頭傳來的歌曲片段，從中聽出龍哥作品裡來自原生部落的生活哲理，特別是生活中的幽默與笑點，創作出了〈毛毛歌〉這樣的作品，讓自己見識到「生活不要太嚴肅，生活最好可以喝醉了點」的態度，相較之下，生活在城市裡的自己實在太過嚴謹。

關於龍哥似乎常被酒精所困保持醉醺狀態，喝到哪躺到哪，或是一早起來就把米酒當水喝，再次醒來時已是日正當中；不自覺地躺在馬路中間等行徑，蕭青陽剛聽聞時覺得驚訝又好奇，感覺龍哥像是被神格化的音樂人，但聽到他獨到的部落民歌風格和狂放的拍打吉他技巧，又有種彷彿喝醉但又未醉的出神入化意境，聽得出裡頭有厲害的技巧與藍調精神。

蕭青陽想：時間才近中午，跑鬧追逐的部落小孩一陣笑聲轉進矮屋旁小徑，屋前山雞一直「咕咕咕咕」單腳低頭覓食，路旁拐腳大叔已經酒醉。唱片封底遠處是卑南山群，專輯封面的簽名是拍照那天龍哥簽給我的，後來再見龍哥時他已經不記得我是誰了。

面對這樣一張充滿濃厚酒精意境但又像詩歌一樣迷人的專輯，蕭青陽心裡的設定是要做「喝得醉醺醺的一張唱片」，徹底傳達一個似乎是長期被酒精浸潤的音樂人的概念，甚至希望連專輯使用的紙張，也要讓人摸起來就感受到像是泡在酒裡很久很久，是脫離尋常理性的一種追求。

也因此專輯的影像取材，如同音樂錄製一樣無法事先安排或做設定，蕭青陽決定自行前往台東部落，直接深入龍哥日常生活場景，跟著他在住家、錄音室和習慣走動的荒煙蔓草空地走走停停，任意取景。有天傍晚，因自小罹患小兒麻痺需穿著鐵架行走的龍哥，走上卑南公園旁的一處廢墟山坡地，隨性地席地而坐，在夕陽下拿著吉他彈唱，旁邊則是任意堆置的木材雜物，稍遠處有著電視天線轟立，天光將暗去前的氣味餘韻與微醺酒意，讓蕭青陽接連拍下多張照片。

回到台北工作室，慣常講究精緻的蕭青陽，一度在電腦上把龍哥隨性穿著的衣服和支撐鐵架修得精細與閃閃發亮，堅持雖是純樸隨性的部落風格，但仍要有高解析的細膩，更要呈現精緻的好萊塢商業風格，但張四十三看到後直覺照片修得太漂亮，看起來喝得還不是很醉，最後硬是逆向思考，選了一張在鐵皮屋旁天線下，光線昏暗到幾乎看不清楚人影的照片，隱約只看見逆光下龍哥抱著吉他似乎在歌唱的側臉，但無法從表情看出清醒與否。

為讓專輯徹底發出濃重的酒意，專輯內頁詞本印刷時特別請廠商儘量找來更粗糙、更質樸，甚至可說是破爛的紙張質感，也曾參考過在泰國印刷的簡陋書籍、廢紙屑等，因刻意選用粗糙的紙張，以往印刷時講究油墨印上後的色彩顏色是否到位，這回也變得無法控制。蕭青陽笑說：「都已經喝醉了，在意顏色對不對，感覺就不是那麼重要了！」讓整張專輯從裡到外徹底醉醺、充滿酒意。

《Long Live》發行後多年，龍哥多數時候仍在台東後山彈唱自己的歌，儘管無法常到現場聆聽，但蕭青陽說，每當在都市叢林裡興致一來想聽張醉醺醺的專輯，一想到的就是龍哥，而且每回聽都是在提醒自己：「不要太理性，有時候某些關頭面對一些事，一定需要有些醉意，這時候龍哥專輯就要拿出來放！」

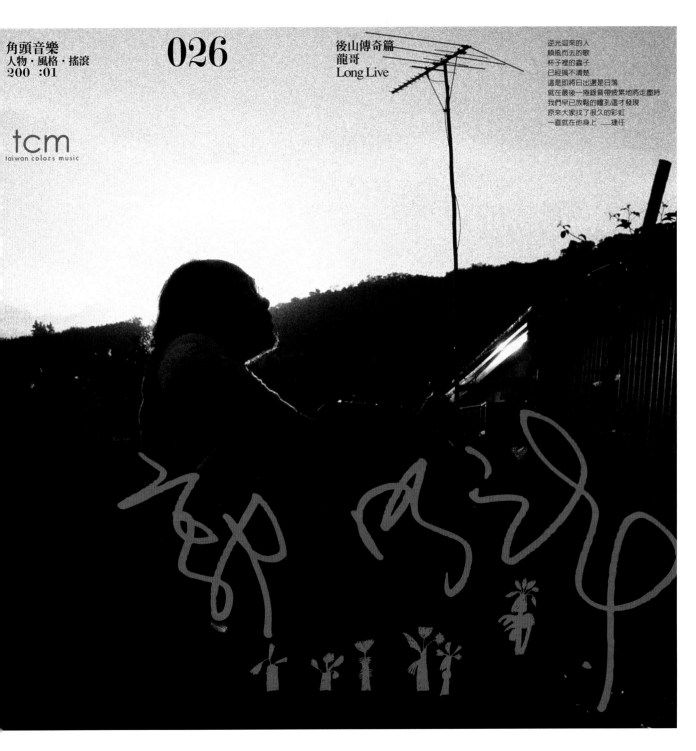

角頭音樂
人物‧風格‧搖滾
200 :01

026

後山傳奇篇
龍哥
Long Live

tcm
taiwan colors music

逆光迎來的人
順風而去的歌
杯子裡的蟲子
已經搞不清楚
這是即將日出還是日落
就在最後一捲錄音帶疲累地將走盡時
我們早已放鬆的瞳孔這才發現
原來大家找了很久的彩虹
一直就在他身上 ——捷任

52

瞬間天空射下好多降落傘；主流都是上一波非主流。
Suddenly, countless parachutes started to fall from the sky, and the mainstream sprang from the last wave of non-mainstream.

在四萬人演唱會，撿到天空落下來的降落傘。

搖滾樂團五月天，1999 年發行首張專輯《第一張創作專輯》，迄今十二年累積八張錄音室專輯、兩張精選輯及十二張演唱會實況錄音專輯，曾四度獲金曲獎最佳樂團肯定，海內外巡迴演唱會足跡遍及美國、澳洲、紐西蘭、日本、馬來西亞及中國等各大城市，在台灣則創下多達五萬五千五百五十五人的單場演唱會紀錄，〈春嬌與志明〉、〈擁抱〉等創作也已成為高傳唱率經典。除音樂演出，五月天更跨足電影紀錄片拍攝、書

籍創作等多媒體領域，廣告代言滿檔，人氣與創作力已居華語流行天團地位。2003 年 8 月的《天空之城：復出演唱會》，是五月天歷經近兩年團員入伍暫時休息後，驗證樂團人氣延續的指標性演唱會，四萬人進場，已創當時最高紀錄，更被視為證明搖滾活著的「Live 天碟」。

「天空之城」是搖滾樂團五月天，在團員阿信、石頭和瑪莎相繼退伍後，2003 年 8 月 16 日這天，在台北市立體育場所舉辦的首場演唱會，以高達三千萬的演唱會製作費，向歌迷宣告：「五月天回來了！」在當時有多達四萬名歌迷湧入，而且還打破樂團當兵後必定會面臨人氣不如以往或是被迫解散的魔咒。

1997 年 3 月 29 日於野台開唱正式將樂團更名的「五月天」，團員中主唱阿信、吉他手怪獸和石頭、貝斯手瑪莎，四個人是師大附中的同學，與後來加入的鼓手冠佑，1998 年以一曲〈軋車〉參與角頭音樂《ㄞ國歌曲》樂團合輯；隔年在滾石唱片發行首張專輯《第一張創作專輯》，收錄〈志明與春嬌〉、〈擁抱〉等多首作品；2000 年的《愛情萬歲》再創銷售佳績，奠定五月天在流

行搖滾樂團中兼具創作及人氣的地位。

　　五月天團員在退伍後，除以「天空之城」演唱會打響復出聲勢，2003 年的《時光機》專輯，讓五月天二度獲得金曲獎最佳樂團的肯定，之後接連展開電影《五月之戀》配樂、首次世界巡迴演唱會、書籍創作、紀錄片拍攝等多元類型的計畫及出版作品，廣告代言更是應接不暇。2009 年的《後青春期的詩》專輯，三度獲金曲獎最佳樂團；同年底在高雄世運主場館的 DNA 創造 EXPO 演唱會，號召多達五萬五千五百五十五名樂迷，再創單場購票人數最多的演唱會新紀錄，已然成為華語流行音樂超級天團。

　　曾在《歹國歌曲》與五月天短暫合作，蕭青陽對那時期的五月天與四分衛、董事長等前輩樂團在以前的台北縣府追風廣場的演出留下深刻印象，這些原本各據一方的「兄弟團」，難得同台各自展現不同的樂團能力，當時就發現到五月天有著走入群眾被擁抱的偶像魅力，開始營造與其他樂團不同的發展路徑，果然出道後以流暢、青春快意且傳唱度高的多首單曲迅速走紅。

　　除了觀察到五月天的流行魅力，蕭青陽對團員中的阿信有特別的互動經驗。原來阿信在退伍不久主動到工作室來，說要獨立發行一張單曲《我》，在實踐大學念室內設計的他帶來自己在部隊裡的大量畫作，以這些自由自在沒有包袱的畫作作為封面，紀念這段當兵的辛苦孤獨。當時他對阿信和自己一樣，喜愛藝術也有奇特想法，同時也很難妥協、執著完美的性格，留有深刻印象。

　　儘管還未曾正式合作，但因欣賞五月天的現場舞台魅力，蕭青陽知道五月天在體育場辦復出演唱會，滿心期待地主動到場觀看，看到場內破五月天以往紀錄，湧入四萬人，滿場螢光棒搖擺，都是喜愛搖滾音樂的年輕人，他也被現場 high 翻天的氣氛所感染。尤其開場瞬間「砰」聲巨響，團員們從天而降，降落在觀眾席和地面草皮上，引爆高潮，令人充分感受到這場演唱會展現出瘋狂音樂人的理想，也享受到五月天風格的搖滾樂魅力。

　　演唱會後，他接到唱片公司表達要合作五月天這場演唱會專輯和 DVD 的設計案，專輯名稱定案為《天空之城》，除了演唱會現場的紀錄照片，團員們也已進攝影棚拍下多款照片，儘管許多設計的元素與創意看似已被規劃定案，但蕭青

陽的腦海裡滿是親臨演唱會所感受到的感動，自然不願放棄與自己喜愛的樂團首次合作機會。

　　儘管是演唱會的現場錄音專輯，不過唱片公司除了拍攝大量的演出前團員們揮汗彩排苦練的紀錄照，以及演唱會歌迷們的龐大陣仗，也慎重地請團員們進到攝影棚，以偶像樂團之姿拍攝多款精緻帥氣的樂團合照及團員的獨照，蕭青陽看到唱片公司提供的照片，自然明白在主流體制內應有的美學模式，專輯封面雖選用了團員們看來酷帥的合照，但在安全無虞的影像之外，他還費心讓專輯增添現代美學藝術的素材。

　　封面上的樂團合照，他以拓印筆刷噴灑來表達樂團的即興現場概念，畫面中央的樂團及專輯名稱則是以現代都市的塊狀線條質感繪製，更底下則是費了一個多月的工夫，手工繪製無數個往來行走的小人偶，讓五月天放大到星空天際，腳底下聚集了許多人，裡頭有你有我，仔細一看還有戴著青蛙頭套的主唱阿信、提著吉他走過的團員們，象徵所有人回到那個爆破天空之城的現場，也做出極大與渺小的誇張對比聲勢。

　　除了封面的手工繪製人偶，明白唱片公司要把五月天打造成偶像藝人的企圖，蕭青陽延續封

面四萬人潮聚集的概念，把無數的點陣變成一個大的現場，也變成五個團員的臉孔，類似普普藝術大師安迪・沃荷（Andy Warhol）表現瑪麗蓮夢露的人形創作概念，用當時最流行前衛的點陣藝術來創作，電腦軟體後製後再費心手工修整，最後再請團員們在旁留下簽名，讓歌迷們珍藏欣賞這五幅現代電腦藝術的創作。

　　至於內頁一款團員像是打著太極擺弄手勢的影像，蕭青陽不諱言這是因應進入主流體制內合作發展出的美學模式，將唱片公司設計好的畫面加入自己的幻想與情境，「就像借力使力，過招接招的合作概念，讓天空之城可以有更多的理想情境，讓團員們跑到浩瀚宇宙中，將九大行星玩弄於掌間，甚至把地球踏在腳下。」

　　回顧這張作品，蕭青陽以年輕但抽象的前衛藝術表達，難得使用多款影像合成及電腦繪圖技術來呈現抽象、塊狀的都市概念，也部分抽離至非現實狀態，把參與演唱會的四萬歌迷變身成小人偶，遊走在都市中，整體概念從傳統美術延伸至現場紀錄，搭配五月天的高人氣，推出後短時間就銷售一空，快速追加新的版本，藍色的宇宙間漂浮著太空人，表達出更寬廣的大現場畫面。

53

是驚悚的貓尾巴。
It's a frightened cat's bottlebrush tail.

就是牠啦！

立志要成為一家「讓人感覺明亮心情放鬆的唱片行」的風和日麗，2003 年創立之初代理歐美獨立廠牌音樂，而後轉型為製作公司，延續廠牌精神，品牌風格走向有著北歐溫暖的自然風。創業作推出由娃娃和奇哥合組的自然捲首張專輯《C'est La Vie》，創作都從生活中隨處可見的小細節取材，而蕭青陽為打造品牌視覺特色，除開創十七公分見方的包裝新規格，首張專輯封面採用無意間拍到貓咪尾巴自然捲曲的畫面，宣示

自己在成功打造角頭音樂本土、原住民的台味後，也能與風和日麗這樣一個輕鬆、無負擔的新音樂類型合作，印證自己是一個不受音樂類型局限的品牌設計師。

發行《C'est La Vie》的風和日麗，一開始是間實體唱片行，由曾擔任過魔岩唱片企劃的查爾斯，2003 年在台北金華國中後方的巷子內成立，起初代理幾個輕鬆、好聽、無負擔的歐美獨立音樂品牌，包括西班牙的 Siesta、美國的 Minty Fresh 和英國的 Dreamy，以個性咖啡館、沙龍等特殊通路為據點，把專輯放入 iPod 提供試聽，開創新的唱片銷售營運型態。

不過音樂人喜愛台灣原創音樂的熱情仍在，2004 年風和日麗轉型，成立獨立音樂品牌，陸續挖掘出自然捲、929、黃玠、NyLas 等自己寫歌、自己彈唱的創作型歌手及樂團；同時企劃詩人吳晟《甜蜜的負荷》詩誦與詩歌專輯，代理陳綺貞、盧廣仲等歌手的單曲發行。

因為查爾斯曾與蕭青陽在魔岩時期合作過楊乃文的《Silence》，風和日麗創立後兩人決定要繼續合作，對查爾斯來說，風和日麗的音樂走的

是輕鬆、無壓力和舒服路線，沒有太多複雜設計的音樂類型，而蕭青陽則是在歷經五年長期經營本土、原住民色彩濃厚的角頭音樂品牌設計後，把握機會挑戰並證明自己，不只是單張唱片設計師，更能勝任品牌設計，做出與角頭截然不同的另一款品牌風格。

就蕭青陽的眼光看來，角頭音樂的特色是豐厚的台灣原創在地音樂風格，相較之下，風和日麗是沒有包袱、輕鬆概念的音樂，是時下新的音樂潮流，品牌風格從一開始所代理的歐美獨立音樂品牌就延續下來，養成一群喜歡簡單、沒有殺傷攻擊力和嚴肅意涵的唱片包裝和音樂類型的愛好者，兩個品牌雖都強調原創，但音樂風格與美術設計取向卻有著極大的差異。

也因此在設計風和日麗品牌的創業專輯《C'est La Vie》時，蕭青陽先從自然捲這組兩人樂團，也就是多負責詞曲創作及編曲的奇哥和主唱創作歌手娃娃身上，感受到兩人創作類型及演唱風格，走的是當時台灣音樂市場上正在流行的北歐音樂風格。一次聆聽他們在台北公館葉子咖啡館的現場表演中，決定要以他們倆身上都有的自然捲的毛髮作為封面設計。

因想留下他們身上的自然捲毛髮，蕭青陽請攝影師拍下娃娃的睫毛、奇哥的捲髮，並與查爾斯一起觀看和反覆檢查，彼此都覺得這樣的設計似乎太過理所當然，而且把設計著重到兩人身上，給人感覺樂手很厲害又強勢，兩人很有默契地認為風和日麗的音樂應是中間調，看起來不應太強勢或很有想法、有衝突，只好推翻原本設計。

一向習慣用力做設計的蕭青陽似乎無法一下子適應輕鬆無負擔的設計概念，但在沒有具體創意前，只好持續拍下生活周遭和自然捲有關的圖像，包括捲曲的電話線、泡麵麵條……

尋找自然捲的行動持續累積上百張圖像，直到一次蕭青陽在查爾斯的院子喝咖啡開聊，因為好玩要拍飼養的貓咪時，意外拍到一張貓咪受到驚嚇後尾巴自然捲曲的照片，彼此都很喜歡這款照片，感覺起來是貓咪看似刻意實際上卻又不是那麼刻意的表現，單純受到驚嚇而尾巴捲曲，似乎不是那麼理所當然，投射到音樂創作，也呈現出不只是輕鬆簡單的概念而已。

有了理想中的封面圖像，搭配自然捲英文團名「Natural Q」的 Q 字母設計，與貓咪捲曲的尾巴相呼應，讓封面設計有股濃濃的北歐設計風格，

果然發片後一切都很順利，蕭青陽很高興這款設計獲得市場肯定，也開始積極尋找自然捲的第二張設計，曾在剪報時發現德國有場自然捲鬍子競賽，直覺照片中有著滿嘴自然捲鬍子的優勝者照片十分適合，還一度準備連繫取得照片版權事宜。

儘管後來因故未能和自然捲在第二張專輯繼續合作，2006 年底隨著主唱娃娃退出自然捲，原始組合不再，也宣告自然捲的大鬍子設計案胎死腹中，但《C'est La Vie》這張風和日麗的創業作，確實讓蕭青陽在經營角頭音樂品牌設計多年後，以截然不同的設計態度與風格，開創台灣唱片市場上新的品牌路線，扭轉外界認為他過度拘泥單一品牌的設計風格印象。

與風和日麗的合作，除和查爾斯有相同的默契，對美好的音樂和包裝有共同的堅持，還希望讓音樂和設計都回到單純享受這件事上，不要過度把焦點放到藝人明星上。蕭青陽說：「喜歡做唱片設計不只是迎合宣傳，發片時上架，賣不好就下架，我希望設計要呈現品牌風味。」

有了自然捲的合作默契，直到現在彼此都還持續堅持「輕鬆簡單的音樂，美好的生活美學」，把音樂人好看與否影響設計的因素降到最低，只要每張專輯都有好看的攝影、更簡化，就像現今流行的草本主義一樣，跟著自然捲的作品，輕鬆自在舒服，就像好天氣的夏日午后，有涼涼的風，大家喝咖啡，喝到快睡著了，耳邊傳來奇哥和娃娃自然的和音與對唱！

自然捲　　CÉST LA VIE

54

熱血、勇氣，夢想更堅定。
Passion, courage and dreams made stronger.

唱片封底的人。

攀升，「熱血」已然與海祭畫上等號。記錄海洋大賞的《熱浪搖滾‧參》，封面上蕭青陽和張四十三的兩位在海祭薰陶長大的小孩，以享受海洋最恣意無懼的姿態，向海洋及搖滾樂致敬，也象徵海祭精神的傳承與茁壯。

每個喜歡海洋與沙灘的搖滾客，從 1999 年開始，應該都曾不只一次地在每年七月盛夏，開車、搭火車或騎著摩托車來到東北角的貢寮福隆海灘參加海洋音樂祭，在沙灘上伴著搖滾樂音度過幾個炎熱的夏日，不管你是正年輕、即將步入中年的觀眾，或是大舞台上的海洋大賞競爭樂團、小舞台上輪番爭奇鬥艷的新秀，肯定都因熱情參與，在蔚藍海岸沙灘上留下屬於自己的搖滾回憶。

至於玩樂團的搖滾青年，海洋音樂大賞標榜的原創及搖滾精神，已然成為全國各獨立樂團每年爭取曝光及注目的重要搖滾舞台之一，每年總會吸引上百個樂團從分區預賽開始，以最真實生猛的搖滾精神競逐，享受上萬群眾的喝采歡呼，現今在樂界已闖出名號的蘇打綠、Tizzy Bac、88 顆芭樂籽等樂團，都曾歷經海洋音樂祭的洗禮而更加成長茁壯。

每年七月的貢寮國際海洋音樂祭，是台灣最重要的戶外大型音樂展演活動與競賽，這場搖滾青年口中的「海祭」，已與四月的南台灣墾丁「春吶」一樣，成為指標性的搖滾盛事。只不過投入這場「海祭」的，不只有每年拚破頭搶占大舞台的上百搖滾樂團成員、成千上萬搖滾青年，還有每年冬天就開始為這場盛夏音樂祭熬夜構思主題、視覺設計的工作團隊，其中打從首屆就為海祭美術設計奠下經典基礎的蕭青陽，隨著活動的成長茁壯，熱血指數逐屆

催生海洋音樂祭的角頭音樂創辦人張四十三，

《 貢寮國際海洋音樂祭 – 熱浪搖滾‧參 》芒果跑 (張懸)、綠野仙蹤、亥兒、HOTPINK
洛客班、潑猴、輕鬆玩、SO WHAT、SPUNKA、不正仔、XL‧角頭音樂 2004. 7

為記錄每一屆海洋音樂祭參賽樂團最生猛新鮮的現場演出，2001 年開始全程錄下當年海洋大賞各樂團的舞台演出，經過整理編輯，在隔年活動再度登場時，發行名為「貢寮國際海洋音樂祭獨立音樂大賞」的樂團合輯，以搖滾舞台現場錄音方式，替樂團、也讓每年參與海洋音樂祭的樂迷，重溫每年最精粹的現場演出魅力。

對蕭青陽來說，執行每年的海洋音樂大賞樂團合輯設計案，腦海搜尋的總是那個當年海洋音樂祭中最動人、最普遍存留在參加者心中的場景，讓這畫面成為所有參與當屆海洋音樂祭活動的樂手、工作人員，或者是台下搖滾吶喊的樂迷們，一個永恆的回憶。他總認為，每個人對海洋音樂祭都有不同的回憶，第一屆找到的是在海灘上幫群眾維護環境整潔、手裡拿著垃圾夾的老阿伯，隔年則是在海洋浪花水波中戲水的小朋友們。

不過隨著海洋音樂祭蓄積的搖滾能量逐年增長，也逐漸吸引更多不同領域愛好音樂的人才投入，樂團們一整年拚命練團就為登上大舞台，享受這一晚的萬人喝采。而身為活動創辦以來的視覺設計統籌，蕭青陽投入這場每年七月登場的海洋音樂搖滾盛事的時間，不知不覺地增加與深入，從一開始的單純平面視覺設計，到後來成立嘯集會所、開發海洋公仔等周邊商品，投入與付出程度早已超越單純的政府標案工作，幾乎把海洋音樂祭當成作品發揮的舞台，用盡全力表達。

記得 2003 年的整個冬天，蕭青陽的全部心思早已投入隔年七月盛夏才要登場的這場盛事，像極了國、高中生集體興奮吶喊與流汗的青春洋溢，不得不承認海洋熱度讓自己著魔似的身陷其中，就算是午夜十二時，滿腔亢奮情緒有如日正當中般的熾熱，直到天亮心境才逐漸平復。儘管他告誡自己不能再如此熱血，但實際上有大半年時間幾乎無法在黑夜入睡，只能苦笑自己在海灘上投入太多。

就在最熱血的當頭，工作室這年來了位美工科畢業的設計助理 Jason，滿頭金髮、熱愛搖滾，從眼神看來就是這些年在海洋音樂祭現場最常看到的瘋狂搖滾青年。印象中，Jason 常拿自己熬夜編寫或是其他樂團的搖滾新作到工作室與同事分享，深刻感受到他所喜愛的獨立創作搖滾精神，也讓自己平添隔年海洋設計物的熱血指數。

對 Jason 這位工作室歷年最強烈瘋狂也最靠近搖滾精神的助理，看著他玩團創作，也帶自己看芒果跑樂團練團，讓自己見識到新生代創作團的活力。

後來 Jason 辭掉助理工作，說要多花時間練團，先靠臨時的大樓資源回收打工維持生計，看到他們追求海洋搖滾的精神與毅力，比自己更瘋狂，沒有理由不鼓勵他勇敢去追。

感染到年輕世代熱血投入海洋音樂祭的精神與態度，對這一年的熱浪搖滾紀念專輯，蕭青陽讓自己和張四十三的兩個小男孩，兩個從小就跟著他們逐屆在海洋音樂祭的沙灘與搖滾舞台長大的第二代入鏡，成為封面主視覺人物，藉這款封面向造就海祭的前輩先驅致意，也有新一代搖滾客已跟著海祭逐漸長大，帶有濃厚的傳承意味。

而為向每年投入最大心力籌劃，讓海洋音樂祭活動更加完善的角頭及當時的台北縣府團隊致意，這年封底選用角頭總監 Baboo 和縣府新聞處專員李昌碩兩人的「海洋倩影」。只見他們戴著墨鏡、裸著的上身布滿熾熱陽光晒過的痕跡，而脖子上掛著紅色海洋工作證，展現海洋的寄託與榮耀，兩人也隱約呼應著封面的棠棠與寬寬，傳遞出海洋精神的傳承與樂團熱血兄弟的情感。

至於熱浪搖滾專輯慣用的超大尺寸歌詞內頁，這回則是回到單純的青春記憶，讓每個來到海洋、被搖滾與太陽熱浪晒到熱血沸騰的人，自拍下最享受的畫面，記錄拼貼出屬於海洋音樂祭的熱血臉孔。裡頭也隱藏好多音樂圈的好友，蕭青陽想著這群人不知何時才能再聚在一起，但專輯內頁記錄下彼此共享海洋的時刻，另外一面則是一對情侶牽手、喝啤酒享受搖滾的海洋現場。

事實上，在海洋音樂祭年年風光舉辦的背後，也隱藏著一手創辦活動的角頭音樂，必須每年帶著企劃書參與政府部門標案才可能讓堅持的搖滾舞台延續的現實。曾在 2006 年一度失去主辦權的張四十三，還因此失志得幾乎罹患憂鬱症，當年蕭青陽為了鼓勵張四十三，在兩年後的第八回海洋祭主視覺，設計了一個象徵海洋大無限般橫躺的∞，並在這款大無限的主視覺上主動提下「夢想更堅定」的口號，「勉勵他就算曾經失去一手創辦的海洋音樂祭，但還是要秉持夢想，堅定構畫一屆比一屆還要更精彩的海洋精神。」如今海洋音樂祭仍持續在每年七月舉辦，延續當初開創的海洋搖滾精神，對海洋音樂祭的期待，蕭青陽說：「海洋音樂祭是一個搖滾樂的音樂活動，一個追求搖滾精神的音樂活動，對很多創辦初期投入的人來說，對海洋音樂祭的追求甚至是比擬美國 1969 年的胡士托精神再現，希望海洋音樂祭能不斷有更多熱血搖滾的人投入，繼續茁壯、延伸。」

角頭音樂
人民・土地・歌
2004:7

029

蔚藍海岸篇
熱浪搖滾　參

熱浪搖滾3
海洋獨立音樂大賞　紀念大碟2003

tcm
true colors music

55

來一盤若夏的苦瓜、島豆腐和三線。
Enjoying a plate of summer bitter melon, island tofu and samisen.

不在沖繩的若夏沖繩料理屋。

音樂人總是會因為幾個簡單音符的觸動而結成好友，這一次，角頭音樂的「世界角頭」系列第四張作品，要介紹的是定居在日本千葉的沖繩音樂人千博樂家族，夫妻倆和小孩三人的組合，在經營故鄉料理屋的同時，也因熱愛音樂而組團，演唱的都是沖繩當地民謠，閒適、歡娛的曲風從日本唱進台灣，難怪千博樂家族要說：「這就是一份不可思議的緣分！別管生活那些難懂的事，大家一起品嘗沖繩音樂吧！」蕭青陽受限於製作費無法親臨日本千葉的料理屋，但透過企劃人員自行拍攝的成堆生活照，以傳統的拼貼美術拼湊出千博樂樂團和料理屋的樣貌，豐富的色彩變化有如他們的音樂與料理，令人目不暇給。

試想，台灣的獨立小唱片公司，重新整理一間位在日本東京近郊、同樣獨立的小唱片公司，為來自沖繩、定居在千葉縣開設沖繩料理餐廳的一家人所灌錄的沖繩音樂專輯，在台灣重新包裝設計發行，甚至促成樂團來到台灣北海岸貢寮海洋音樂祭上演唱，若非種種機緣，怎能串連成行？

發行多張台灣原住民歌手專輯的角頭音樂，創辦人張四十三早在創立初期就將眼光視角延伸

至海外，特別是與日本北海道原住民愛奴族有多次往返交流音樂的經驗，藉此認識當地愛奴族的 OKI 樂團、塚田高哉（Takaya），也透過他們結識了在東京近郊自耕農作並兼營唱片製作的音樂人玉木哲太郎等人，以及他們的好友千博樂家族。

音樂人的交流跨越語言的隔閡，彼此氣味相投，感覺對了就能輕易透過音樂產生對話，幾次的你來我往，發覺台灣聽眾對這群來自異國音樂人的作品有了共鳴，張四十三決定在自己的角頭音樂品牌下開立另一個「世界角頭」系列，引進角頭在國外的音樂好友作品，重新選曲、企劃及包裝設計，也藉由唱片在台灣發行的機會，邀請他們來到台灣演出，讓聽眾感受到不同音樂類型的現場魅力。

《若夏沖繩料理屋》是世界角頭系列的第四張作品，由出生自日本沖繩、現居東京近郊的千博樂家族創作演出，團員主要是宮城一家三口，包括年輕時沉迷西洋搖滾和放克音樂的爸爸宮城安光、打三板的媽媽宮城雅美，以及受到父母影響、七歲開始就打起太鼓的兒子宮城泰貴，加上好友玉木哲太郎等人的薩克斯風、吉他等樂器，以沖繩母語和日語唱出獨到風味的沖繩民謠。

專輯內頁文案提到，「千博樂家族，如什錦料理般的大融合」，成員多是離鄉到東京打拚的沖繩人，最初的團名「GOYACHANPLOOS」，是取自沖繩知名的料理「GOYACHANPLOO」，這是道以豆腐、苦瓜為主再加上各種蔬菜的什錦大鍋炒，團名真切反映沖繩這個海島融合萬物的精神，團長宮城安光就說，千博樂「以『融合』流的方式演奏，創造鼓舞人心的歌曲，用快樂的沖繩音樂傳遞和平！」

也因此千博樂的沖繩音樂在台灣市場重新發行時，因為樂團成員在當地開設一間名為「若夏」的沖繩餐廳，角頭音樂特別將專輯名稱結合了音樂、文化與飲食，取名為《若夏沖繩料理屋》，讓宮城一家三口站出來，展現最鮮活可愛的沖繩文化。

蕭青陽對「世界角頭」系列的定位，「就如同每個人都有自己的好友一樣，這些音樂人就是角頭音樂在國外認識的好朋友，做這些專輯就像是做到好朋友的唱片一樣。」知道專輯名為《若夏沖繩料理屋》，一開始還很開心可以到沖繩找資料出外景，只是沒想到「若夏」在東京，受限經費也沒有辦法親抵當地取材，最後只拿到角頭

給的一堆來自傳統沖印店的照片。

看著兩、三包角頭企宣統籌與女友到日本東京遊玩時，順道前往若夏餐廳拍回來的照片，蕭青陽坦言，當時心裡很質疑：「這怎麼做啊？」散落在工作室地板上的家庭、餐館生活紀錄照，逐張東拼西湊，像是尋找記憶中的若夏料理屋，突然直覺應該把這些照片拼成「若夏」的樣貌，靈機一動，就把這間完全透過照片拼湊出來的料理屋放上專輯當封面。

只是畢竟是隨意拍攝的紀錄式生活照，要完整拼湊出若夏餐館的的真實外觀還是比想像中的困難，工作室的助理們花了好幾天揀選出照片中種種不經意的人物與大小物件，耗費工夫地逐一去背，接著盡可能根據合理的相對位置堆疊置放，完成一款全新視覺經驗的拼湊畫面。蕭青陽說：「這種拼貼美術早就存在設計裡，只是在自己的設計經驗裡很少有機會用上，利用點小聰明變成這款唱片設計！」

不過他也自爆，拼貼的設計在執行時遇到照片不完整等難題，像是視覺焦點的一家三口全家福，兒子宮城泰貴當初只拍了上半身，為和父母同樣全身入鏡，只好取用自己兒子愷愷的下半身，利用電腦合成封面上的人物全身照，仔細一看這個穿著短褲、手拿苦瓜的小孩，腳上穿的涼鞋可是台灣夜市才買得到、炫麗的戰鬥陀螺皮卡丘圖案。

對這款受限素材發展出來的拼貼作品，蕭青陽說，當初一心想要拼貼出色彩繽紛的日式和風，也告訴聽者這是一家多元的料理店，顏色鋪陳有刻意調整為昭和時期的版畫色彩，連印刷質地也很復古地使用壓紋設計感，他心裡想著要告訴這群日本音樂友人：「這是我揣摩到的日本風格，你們喜歡嗎？」

角頭音樂
人民・土地・歌
2004:8

030

世界角頭系列
沖繩島嶼篇
千博樂家族　若夏沖繩料理屋

Champlers
URIZUN OKINAWA MUSIC RESTAURANT
チャンプラーズ　わかなつ

56

從史考特手上抽出一張
頭戴皇冠、手握權杖望向大海的塔羅牌。

A tarot card was drawn from Scott's hand, and on it was a majestic
figure facing the ocean, while wearing a crown and holding a staff.

溪畔婚禮那天，Scott 差點忘了法國號，旁邊是伴郎 Shai。

聲之動的音樂來自五位團員的集體創作，團員們各自擁有傳統與現代音樂、實驗劇場等多元背景，加入不同樂器專長及吟唱自創的語言，讓樂團有著既現代又遠古神祕的色彩。來自台灣基隆的謝韻雅（Mia）與美國紐約的 Scott，是樂團的核心創作者，他們在紐約意外相識相戀，繼而合組樂團，《小宇宙》是他們首張專輯，記錄團員們豐沛多彩的創作能量，超越文化界線與樂種歸類。他們創造的這個「小宇宙」，如同在音樂世界裡創作一個地球村的理想境界，而 Mia 與 Scott 在婚禮上彼此珍愛親吻的那一刻，也象徵兩人結合後生成新的小宇宙，參與婚宴的蕭青陽捕捉這瞬間，融入專輯封面設計。

聲之動樂團（現已改名為「聲動樂團」）是個難以從演出風格定義與分類的樂團，「跨界混種」、「世界音樂」是最容易用來解讀的標籤，跨界是指融合音樂、舞蹈、劇場與人聲，世界性是指團員的多元背景與演出的樂器既中且西，將非洲節奏、中東旋律與即興爵士玩得淋漓盡致，2002 年成立至今，多次代表台灣至海外巡迴演出。

聲動樂團創始的核心成員是出生在台灣基隆的謝韻雅及住在美國紐約的 Scott Prairie。原本各處東西異地的兩人，因 Mia 清華大學外語系畢業後，2000 年偶然機緣到美國紐約進修，參加人聲藝術家 Lynn Book 的聲音實驗室競賽獲得第一名，除意外開啓 Mia 的人聲潛能，也結識了 Scott，因同樣熱愛聲音與表演藝術，兩年後兩人共組聲動樂團。

2001 年，Mia 和 Scott 在美國及台灣兩地錄音，獨立發行《Mia & Scott Improvised Music and Voice》，以即興記錄的方式錄製完成，音樂風格簡潔、眞實且富實驗性。Scott 說：「我們的音樂不預先書寫，而是直覺，這是最具強度的創作方式……聽者可以從音樂中感受到解放，超脫恐懼和局限。」

2004 年，兩人在台灣結合來自巴西的打擊樂手 Eduardo Campos、比利時吉他手 Pieter Thys 和台灣的二胡兼鼓手吳政君，由 Mia 負責塡詞與人聲演出，Scott 作曲、彈奏貝斯，完成聲動樂團首張專輯《小宇宙》，交由當時正想拓展樂團以外不同音樂類型創作的角頭音樂發行，蕭青陽因此結識 Mia 和 Scott。

近幾年來做唱片設計，蕭青陽似乎已經開展出一種創作模式，也就是儘量和每一組合作的音樂人，有生活上的共融，去體會他們內在的感情面，儘管時間不多，但一定要把握發片前的短暫相處機會，找出創作人給自己最難忘也最鮮明的感受，通常最有感覺的就是封面概念，他說：「從感情的角度提出設計的觀感，一個設計只要有風格，能從感情、大家有感受的角度擷取，有動人之處，那就夠了！」

一開始是 Mia 和 Scott 這對情侶檔常造訪工作室，開聊中知道 Mia 老家住在離工作室不遠的基隆大武崙，那是自己很喜歡帶家人遊玩的基隆海灘小祕境，瞬間拉近彼此的熟悉度與親切感，也因與 Scott 都爲藝術創作者，雖然語言不通，但透過 Mia 翻譯，發覺彼此都是浪漫個性，強烈喜歡藝術，連 Mia 都說，他和 Scott 應該要當好朋友。

當專輯影像準備開拍前，Mia 和 Scott 告知兩人要結婚了，邀請工作室成員參加，第一次造訪他們居住的新店花園新城山上別墅區，見證這場融合中、西多元文化傳統的婚禮，儀式是在溪流邊舉辦，抵達時已看到一群新人的友人圍繞祝

蕭青陽想：受邀到新店花園新城溪畔見證這對異國戀人的結婚典禮，美國新郎 Scott 站在廢棄水泥屋頂吹起法國號迎接新娘，姊妹們在 Mia 身上撒著祝福的花瓣，待新娘依偎在新郎胸前時，新郎 Scott 的眼淚就一直流下來，站在溪邊的我按下快門，決定這一幕就是他們的唱片封面。

福，忽然間看到 Scott 遠遠地出現在一處廢棄樓房的二樓，穿著一身飄逸白衣，吹著法國號逐漸走近會場，而新娘 Mia 則是沿著上游溪谷邊，緩緩走下來。

就在這群東西方多國友人既唱且跳的祝福聲中，Mia 和 Scott 在溪谷邊相遇，當 Mia 為 Scott 戴上美麗花環時，一直在旁觀看的蕭青陽，敏銳地注意到當時已滿臉通紅的 Scott，對兩人結合的此刻感動得掉下眼淚，他拿起相機拍下這感動的瞬間，事後寫電子郵件告訴他們，決定要用這婚禮最感人的瞬間照片設計成封面。

當然，會選用這款婚禮中拍下幸福瞬間的照片，不只是因為它的紀念性，另一個層面的意義，也是象徵在兩人相遇結合後，彼此間的小宇宙開始形成，東西方的交會到結成婚姻共度一生，在感情產生的瞬間，宇宙自然形成，也呼應到《小宇宙》的專輯名稱。

不過在封面照片選定後，蕭青陽掙扎於是要單純使用這款兩人情感交會瞬間、身處樹林中的照片，或是要從 Scott 豐富多樣的藝術繪畫中，擷取部分元素融入封面影像？他反覆思考後認定這件作品的音樂性強烈，不能只以單純攝影的影像

呈現，而應該是如 Scott 創作的繪畫一樣，是件藝術品，最後取材多幅畫作的部分素材，巧妙融入使用在專輯封面影像上，連專輯的標準字也混用多種國家語言的字型設計，呼應 Scott 潛意識中想要表達的繪畫線條。

對這次的合作經驗，蕭青陽直說：「Scott 是個超級現代的紐約客、藝術家，繪畫創作既自然又抽象且現代，封面和內頁都選用他好藝術、好前衛又好獨特概念的創作！」

和聲動互動接觸後，蕭青陽無意間再度開啟自己內心世界最初始對抽象藝術的追求與喜好，看著樂團近年來不斷豐富演出的陣仗與多民族性的混種，各種來自東西方或是亞洲邊疆的樂器不斷加入，在進入廿一世紀後，樂團融合全球與本土的音樂類型，受到西方世界的矚目，也讓作品登上國際世界音樂舞台，他們對音樂與藝術的開放態度提醒著他：「做唱片設計也不能局限自己，要持續開放創作的可能性，每次都要開創出新局！」

角頭音樂
人民・土地・歌
2004:12

031

跨界混種篇
聲之動樂團　小宇宙

打破音樂流派　自創語言　一場沒有終點的世界聲音探險...

57

十元封面。
A $10 cover.

Nine to nine.

　　風和日麗發行的第二張專輯，發掘出來自中部幾個大學同學組成的 929 樂團，主唱吳志寧如詩般的詞作搭配民謠風格旋律，是樂團的靈魂骨幹，在眾多以嘻哈或搖滾的怒吼狂嘯聲為主風格的樂團中，929 顯得獨特而清新。其實組團，不需要太多理由，一群喜好打撞球的同學，打膩了也可以改玩音樂，929 的《929》就是這樣誕生的。而蕭青陽面對這群因喜愛打撞球，最後一起玩音樂與藝術創作的年輕人，也發揮即興創意，在跳蚤市場以十元代價意外買到這組撞球時鐘，設計出這款標示出團名與創團緣由的經典封面。

　　這款封面設計最後得以成形，追根究柢起來，應該和蕭青陽在當兵時培養出來的「撿垃圾」習慣有關，這習慣延續到成立工作室後頻繁逛跳蚤市場，每逢創作靈感枯竭一無所獲時，就在滿載成千上萬種等待有緣人的物品堆中，挖掘出並轉化為讓人拍案叫絕的封面創意，929 樂團首張同名專輯《929》封面上的那組撞球，就是這樣來的。

　　服役地點在苗栗通霄的海巡兵蕭青陽，對

老東西一向情有獨鍾，喜愛四處撿拾別人棄置路旁的物品，當兵時撿拾的第一個大型垃圾，是張老伯丟在路邊的傳統客家椅，他覺得椅子好看，就趁著休假之便，背著包包身穿草綠服，直接把椅子扛上國光號帶回台北，上車時還被司機調侃：「坐車不必自己準備椅子！」似乎就此展開他自稱的「撿垃圾人生」。

養成習慣後，當兵休假總會騎車四處逛，眼睛老是盯著道路兩旁，看到垃圾堆就會不由自主地靠過去，從中翻找自以為的老好東西，要不就是知道哪裡有廢棄的老房子，就會潛進去，幾乎逛遍所有台北老房子。印象中有次潛進台北市長安東路上的一間老屋，上到二樓還被屋內遍布的揚塵搞得頻打噴嚏，但同時也被這已有五十年歷史的老建築空氣中瀰漫的味道所感動，連無意間翻看櫃子下的泛黃汙漬報紙，讀到四十五年前的社會案件，竟還覺得津津有味。

為追求老東西，退伍後還曾瘋狂到每逢假日就坐火車到花蓮糖廠旁的老房子，潛進去收集自認有品味的日本綠色舊罐子，收的同時還不時看到一組一組的人潛入，彼此交換資訊，詢問蒐集到什麼好東西，轉頭看，有人在拆木頭，上面有

人拆瓦片，蕭青陽笑說：「這才發現，哇，原來連撿垃圾都好競爭，什麼東西都有人要帶回家！」

不過撿垃圾的習慣畢竟在旁人看來怪異，還曾為此被父親痛罵一頓。蕭青陽回憶，印象中有次從花蓮撿回舊燈罩，剛好父親看到，一股腦地指責他為何頻繁四處撿垃圾，量竟多到把一間屋子堆滿，還把簇新的門把等物件，汰換成四、五○年代的老東西，痛罵他怎麼變成一個撿垃圾的人。

儘管如此，蕭青陽仍不諱言自己莫名酷愛五○年代的老東西，看到舊報紙、大同寶寶，都讓自己想到那個冷氣不是很冷、家具做工和設計都很講究的年代，總覺得那時候的人看的都是黑白電視，連看的內容也都是《晶晶》、史艷文布袋戲、《保鑣》和棒球比賽，感覺大家都很有修養與共同品味，也因身陷那個年代太深，以致2000年後，看到街頭年輕人穿垮褲嚴重不適應，事實上，連聽的音樂類型，也堅持要有早年的質樸。

雖然蕭青陽年過四十，但長年積累的撿垃圾習慣並未完全戒除，只是近年來改以逛跳蚤市場的名義，在檯面上合理進行，偶爾碰到設計案想破頭也沒進展或好創意時，就會趁機前往跳蚤市

場或夜市走走逛逛，風和日麗的兩人樂團 929 首張專輯封面上的撞球檯時鐘，就是這麼來的。

與 929 是在第四屆海洋音樂祭時首度接觸，隔年風和日麗查爾斯說要合作，樂團曲風多是輕快民謠，主唱吳志寧是詩人吳晟的兒子，姊姊是吳音寧，團名 929 是因在台中念大學時，下課去打撞球，與嘟嘟、黃玠幾位球友，打了一年多後覺得無聊，決定組團，由於每天打球時間幾乎都是從晚上九點一直打到隔天上午九點，也因撞球場店名是 929，順理成章取了 929 這個團名，意思就是熬夜打撞球，從晚上九點打到隔天清早九點。

腦海中想著撞球中的 9 號球，一開始設定的創意也要和 9 號球有關，利用各種活動場合拍下多款 9 號球概念照片，但持續幾個月下來發現似乎有點愚蠢又無聊，蕭青陽笑說：「變成 9 號球寫真集的唱片封面，有什麼好看？」坦言當時沒有概念、沒有想法，工作室的滑鼠就動不了，只好又依循往例，去逛夜市、翻找跳蚤市場。

還記得這天是週六近午，台北福和橋下原本有上百攤的跳蚤市場，陸續有人開始收攤，蕭青陽突然看到有個攤位不起眼角落放著撞球時鐘，

眼看這時鐘與撞球有關，也和時間有關，當下心裡浮現「有可能是 929 封面」的念頭，隨口一問老闆娘要賣多少，「你若甲意，算你一百就好！」老闆娘回說。

自認也是跳蚤市場行家的蕭青陽，聽到這價格直覺這東西不應該這麼貴，還懷疑當天可能穿太好，讓老闆娘蓄意抬高價錢，只是做設計的人總習慣推翻自己想法，也有股設計師驕傲的個性，直覺應該會有更好的構想，不願接受這時針分針和秒針都已毀損的撞球時鐘竟值百元身價，當下決定放棄離開。

不料當天回家仍掛念著撞球時鐘，在床上翻來覆去到半夜三、四點還睡不著，心想慘了，苦想大半年一無所獲的封面，竟為了省這一百元沒把鐘買下來，搞不好再去時攤商沒擺攤，來了也可能被買走了，決定天亮衝回跳蚤市場。不料失眠一番再醒來已是上午十點多，趕回攤位時老闆娘雖已在慢慢收拾，但時鐘仍在，一問多少，老闆娘這回不假思索地說：「十元！」聽到這價錢當然馬上點頭成交，帶回工作室後完成眾人稱讚的經典作品

58

Cheer 是游泳池旁的鐵欄杆。
Cheer is the metal handrail by the swimming pool.

Thanks Cheer.

創作歌手陳綺貞在魔岩發行個人前三張專輯後，因魔岩結束併入滾石系統，之後滾石發行她的個人首張精選，曾擔任陳綺貞第一、三張專輯設計的蕭青陽，面對這張記錄歌手最初發展階段的精選集，整理歌手極喜愛，但先前未曾使用在專輯內的多款照片，以白色系、拍立得外框質感的編排設計，配合一款全新設計、宛如蕾絲花邊夢幻的歌手英文名字「CHEER」標準字，加上兩顆鉚釘的手工質感裝訂，完成這張精選輯。貼心的他更與歌手同年獨立製作的第四張專輯《華麗的冒險》相呼應，打造另一款黑色、同樣是雙鉚釘的封面，巧妙銜接並隱藏不同發行公司間可能產生的落差。

蕭青陽從不諱言他和陳綺貞之間，有某種超越唱片設計師與創作歌手間單純只為工作而存在的關係，這份關係因為他幫陳綺貞設計個人首張專輯《讓我想一想》有關，也與彼時他正準備迎接生命中的第一個女兒恬恬有關。這麼多年來，設計師、設計師的女兒、歌手、歌手的第一張專輯，一起成長。

《陳綺貞精選》選錄了陳綺貞《讓我想一想》

（1998 年）、《還是會寂寞》（2000 年）及《吉他手》（2002 年）等三張專輯中的精華作品，以及曾限量發行的單曲作品〈九份的咖啡店〉，其中蕭青陽參與了《讓我想一想》及《吉他手》兩張作品的包裝設計。

雖然這次面對的是精選輯，發行公司也從前三張的魔岩轉換到滾石旗下，但蕭青陽並未讓這張精選輯受到以往從歌曲到包裝都只能「精選」以往素材的限制，讓精選輯在低成本高回收的商業運轉邏輯之外，誕生了一層對歌手而言有著無以替代的紀念意義，記錄並標示出歌手一個階段的面貌。

他在和陳綺貞討論包裝設計過程中，悄悄地在腦海裡印記了幾張歌手很喜歡、但當時最終並未被選用在專輯內使用的影像，把這幾張照片以她很迷戀偏愛的拍立得照片呈現方式，將這些充滿美好的記憶，一一放進精選輯裡。雖說是投其所好，但卻是一位設計師貼心且私心的，想透過一張張充滿故事與歌手成長回憶的拍立得照片，讓聽者和歌手一起回顧這段歷程。

或許一般專注在音樂的歌迷不會注意到，陳綺貞在這張精選輯之後自組獨立製作公司，但對細心的蕭青陽來說，在幫陳綺貞第四張專輯《華麗的冒險》設計時，專輯的黑色調與兩顆鉚釘裝訂方式，是刻意延續並呼應這張精選輯的白色封面與釘裝創意，發揮設計師的角色，多幫歌手想一點，讓歌手即使是轉換品牌，也巧妙地做好銜接，甚至讓精選輯與之後的新專輯前後呼應，組合成一黑一白的套裝作品。

一如以往總是在生活環境中找尋靈感與合適的設計素材，這件作品在發片前，剛好是 2005 年蕭青陽首度以《飄浮手風琴》入圍葛萊美獎，就在赴美參加頒獎典禮的一趟拉斯維加斯賭城之行時，因不時心繫著進行中的這件設計案，他在一間塔狀飯店內的垃圾桶底下，發現壓著一張有蕾絲花邊的剪紙，剎那間覺得：「這個質感好有陳綺貞的風格，我喜歡它的氣質！」

於是這張源自美國拉斯維加斯賭城飯店用來墊垃圾桶的蕾絲花邊剪紙，就成了一個月後發行的精選輯 CD 片的圓標圖案，這是蕭青陽第一次實驗性地將蕾絲素材運用在唱片包裝設計上，儘管發片後討論多還是聚焦在歌手上，但他很高興可以利用這張專輯把跳 tone 的設計放到專輯裡，也測試新的、未嘗試過的設計美學。

　　很多人看到蕭青陽的作品會驚歎：「哇，怎
麼這麼厲害！」可是他自己說得坦白，其實所有
設計和表現並不是都來自天分，不是憑空想像而
來，許多有創意的表達是在無數次的旅行過程發
想得到，還有時時心繫作品，經過體驗與轉化，
才和作品產生關係。

　　「做設計就是這樣，時間愈久，經驗累積愈
多，你以為現在看到的整套成熟作品，其實是很
久以前就開始實驗，輾轉多年才發揚光大。」蕭
青陽說。就像是沒預期五年後會遇到李欣芸《故
事島》這個案子，當時的蕾絲創意可以完整呈現，
所以《故事島》裡有四款蕾絲，把創意連接起來，
當然，這又是另一段故事了。

陳綺貞　精選

Kimbo 是蕭青陽下的一朵雲。
Kimbo is a cloud by Xiao Qing-Yang.

「我不會忘記走紅地毯時，胡老師告訴我的話。」蕭青陽說。

胡德夫 (Kimbo 老師)，七〇年代台灣民歌運動推動者、原住民權益促進運動者，以及〈牛背上的小孩〉、〈太平洋的風〉、〈大武山美麗的媽媽〉等經典民歌的創作及演唱者，在頭髮已花白的五十五歲之齡才發行首度個人專輯《匆匆》，是回到母校淡江中學小禮拜堂進行現場錄音，紀念自己的音樂起點，收錄作品橫跨三十餘年，唱出他所思考所掙扎及所感動的主題。面對胡德夫這樣一位德高望重且創作如此珍稀的音樂人，蕭青陽想到的是替他開創一個全新的《聖經》規格包裝，以及為他留住年少時在都市裡躺臥晒得發燙的大石頭和懷抱大樹，想念台東大武故鄉美好的種種場景。

「專輯的場景和拍攝的方法，完全都是我和胡老師交往當中，他講的一些事情打動我的心，我把這些打動我的事情，轉變成包裝就可以了。我相信，如果可以感動我，一定也可以感動別人，我會轉換到我有感動的畫面，傳遞給第三者。」蕭青陽說。

胡德夫，人稱 Kimbo 老師，1950 年出生於台東大武山，擁有卑南及排灣族血統，是台灣流

行樂壇最傳奇也最有分量的音樂人之一。五歲時和阿美族人郭英男學唱部落民謠，1970 年代北上先後就讀淡江中學、台大外文系，曾和就讀淡江大學的李雙澤一起唱民歌，參與推動影響台灣音樂發展深遠的民歌運動，1980 年代轉而關注原住民權益運動。

至於一直喜愛的歌唱，儘管早年創作的〈牛背上的小孩〉、〈太平洋的風〉及〈大武山美麗的媽媽〉等作品已傳唱許久，胡德夫卻直到 2005 年，以五十五歲的高齡發行個人第一張專輯《匆匆》。

對持續關注且喜愛胡德夫的歌迷來說，《匆匆》來得確實是太遲了些，當專輯發行後捧在手掌上，生命的厚度與音樂作品的分量，都真實記錄了他過往多年持續在原住民權益和歌謠創作的努力，而對一直把 Kimbo 老師視為自己偶像的蕭青陽來說，能幫胡德夫設計他個人的首張專輯，是既驚又喜的。

因清楚明白，年逾半百、頭髮早已花白的胡德夫老師終於發片，是件很難、很珍貴的事情，要為這樣一位大師的專輯做設計，歷史包袱確實有點重，也因胡德夫的位置太大、太強，蕭青陽

坦承，「一開始是幾乎不會做！」幾經思考，確定採取刻意簡單的設計風格，「胡老師的人和作品的分量遠大過我的設計，我的設計就是一個設計而已，完全是以歌迷崇拜偶像的角度來做，胡老師不是唱歌的明星，他是藝術家。」

懷抱著戒慎恐懼，思考《匆匆》的規格和質感時，蕭青陽自然而然地想到了《聖經》，因此專輯的長、寬規格都與《聖經》相同，而整個封套包裹著燙金布面，靈感同樣源自《聖經》，毫不掩飾自己對胡德夫的崇拜，他說：「對我來說，胡老師就是神，拿到他的專輯，就像信徒拿到《聖經》一樣。」

儘管滿意自己替野火樂集開發出這款新的包裝規格，但回歸專輯視覺影像呈現，蕭青陽回顧過去幾年來，在不同場合多次與胡德夫的互動談話經驗中，腦海陸續浮現幾個印象深刻的場景。

一次是在台北柏夏瓦餐廳欣賞胡德夫的現場演出後，他在深夜的台北街頭說著，自己遠離台東家鄉多年，這些年雖然居住在台北城，但總習慣在深夜時分摸黑到以前台北縣市交界的永和福和橋下的新店溪畔，找顆大石頭就躺下，感受清晨四、五點、身體下方的大石頭仍吸飽前一天的

陽光暖意，似乎這樣就能找回部落熟悉的溫度，重溫停留在他身體裡的溫暖。

還有就是更早就讀淡江中學的六〇年代，因是第一次離開台東北上念書，每當想念部落、想念大武山，還有太平洋的風時，自己會到學校後山的那片相思林裡，找到枝葉最繁茂的那棵樹，仔細看看旁邊有沒有人，然後抱住它，偷偷閉上眼睛，跟著思緒飄啊飄的，彷彿如此一來就能回到部落；還有，對著一群大樹說故鄉的母語，唱著家鄉的歌謠……

當一個成長在部落的小孩偶然來到都市裡，十年、二十年，甚至是五十年過去，對部落裡的一花一草，以及泥土海風氣味的依戀，反而更加濃烈，蕭青陽知道，年近六十歲的胡德夫毫不保留地傾訴他對部落的情感，儘管身在都會，但仍找機會打赤腳、涉野溪，一點都不社會化，而這正是他讓都市人羨慕、反思自己生活態度的主因。

緊抓住這幾個讓自己感動的場景：環抱大樹、躺臥大石頭上感受清晨時殘留的太陽餘溫，想像自己回到部落，蕭青陽讓這些隱藏在胡德夫內心想望故鄉的場景，轉換成圖像，找到大都市野地裡的大樹、東北角海邊的波浪狀連綿的大塊岩石，讓胡德夫優遊其間，像是回到部落般的開懷與放鬆，當然還有真切感受到部落的溫暖。

於是，夜的星空下、河流邊的大樹前，滿頭白髮的胡德夫笑得慈祥開懷，親筆的手寫字在畫面中飛舞流動，「人生啊／就像一條路／一會兒西／一會兒東／匆匆／匆匆……我們都是趕路人／珍惜時光莫放鬆／匆匆／匆匆／莫等到了盡頭／枉嘆此行成空……」最後完成的，像是泡在酒裡許久，拿出來就是很有酒意的一件作品。

踩下去踩下去，踩到田泥最深處做肥料。

Stomp it down hard to the bottom-most layer of the field to be turned into fertilizer.

與東京同步流行。

「我們怎麼會創作出這麼跳躍、頑皮、不正經的音樂呢？」交工樂隊解散後，三名核心團員融入胡琴、電吉他等新成員組成的好客樂隊，這樣形容他們開創出的新客家音樂曲風。但這張融合客家傳統曲調、老山歌、歌謠及西非世界音樂的客語專輯，以吉他、西洋爵士鼓、客家八音鼓、東方嗩吶、胡琴等多元樂器伴奏演唱，玩得顛覆，在客家歌謠的基礎上唱出屬於年輕搖滾世代的客

語歌曲新風貌。蕭青陽則讓專輯回歸極簡的設計，透過傑利小子描繪出團員們坐在象徵載著他們四處走唱的時髦 SOLIO 汽車上，各自穿戴融合新潮與客家傳統元素的裝扮，開拓客語類型專輯設計新的可能性，也意外與當時日本新宿街頭流行的繪畫元素接軌。

《好客戲》是張曾獲金曲獎肯定的客語流行演唱專輯，只不過音樂創作及演唱風格的呈現，曾有老一輩的長者聽完後直說，「這不是傳統客家音樂，這是搖滾樂啦！」也有研究生針對這張專輯的創作者好客樂隊，寫出〈創作型搖滾樂團結合傳統音樂素材之研究〉的論文，可見好客樂隊的這張作品確實開創出客語專輯的嶄新曲風。

好客樂隊引起注意的不僅是開創客語專輯新曲風，更因樂隊多位成員，包括身兼團長、主唱、樂手及錄音師的陳冠宇，以及鼓手鍾成達、嗩吶手郭進財等三位樂手，前身同為已於 2003 年 9 月解散的交工樂隊核心成員，因彼此對樂團創作路線觀念的歧異，林生祥與鍾永豐籌組瓦窯坑，繼續社會運動路線，而陳冠宇等三人，加上胡琴手蕭詩偉、電吉他手柯智豪，另外籌組好客樂隊，

唱出客語新搖滾。

好客樂隊的混種音樂類型特色，除了來自團名有「很好的客家人」及台灣人「好客熱情」的多重意涵，樂團成員涵蓋客家和閩南等不同族群，以吉他、西洋爵士鼓、客家八音鼓、東方嗩吶、胡琴等樂器，將融合客家傳統曲調、老山歌、歌謠及西非等多元曲風，或唱或彈奏出「不但讓自己爽，也讓大家爽的客語搖滾樂」！

這麼一張顛覆傳統的客語專輯，讓曾有過幾張客語專輯美術設計經驗的蕭青陽，面對好客樂隊的創新語法，儘管自覺對客語系既有的美學及文化認知還有不足，但仍有一股野心，想要挑戰客語專輯設計的新語法，跳脫常見桐花、客家花布的刻板符碼，他認為：「客語專輯一年不過幾張，應該可以有更不一樣的想像，刻意要設計到讓你不能忽視！」

不過提到客家文化與傳統，偶然一次去苗栗南庄獅頭山客家部落走訪，蕭青陽無意間聽到關於客家人傳統生活的一種精神表現，腦海中反覆出現的那個畫面，讓他感動且苦思許久該如何轉化成設計物。

曾經聽一位客家耆老說，早年客家人因生活困苦與儉樸，每逢家族盛大聚會或宴客，因為資源不豐富，參加辦桌宴會的親友，必須自備吃飯的方形桌椅，俗稱四方桌和四張椅子如同魔術方塊般，巧妙地設計可組合一體，只要綑綁起來，壯丁負責把桌椅扛過幾個山頭赴宴，偶爾碰到山路難行，扛桌椅的人還會不慎跌落山谷，後來知道這就是「擎桌凳」。

這充滿驚喜與感動人的聲音與畫面，讓蕭青陽陷入苦思，一度很想把客家人扛四方桌翻山越嶺的傳統精神融入《好客戲》設計，透過專輯介紹這逐漸失傳的客家傳統文化，不過幾經思考與反覆聆聽好客樂隊作品，無法整合出具體有意義的想法，決定要回歸極簡的客語設計。

為擺脫以往一碰到客語就有莫名文化符碼的傳承壓力及責任感的設計，蕭青陽這次特別與知名漫畫家傑利小子合作，「單純想要做張接近年輕人語言的設計，即使放在紐約或是東京街頭也不覺得唐突的作品。」他說。

設計語法底定，因 2001 年後，蕭青陽習慣也迷戀在做設計時，把身邊正在流行的事物融入作品中，幾經搜尋發現這年街頭巷尾不時可見到鈴木汽車推出的 SOLIO 這款小車，外型極有特

色，很受年輕人喜愛，車主也多半會幫愛車進行個性化的改裝，和傑利小子討論後決定讓好客樂隊的五位樂手，每個人都穿上最具流行及收藏性的服飾和各式鞋款，一副準備出遊的裝扮，可是每人都手持代表性的樂器與工具，坐上 SOLIO 汽車，整個畫面都以最精純且具東方美學特色的黑色毛筆線條繪製而成。

不過儘管是流行的極簡風格線條，但蕭青陽對畫面人物的穿著打扮及樂器的選擇，仍充分顯露他對細節的注重，像是樂手雖然腳穿流行潮鞋，但衣服上的「褒忠」和褲子上的花布圖案，以及以竹竿當麥克風架等融合流行與客家傳統的混搭風格，不僅使得封面圖像既傳統又現代，也突顯好客樂隊以傳統客家歌曲為基底，融入當今流行的世界音樂及搖滾等多元曲風特色。

除了封面圖像充分抓住曲風特色及每位樂手的獨到神韻，為讓整張專輯更貼近蕭青陽理想中的輕鬆無負擔，「想抓住在傳統之下有些幽默表達的氣味」，蕭青陽和傑利小子選擇讓封底圖像出現 SOLIO 駛離的背影，同時排氣管冒出的是代表客家文化的傳統柿餅，內頁則放入樂團在速食店內輕鬆合影的照片，「刻意擺脫極傳統客語鄉土風情的美術感，儘量呈現旅途中有意思、好玩開心的事。」

雖然好客樂隊在專輯發行後不久也解散了，可是樂隊主唱陳冠宇在移居東部種田耕作之餘也持續創作，另組愛吃飯樂隊，但《好客戲》充分呈現樂團成員活潑性格與顛覆客語創作的企圖心，也愛惜家鄉傳統語言與樂器，專輯曲式極傳統又極現代，兼融東西，極漢人又極客語系文化，發行後更意外發現與當年日本新宿街頭流行的繪畫風格一致，讓專輯跳脫地方格局，與世界流行文化接軌。

蕭青陽說：「這張專輯有種進行式的文化與美學，蓄意讓唱片極簡到貼近生活中正在發生的事情，是張有著極簡風格，沒有文化包袱壓力的作品。有那麼點感覺顛覆、新的設計語法在裡面，唯有這樣介入，日後做客語唱片才可能有更不一樣的想像與設計！」

61

R + G + B = W

R + G + B =W

碎成七塊。

片前膝蓋骨意外碎裂，他在手術檯上仍心繫這設計案，看到黑白 X 光片及手術檯上幾近無瑕的燈光，決定讓《W》以更純粹的質材呈現，完全捨棄傳統紙張，在透明的賽璐璐片上印製白色油墨，回歸一片皎潔亮眼的白。

四分衛，1993 年成立，2008 年解散，成團十六年期間共發行《起來》（1999）、《Deep Blue》（2001）、《Rock Team》（2003）、《W》（2005）及《World》（2008）等五張專輯，團員歷經數次更迭變換，主唱兼詞曲創作阿山和吉他手虎神是核心團員，而《W》專輯則是在 2005 年 5 月繼發行《R》、《G》、《B》等三張迷你專輯後的作品。

對蕭青陽來說，阿山和虎神都是復興美工學弟，從樂團首張專輯《起來》就開始幫他們的專輯做設計，感覺特別親切。他當時為樂團設計的「四分衛」標準字更是經典，流傳沿用至今；而阿山塡的歌詞往往充滿異想與幻想情境，聽完他們的作品宛如看到一部美術史詩電影般的壯闊，「塞得自己頭滿滿的，看著這組音樂人在台上表演，感覺他們眼裡的美學和自己很接近！」

紅、綠、藍是色彩的三原色，等量混合後會呈現白色，喜歡美術或是看過平克佛洛依德（Pink Floyd）專輯《月之暗面》（The Dark Side of the Moon）封面設計的人，都曾體驗過這神奇的物理變化。四分衛樂團集結《R》、《G》及《B》等三張迷你專輯（EP）作品發行的專輯《W》，雖同樣取自這色彩學上的概念，但因蕭青陽在發

除了肯定阿山的詞曲創作，團長虎神的藝術創作及吉他彈奏也讓身為學長的蕭青陽印象深刻。他知道虎神在學生時代就喜歡油畫和素描，是個腳踏實地、土法煉鋼的寫實主義藝術家，以同樣認真態度在彈奏吉他時，就展現出苦練而來的技術和能力，有著精密扎實的彈奏功力，「聽四分衛時，除了歌詞生猛有力和節奏感，還會特別注意到虎神的吉他，光聽吉他就是很好的藝術品！」

在《Ｗ》專輯發行前，四分衛以「紅、綠、藍」這色彩學裡的三原色概念，發行了《R》、《G》、《B》三張迷你專輯，對這種學美術的人才會想到的創作概念，蕭青陽感覺十分熟悉，也讓自己回想到高三時的一次攝影課，老師讓同學在暗房漆黑空間實驗，透過門板上已被拔除的門鎖圓洞，光線穿透「紅、綠、藍」三色濾鏡片射入，沒想到最後交集呈現的光線竟變成白色，這樣一個關於光線的小試驗，當下讓自己嘆為觀止。

受到高三親眼目睹色彩三原色奧妙變化的震撼，蕭青陽開始鑽研色彩學，發覺不論是從光學或印刷角度來探索色彩的變化都很神奇，他說：「色彩是難以捉摸又有似乎永無止境的探索與追求空間，多到就像油畫中的任何一個顏色或是要搭配的顏色，不論是色彩的深淺、明度與亮度等種種的變化，感覺好幾輩子都研究不完。」

也因此，回到單曲的設計，一開始單純是從色彩原色的角度出發，做出三張色彩三原色的《R》、《G》及《B》迷你專輯，但之後的專輯設計，最後呈現出《Ｗ》的全白設計概念，除了念書時的光影變化體驗，更深刻難忘的創意來源，竟是一次午夜遊戲意外摔破膝蓋骨的慘痛就醫經驗。

記得是一個一如以往作稿加班到十一點多的深夜，工作室突然接到野火樂集夥伴慫恿出遊的電話，禁不住玩樂誘惑，蕭青陽放下手邊工作，開車到忠孝東路上的野火辦公室，抵達時發現已經有一群人在玩把布抽拉掉，布仍然漂浮到半空的魔術秀，他觀察一會進入狀況後，隨即在眾人吆喝聲中上台表演，但就在順手演出受到大家鼓掌叫好聲中，竟不慎滑倒，整個人在地面上瞬間跌落，竟以跪姿著地。

這一摔，蕭青陽和身邊友人都發覺狀況不妙，因為低頭一看發現膝蓋骨變形，生平第一次感覺自己身體有新的造型出現，開始緊張擔心到臉色

發白，救護車開到診所外時已是午夜兩點，在急診室照過 X 光，經醫師慎重告知膝蓋骨已裂成七塊，還必須先住進加護病房，隔天再安排開刀，這才知道摔得不輕。

儘管相信醫療水準不怕開刀，但真正進到手術房，蕭青陽在半身麻醉狀況下看到醫護拉起白布遮住下半身，探照燈的金屬外框反射醫師開刀畫面，伴著空氣中瀰漫著器械切割膝蓋骨揚起的粉塵氣味，耳邊還隱約聽到護士抱怨家中寵物難養等話語，但面臨重大開刀的設計師，此時未被麻醉的腦袋裡竟仍不斷思考《W》設計案。

在手術檯上，他回想起幾個小時前的深夜，醫生拿 X 光片給自己看，看到僅有黑白兩色的片子，感受到無色彩、陰陽對調的美感，「原來人類看自己骨骼和身體時，是用這角度在看。」

因為手術檯上的體悟，加上先前對於三原色會匯聚成無瑕白色的真實體驗，蕭青陽決定把集結《R》、《G》及《B》三張迷你專輯的四分衛新專輯《W》，讓整張專輯從裡到外都用宛如 X 光片的賽璐璐材質印刷，內頁團員的照片也變成一張張白色的 X 光片，放入白色透明的封套內，看似簡單的設計，卻是冒著生命危險在手術檯上持續思考得來的創意。

「整個案子回想起來就是不可思議！在手術時連腦袋都停不了，只能說設計結果是上天註定的，但也是老天爺給的神來一筆，自己多心把它們連結在一起！」蕭青陽說，從一開始單純的顏色概念去做，到後來決定從光學變化角度去做專輯，儘管是在手術檯得來的創意，但也真實鼓勵自己，以後要更大膽去做光學色彩變化的專輯。

62

腐朽，在海王星。
Decadent, in Neptune.

比較像獅子王。

《華麗的冒險》是陳綺貞的第四張專輯，是她離開魔岩及滾石唱片後，獨立製作的第一張作品，在此之前滾石替她發行的首張精選輯，當時蕭青陽以白色系、兩顆鉚釘的精緻套裝方式呈現，雖然新專輯轉換到新公司發行，但為讓新作品與前一張精選輯有巧妙的平衡與銜接，也呼應作品宛如「不斷攀升的宇宙」意念，蕭青陽決定採用黑色系、同樣的釘裝規格，這是超越設計以外的貼心服務，也貼近這張作品更深入內心世界腐朽、重生與綻放的意涵，而他也偷偷將歌手三張傳統底片，鑲嵌在專輯內頁，是送給歌迷們的一份私密禮物。

習慣性地做唱片會想很多，蕭青陽多半從當初與這些音樂創作人結識及互動等過程中去發展創意，像是和陳綺貞的認識，是從她擔任工作室助理的伴娘開始，儘管平日與她真正互動機會不多，但仍常透過報紙雜誌或電視等媒體報導及影像，關心觀看並累積做下一張專輯的靈感。

多年下來的合作經驗，彼此的默契已經自然發展到開始設計前，陳綺貞都會自動到工作室報到，開聊近況、生活點滴或是專輯創作等「標準

作業流程」。同樣的，在《華麗的冒險》開案前，陳綺貞難得帶著母親一起到工作室。蕭青陽印象中那次的聊天，陳綺貞花了很多的時間在述說她迷戀星象這件事，特別是海王星，「有時開聊一件事的某個元素，或是無意間給的一句話，最後會變成美術設計的表現！」

《華麗的冒險》最後採用「海王星」的星象設計元素，就是那次聊天的結果，也對應到同名歌曲〈華麗的冒險〉歌詞唱到的：「長長的路的盡頭是一片／滿是星星的夜空……」

事實上，海王星的星象元素也實際滲透到專輯內的詞曲創作，當初擔任《華麗的冒險》專輯的企宣統籌就說，當時聆聽陳綺貞這些詞曲DEMO時，自己、攝影師和錄影帶導演都強烈感受到這張作品有種聽者沉浸在水底下，完全被水阻隔在外的安靜力量，像是胎兒被母親子宮的羊水包覆，於是海王星和水就成為專輯設計的主要元素。

企劃團隊請來攝影師胡世山，拍攝多款陳綺貞在海岸邊、草原上或奔跑或漂浮在水面上等不同姿態的影像，後來也被攝影師大量運用在內頁設計上，特別是把影像印在透光性強的厚描圖紙上，呈現出水面映照概念，同時讓星象的圖像也布滿在這些照片上。

至於封面影像的選取，則意外地取自一張攝影師正式拍攝前，為測光隨意以拍立得拍攝的陳綺貞照片，蕭青陽看中的是她這張模糊失焦的照片中，仰角的姿態象徵著仰望與期待，也隱含更多的可能性，對未來有著挑戰和理想。

而封面上這組很難一眼解讀的字體，是他特別為專輯設計的「冒險」標準字，概念來自海王星遙遠的時空宇宙，字型是羅馬古字，單純希望有抽象、神祕的冒險感覺，字體浮現布滿星星的宇宙，引出內頁一連串與海王星相關的星象圖案。

這款封面設計推出後，獲得樂迷很大的迴響及肯定，在歷年合作的多張專輯中，音樂及設計契合度最高、口碑極好，除了和陳綺貞一貫合作的默契，「當時團隊精彩的共同表現是重要原因，算是設計陳綺貞歷年巔峰代表作。」蕭青陽肯定地說。

此外，《華麗的冒險》的設計成果，其實也隱藏了一份設計師代表歌手想要給歌迷滿足的禮物，只是這份禮物似乎不是那麼容易被發現與實踐。

原來出現在內頁一片海王星空中的三張一乘一點五公分大的陳綺貞照像底片，是蕭青陽特別耗資送到台北影業沖洗的三張高規格彩色底片，為的是讓喜愛陳綺貞的歌迷自行取用，想要沖洗放多大都不會受到限制，這也是體貼細心的蕭青陽要送給歌迷的禮物，「只是不知道有沒有歌迷看懂這份心意，真正把底片拿去沖洗？」

蕭青陽自認這張專輯讓陳綺貞跳脫之前仍停留在小女生的感覺，不僅是這時期她的作品圍繞著腐朽、重生與綻放的主題，自己進入了作品的主題環境，整體呈現的質感也因自己這時期做唱片設計很細心、細膩與安定，斟酌拿捏很順暢，讓專輯多了點文藝知識青年會喜歡的氣氛，設計作品輕鬆跑出讓人有感受的視覺訊息。

「做陳綺貞第一張專輯時，剛好要迎接自己的第一個小女兒恬恬，這份聯繫一旦出現，綺貞就是這麼有紀念性的藝人，我心裡在想，如果女兒五十歲了，還在做綺貞的專輯……」自認很會做陳綺貞專輯的蕭青陽，悠悠地在心裡這麼想著。

περίπετεια

陳綺貞 § 華麗的冒險

63

山坡上的香草，人生的波濤。
Herbs on the hill; life's roaring waves.

李欣芸說。

在流行、配樂、演奏，甚至是大型音樂劇等不同音樂類型都留有動人創作的音樂人李欣芸，出道十六年才發行首張個人演唱專輯《國際漫遊》，以音樂創作記錄多年來在各地旅行、生活的點滴，敏感的她也留下大量的塗鴉雜記，書寫獨自在世界城市間的生活體驗及情感撞擊。這樣一個勇敢做自己的音樂人，不願向流行音樂現實妥協，一如以往的細膩編曲，替每一首創作靈魂尋找最適切的外衣裝扮，跨海和波士頓交響樂團團員合作，完成一張獨特的演唱專輯。而蕭青陽感受到這趟「國際漫遊」對豐富及成就一位更完整音樂人的意義，悉心整理這些心情寫照紀錄，讓專輯成為一本國際漫遊音樂之旅筆記本，送給李欣芸珍藏，也和歌迷分享。

「好多話在心裡該從何說起，這是我的唱片也是你的作品！」李欣芸在送給蕭青陽《國際漫遊》成品封面上，留下這段話，因為身為音樂創作人的她，真切感受到蕭青陽在《國際漫遊》專輯中，投注滿滿的心力與專注，以及與設計費不成比例的時間，才完成這張對李欣芸來說，意義極其重要的專輯設計。

事實上，李欣芸早在 1990 年還在東吳大學音樂系就讀時就出道，和黑名單工作室的王明輝等人合作，為陳明章的《下午的一齣戲》編曲，1992 年和林暐哲、貝斯手金木義則及鼓手李守信等人合組 Baboo 樂團，發行《新台幣》專輯，這年還幫導演侯孝賢的電影《少年ㄟ安啦》寫歌。多年下來，李欣芸幫歌手作曲、編曲，也涉足電影、廣告配樂，發行過多張演奏專輯，但卻是直到 2005 年，才發行個人首張華語演唱專輯《國際

漫遊》。

先不說「命運多舛」是如何適用於李欣芸在台灣流行樂壇前段近二十年的奮鬥歷程，連這張《國際漫遊》都是她一個人在幾乎沒有唱片公司支援與實質資源提供的狀況下，2001 年開始耗費龐大製作費遠赴美國波士頓，找來波士頓交響樂團團員，全部在當地錄音室完成錄音、後製及混音的高規格作品，完成後卻因碰到台灣音樂環境崩盤，延宕了兩年，直到 2005 年 10 月才發行。

同樣在流行音樂界闖蕩十多年，蕭青陽早在 Baboo 樂團時期就知道當時擔任鍵盤手的李欣芸，但真正注意到她的名字，是 1998 年幫陳綺貞的第一張專輯《讓我想一想》設計時，很驚訝在歌手有質感的聲音背後，有淡淡的但很精緻的弦樂在後頭拉扯，儘管製作人刻意把她隱身在很後面，仍因編曲極為出色，在生澀且深沉的歌曲畫面之外，會讓自己刻意忽略歌聲，探索享受這段美麗動人的弦樂編曲。

得知將和難得比自己在音樂圈資歷更深的李欣芸合作，蕭青陽再次驚訝人生際遇的巧妙，也開始透過設計會議和家人去她住處拜訪等機會，近距離觀察這位有才華的女性音樂人。知道她喜歡旅行、做點心、懂精油，給人一種像是品嚐一杯咖啡、享受一段下午茶時光般輕鬆自在的感覺，在玩樂中自由自在過日子。

透過專輯設計機會，和音樂人像是快速進階般地變成好朋友，互動中驚訝她多年持續在國外進修音樂、豐富旅途等經驗，也從她木柵山坡樓中樓住處中滿地 CD 堆中，翻閱到讓自己過癮許久的精彩作品。蕭青陽回想那段過程：「太奇異、太夢幻也太美好，幾次參與美好的午后生活，包括花草生活等種種，開始揣摩設計的包裝質感，只是像是學生學期末要完成作業過關的壓力，要求自己要快速用力吸收。」

聆聽李欣芸在波士頓錄製的作品，每一首都有著極單純的舒服，原本封面設計有個創意，想要讓李欣芸騎著自己偶然在報紙上看到、世界發明展得獎作品的電動摩托車，背景是純樸簡潔的建築環境，除搭配專輯名稱《國際漫遊》，也有「新品種音樂」的意涵，花了大半年時間尋找車輛和拍攝地點，但後來自覺淪為為創意而創意的流行，加上也未獲唱片公司同意，只得作罷。

後來的設計回歸創作歌手的特質，原來喜歡旅行的李欣芸，總是在世界各地旅途中隨手拿筆

記下或畫出所思所感，點滴都記錄在她旅途經過不同城市時購買的筆記本上。有天她把三大袋筆記本帶到工作室，翻看這些寫滿私密心情的筆記本及極具個人風格的插畫，蕭青陽決定要把這三大袋筆記本的內容重組，濃縮整理成一本主題為《國際漫遊》的音樂之旅筆記本，放在專輯內送給喜歡李欣芸，也願意聽她用音樂表達旅途心情的人。

面對一本本極其私密的筆記本，蕭青陽逐一掃描收藏期間的每個插畫、郵戳、各國海關入境印記、明信片、錄音時間表格紀錄等，他感動李欣芸因為信任而願意把這一切提供出來，也透過編排用力讓大家知道，李欣芸飛過多少個城市、用過多少私人筆記本。除了歌詞，儘量把文字抽離，加上在波士頓和台灣拍下的一張張充滿私密窺視感的花園、街頭即景等照片，記錄下這趟《國際漫遊》旅程。

封面回到李欣芸台灣台北木柵住家內拍攝，在一個溫暖的午后，趁夕陽下山前陽光灑入屋內，映照在拿著爵士鋼琴手 Bill Evans 當封面的曲譜上，儘管曲譜刻意遮住她的下半臉部，僅僅露出眼睛，但同樣有陽光照亮，身後的窗簾透亮，呈

現出既神祕又溫暖的氣氛。而色彩的選用也刻意呈現高空飛行窗外所見的漸層色調，CD 圓標和專輯字體則儘量設計成航空公司濃厚飛行感，徹底表達追求旅遊生活享受的日記感，把筆記本、明信片轉化為唱片包裝元素。

對《國際漫遊》的音樂，蕭青陽很佩服李欣芸完全以自己為中心，絲毫未從市場考量出發來做唱片，也慶幸自己這幾年和具國際眼光的音樂人合作，一次又一次地擴展自己眼界，雖然最後都回到台灣來設計，但卻很有國際感。

經過這次合作，蕭青陽再次確認：「唱片不能被當成只是出版品，唱片一定要有感情，音樂人和設計人一樣，都在表達精密的情感，只是方法不同，自己一定要把音樂人當下最激烈的情感，表達得最完整、鉅細靡遺！」

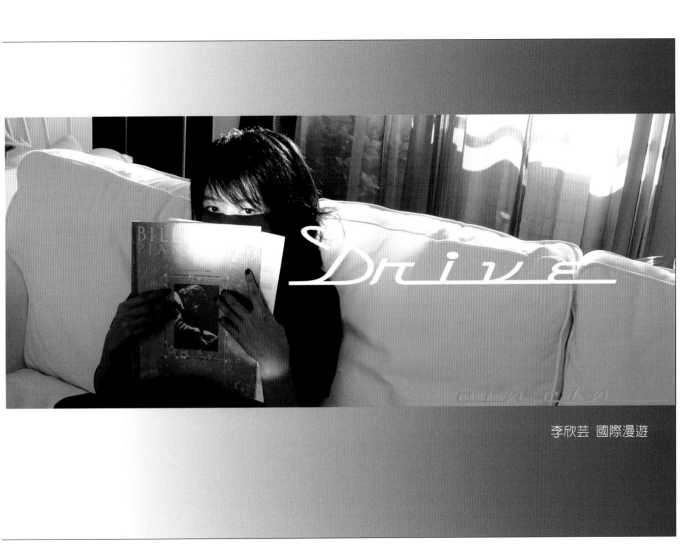

Drive

cincin

李欣芸 國際漫遊

64

給熊聽的。
To be listened by bears.

Oki 留下來的藍色布袋。

　　儘管被歸類為獨立音樂小廠，但角頭音樂的音樂視野卻絲毫不受局限，除在台灣遍尋各種類型音樂，還把觸角延伸到海外，透過音樂認識的新朋友們的作品，重新企劃包裝，引進台灣發行，開發出「世界角頭」系列作品。這張日本北海道愛努族音樂人加納沖（Oki Kano）彈奏當地獨有的彤谷麗琴（Tonkori）的《熊出沒》，就是系列的第二張。為讓台灣的樂迷認識愛努族獨特的彤谷麗琴與對熊的敬畏神話，儘管可能是冷門的作品，但蕭青陽仍邀請漫畫名家邱若龍，以獨創的粗獷筆觸繪製出介紹遙遠北國原住民族神話的童話繪本，將封面與多達二十頁的內頁歌詞本連成一氣，讓音樂專輯也能以融合音樂及圖像的繪本方式呈現。

　　角頭音樂從編號 016 開始推出「世界角頭」系列，引進海外音樂好友們的作品，精選他們已發行專輯，重新選曲企劃設計後在台灣發行。系列首張作品引進北海道民謠歌手塚田高哉和 TAU 樂團，《熊出沒》是系列第二張，第三張則是尼泊爾歌手波賓（Bobin）樂團的《靈魂節奏》，張張都開創多元的音樂視野。

1957 年出生在日本神奈川縣的 Oki，國立日本美術及音樂大學畢業，二十歲過後某一天，「在自己體內流的愛努的血液突然燃燒覺醒了，追問著家人關於愛努的事，卻被父母教訓說別再提起這件事……」Oki 說。儘管心中的火被澆熄，但三十歲那年，Oki 決定獨自到美國紐約這個民族大熔爐，一面靠著雕刻和繪畫維生，一面尋找答案，只是五年過去，人生方向似乎更困頓。

1992 年因日本有電影美術監督的工作機會，Oki 回到日本，沒想到卻因經濟泡沫化，電影公司倒閉，他不經意地拿起北海道親戚送的彤谷麗琴，隨意地彈撥，竟被這女體身形的樂器所發出的共鳴聲深深吸引，開始追尋關於愛努族、彤谷麗琴的文化及傳統。抱著讓愛努音樂及文化重生的念頭，Oki 組了樂團，開始創作及改編傳統歌謠，持續在日本及世界各地演出，1999 年發行首張專輯，經過多年努力，Oki 已被譽為當今世上最重要的愛努族音樂家之一。

《熊出沒》挑選 Oki 和他的愛努樂團歷年十二首作品，音樂部分多是改編自愛努族傳統歌謠，少部分是 Oki 的原創，歌詞主題有描述女子戀愛心境的〈輕鬆快樂〉、愛努族生活風景的歌謠〈南風輕輕吹〉、愛努族被同化或遭歧視的〈我的島我的家〉，以及北海道旭川愛努族神靈熊祭時唱歌跳舞的歌謠〈金色天光〉和〈熊出沒〉等作品。

對愛努族來說，神會化身為各種不同的外型，在日常生活周遭或是大自然環境中與人共存，生活中的任何事物都有神的存在，甚至在居住的屋子裡，族人會特別留一扇專供神進出使用的窗，其中與神的溝通，除了敬畏，就如 Oki 所言：「愛努的音樂就像神靈的隱喻，是人與神之間的橋梁。」特別是被視為信仰中神靈化身的棕熊，早期愛努族會舉辦長達三天三夜的「送熊靈祭」，送熊回神的國度。

因為對熊的敬畏，愛努族口傳留下許多關於熊的故事，有人化身成熊，或是熊化身成人的奇幻故事，也有愛努人獵熊求溫飽，同時又撫育幼熊等動物與人親密依存關係的互動敘述。也因此，角頭將 Oki 的專輯名稱定為《熊出沒》，一方面突顯愛努族傳統文化中「熊」的重要性，同時也是讓大家印象中黃底黑字、常出現在北海道旅遊途中公路上看見的「熊出沒」三個字，直接聯想到日本北國異地。

蕭青陽解讀這張唱片時，綜合出「北海道、原住民、彤谷麗琴和黑熊」等重要訊息，以及其與族群、文化間的密切關係。特別是演唱的 Oki 回到北海道重拾傳統愛努族的穿著，整理、再造譜寫出關於愛努族的歌謠，像是挖掘出身埋在地底下的古老岩石，將它們整理好、重新出土再被見到。

知道自己對愛努族的傳統文化所知不多，蕭青陽直接向對原住民文化有深入研究的老同學邱若龍請教，被形容就像是《探索頻道》般博學多聞的邱若龍，當下就搬出收藏書籍，圖文並茂地幫他上了一課。不過蕭青陽知道，對鮮少留下文字紀錄的愛努族真正的美學及質感，自己和邱若龍都無法拿出代表性的事物來擅加定義。

幾經思考決定，接受擅長繪畫的邱若龍建議，整理編寫一個普遍流傳且沒有爭議的愛努族部落故事，以最易被接受的繪本形式表現，儘管是張與族群議題有關的音樂作品，但或許可以不需要嚴肅的長篇大論，用圖畫來講愛努族的故事，把部落裡的種種行徑變成一頁頁的繪圖，當然故事一定要源自愛努族真正的生活。

於是角頭企劃蔡之今與邱若龍討論後，以「熊出沒」為主題編寫了二十頁的繪本故事，把愛努族的彤谷麗琴、黑熊傳說、打獵文化等特殊傳統文化編寫進去，搭配邱若龍看似粗獷筆觸、但隱含細緻神情的畫風，完成唱片設計裡罕見的全新創作繪本作品。

不過在繪本的創作主軸中，為讓整張專輯能更貼近愛努族的質地，蕭青陽進一步找到愛努族慣常披在身上的麻布，把這粗獷的麻布質感掃描過後，徹底鋪陳在封面、封底及內頁繪本上，一個看似簡單的創意，卻讓以黑白單色印刷的整張專輯，呈現極為獨特的質樸美感。

蕭青陽說，愛努族與多數原住民一樣都沒有文字紀錄，做唱片時直覺想把故事變成畫面圖案，同時也刻意不要讓專輯變成一張嚴肅的民族音樂唱片，儘量貼近部落童話的角度，故事文字也都標上注音，小朋友也能輕易閱讀。

「做原住民專輯時都會謹慎提醒自己，很多種族自己未曾接觸，有機會時就要深入挖掘，而好多好精彩的神奇神話故事，每每讓人驚呼連連！」蕭青陽說。

角頭音樂
人民・土地・歌
2006:01

036

北國迷幻篇
加納沖 Oki
熊出沒 Here Comes The Bear

當愛努族唱歌的時候　那不是給人聽的　是給熊聽的 —— Oki

tcm.
taiwan colors music

65

把手放在空中甩，把奶罩都丟上來！
Put your hands in the air and throw your bras up here!

〈我愛台妹〉的歌詞其實相當無聊，就像「我愛人人，人人愛我」，但卻硬是被 MC HotDog 饒舌「訐譙」到令人身心沸騰、爽到不行，從台灣紅到大陸，連帶《WAKE UP》專輯也成為饒舌樂迷的經典收藏。但這張專輯對蕭青陽的最大意義，或許是重新喚醒他成為與世界接軌的「饒舌樂設計達人」志願，在「黑社會」美學中找到另一個可開拓的設計版圖。

第十七屆金曲獎頒獎典禮上，正當 MC HotDog（熱狗）和張震嶽在台上表演，飆唱〈我愛台妹〉：「……我愛台妹／台妹愛我／對我來說／林志玲算什麼／我愛台妹／台妹愛我／對我來說／侯佩岑算什麼……」頭戴高帽、一身白西裝禮服的侯佩岑突然出現「踢館」，以饒舌回嗆：「你把不到我，就寫歌罵我！」三人在台上又跳又唱，為晚會帶動一波高潮，堂而皇之地將「把妹經」詮釋得淋漓盡致。這首〈我愛台妹〉就收錄在 MC HotDog 個人首張完整專輯《WAKE UP》內，這張專輯還獲得第十八屆金曲獎最佳國語專輯獎。

上面這樣正經八百陳述的開場，似乎不符合 MC HotDog 的饒舌風格。所以，重新倒帶，用 MC HotDog 在專輯內的開場白，再來一遍，Rewind！

「哦，好，Keyboard 老師，準備一下哦～～首先，先謝謝大家買了這張唱片，希望你們是在唱片行買的，而不是在夜市。這張專輯是我用我的青春，我的時間，花了很多精神，四年來一點一滴所累積出來的作品，我們真的很用心在做，希望你們會喜歡。好，廢話就不多說，Next，Do It！」開場白之後，MC HotDog 馬上下了重擊，一掃開場白所營造的感性氣氛（有嗎？），饒舌道：「已經沉默了夠久／你現在醒了沒有／你醒了沒有……」

好吧，暖完場，WAKE UP，就讓我們開始進入主題。

的確，對台灣 Hip-Hop 饒舌音樂來說，在 MC HotDog 之前，似乎長期處於沉默、尚未甦醒的狀態。熱狗本名姚中仁，有人稱他為「台灣地下饒舌教主」，其作品通俗直白，赤裸裸揭露社會萬象，因使用粗口、性語彙或對明星及名人的攻擊，經常引發話題，風格相當另類。說白一點，他的饒舌歌就是「訐譙進行曲」，早在他未與唱片公司簽約之前，作品就已在網路上流傳許久。期間他也曾跟著張震嶽到處巡迴演出，但一直到 2006 年才發行第

一張收錄完整的專輯《WAKE UP》，主打歌〈我愛台妹〉寫實、犀利、反映社會現象、並穿插一些不雅禁語，敢言直諷，個人風格強烈，輕易就能擄獲新世代年輕人的耳朵。「熱狗這張專輯的創作力很強，尤其〈我愛台妹〉所造成的大流行，讓以往這類只能躲在角落的音樂風格不只走出來，還大放異彩！熱狗自己成了新的音樂類型。」蕭青陽興奮地說道。

至於蕭青陽為何精神振奮？那是因為他自2000年以後，慣常做的大部分都是原住民、民歌等類型的專輯設計，做多做久了之後，總會有倦怠感，想換換口味，尤其是饒舌音樂。他私下覺得自己滿重口味，對饒舌音樂的設計有種想要挑戰、征服及「與國際接軌」的雄心企圖，可惜的是，在台灣饒舌音樂不是主流，甚至只能在檯面下或角落裡生存。在此之前，除了張震嶽、鐵虎兄弟、拷秋勤等少數幾張專輯曾讓他過過乾癮之外，由於發片的歌手很少，接到設計的案子當然相對就更少了。因此，當MC HotDog發片，請他設計時，他的饒舌樂設計因子也WAKE UP，重拾以往「成為饒舌樂設計達人」的志願。

為何蕭青陽對設計 Hip-Hop 饒舌樂這麼執著呢？或許該從他對黑膠唱片的蒐集談起。在他的黑膠唱片收藏中，有好幾張黑人饒舌經典之作，上面出現的黑人影像及印刷質感，讓他印象深刻，感覺每個黑人歌手的黑皮膚都油亮亮的，絲絲入扣。而唱片中慣常出現的元素，如：地下社會幫派、警匪對決、身穿黑西裝的黑社會份子、槍枝、金錢、毒品、性感美女、三字經美學、性暗示、屍體與死亡、嘲諷、誇張……暗示與隱喻，似乎都是一些「禁忌」符碼，對於曾經長期處在戒嚴、禁歌「消音」時代的蕭青陽而言，或許透過黑人饒舌樂碰觸這些「地下禁忌」，似乎更有一種挑釁威權、叛逆、探索黑暗地下社會規則的「故意為之」。或許也因為這類「黑」社會美學就像毒品般，讓人一碰成癮，也激發出他想成為與國際接軌的「饒舌樂設計師」的衝動。

有趣的是，由於在國內想要收藏這類黑膠唱片，「貨」還是太少，所以蕭青陽經常利用出國，尤其是去美國參加葛萊美獎順便旅行的機會，在各個城市唱片行做「地毯式搜索」，帶回了一大箱黑人饒舌黑膠唱片，每當出海關時，還會被海關人員投以異樣眼光，以為他是跑單幫、賣唱片的呢！

無疑地，MC HotDog 這張《WAKE UP》專

蕭青陽想：晚上唱片企劃阿枝帶來饒舌黑人 Mos Def 的圖片資料，我就攤開從舊金山 Amoeba 唱片行帶回來的 Mos Def 《The New Danger》黑膠唱片，確定相投的饒舌氣味後，就完成這張熱狗〈我愛台妹〉（《WAKE UP》主打歌）專輯設計。

輯讓蕭青陽蠢蠢欲動，也思索該使用哪些饒舌音樂設計元素來表達其中精髓？他想到，當初企劃人員曾提到，這張專輯音樂是熱狗「以一隻狗的眼光反看自己」，於是他在封面上，就設計了「狗看鏡子」、鏡中出現熱狗的畫面，從投射中令人想像：到底狗眼中看到的是狗或是熱狗？亦或在熱狗眼中，圍看他的芸芸眾生都是如狗般的形象？或許有些人看這個「狗看鏡子」的構圖，也會有種似曾相識的感覺，這不是台灣早期流行的勝利牌「狗標」電唱機商標的圖案嗎？商標圖案正是一隻狗蹲在留聲機旁，似乎正在享受地聽音樂，不知蕭青陽是否也引用這種復古電唱機的「經典」畫面，隱喻 MC HotDog 這張專輯也將成為台灣饒舌音樂的「經典」？此外，他也想到，曾在海洋音樂祭看過熱狗穿了一件印有「犬」字的衣服，是否也象徵他想要「吠」出對環境的種種不滿？

構想定案後，在一個十月天，大家相約到 101大樓旁地下室一家 pub 拍照，讓蕭青陽不禁聯想：是否饒舌歌手一定要進出有辣妹、正妹配酒的夜店？就如同黑人饒舌音樂般，如果沒有了這些元素，是不是饒舌就不像饒舌了？

拍照當天，MC HotDog 頭戴大盤帽，身穿黑色西裝，頗有地下社會槍手的 fu，他故意將白襯衫拉出西裝褲外，寬大鬆垮的衣著裝扮，也頗有饒舌歌手的調調。蕭青陽希望營造「時間到，準備上場」的概念，後來選錄的照片也都是 MC HotDog 在各個場合在台上或台下的畫面，其中還有在飛機上拍到的圖像呢！整個來說，設計師想要表達的就是 MC HotDog 的「訐譙進行曲」。

除了呼應饒舌樂「黑社會」的黑色調趣味外，他也大膽搭配黃色系及漸層效果，突顯時尚感，並透過印刷質感，表達高級夜店般的氛圍，預告「台灣現代饒舌樂已進入時尚世界」。果然不出所料，專輯推出之後轟動大賣，甚至從台灣紅到大陸，「我愛台妹」變成流行語，一時之間，「台客」、「台妹」滿天飛，蕭青陽幽默地說：「可能我也被定調為『台客設計師』了。」

在絮絮叨叨中，該說的好像都說得差不多了。嗯，沒什麼要補充的，還是再將「發言權」還給熱狗好了，直接跳到《WAKE UP》最後一首〈安可〉做 ending。如果覺得不過癮，那就再 repeat 好了⋯⋯「WAKE UP⋯⋯請容許我介紹自己叫做熱狗，如果你想繼續聽我說，你記得一定要喊安可、安可、安可⋯⋯」

66

山頂洞人帶我去看水往上流。
"Caveman" brought me to see "water flowing up".

圖騰來工作室，已成絕響。

曾奪下 2005 年海洋音樂大賞的圖騰樂團，團員多來自台東原住民部落，曲風融合原住民吟唱、雷鬼及嘻哈饒舌等類型，有著極為獨特且精彩的舞台魅力，得獎後陸續發行《我在那邊唱》、《放羊的孩子》（2009 年）兩張專輯，兩度入圍金曲獎最佳樂團。但在樂團光鮮背後，導演龍男 2010 年發表的紀錄片《誰在那邊唱》，卻也真實且殘酷地完整呈現團員間衝突不斷及生活現實壓力等掙扎。儘管圖騰成員因各自有著不同發展而解散，但他們開創的樂團曲風及精湛的創作演出實力，已然成為台灣流行音樂發展過程中的代表樂團之一。

2000 年創辦迄今的貢寮國際海洋音樂祭，多年來已成為國內樂團競逐表現的最高殿堂之一，每年的海洋大賞也發掘出實力堅強、曲風多元的不同類型樂團。其中，獲得 2005 年海洋大賞肯定的圖騰樂團，是第一個以原住民成員為主的樂團，融合原住民吟唱、雷鬼及嘻哈饒舌等獨特曲風，成功在當年的大舞台上贏得最多的掌聲。

2002 年 3 月成立的圖騰樂團，五位團員分別是來自台東都蘭阿美族的主唱兼吉他手舒米恩

（Suming）、台東新園排灣族的主唱兼打擊樂手查馬克及吉他手阿新、台東知本卑南族鼓手阿勝，以及來自南投草屯的唯一漢族代表貝斯手 Awei，兩位主唱舒米恩和查馬克則是樂團演唱及創作主力。

一如多數樂團組成的艱辛路程，圖騰一開始是因主唱舒米恩和吉他手阿新在同單位服役，因都喜愛音樂興起組團念頭，退伍後阿新找來表哥查馬克，歷經團員更迭後總算順利組團，2003 年及 2004 年連續參加海洋音樂祭大賞，但都只闖入複賽，直到 2005 年才進入決賽登上大舞台，一舉奪得最大獎，隔年發行樂團首張專輯《我在那邊唱》。

只是，圖騰樂團的故事發展並未如外界所預期的，奪得海洋大賞拿到二十萬元獎金，或是樂團發片後就一路順遂。因拍攝海洋音樂祭紀錄片《海洋熱》而與圖騰樂團結識的導演龍男（以撒克‧凡亞思），2010 年發表的紀錄片《誰在那邊唱》，完整且殘酷地記錄了圖騰成軍以來，團員間因創作理念、生活壓力所面臨的一次又一次的磨合與衝突，讓人看見樂團在舞台上發光發熱的背後，存在不為人知的現實考驗。

不過回到 2006 年，從海洋音樂祭近百個樂團中脫穎而出的圖騰樂團，團員來自排灣、卑南、阿美等多個原住民族，但七○年代末期出生的他們，卻是大量聽著西方搖滾、饒舌嘻哈與藍調等類型音樂長大，作品文字風格除少數使用傳統阿美族語，多數都是華語創作，「兼具原住民傳統與現代流行」是他們自述的樂團曲風。

在海洋音樂祭聽見圖騰樂團後，蕭青陽明顯感受到他們的作品確實擺脫傳統原住民曲風，除了傳承部落的音樂表達，圖騰更要展現的是團員們對音樂的想法與態度，但殘酷的是，在台灣音樂市場只要被歸類為「原住民」或「樂團」的音樂類型，就常會被認為無法拉抬到所謂主流市場檯面上的表現，蕭青陽要求自己，除了傳統部落美感或是樂團性格，更要把流行感帶進設計裡。

蕭青陽對圖騰的設定，一開始就認定要以極簡、極通俗的簡易概念，透過簡單的設計與美學符號，讓人拿到專輯就能快速看懂樂團成員、音樂類型和表達的性情，為達到這些設定，因海洋音樂祭開始對東北角海岸有更多認識的蕭青陽，經過兩次勘景後，決定把樂團成員帶到宜蘭頭城海邊岩岸上出外景。

原來這片岩岸有著豐富的地貌表情，有可容納所有團員的巨大洞穴，也有可供平躺的平台，讓團員與岩石洞穴連結，以自覺最舒適最帥氣的表情與岩石共同入鏡，之所以這樣設計，主要是呼應原住民樂手在舞台上表演時，常幽默笑說不要被當成原始人看待。蕭青陽說：「希望世界上有機會拿到圖騰專輯的人，從封面就能感受到這個樂團的原住民，就像是遠古山頂洞人一樣，有著最純粹質樸的聲音！」

拍攝過程意外在岩堆中發現一處猶如大舞台的平台，四周圍繞著巨大岩石，蕭青陽和攝影師溝通後，決定讓團員跳上這處岩石舞台拍攝，只是並非呈現動態的舞台演出，而是讓團員想像彷彿回到熟悉部落，在舞台上激情演出後，大家都累了在休息的狀態，後製時去背把雜亂的背景除去，呈現一種安身舒適的狀態，而這圖像也選為封底使用。

至於內頁大量選用海岸邊常見的營火燃燒過後、木炭燒乾龜裂畫面作為襯底，原來是蕭青陽知道，「木炭」是原住民部落裡最常選用的名字，有著部落人易懂的木炭意涵，「整體的美學設計都沒有需要拐個彎來思考，純粹表達原住民、流行及樂團的要素。」

對最後封面選擇山頂洞人意涵的這款，蕭青陽說，當初確實在另一款封底團員休息狀態的影像間猶豫掙扎，最後考慮到要以世界性的眼光來突顯圖騰的原住民身分特色，決定選用團員拿著樂器集聚在洞穴內的照片，搭配以圓、方及三角等幾何圖案，設計出「圖騰」的中、英文標準字，「是款有強烈現代感的設計風味，刻意將原住民傳統符號簡化為不要被辨識成特定單指哪一族，而是應該寬廣到各族群都可能！」

儘管圖騰樂團在 2009 年發行第二張專輯《放羊的孩子》後，團員已分歧各自有著不同的發展，但蕭青陽一路看著這些從部落出發離鄉到台北打拚奮鬥的年輕團員，如舒米恩單飛後多元發展，有人則另組 MATZKA 樂團，以雷鬼、嘻哈曲風繼續在國內外演出，不管有無持續合作，「彼此的人生或是音樂路上，各自有理想往前追求，我就用自己的設計能力祝福他們，期許他們面對任何變化，都有更成熟的表現。」

67

太熟了，就不好吃了。
It won't taste good if it's too ripe.

一切從這張剪報開始。

　　在《土地之歌》專輯封面上，一個紅光滿面、滿臉皺紋的老人，手拿小玉西瓜笑得開懷，令人感受到庶民生活中那份知足常樂和真誠樸實，旁邊手寫著兩句話：「看果實，就知道樹是怎樣了⋯⋯」「太熟了就不好吃了⋯⋯」簡單平凡卻蘊涵豁達的人生哲理。他是「西瓜阿公」陳文郁，一個很厲害的西瓜大王，全球有四分之一的西瓜種子出自於他，他培育出的新品種蔬果超過一千種，是身價上億的「田裡魔法師」，但他更喜歡自稱為「農友」，因為「這兩個字比富和貴更喜歡」。令人好奇的是，一個西瓜大王為何會跟一張唱片專輯扯上關係？原來是蕭青陽多年的剪報習慣所埋下的種子，當角頭音樂提出要做一張土地之歌專輯時，「西瓜阿公」的創意種子就冒出頭來了⋯⋯

　　蕭青陽回想創作設計《土地之歌》那年，他做了很多專輯，依然糾結在明星、排行榜、誹聞和發行量的唱片圈中，有一度他曾自我質疑，像他這樣一個麵包店長大的孩子，父母對他的期望是「腳踏實地」，是否適合待在唱片圈這樣的行業及浮華生態中？當他入行走過第一個十年、第

《土地之歌》乱彈阿翔、張羽偉、林碧霞、書麥卡照、王昭華、邱幸儀、鈑機樂隊、黃靖雅、林源祥、楊慕仁、林琳、咪咪拉娃幸逸、吳昊恩、廖士賢、趙倩筠、謝誌豪、阿洛．卡力亭．巴奇辣、張賜福、伍勇達印．新聞局、角頭音樂 2006.5

二個十年後，對於唱片包裝的設計理念已漸趨成熟，逐漸跳脫「用明星包裝」的設計思維，希望能做出「讓媽媽看了也覺得親切」又有創作理念的設計，就如同 2001 年《少年丆國》那張以小孩來表現主題的嘗試，就讓他相當滿意，「用小孩或老人取代明星」的想法早已在他心裡萌芽，正等待一個舞台來開花結果。

從學生時代蕭青陽就很喜歡剪報，當兵時在野營部隊就經常把報紙副刊的剪報放在口袋，埋伏草叢中時，就會把剪報拿出來看。他對於報紙上出現的明星動態不太注重，反而對於大千世界中各種奇人異事充滿好奇，因此收集了好多剪報，例如洛杉磯有人用樂高做出一個巨人城堡、黑面琵鷺飛來台灣……等等，其中有一個住在屏東的西瓜阿公的事蹟，讓他覺得好有意思，也羅列在自己的剪報百寶箱中。「這世上有許多很有意思的事，即使刊在報紙只是小小的一格，在我眼裡卻是占有大大的版面。」他說。

人生就是這樣，如果 2005 至 2006 年公司沒有發行《土地之歌》的計畫，如果這張專輯不是以「人民、土地、歌」的母語原創為前導，或許至今西瓜阿公仍只是蕭青陽收在櫃中的一則小小

剪報，但就在公司開會討論，要做新聞局舉辦的「台灣原創音樂大獎—— 94 年台灣母語歌曲創作比賽得獎作品」、集錄成《土地之歌》的構想時，他靈機一動：「西瓜阿公不就像是一顆種子，宛如從台灣土地所長出來的聲音嗎？有誰比他更加貼近土地、適合代言土地呢？」他當下拿出剪報，把創作意念加以表達，獲得在場人員一致「好有意思」的評價，西瓜阿公成為專輯主角，開啟了《土地之歌》、《逐夢之歌》、《風神之歌》等「以台灣各角落不同領域五十歲以上達人為專輯代言」系列的表現形式。

拍板定案後，工作人員跟西瓜阿公聯絡、並且前往南部農場拍攝他的生活。蕭青陽特別叮嚀攝影師，要把阿公拍得很像偶像明星，酷酷的，很帥又很可愛，但又不失自然，重要的是要拍出阿公在農場的「生活感」。於是，檳榔樹、西瓜田、阿公雙手大開邁步的背影、手拿西瓜的笑臉、農車、農具、農場工作人員等影像，成了貫穿整張專輯的設計主調，而有著十八般武藝的西瓜阿公，把親筆撰寫和繪圖的私房詩集《小英的話與畫》拿出來，他的詩作繪圖也成了妝點專輯的另一亮點，讓整張專輯有了畫龍點睛之效。蕭青陽說：

「我覺得阿公就像是文人西瓜的人種，擁有上一代土地、人與人之間的美感，從詩本中看到很多醒世的人生哲學，我很想把這樣一個豁達又有意思的人分享給很多人知道。」

讓蕭青陽印象深刻的是，西瓜阿公是個相當喜歡女人、疼惜女人又精力充沛的老人家，從他為西瓜命名為黛安娜、甜美人、金蘭等可見一斑。他在詩作中比喻女人時，畫了一顆滷蛋，放在一個奇怪的位置，寫道：「女人就像滷蛋一樣，怎樣放都不對；又像花一樣，把她拿回家插後，就不懂得珍惜她。」

除了西瓜阿公這位主角外，蕭青陽呼應角頭企劃創意，在整張專輯用了許多設計巧思，讓「西瓜」的概念無所不在。例如：封面的阿公吃西瓜影像、附贈的西瓜種子、封底綠油油的西瓜皮，以及兩張分別用西瓜外皮和果肉表現的圓標設計，讓人在視覺上已進入西瓜的世界。由於西瓜是種在沙地上，他還特別到沙灘用沙子寫出「土地之歌」的標準字，在專輯中展現貼近土地的紋理。此外，專輯內頁別冊的設計也極富巧思，別冊封面和封底依然沿用西瓜外皮和果肉的設計，打開後，內頁文案空白處是一粒粒吃完的西瓜子，

令人發出會心一笑。至於為何不選鮮紅的西瓜而要用小玉西瓜？蕭青陽的回答是：「阿公的年紀和個性適合小玉西瓜黃黃的顏色，不是像深紅色那樣的激越。」

別冊內收錄了十七位母語音樂創作者的相關介紹，西瓜阿公的相關影像穿插其間，不只不顯突兀，反而更加突顯這張專輯「與大地連結」的意義，而他的故事也宛如拋磚引玉，與十七位創作者的故事相互輝映，灑下的西瓜種子，宛如種出母語累累的音樂果實……「台灣以農立國，又是水果王國，但這些似乎被遺忘已久，我很高興藉此機會再把它找回來，做完之後非常暢快！這個系列加強了我對土地的思考，接下來我做唱片應該會更天馬行空，超越明星包裝的思考，我希望我媽媽或長輩看到，也能獲得有意思的共鳴。」蕭青陽說。

角頭音樂
人民・土地・歌
2006：05

0107
立 春

水果王國篇
17位母語音樂創作者群像

土地之歌
來自母親大地　最濃郁的味道

Songs of the Earth
Portraits of 17 Dialect Singer-Songwriters

— *Direct from the Mother Earth, Most Savory Flavor*

看果實，
我知道
樹是怎樣了……

太熱了
我不好吃了……

台灣西瓜奇蹟　有口皆碑
陳文郁，農友種苗公司副辦人，無子西瓜
、聖女小番茄發明者。研發優良新品種上
千項，營業額逾10億、出口種子金額近5
億。多次勇奪全美團藝新品種競賽西瓜愛
項。西瓜得意代表作，黛安娜、甜美人、
鳳蘭、金蘭……Discovery頻道節目「台
灣人物誌」特別報導。

小玉西瓜珍品——金蘭
出國比賽得獎品種，台灣80年代黃肉小
玉西瓜流行代表，清熱生津，解渴除煩
。具非洲血統，性喜寬闊曠地。大太陽
，好音樂，個饗陪它吹吹夏夜清爽的風
是一定要的。

tcm
taiwan colors music

68

人生不熱血，和鹹魚沒什麼兩樣。
Life without boiling passion is not much different from being a preserved fish.

沖到大海的舞台音響。

　　搖滾樂的現場魅力，需要親自參與才算數！1999 年開始，每年七月在貢寮舉辦的海洋音樂祭，已成為台灣樂團最想登上、熱血搖滾客最想靠近狂歡的舞台，為記錄每年大舞台上各參賽樂團最精彩的演出，角頭特別逐年發行《熱浪搖滾》樂團合輯，讓音樂祭除了沙灘、比基尼、啤酒，也能留下並累積所有樂團的搖滾本色，讓台上台下曾參與的搖滾客，回憶珍藏。每張合輯的封面，都是蕭青陽所感受到當屆最難忘懷、值得回顧的畫面。2005 年這屆，因接連三個颱風來襲，活動一延再延，最後決定冒著風雨搭建如期演出的大舞台，也差點被海浪吞噬，這一幕看似悲慘的畫面，就是設計師為這年找到的主題。

　　2000 年開始舉辦的貢寮國際海洋音樂祭，到了 2004 年及 2005 年時，已逐漸打響名號，除了吸引全國各地玩樂團的熱血搖滾青年爭相拚上最後的大舞台，爭取象徵搖滾獨立精神至高榮譽的海洋獨立音樂大賞，更重要的是海洋音樂祭已然成為全國熱愛搖滾音樂、沙灘及海洋的民眾，暑假期間最重要的音樂盛事。

　　不過，對所有參與 2005 年海洋音樂祭的人

《 貢寮國際海洋音樂祭－熱浪搖滾·伍 》牛奶樂團、教練樂隊、筋斗雲、圖騰、NO KEY BAND、螺絲釘拾參樂團、FORMULA、城市之光、SO WHAT·2005 海洋大賞入圍團體·角頭音樂　2006. 7

來說，這一屆的回憶，恐怕大多圍繞在創辦六年來首次遇到颱風被迫延期的窘境，而且一碰就是海棠、馬莎和珊瑚接連三個，活動破天荒一延再延，甚至一度面臨是否停辦的危機，但主辦單位台北縣政府和角頭音樂，還有協力廠商，硬是咬著牙撐下去，在風雨中完成這屆海洋音樂祭所有活動。

海洋音樂祭創辦後連續第六年負責活動所有美術設計的蕭青陽，這一年除了繼續創作活動相關設計，因為對海洋的熱情與更多投入，首次成立「嘯」集會所，鼓勵工作室設計師們設計海洋音樂祭公仔、馬克杯等周邊商品到現場擺攤展售，儘管因為活動前意外摔斷腿，但他堅持腿裏著石膏、坐著輪椅也要到場，只是颱風過境活動首度宣布延期時，只好跟著十萬人潮撤離現場，撤離前還必須把大批商品搬到臨時借來的旅館暫放。

沒想到同樣的狼狽撤離情景，在兩週後再度上演，同樣的活動因颱風二度延期，數十萬人潮被迫撤離，工作室助理們把商品又搬回旅館，這回音樂祭主舞台更被風雨及高漲的海水沖垮，儘管最後海洋音樂祭不畏第三個颱風來襲，決定照常舉辦，但蕭青陽對這年海洋音樂祭的印象，滿是瘦弱女助理在風雨中推商品回旅館的身影，還有接連三個颱風造成舞台流失倒塌的畫面。

也因此隔年依循往例要發行 2005 年海洋音樂祭獨立音樂大賞合輯時，浮現腦海的不是往年的陽光、沙灘和比基尼辣妹，取而代之的是揮之不去的風雨交加悲慘場景，蕭青陽決定要找出一張照片，表達出這年海洋音樂祭最慘烈的狀況。原本期待有人曾拍下這災難性的音樂祭場景，但或許是因為當時風雨實在太大，所有人都急著去躲避，無暇也來不及拍照，一開始都遍尋不著。

最後還是因為搭設舞台廠商，不堪風雨沖走舞台和音箱損失，為向縣府求償，搭鷹架師傅緊急在主舞台即將被沖垮前拍下一張現場照片，儘管解析度偏低，卻是唯一一張能忠實重現當年海洋音樂祭舞台遭颱風重創險被沖毀的紀錄影像，意外成為這一年海洋音樂大賞合輯的封面照片。

面對唱片公司提出這款封面感覺太陰暗、太悲慘的質疑，蕭青陽總是回歸到要做出一款讓當年所有海洋音樂祭參與者最有感覺也難以忘記的畫面的專輯設計，「海洋有蔚藍晴空，當然也會有沙灘烏雲密布、太陽突然變陰天然後下大雨的記憶，就像第一年海洋突然大雨，大家躲在舞台

蕭青陽想：2005 年貢寮國際海洋音樂祭第六回。 7 月 20、21、22、23、24 日新聞：「海棠」來襲，海洋音樂祭延後舉行。8 月 3、4、5 日新聞：輕颱「馬莎」形成，週四到週六全台將受影響。 8 月 12、13、14 日新聞：不懼又來「珊瑚」颱風威脅，音樂祭準時開唱……

下方的畫面，反而讓人印象深刻。」

　　曾在 2009 年因為接下《胡士托風波》一書的封面設計，而重新回頭去看當年發生在美國的這場音樂盛事的蕭青陽說，在紀錄片中看到當年樂團在風雨中演出，台上台下都在泥沼裡瘋狂的搖滾，唱出解放、和平與愛的訊息，而 2005 年海洋祭團隊同樣也在風雨中堅持搖滾。套句海洋音樂祭上 88 顆芭樂籽說過的名言：「人生不熱血，和鹹魚沒什麼兩樣。」海洋的韌性，也可說是傳承了當年的胡士托精神。

終於看見白雪靄靄，巴頓咕哦努。
Finally the white snow is before us, Patunkuonu.

藏在高一生故居裡的祕密。

當我們唱著〈阿里山之歌〉、〈玉山之歌〉時，可曾知道這些傳唱已久的歌曲，原創者是鄒族達邦部落的高一生，雖在日據時期受過高等教育，也擔任過光復後首任阿里山鄉鄉長，以西方現代音樂融合日本詩歌所嘗試的十多首創作，描寫部落地域色彩及個人內心情感，如他自己所說的，「田地和山野，隨時有我的魂附守著。」儘管早在 1954 年因涉叛亂罪遭槍決，但作品在部落間傳唱流傳，在他過世四十年後，因政治環境改變，才陸續有親人及學術研究，完整記錄他的生平及作品，野火樂集的《鄒之春神》，精選考究他的代表作，重新編曲演唱，蕭青陽則回到高一生達邦部落故居，記錄下象徵家族凝聚力量的兩顆椰子樹，而樹下穿著制服端坐的高一生，將那片刻的青春，永恆留存。

高一生，1908 年生於日據時期的台灣鄒族達邦部落，原名為 Uyongu Yatauyungana，因父親過世後被日本郡守收養，取鄒族姓氏的前兩個音節 Yata，改名為矢多一生，曾就讀日據時期的台南師範學校，是鄒族接受高等教育的第一人，畢業後回達邦教育所任教。台灣光復後擔任當時的

《 鄒之春神：高一生 》 陳主惠、小美、陳永龍、高英傑、高慧君、茶山歌詠隊
高氏家族與族人、高菊花、山美國小合唱團、莊立德．野火樂集 2006. 11

台南縣吳鳳鄉（現在的嘉義縣阿里山鄉）首任鄉長，直至 1952 年因涉叛亂罪被捕，1954 年 2 月遭槍斃，得年僅四十六歲。

因背負叛亂遭槍斃罪名，「高一生」這三個字從此成為禁忌，關於他及其創作，幾乎消失在部落間，使得他在就讀師範學校開始，因接觸到西方現代音樂及日本詩歌後嘗試創作的多首歌謠，儘管開啟鄒族近代歌曲譜寫新局，擺脫以往只有祭歌而少表達內心情感歌謠創作的局限，例如〈春之佐保姬〉、〈杜鵑山〉、〈狩獵歌〉及〈登玉山歌〉等，都深刻流露創作心情與鄒族地域色彩，但終究只有少數作品在部落間隱約私下傳唱，他的生命故事及創作，只能被迫塵封在遺族內心。

不過畢竟是根基於生活與部落的創作，高一生短暫生命歷程雖然只留下十餘首作品，但一字一句充分寫出對家鄉的關懷和對家人的深厚情感，除部分以日語創作，多數可以鄒語吟唱，在部落間傳唱度高，包括他畢業後在當時的蕃童教育所（現嘉義縣達邦國小）教書時，為學生譜寫的〈狩獵歌〉，以及在獄中為鼓勵妻子寫的代表作〈春之佐保姬〉等。

高一生死後四十年，1994 年才由兒子高英傑和音樂人張毅等合作，發行《春之佐保姬：高一生紀念專輯》（新台唱片），經過整理及考證，首次將高一生的音樂作品完整曝光，但他短暫、燦爛卻又悲情的一生，直到 2006 年，才有同為鄒族學者浦忠成撰寫的《政治與文藝交纏的生命：高山自治先覺者高一生傳記》一書，以及《鄒之春神》音樂專輯，讓高一生的樣貌，有更貼近史實的呈現。

擔任《鄒之春神》專輯製作的野火樂集，這回仍委由蕭青陽負責專輯的美術設計，儘管沉浸在音樂圈多年，也參與多張原住民音樂創作的設計工作，但與多數人聽到「高一生」的名字一樣，是個看似熟悉卻其實陌生的人名。當進一步得知自己念小學時，每逢下課或打掃時段透過校園內破舊擴音喇叭傳出熟悉的〈阿里山之歌〉，竟然就是高一生的創作，瞬間穿越時空拉近彼此距離。

但畢竟是已成為歷史人物的音樂創作者，蕭青陽出發前往他生命根源地阿里山鄒族達邦部落翻查資料，發現對於高一生的評價有褒貶不一的諸多爭議，對他認同與否自然有著兩種以上不同衝突性的觀感。但蕭青陽清楚，這張專輯是整理高一生的音樂創作，讓多位當代歌手重新詮釋發

表，目的是讓未曾有機會認識他的後生晚輩，捕捉高一生最精華的生命年代及音樂創作，無關政治立場的歧異或衝突。

錯過數年前與高山阿嬤合作上到達邦部落機會，這回蕭青陽首度與製作團隊上山，探訪高一生迄今仍完整保留在部落裡的房舍，與他的子女見面聊天，更難得進到他生前住過的房間內，看到多張他和妻兒合照，聽著兒子高英傑和女兒高菊花訴說，因父親被視為政治犯，遭槍決後全家被迫遷移到他處，過著截然不同的人生，體驗顛沛流離的恐懼生活，當下深刻感受到，每個人背後都是段故事。

這趟達邦部落行，印象深刻的是在高一生迄今仍保存良好的起居室內，在某些陰暗的角落與櫥櫃抽屜間，彷彿時間與空氣中的粒子仍停留凝結在五十多年前，感受到高一生正坐在榻榻米上，伏首創作或是擘畫族人發展藍圖的一幕幕斑駁影像，而在那時刻，他所譜寫的動人旋律，恣意地在房間裡流轉，被這當下意境感動迷惑，蕭青陽當下在屋內停留許久，像是瞬間被拉進高一生創作音樂當下那無憂且美好的時空環境。

一行人在探訪高一生住處內外時，觀察敏銳

的蕭青陽在後院發現一棵異常高大的椰子樹，探詢後才知道這棵樹植種在此多年，是家族成員的共同記憶，猶如高一生的創作及早逝，也都是家族記憶。儘管回憶是糾葛，是有人不願再提起的部分，但蕭青陽決定把這棵凝聚家族共同記憶的椰子樹，和高一生接受師範教育時，穿著傳統日式高中制服拍下最年輕帥氣的樣貌，兩者組合設計為封面，雖然原本是張黑白照片，但設計時刻意讓椰子樹在高處頂端展現綠意盎然，「這樣組合讓大家感受到歷史仍在延續，歌仍在傳唱。」

《鄒之春神》透過多位音樂人來演唱高一生的創作，面對這樣一張「紀錄片」性質濃厚的專輯設計，蕭青陽將自己的設計定位為服務，就像高一生透過作品記錄下當年山美部落的村莊風光，他的設計除重現高一生生活的年代氣氛，內頁中櫻花盛開、保存良好的日式屋舍，則是記錄專輯出版當時春天花開的季節，在慣常製作流行唱片之餘，感覺像是參與這一年最重要的唱片文化傳承工作，是難得的歌詠山林美好與奮鬥的設計作品。

山でも　私の魂か　何時ひ志みついてゐます。
水田　賣らない様に。　　髙一生

Qing-Yang Xiao

088

70

竹子是貞節，白馬是愛情的不正義。

Bamboo is chastity, and the white horse is love's injustice.

《我身騎白馬》蘇通達、春美歌劇團・梅傑音樂 2006.12

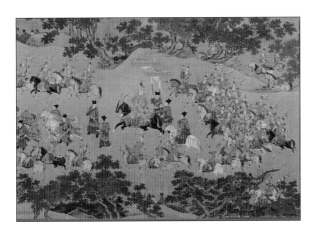

原圖：明人畫出警圖。

台灣傳統歌仔戲與西方近年流行的電音沙發音樂，在鬼才音樂人蘇通達牽引下有了難以想像的跨界首度合作，高度的聆聽趣味與創意展現在《我身騎白馬》專輯中。對這張以高雄春美歌劇團生旦演唱的傳統曲調作為基底，加上電音及沙發音樂拼貼結合的專輯，因開創新的音樂類型，也毫無唱片公司的約束，完全的放任讓蕭青陽玩興大發，讓自己化身設計 DJ，大玩古畫的拼貼與重組，簡潔的線條與黑白的對立，同樣在設計上取得傳統與現代的完美結合，也讓自己二度挺進葛萊美獎。

不論是從作品內容，或是創作者本人所學背景來說，《我身騎白馬》都是張顛覆傳統的歌仔戲專輯，創作者蘇通達出身學院，受過正統古典音樂教育，曾赴美國波士頓柏克萊音樂學院主修音樂編曲製作，但首張專輯卻選擇將台灣傳統歌仔戲唱腔與重拍、電音及沙發音樂做拼貼、結合，跨界的精彩合作讓專輯一推出就獲得市場注目。

不過這張專輯會引起持續討論，除了因整張專輯的音樂開創歌仔戲與電音結合的新嘗試，專輯發行後持續有歌手翻唱，另一方面也因設計師蕭青陽為唱片所做的包裝設計，讓他二度入圍葛萊美獎最佳專輯包裝設計獎項，再度名揚海外，同時這幾匹白馬和故事主角也登上台北燈會舞台，以巨幅投影方式奔騰在台北市政府辦公大樓外，話題不斷。

會接下這件設計案，蕭青陽回憶是在一次誠品書店的夜間演講會後，與創作者蘇通達經過多次電話來回聯繫近兩年後，兩人終於首度碰上面，當面洽談能否合作，「說實在的，當時確實被蘇

通達一心一意想要合作與認真努力做音樂的態度感動到，直覺這樣的合作應該會產生有意思的作品，一起投入或許可以做到理想角度的唱片！」抱著彼此相惜的欣賞，開始這段合作之路。

從小就接受古典音樂訓練的蘇通達是高雄人，母親是鋼琴音樂家，雖考上大學主修國樂，但遭退學後轉而赴美念書，最後從名校柏克萊音樂學院畢業。他之所以會想做張以傳統歌仔戲為主題，但拼貼上自己熟悉電音的專輯，是因當時身處美國異鄉，很多台灣同學都很思念家鄉，所以想做張能代表台灣音樂特色的作品給美國同學聽，也希望首張作品可以讓母親和阿嬤聽得懂。

十足傳統的歌仔戲融合新近流行的電音創舉，讓這件作品光是創意就打動蕭青陽。另一個很重要的考量，就是這件作品嚴格說來就是由蘇通達和春美歌劇團的生旦郭春美、王雅鈴等樂手藝術家，負責把音樂做好，身為設計師的他，只要根據音樂內容，專心把設計物做到位就好了。整張專輯的製作和設計幾乎可說是簡化到只有蘇通達和他負責，完全沒有唱片公司繁複縝密的商業考量，非常單純，可以把創意發揮並落實到極致。

習慣做音樂設計時從自己生長的土地美學出發，要緊密地與音樂作品本身契合，特別是對於台灣極傳統的題材，常會不由自主熱血的喜愛，蕭青陽對這件設計案，一開始想到的是自己小時候住在新店安坑山上，每逢農曆大年初二鄰近三合院稻埕前都會有金光布袋戲或是歌仔戲表演，當時自己會拉著阿嬤、帶著小板凳去欣賞，對歌仔戲演出毫不陌生。

為了回顧小時候對這些傳統戲曲及廟宇的印象，蕭青陽帶著工作室成員開始出入新店、土城和三峽等地，遍尋當地廟宇，拍下不少廟宇建築設計中很重要的石柱雕刻，特別是關於八仙過海、關公騎馬等圖像。只是這時他對設計概念還沒有確切想法，隱約回想到年幼記憶裡的廟宇石柱雕刻藝術都很有意思，或許能和傳統歌仔戲做結合。

不過經過幾次拍攝取材，將一張張照片放進電腦觀看後，卻發現這些立體雕刻雖好看，但很難轉化成有創意的平面美術表現，設計案頓時陷入停頓狀態，跟往常一樣，蕭青陽開始四處玩耍尋找合適的表達方式。

就這麼玩著看著擺盪於傳統與流行之間，蕭

青陽突然發覺西方世界藝術家，常會以玩弄或嬉笑心態來顛覆古建築或古畫，拼貼整合後提出新的創意呈現，這樣一想之下，這齣關於古代王寶釧與薛平貴的悲苦愛情歌仔戲，他認爲應該也要有新的語法來表現，「其實一個案子看久投入深，最後都會看出作品的關鍵，《我身騎白馬》講的就是歌仔戲的三角戀情，有人苦守寒窯十八年！」

也因此回到唱片設計，從小到大看待作品美學都是圖像性思考的蕭青陽說，在《我身騎白馬》專輯中，吸引自己注意的是「白馬」兩字，所以想要用「黑」來突顯白馬的「白」，前往中和工作室對面的國立台灣圖書館書庫，搜尋到多張古代丞相或是皇帝的狩獵圖，還有不少仕女和馬匹圖畫作品，他決定要從這些傳統古圖中擷取各具代表性的圖案，透過電腦重新繪圖方式來解構、拼貼和混搭成專輯代表人物的圖像。

他進一步解釋，《我身騎白馬》採用的美術設計方式，他的角色就像是夜店 DJ，選用流行和電音歌曲來重新混音混搭，在專輯設計上，他擷取古圖，透過現代美術手法來表達傳統歷史裡的愛情故事，整張專輯花費不少時間，利用電腦繪圖軟體 Illustrator 的技法，一筆一畫白描出這個愛情故事，而黑底上的白色線條，就像是中國傳統碑文拓印技法，黑色是拓印的石碑，白色拓印出白馬，而黑與白其實也象徵著中國傳統的陰與陽、男與女，封面印鑑也展現相反、對比與對稱，是純粹的東方禪學美學。

對《我身騎白馬》選用電腦繪圖技法，展現出中國傳統美術的創意，蕭青陽相當滿意，自覺是用現代科技的語彙來重新解構傳統古代美術，即便是取材來自傳統畫作的拼貼，但仍必須在電腦上一筆一畫地創作、調整修改，硬是從當年的夏天畫到秋天，花了很多工夫，像是馬的鬃毛必須順應風向，精密計算畫作中的線條間隔等細節，讓他感覺完成這件作品，其實就像是畫了一幅清明上河圖巨作般的辛苦。

儘管《我身騎白馬》入圍葛萊美獎最佳美術設計，印證台灣歌仔戲作品、中國傳統美術，透過拼貼融合及設計，也能打動西方評審，但當蕭青陽赴美參加頒獎典禮時，來自台灣故宮博物院一篇追究蕭青陽疑似抄襲館藏畫作新聞稿的發布，卻讓他不免感到失落。他自問：「我不是來自東方的子民嗎？利用老祖先的創意重新做的顛覆，不是身爲這一代美術創作者應該有的表達嗎？」

對這件作品意外引發的小風波，蕭青陽坦言，當初為讓作品更有代表性，選擇的古圖像作品都刻意取材自台灣故宮博物院的館藏，「讓薛平貴和王寶釧兩人各自在封面和封底，象徵兩人永遠無法相見的悲苦！」利用電腦繪圖的線條白描法，展現出中國古代精細國畫概念，自認確實傳達出這個年代應有的技術及美學表現，「重新顛覆古畫，展現的是創意，更像是行動藝術，說侵權或抄襲實在太沉重！」

蕭青陽認為：「用新的媒材重新去畫或混搭一幅畫的時候，就是現代藝術的表現，就像安迪沃荷重新畫瑪麗蓮夢露或毛澤東的時候，那個肖像是不變的，可是會因為藝術家在不同年代的作品呈現當時年代的看法，這就是作品的價值與意義！」

儘管曾遭誤解，蕭青陽還是很高興發揮創意，運用傳統東方美術的元素，以顛覆手法來表現這件作品，並與當今流行的電音類型音樂結合，「這也提醒年輕設計師們，一再追逐西方流行之餘，有空時還是可以回頭檢視我們老祖宗留下的資產，很多元素只要有想法、重新變化就可以大玩特玩！」

蕭青陽想：到了美國，老外朋友告訴我說，喜歡這專輯是因為白馬在西方社會代表正義，〈我身騎白馬〉講的是薛平貴愛上西涼國的樊梨花後，對王寶釧十八年的愛情不正義……這張專輯，還成為 97 學年第 2 學期台東縣立賓茂國中七年級第二次社會科段考的考題，如下：

題 3. 唱片視覺設計者蕭青陽以《我身騎白馬》入圍西元 2007 年美國葛萊美獎「最佳唱片美術包裝獎」。《我身騎白馬》為歌仔戲「薛平貴與王寶釧」的故事，蕭青陽以薛平貴騎白馬的剪影圖像，作為封面設計的主體，設計出兼具傳統意象與現代風格的視覺效果。根據上述，蕭青陽的設計入圍美國葛萊美獎，展現了下列何種作為？ (A) 文化交流 (B) 文化衝突 (C) 文化保存 (D) 文化變遷

71

收藏在夢裡海上的長頸鹿。
A giraffe at sea treasured inside a dream.

沒有長頸鹿的大武崙沙灘。

當眾人才為廖士賢首張個人專輯《完美世界》封面上的那隻兔子發出讚歎聲，設計師蕭青陽腦海裡頭的盤算，已經進度超前到連第二張封面都規劃好了，儘管四年後才有機會落實，但那如夢境般的場景卻是反覆在內心描繪，似乎愈來愈真實。但就在他自以為將實現的瞬間，規劃被唱片公司全部推翻，改以對外公開幫《料想不到》徵求到一款有便當盒的《料？想不到！》設計。對最後的結果，他不免感嘆，夢境實現了四分之三，突然變成一個便當盒，也實在是「料想不到」。

2003年角頭音樂發行廖士賢首張專輯《完美世界》，以毛茸茸的兔子作為封面的主視覺，這時設計師蕭青陽不僅已決定第二張專輯要延續首張，讓人感覺舒服自在的動物為主角的視覺創意，甚至連選用的動物及執行的細節與場景都已規劃妥善。

時間：一年中的八月時分，這時太陽或是月亮照射到地面的角度偏高，空氣中的視覺乾淨無瑕。

地點：北台灣基隆大武崙的月灣型小沙灘，沙子

是白色的。

場景：空無一人的亮白沙灘，稍遠處的海面有點點波光，更遠處可以看見一頭長頸鹿，約三分之二的頸部都露出水面，長頸鹿的一旁是廖士賢，同樣身處湛藍的海水中。

蕭青陽原本的規劃是想要展現創作歌手系列性的視覺策略，只是沒想到第二張專輯《料想不到》，因角頭決定改採網路徵件競賽方式來尋求設計創意，讓既定整套計畫完全無法落實，內心已描繪的夢境般場景畫面，瞬間變成泡沫，夢境突然一變，最後徵件評比選出「便當盒」這件作品，使得整個設計歷程大轉向甚至粉碎瓦解，也的確是「料想不到」。

對角頭後來捨棄自己的設計提案，改從企劃活動方式徵件競賽，蕭青陽坦言知道時「確實傻眼」！但體認到自己身處唱片產業體制內，必須遵照唱片體制內的遊戲規則，應該與團隊合作，不能太過於我行我素，「創意想法本來就各式各樣，團隊也是！」當時的錯愕是企劃團隊突然排除原本提出的延續性創意，只好執行新的策略企劃。

對最後從近五百件詮釋「料想不到」的設計案中選出的首獎作品，他不諱言，以一個傳統的不鏽鋼便當盒表達打開會有「料想不到」的香噴噴音樂在裡面，是創作者對《料想不到》專輯的雙關詮釋，從企劃角度切入的設計案，雖有一時的話題性與風潮，但回歸到與作品、創作者的連結上，時間一過，恐怕就淪為乏人問津甚至是漸被淡忘的窘境。

「從企劃角度進入，以為會有更好銷售，結果沒有達到應有的視覺境界，也沒有達到銷售目的，似乎沒有服務到歌手，然後就結束了……」雖然當時蕭青陽耗時地將投稿來的近五百張設計稿一一整理放入專輯內頁，感覺內容充實豐富，但數年後回顧這張專輯的企劃設計導向的結果，仍不禁感覺遺憾，未能執行那猶如夢境般的場景幻境。

儘管設計歷程遇過不計其數的理想與現實妥協的衝突案例，不過蕭青陽特別對《料想不到》的未能執行感到可惜，他形容像是一個長長的夢境，自己努力在前面四分之三的夢境中打造出長頸鹿、沙灘，還有歌手童話般夢幻場景，而且自認是可以執行的場景，連長頸鹿要從哪裡運來

拍攝都規劃好了，不料進行到最後的四分之一，場景變成一個便當盒⋯⋯

從第一張的兔子到第二張的長頸鹿，蕭青陽的想法就是用大家看似熟悉，但又有點疏離的動物，在屋頂、沙灘、海面這些又近又遠的歌手創作基地拍照取景，「兔子沒有執行前講出來也很夢幻，所以我自認為長頸鹿進入海水的這一幕夢幻般策劃，將成為另一個經典封面款！」

對這款企劃導向的作品設計未能獲得市場太多共鳴，這讓蕭青陽頗有感觸：「角頭音樂的創作裡頭有太多音樂人才懂的意境，設計時不能太過企劃導向，否則這些音樂裡的土地、海洋等意境會被掩蓋掉，最後反而變成像是一個廣告了！」

角頭音樂
人民・土地・歌
2007:11

041

城市民謠篇
廖士賢 SAM LIAO
料想不到 UNEXPECTED

72

拷！就是要找你做。
Kou! It has to be done by you.

拷！就這綑了！

　　拷秋勤是支以客語、河洛語，融合南北管、客家八音及台語老歌等素材，以搖滾、嘻哈及民謠等多元曲風唱出社會現象與觀察的熱血樂團。《拷，出來了》是他們獨立製作的首張專輯，無畏新團之姿，無啥知名度的他們卻膽敢帶著身上僅有的兩萬元，勇闖其時已被冠上葛萊美設計師名號的蕭青陽工作室，嗆聲指名一定要合作。看中樂團名稱的性暗示及曲風獨特，加上團員們個個熱血直率，設計師以多年資歷、在幾無唱片公司支援及干擾下，一手打造出這款烤黑的「透抽」（魷魚）封面，巧妙連接團名、專輯名稱與曲風，是繼安迪·沃荷幫《The Velvet Underground》設計的經典香蕉款封面後，另一款值得讚賞的性暗示設計。

　　這是拷秋勤出道前，與葛萊美獎級設計師蕭青陽初次相遇的真實場景：主唱范姜拿著一綑用橡皮筋纏繞綁起的鈔票，直搗蕭青陽工作室，為完成找心儀設計師協助的心願，把這實在不符行情的設計費從褲子口袋拿出放在桌面，儘管心虛但仍大聲嗆說：「我就是要找你做，可是我只有兩萬塊！」那一個下午彼此都僵在那裡，因

為蕭青陽對這突如其來的邀約，遲遲不知如何回應⋯⋯

拷秋勤，2003 年夏天成立，魚仔林（Fish LIN，河洛語主唱、詞曲創作）、范姜（客語主唱、詞曲創作）是創始團員，2004 年 DJ J-CHEN 加入，隔年再增擅長嗩吶、梆子等傳統樂器的阿雞和尤寶兩位樂手，至此樂團型態確定，把大量台灣南管、北管、客家八音、歌仔戲、勸世歌、民謠及早期台語老歌等素材，融入 Hip- Hop 唸歌，是拷秋勤最鮮明獨立的曲風。

2005 年夏天，拷秋勤首度獨立發行限量一千張的 EP《復刻》，2007 年獲得行政院新聞局補助準備錄製樂團首張專輯前，已累積約二百場現場演出資歷，但畢竟是在台灣樂團百家爭鳴時代，曲風特異、長篇歌詞批判社會時事的拷秋勤，知名度還未打開，也才會出現范姜直闖蕭青陽工作室，帶錢要人的真實場景，對范姜率直的行徑，蕭青陽回想起來大笑說，「哈哈，還滿有龐克精神的！」

僵局化解後，蕭青陽開始解讀「拷秋勤」這個樂團，從團名開始，一路深究到他們的音樂，這才發現這個樂團的千姿百態。

「拷秋勤」最初始的產生，其實就是直接把男性自慰「打手槍」的行為，直接轉換為閩南語發音的一語雙關，團員也不諱言，曾把團名正經八百地解構成「拷」和「秋勤」，「拷」代表農夫手持鐮刀收割，「秋勤」則是農田耕作時序「春耕、夏耘、秋勤、冬藏」四個季節循環之一，「拷秋勤」也可說是秋收農夫辛勤收割的模樣。

就是這般嗆辣與深度並存的拷秋勤，還有獨特的台式嘻哈音樂風格，讓蕭青陽感到興趣並跨刀相助，他說，「唱片已經做夠多了，有意思的、刺激的都做過，為什麼選拷秋勤？就是想嘗試用性暗示來做封面！世界上做唱片的表現應該有成千上百種，怎麼老是用歌手，難道沒有別的？」

也因此專輯封面主題就選定從「打手槍」這件事出發，帶出拷秋勤的樂團性格分明，第一張就要吸引所有人目光，對這樣直、嗆的設計提案，拷秋勤一開始也擔心太過辛辣，會招致批評，反而模糊了音樂焦點，但蕭青陽卻認為，團名都敢用了，設計上更可以表達，如果經過設計，巧妙與音樂連結，將產生加乘效果。

蕭青陽想到的創意是封面上一雙沾滿黑炭的手緊抓住一隻「透抽」（魷魚），點出「拷」的

一語雙關，儘管姿態與打手槍相似度百分百，但
重點是透抽頭部的鬚，除有「Kou! It's Coming
Out!」意涵，多條張揚的長鬚，則是與黑人饒舌
歌手常見的捲捲頭連結，點出這是一張帶有嘻哈
饒舌雷鬼風格的音樂作品，蕭青陽還親自上陣演
出，把自己的手塗黑，抓住這一尾巧妙連結樂團
名稱與音樂風格的透抽。

　　與樂團因惺惺相惜所釀生的情誼，也呈現在
內頁裡。蕭青陽說，因為很喜歡拷秋勤，直覺他
們的音樂不一定需要制式，或是理所當然地只能
擺在西門町街頭或是東區，美式風格的街頭跳躍
也可以在鄉間小鎮，於是某天的清晨，自己開車
帶樂團成員到國中時代最喜歡去的新店福德宮後
面，約了攝影，借了很多大型機具，就在荒廢的
鐵皮屋外面跳躍出屬於拷秋勤的街頭之聲。

　　蕭青陽覺得拷秋勤樂團是對社會有正義情緒
的一群年輕人，他們的饒舌風格有種生澀像是剛
脫離國中階段的情感，互動後已建立情誼，在有
能力的時候相互力挺，像是赴美參加葛萊美頒獎
典禮前的記者會，拷秋勤出席演唱；落敗歸國，
拷秋勤則是唯一到機場接機的樂團。

73

宇宙現在是二百億光年，銀河系十萬光年。
The universe is now in 20 billion light years and the galaxy at 10 million.

第 17755 台幻象號。

《逐夢之歌》和《風神之歌》是跟《土地之歌》相同履歷和氣味的專輯設計作品，只不過故事的主角，從西瓜阿公變成公園摺紙飛機的阿公或是江湖賣膏藥的老人。如果這系列可以一直做下去的話，相信蕭青陽會挖掘出更多存在台灣各角落不為人知的老人或庶民的故事。就如同系列專輯中強調的「台灣土地長出來的聲音」母語創作般，專輯設計也讓人看到一個個「台灣土地長出來的生命」，以及一首首動人的生命之歌……

「宇宙現在是二百億光年，銀河系有星星（太陽）二千億個，銀河系十萬光年，IRS5 星是太陽一萬倍大，北極星是太陽一百六十倍大在八百光年，光速是每秒三十萬公里，一光年是九兆四千六百億公里，太陽地球距離一億五千萬公里，太陽直徑一百四十萬公里，太陽系六十億公里，地球直徑一萬二千八百公里……」

在《逐夢之歌》專輯封面上，顯眼地出現上述這些看來有點科幻的手寫文句，別懷疑，這不是出自於科學家或科幻作家，而是畫面右下方手拿紙飛機的老人。他是紀錄片《造機人》的主人翁龔彬智，也是蕭青陽曾在台北新公園偶遇的

《逐夢之歌》、《風神之歌》 台灣原創音樂大獎得獎作品輯‧角頭音樂、新聞局 2007.12 / 2009.11

「造飛機阿公」。

繼《土地之歌》西瓜阿公陳文郁的合作經驗之後，蕭青陽想著，在我們生活周遭一定還有形形色色、擁有特殊生命經驗的長輩，他們的生活方式、態度和哲學若能夠分享給大家，一定相當精彩！「這些人中可能包括做資源回收的阿公或阿嬤，我常會想說，他們年輕的時候說不定曾經擁有過精彩的人生。我好像天生就有這樣的個性，喜歡去發掘這些老的、但有味道的人事物，就像翻閱古書、或是在逛跳蚤市場時，無意中發掘到許多寶貝，令人驚喜！」他說。

當蕭青陽構想《逐夢之歌》要用誰來當作主人翁時，突然想到了他曾在新公園邂逅的「造飛機阿公」龔彬智，不正是最好的人選嗎？

每天一大早，龔彬智會拎著一只深色手提皮包，騎著他那台很復古的「鐵馬」，從萬華騎到新公園，在台灣博物館前的廣場用廣告回收紙摺紙飛機，送給往來的行人。半個世紀過去，他送出去的紙飛機超一萬五千多架。特別的是，他摺的永遠是戰鬥機，有「幻象2000」、「蚊式偵察機」、「俯衝轟炸機」……等八款。摺好後，他會在不同機型的機翼上畫上出產國的國旗，或是

在「幻象2000」機身上寫下編號如「17394號」，代表著他摺的第幾架飛機。

「我想阿公是個很奇特的人，他是那種住在十萬光年宇宙的人，逢人就摺，那飛機與眾不同，射出去之後都會飛回來，光那神奇的結構，就能讓旁邊的人眼睛睜得大大的，那天我在旁邊看時就傻眼了，就非常好奇他的故事。」蕭青陽說。他很好奇阿公的手提皮包內到底裝了些什麼？阿公慷慨地把包內的東西倒出來，裡面裝了《我的主耶穌》聖歌、老婆和孩子的照片，甚至還有他年輕時的照片，以及寫著「宇宙現在是二百億光年……」的便條紙，看來有點離奇的內容，令人難以判斷其真實性或只是阿公虛擬的文字？

隨著一件件物件的曝光，蕭青陽彷彿偷窺到阿公隱密的個人世界和人生。原來阿公從小就醞釀著造飛機的夢想，大約四十年前曾在萬華基督教會裡學風琴，而後便固定在教會做禮拜時演奏管風琴，後來他就固定到新公園來摺紙飛機，經常邊摺邊教，送給小朋友時還會附送一首聖歌，許多人慕名前來，他也被稱為「還未被挖掘的國寶」。

「造飛機阿公」的故事，也讓蕭青陽聯想到

有一年在台北紀錄片雙年展的交流活動中，曾聽一位紀錄片導演說他所記錄的一位拾荒阿公的故事，他總是講著太空梭或太空人登月。相比之下，蕭青陽與另一張《風神之歌》主人翁林炳煥之間就沒什麼交集，但是這位出生於屏東內埔鄉的「客家風神伯」，不只擁有江湖賣膏藥的十八般武藝，他一大把年紀還經常騎著「野狼125歐兜邁」滿大街穿梭，果然夠風騷！

在專輯中，同樣可見「客家風神伯」的各種形貌，例如封面上的耍猴戲、封底的騎重機、歌詞本中的學猴爬樹，甚至CD圓標上布滿風霜、修長纖細的雙手，在在都傳神地表現出這位阿伯生機盎然的形象。或許，曾經在二二八事件中死裡逃生的他，特別感受到生命的可貴，所以很認真地過著每一天，不想讓生命留白。不說也許很多人不知道，「說學逗唱跳」、二胡、鑼鼓樣樣通的他，曾經錄製過十四張黑膠唱片，全是他以客家母語發音的講笑料、撮把戲、採茶戲及唱山歌等內容，算是客家唱片的老前輩之一。在他身上，充分體現出「人生如戲」、「遊戲人生」的真諦。

連續幾張以老人故事為基礎的角頭母語創作專輯系列下來，蕭青陽有點做上癮了，也好奇存在台灣這塊土地的各個角落，還有多少擁有奇特人生的阿公或阿嬤？希望藉由這個專輯系列拋磚引玉，讓更多人來關注及發掘更多的台灣奇人異事。「若是再給我四十年的時間，是否有一天我也會成為這樣的阿公，有人會來挖掘我身上的故事？」蕭青陽突發奇想地自問。

註：《築夢之歌》創作者 —— 王俊傑、蘇郁涵、陳正航、陳德峻、陳建年、余瑞瑛、李國雄、傅龍華、劉榮昌、五勇達印、楊晉淵、陳冠宇、吳昊恩、林家鴻、陳威仲、范姜俊宏、廖益伸、廖國雄、周筱芸、陳宜伶、黃培育、趙倩筠、邱俐綾、謝萱圻、張幼欣、丹耐夫正若、畢杜、林文明、楊慕仁、游惠雯、王登茗、唐銘良；《風神之歌》創作者 —— 許景淳、曾雅君、黃黎明、鍾季軒、林鈺婷、林仁傑、廖益伸、劉榮昌、阿洛·卡力亭·巴奇辣、張彩鳳、留格凡、許毅、林浩一、沈懷一、伊祭·達道、畢杜、羅思容、張睿銓。

96年臺灣原創流行音樂大獎
得獎作品輯

Dream Roots

逐夢之歌

從手心開始的航行..........乘夢飛翔。

宇宙現在是二佰億光年

銀河系有星星(太陽)二千億個

銀河系10萬光年

1R5星是太陽一萬倍大

北極星是太陽160倍大在800光年

光速是每秒30萬公里

一光年是九兆四千六百億公里

太陽地球距離一億五千萬公里

太陽

74

我想用一棵樹把詩人包起來。
I wanted to wrap the poet inside a tree.

多種樹，少生小孩。

吳晟創作的詩作〈負荷〉，曾收錄在國中國文課本，詩中描述父親為了小孩，像個陀螺每天忙碌地轉啊轉的，最後寫到「這是生命中最沉重也是最甜蜜的負荷」。他的詩作描寫土地、家人，質樸動人的情感打動了胡德夫、林生祥、濁水溪公社、陳珊妮、黃小楨、張懸及吳志寧等歌手及樂團，共同合作將他的詩作譜寫成歌，加上吳晟親自朗誦，共同完成這套《甜蜜的負荷》詩歌及吟誦作品。蕭青陽多次探訪詩人彰化老家，被他

愛地球、持續為生活的土地種樹的行動力感動，決定以雷射雕刻技術設計這款與真實的樹皮幾乎無異的包裝，將吳晟的詩與歌完整包覆，搭配傑利小子超寫實的版畫雕刻畫風，讓這套專輯再度入圍葛萊美獎最佳套裝專輯設計大獎，向世界傳達愛地球的環保設計理念。

為了自己也為了地球，我們能做什麼事？我想種樹是一個非常基本也非常重要的一項工作，多少能帶給大家一個可以思考的方向。由我自己本身一個小小的作為，在這片土地上種植樹木，看看能不能帶動對土地的愛護、對樹木珍惜的觀念。小小的樹園大大的夢想。
——吳晟

從七〇年代開始，台灣流行樂壇出現以詩入歌的創作，最知名也開創民歌運動新局的，就是李雙澤改編自陳秀喜詩作〈美麗島〉，創作出傳唱迄今的經典，1993年豬頭皮、蕭福德和李坤城，擷取、改編台灣文學前輩作家楊逵〈送報伕〉、〈壓不扁的玫瑰〉和〈鵝媽媽出嫁〉等文學作品，譜曲填詞創作歌謠後出版的《鵝媽媽出嫁》，則是台灣文學作品改編成歌唱專輯的經典代表作。

《 甜蜜的負荷：吳晟詩歌｜詩誦 》羅大佑、林生祥、吳志寧、胡德夫、張懸
陳珊妮、濁水溪公社、黃小楨、黃玠 · 風和日麗唱片行 2008.4

　　不過，2008 年由風和日麗唱片發行、吳志寧和卓煜琦擔任製作人，取材自詩人吳晟作品改編成歌，以及由吳晟自己吟誦的套裝專輯《甜蜜的負荷：吳晟詩歌｜詩誦》，應是台灣首張以單一詩人作品改編成歌，並由詩人親自朗誦的套裝專輯，美術設計蕭青陽也因這套作品，三度入圍葛萊美獎，獲最佳套裝專輯設計獎項提名肯定。

　　〈負荷〉這首詩是吳晟在 1977 年的創作，1980 年被選入國中國文課本當教材，是多數台灣五、六年級生的共同回憶，蕭青陽雖然未能在求學階段就接觸到〈負荷〉，不過卻因唱片設計機緣，先幫吳晟玩樂團的兒子吳志寧設計 929 樂團的專輯，之後與他同為作家的女兒吳音寧，在胡德夫的《匆匆》專輯中合作。

　　也因此當 2008 年接到《甜蜜的負荷》專輯設計案時，自認和吳音寧、吳志寧混得很熟的蕭青陽，沒想到這回竟要做這對姊弟的父親吳晟的作品，在熟讀〈負荷〉後笑說，「這樣也好，像是老天爺安排好，志寧和音寧其實就是吳晟的負荷，自己應該很能了解他心中負荷，感覺工作瞬間完成了一半！」

　　貼近吳晟創作〈負荷〉的心境，為了更貼近並感受灌養吳晟文學養分的那塊土地，蕭青陽和工作室夥伴多次走訪他位在彰化縣溪州住處，聽著吳晟親自介紹老家四合院前那條他已走過上萬次的牛車路，屋前和屋後的空地則是他多年來不斷親手種植樹木，才逐漸變成的樟樹園，也因熱愛植物和森林，趁挽救志寧在大學森林系搖搖欲墜的功課，費心搬到宿舍與他同住的伴讀機會，還修了幾堂森林系必修課。

　　「吳晟的熱情和我很像，聊天中總是問一答十，他的熱情讓我很快而且很深入地了解他的生活，還有他對土地、樹木的感情！」幾趟彰化溪州行後，蕭青陽印象深刻，但回歸到設計，「唱片、音樂的美學表達方式上萬種，但要怎麼把這份情感變成自己欣賞的畫面，卻是挑戰！」

　　早在初二時就接觸文學並開始學習創作，吳晟創作的主題多半圍繞在自己踏實生活的這塊土地上的人事物，就如同詩人蕭蕭分析：「語言是鄉土的，題材是鄉土的，感情是鄉土的，此三者是構成吳晟鄉土詩的基本特色。」最後決定將吳晟幾個關鍵性的人生場景停格，以貼近他年代的版畫風格呈現，蕭青陽縝密的心思規劃，事後才知道完全貼近吳晟私心也喜歡的美術語法。

　　儘管這件作品是鄉土、是冷門的詩歌朗誦及改

編的歌曲創作，蕭青陽提醒自己要透過這件作品宣告，「流行音樂產業裡不是只有『唱歌明星』這件事，吳晟的作品應該被當成這個產業裡另一種創意的美術表現，除了要中肯表達一位詩人對土地的創意，還要表達詩歌領域也能有娛樂、想像感，把詩歌想像力透過圖像傳達出去！」

也因此整件作品除寫實圖像外，蕭青陽和插畫家傑利小子討論後，把吳晟喜歡創作、種樹這些事，轉換成超現實的藝術表現，包括封套上整片山坡地被砍伐殆盡的森林讓人看得怵目驚心，喜歡寫詩的吳晟手裡抱著創作的筆，但整個頭部幻化成一棵成長中的樹木；還有如同幻境般長得比吳晟高大的植物、吳晟提筆寫詩其實是寫了一株盤根錯節的樹根……

整件作品隨著圖像持續往內頁設計發展，包括在內頁、CD 裸片上使用大量稿紙格子圖樣，以及樹皮、版畫等素材，豐富且生動地貼近吳晟的創作風格，但最後應該用什麼樣的設計把包容性如此強大、來自生活及土地的素材包裹起來？

幾經思索研究，蕭青陽深刻體悟到，這件案子最終的精神並非明星或藝術家，而是土地與地球，作品中那個濃得化不開的愛，也不僅是吳晟對子女滿滿負荷的愛，更是他有個超級愛土地的能量，「所以我決定用土地或一棵樹把吳晟老師的作品包起來，做成一個產品！」

有了具體概念，恰巧周邊的物料技術剛好成熟到能藉由雷射，把圖樣精細地刻印在木皮紋紙張上，讓最後的成品真的呈現「吳晟的詩與歌被樹皮緊緊包覆起來」的概念。

對這件冷門的台灣詩歌作品獲葛萊美獎最佳套裝專輯包裝設計入圍肯定，蕭青陽坦言，自己一開始並未曾想過會有機會在美國發行、參賽，是後來覺得這件作品主題雖然是台灣詩歌，但因作品和設計物有著熱愛土地與環保概念，格局與議題都是世人認同的，最後參賽並獲入圍肯定，證明自己的眼光與學習能力，還有環保愛地球的概念確實在世界水平上獲得肯定。

回顧《甜蜜的負荷》這件作品，除了讓蕭青陽三度入圍葛萊美獎、獲選中國《南方都市報》傳媒大獎年度最佳專輯設計，還代表台灣參加 2010 年比利時雙年展，讓他環遊世界，更重要的是讓全家人首度跟著遠赴美國加州參加葛萊美獎頒獎典禮，讓他們參與自己的工作，「也讓自己思考和家庭一起成長，這是有負擔的成長過程，對《甜蜜的負荷》這件作品也有更強烈的共同感受！」

約去蒙古，到了撒哈拉。
Planned on going to Mongolia, and arrived in the Sahara.

創意來源。

技術，讓人一觸摸一按壓，就能讓一段又一段塵封在黑色油墨裡的八百年歷史，重現出土。

「參加三次葛萊美後中毒太深，總試著要在設計上表達美術以外的新觀念，要向世界宣告為什麼要做這張唱片，《八百擊》提出的是透過感溫印刷的觸摸來呈現馬頭琴八百年歷史的新嘗試！」蕭青陽說。

《八百擊》是全世界第一張馬頭琴演奏專輯，彈奏者是內蒙古樂手阿拉騰烏拉，專輯全程在中國北京錄製，於香港和馬來西亞兩地後製，製作人賴雨辰則因欣賞蕭青陽的設計，獨自來到台灣的工作室，表達合作的意願，幾經懇談確定合作，才有這張入圍美國獨立音樂獎肯定的專輯設計。

關於馬頭琴的由來，日本作家大塚勇三和畫家赤羽末吉合作的《馬頭琴》繪本（嶺月翻譯，台灣英文出版社），把這段源自蒙古古老傳說的故事說得感人、畫得精彩。故事描述窮苦人家小牧羊人蘇活與心愛白馬參加賽馬，沒想到白馬被王爺蠻橫搶走，但馬兒因思念而冒險回主人身邊，卻不幸負傷身亡，最後蘇活夢見牠，把牠的骨骸、皮、筋和毛做成琴，因琴聲優美，逐漸成為蒙古

《八百擊》是一張由蒙古傳統樂器馬頭琴為主奏樂器的演奏專輯，在中國、香港及馬來西亞等國錄製、後製，製作人找到對馬頭琴及蒙古帝國幾乎毫無所悉的蕭青陽做最後的美術設計。他以做研究的精神出入圖書館資料堆中，翻找蒙古國歷史及馬頭琴的動人故事、製作原理，不僅整理成文字放在專輯內頁，為讓專輯包裝跳脫平面印刷的單純訊息傳遞功能，以超長六摺頁的包裝規格重現馬頭琴頭及琴弦，並結合印刷感溫油墨

風行的樂器。

因為製作人承諾專輯完成獲肯定要帶設計團隊去蒙古，懷抱著這份想像接下設計案的蕭青陽，唱片設計多年的工作經歷讓他對馬頭琴不是全然陌生，但聽著製作人細數他和阿拉騰烏拉在北京偶遇的經過及精彩講究的錄音，加上得知馬頭琴有著八百年的歷史，要如何透過美術設計讓這已被彈奏八百年的馬頭琴音與輝煌歷史產生共鳴，是這張專輯想要挑戰的境界。

先前曾做過蒙古歌手騰格爾、上海鋼琴手林海等中國音樂創作人的專輯，蕭青陽自認對中國風的設計有經驗。但畢竟是第一次處理馬頭琴這種獨特的民族樂器，以及浩瀚八百年的蒙古史，光認識成吉思汗當然是不足的。一向用功的他開始出入工作室對面的台灣圖書館，翻尋與蒙古相關的文獻資料，幾經研究馬頭琴的構造與發聲原理，決定包裝設計要揭開馬頭琴的神祕面紗，讓蒙古及馬頭琴發明迄今八百年的歷史故事，在這張唱片裡呈現。

儘管有了設計主軸，但還是因 2008 年初二度入圍葛萊美獎的一趟美國行旅途中，開車從舊金山前往洛杉磯聖塔芭芭拉路上，具體的設計創意才意外迸出。原來當時開車與助理愉快聊著，希望「做一張一觸摸，歷史就會跑出來的唱片」，但卻討論不出可以實現的方式，一路上苦思還是不得其解。

回到台灣持續煩惱著，沒想到最後是因一次到淡水遊玩時，買到一個有著裸女圖案的打火機貼紙，在手上把玩才發現貼紙上的圖案會隨著手指觸摸逐漸變色，對這種特殊感溫油墨如獲至寶，決定把它運用到專輯上，讓手指觸摸到專輯印刷物，原本深藏在黑色油墨下層的蒙古八百年的歷史，就隨著指頭按壓，一段一段地浮現。

翻開《八百擊》，為了忠實呈現馬頭琴使用大量馬尾巴毛髮編製成弦弓的製作源頭，做設計總是力求真實與細緻的蕭青陽，特別請攝影師前往淡水馬場拍攝真實的馬尾巴，讓這段馬尾巴以幾近實體比例規格，完整呈現在長達八十一公分的包裝摺頁上，讓人一打開就被這不尋常的規格給震懾住。

翻轉到內頁，則是馬頭琴琴首及利用馬尾巴所拉製成粗與細不同的兩條弦與弓，同樣跨越八十一公分長的六摺頁，粗弦是陽弦，由一百五十根馬尾組成；細弦則是陰弦，由

一百二十根馬尾組成，加上九十條馬尾組成的弓弦，全部編成剛好是三百六十根，也有隱喻圓周、一年光陰、圓滿和富足的意涵。拉開直立就像是拿著眞實的馬頭琴，隨著不同位置的琴弦按壓，一段段奔騰歷史就會因感溫油墨的褪去顯現出來。

關於最初發想的黑色感溫變色油墨，蕭青陽解釋說，昂貴的感溫油墨必須平整地印製在專輯內、外頁上，原本隱藏在油墨下方從圖書館典籍轉印出的蒙文及蒙古史，以及馬頭琴的介紹及曲目說明文字，只要聽者以手指按壓，原本黑澄澄的感溫油墨就會轉爲透明清澈，這段歷程就像是讓聆聽者親自彈奏出馬頭琴的神祕樂音，揭開一段段關於馬頭琴塵封的歷史。

而爲更貼近眞實毛髮觸感，蕭青陽還和助理們花了整整一個月，在電腦上順著成千上萬根馬兒尾巴的毛髮，一根一筆地刻劃出毛髮紋路，讓印刷品紙張後製時能打印出凹凸立體的絲縷觸感。回想當時光是爲了忠實呈現紋路順暢質感，蕭青陽硬是頻頻猛退助理成品，光是這工程前後就花費超過三十個工作天，「現在想起來眞的很質疑當初爲何要這麼投入，簡直發瘋，好奇怪的人！」

蕭青陽語帶感慨地說，2005 年開始參與葛萊美獎後，深感世界上有許多音樂工作人員，都以提出新的觀點被業界肯定、後續並有人跟隨，有機會與這些技術人交流，近年來也學習到如何以做研究的態度來設計唱片，希望能表達美術設計以外的新觀念，告訴這個世界爲何要做這張唱片，只是有時候這些努力，雖有設計同業給予肯定，但在台灣似乎多不被重視或引發討論。

「我的能力沒辦法一年做太多，或是兩年就能做出一張很有創意的想法，能量都要累積很久，一個加一個……一旦遇到機會，就像這張專輯，一個蒙古音樂人到北京發展，製作人因緣際會走過這家 pub，之後請來馬來西亞和香港錄音師，最後再到台灣找設計師。事實上唱片就是這樣，音樂的夢想，移動與變化，我深深感受到他們的熱情與能量。」對自己投入這張專輯，蕭青陽最後做了這樣的註腳。

76

留在漁人碼頭吃剩的螃蟹殼是芭樂籽的表演現場。
A leftover crab shell from Fisherman's Wharf, where 88 Balaz played a gig.

88 顆芭樂籽表演現場，在舊金山漁人碼頭。

在台灣成千上百個樂團中，玩龐克搖滾的 88 顆芭樂籽，曲風與舞台風格獨樹一格，創團十年發行三張專輯，其中詞曲創作、主唱兼木吉他手阿強，是樂團演出核心，有評論直言他「含糊歌喉與吊兒郎當似的嚎叫聲……還保有一些台客的原始粗糙況味。」《肆十肆隻石獅子》是 88 顆芭樂籽的第二張專輯，面對龐克大膽直率又惡搞的演出，剛好這段時間深受一批網路賣家的國外黑死龐克及反宗教黑膠大膽設計風格鼓舞，讓蕭青陽宛如吸了一批白粉，無畏地運用更純粹及生猛的設計風格，當場讓阿強抱著石獅子，來場摔角對戰……

近年來台灣音樂愛好者間，突然瀰漫起一股尋找懷舊年代的黑膠唱片風潮，誠品音樂也順勢舉辦「黑膠文藝復興運動」，讓聆聽黑膠、欣賞黑膠美術設計，成為數位風潮下一股逆勢的聲浪。曾親身體驗黑膠年代美好的蕭青陽，自然不會錯過這股黑膠新浪潮，除義務幫誠品黑膠活動做視覺設計，2008 年夏天，意外購得一批珍稀黑膠，讓他從中見識到一股更純粹、更大膽的封套美術設計。

《肆十肆隻石獅子》88 顆芭樂籽．角頭音樂 2008.7

關於這批黑膠，一開始是有人在網路兜售，接洽後發現賣家也曾在福和橋下的跳蚤市場擺攤，暱稱是叮噹弟，當時開始重拾蒐集黑膠習性的蕭青陽獲知後掩不住興奮，騎機車到台大旁知名的台一冰果室後方一處倉庫，裡頭有大批數量可觀、保存良好，但從設計、歌手到樂團都讓他覺得莫名其妙、毫無頭緒的黑膠。

面對這批黑膠，蕭青陽起初只買了幾張，回家仔細翻看這批黑膠的創作時間，多集中在 1960年代至 1980 年代間，封面設計都極具創意和藝術性，上網搜索發現多是黑死龐克和反耶穌基督等超另類的音樂，封面圖像充斥異端邪教及私處裸露，在戒嚴時期的台灣都是不可能進口與公開販售的違禁品，愈看愈讓人覺得有股奇怪的魅力想要深入探索，包括唱片的美術設計和黑膠的第一手擁有者。

在倉庫內翻看這批黑膠，驚覺每款美術設計品味都遠遠超越自己當時正在進行的設計，作為一個期許自己要不斷突破創新的設計師，愈看愈覺得自己的設計相較之下實在太通俗，當下心思完全被這批怪異的黑膠拉走，幾乎無法工作，很想要多買多花時間去探索。這股坐立不安藏都藏不

住的情緒被太太發現，取得工作室與家中財務總管同意後，一口氣拿出十六萬元買下這批黑膠，帶回工作室逐一摸索這批充滿想像的唱片包裝背後的知識，「這批貨像在黑市裡買到一批白粉，唱片包裝的白粉。」他這樣比喻。

在接到 88 顆芭樂籽專輯設計案前，受到這批「黑膠白粉」的大膽視覺設計衝擊，蕭青陽心想若有機會做到龐克音樂，就該放膽去做，才如此自我許諾不久，恰巧 88 顆芭樂籽的《肆十肆隻石獅子》要發片，做到這樂團的美術設計，成了當年最具視覺衝突但又順理成章的設計經典。

關於 88 顆芭樂籽及靈魂人物主唱阿強，蕭青陽深刻記得，不管是初登台的海洋音樂祭小舞台，或是隔年勇奪大舞台海洋音樂大賞肯定，看到阿強一貫地在舞台上滾來滾去的即興行為藝術、反文藝的知識青年表現，感覺很無厘頭很奇怪，但也喜歡他們隨性思考、超自然的言行，每回在旁看著，也很享受龐克風的新音樂類型。

面對設計生涯首次龐克樂團的全新創作，吸收前衛黑膠設計精神，蕭青陽自覺應更大方、更即興地自由創作，一定要擺脫以往拘泥的創作型態，就像專輯標題《肆十肆隻石獅子》一樣，專

輯名稱並沒有實際的意義，只是與團名88顆芭樂籽在玩繞口令，倒是石獅子是阿強愛玩的一種線上遊戲，他想讓這張專輯展現新生代對視覺及音樂不同的獨到品味。

幾經思考，蕭青陽想到一位復興美工的學長，似乎在新店福德宮後方有間雕刻藝術品工廠，騎著車去借來一隻手工雕刻的石獅子，請喜愛看摔角比賽的主唱阿強穿上摔角服裝親自上陣與石獅子對戰，認真投入的摔角迷阿強，果然在攝影棚內拍下一張張姿勢專業、戰況異常激烈的人與石獅子大戰的摔角比賽照，阿強誇張賣力的表情，果然呈現出88顆芭樂籽一貫嬉鬧中帶有嚴肅精神的反差幽默。

為具體充分呈現阿強和團員們賣力與石獅子對戰的戰況，專輯的封套設計刻意讓封面和封底連成一氣，團名88和專輯44的數字前後呼應，展現出現場即時的行動藝術；內頁翻開，另一場關於食物的驚人混戰，則是取自當年因葛萊美獎前進美國時，在舊金山漁人碼頭街上尋找名產奶油螃蟹時，意外看見前人瘋狂飲食過後留下的駭人殘骸，「那個現場我直覺就像是阿強的表演，有股現場即時毀滅、即時不斷旋轉的快感，結果就是惹來觀看的人一頭暈，深深烙印在每個參與的人眼裡。」

綜觀整張專輯設計，可說是因叮噹弟這批深不見底、看不完的黑膠設計啟發，加上阿強的88顆芭樂籽，還有舊金山滿桌滿地的狂吃後大現場，共同表達出的即興表現，就像是行為藝術的創作，經過這趟特殊、未曾有過的創作經驗，蕭青陽這才第一次相信，世界上一定還有不少唱片也是這樣做設計的，這才解釋自己為何第一時間都看不懂收藏的這批黑膠的美術設計概念。

回顧當年的這款包裝設計結果，蕭青陽說，當初花很多工夫把每張照片輸入電腦做出單色反差效果，再把圖像接在一起後畫邊框，想表達出漫畫風格的現場，「現在看起來還頗誇張的！」相較之下，之後這幾年的作品，似乎有保守傾向……

做設計就和音樂人做音樂的態度一樣，總是要持續追求新的境界，大家一起繼續往前，努力到極致地去做，追求未曾做到的境界，做出多年後回頭看也是賞心悅目的好設計。「更大膽更前衛地去開放自己思想，繼續做自己理想中的唱片包裝，但不是搞怪！」蕭青陽自我期許地說。

打不開的唱片，到處都反了。
Can't open the record, it's all up side down.

原來的封面。

與八年前第一張《泥娃娃》濃重得化不開的憂鬱相較，發片後回歸台東部落生活，關心東海岸土地生態遭到不當開發，不再於都市間流浪的巴奈，終於可以赤腳真實感受這塊溫暖土地，在東海岸這片原生音樂的沃土上，伴著浪濤聲隨性有機地創作與歌唱，溫暖、恣意與自在。除了和音樂朋友組成 Message 樂團，發出原住民對這塊土地所要傳遞的《Message》專輯，《停在那片藍》唱的是她 2006 年在都蘭音樂創作營指導學員的作品，或許生澀、不完美，但在巴奈的詮釋下，每一首都像是一幅海邊生活風情畫，有月光、淚水、裙襬、蝸牛、記憶、夜風、啤酒、都蘭灣……

「我習慣用她們告訴我的情緒轉換成包裝，這是我這幾年找到不錯的方法。在這張專輯裡，我把巴奈很多很隱私的私人日記簿、情緒，轉換成唱片設計。只是雖然已經給你了，不過，還是不方便完全打開，這也是我對巴奈的承諾。」蕭青陽說。

巴奈，2000 年發行個人第一張專輯《泥娃娃》，距離 1990 年首度灌錄唱片合輯單曲〈陪你

《停在那片藍》巴奈・國際文化教育促進企業社　2008. 8

談心〉（收錄在《青年 21 宣言合輯——夢公園》，鑽石音樂），整整十年，而另一個不算短的八年過去，2008 年才發行她個人第二張獨立製作發行的專輯《停在那片藍》。

漫長、感覺像是永無止境的等待，畢竟是折磨人的，於是，愛唱歌的巴奈一個人帶著女兒回到台東過生活，也學習怎麼和自己相處與音樂生活，還有，偷偷談戀愛，喜歡一個人，當然，也會有被生活、被愛情煎熬的時候。偶爾，她會回到台北找老朋友傾訴，包括合作過《泥娃娃》的設計師蕭青陽。也因此，當巴奈有了新專輯計畫時，這些談話間流露的點滴生活經驗，成為他捕捉巴奈台東生活及感情面貌的絕佳素材。

所以，當巴奈無意間吐露自己曾在一個午后，因為一股沒有辦法解釋也無從抒發的情緒，恰巧彼時與愛人那布有了爭吵，負氣離家獨自走啊走的，不自覺地走到都蘭山腳下，望見一處草叢，很自然地走進去，就在裡頭度過了一整個下午。儘管太陽有點大，雖然會擔心有人意外發現草叢裡竟有個體型龐大的女人而略感不安，但在當下，身處在那樣的空間，多半時候她竟會莫名覺得舒服自在，事後對那天身體在草叢裡共處的感覺異常良好。

聽著巴奈訴說這段私密的身體經驗，蕭青陽突然有股強烈慾望，想知道巴奈這天北上攜帶的包包裡，究竟裝了些什麼？打開後看到一本筆記，裡頭有她的塗鴉，字句故意寫得很亂，讓人看不懂，探了一下才知道是和那布爭吵後的心情，原來這都是巴奈留下的戀人絮語，讓人看了就強烈感受到一股情緒。

蕭青陽說，和創作歌手互動的過程中，常覺得自己像個垃圾桶，不斷聆聽接收他們各種各樣沒來由的情緒，不過他自覺是體貼的聆聽者，懂得回應對方的情緒，尤其是和巴奈的相處，從她記滿戀愛絮語的筆記本中，讀到與愛人爭吵的文字，印證她是個住在台東，充滿情緒的音樂人，「當下就決定記錄下努力寫日記、寫愛情、寫自己情緒的巴奈，要用這個情緒做這張唱片。」

只是儘管掌握住巴奈告訴自己的情緒美感，但痛苦期是要把這流動的情緒和美感，轉換成唱片的視覺傳達，所以先後出了兩次外景，帶著攝影師與巴奈，重回都蘭山下那片隱躲了一下午的草叢，還有巴奈在台東唱歌的祕密基地等真實場景，拍下多張充滿私密情緒的影像。

　　影像之外，蕭青陽也想把巴奈隨身筆記本內隨性寫下的戀人絮語放進唱片內頁，儘管承諾會故意選很邊緣、看不太清楚的部分，但一開始巴奈對私密文字印刷出來給眾人參閱，內心抗拒，百般不願意，不過蕭青陽對她說：「雖然你很害羞把它拿出來，可是我覺得這整個過程就像你的歌一樣，都是藝術的表現，就是你真實的情感，如果找企劃來模擬寫字，就像在外面披上糖衣，這張專輯最好的方式就是你的真誠表達！」

　　所以最後呈現的整張專輯設計，就是巴奈當下的情緒：躲在草叢裡、有痛苦表情唱歌的情緒；有文字記錄的情緒；還有她和那布廝守的安靜小屋子外的浪潮的情緒……「把她自以為是陰暗的這一面拿出來，做成美術的表達。」

　　至於歌詞內頁的特殊摺疊以致無法完整打開觀看，讓人拿在手上頗為懊惱的設計，蕭青陽說，因為當初答應了巴奈不讓別人看見她的私密日記，最後妥協的手法就是讓歌詞本翻了卻打不開，裡頭除了歌詞等資訊性文字以外，巴奈的私密日記呈現出來的都是反字，其實也是要傳達一個訊息：「這是巴奈很隱私的私人日記簿，雖然已經給你了，可是，不方便打開。」

78

天生就是饒舌的種！
Born to Rap！

饒舌的種。

饒舌音樂在台灣音樂市場並非主流，不過卻是歌手展現社會意識與音樂態度的一種重要音樂類型，其中 MC HotDog 自 2001 年開始陸續發行單曲及專輯，屢因爭議發言及粗口引發風波，但直率赤裸的說唱，擄獲不少樂迷擁戴。《差不多先生》是他的第二張專輯，以一首同名作品諷刺台灣社會所有「差不多」現象，蕭青陽看中熱狗的直率，宛如嘻哈之王姿態毫無所懼，讓他的私生子進棚拍照當封面，再把熱狗身上的刺青合成在稚子身上，一副至尊霸者模樣坐在首版黑膠規格封面上，超高質感的嘻哈設計，一點都不「差不多」。

面對近年來音樂市場逐漸繁多的不同音樂類型唱片設計案，最能吸引蕭青陽關注並投入研究的是饒舌音樂，他認為「饒舌音樂是最有機會與空間發揮的新音樂類型」，只是這種音樂類型在台灣發展至今，多數的創作似乎仍在檯面下醞釀，並未真正被主流市場接受，發片的歌手少，要做到饒舌音樂設計的機會更是屈指可數。

儘管接案量少，不過蕭青陽說，自己對饒舌音樂的美術設計，抱持的態度是「不一定每款設

354

計物都要提出獨步全世界的新觀念」，但至少要與世界接軌，就算是饒舌音樂，也期許達到「雖是地下，但也要精緻、精美」。他舉自己最早做的《鐵虎兄弟》和拷秋勤《拷，出來了》兩張饒舌音樂專輯為例，兩張都做得非常用力，蓄意表達自己在台灣做饒舌音樂設計，即使放眼全球也有獨到的態度與個性。

累積幾張饒舌片設計，加上近年來多次前往饒舌音樂發源地美國汲取養分，從當地運回一箱箱的饒舌唱片，蕭青陽非常用力地吸收西方饒舌音樂的品味及遣詞用字，蓄積創作能量，終於在先後兩次與 MC HotDog 的合作後，在這張《差不多先生》展現豐碩成果。

《差不多先生》與創作出〈我愛台妹〉經典名作的《Wake Up》相較，後者著墨的多是台灣式的饒舌，是 KTV 式可演唱的角度，面對《差不多先生》有更成熟的音樂完成度，蕭青陽決定要更用力發狠地來做，他認真地說：「防備將來有天唱片成為經典時的歷史意義。」

在企劃設計階段時，習慣在設計物內記錄當時社會及歌手狀態的蕭青陽，一次開案前與企劃聊天中得知，得了金曲獎的熱狗，仍習慣在西門

町鬼混、把妹，還和一位在西門町擺攤賣藝品的女生交往，竟不小心讓對方懷孕，結果生了一個小男孩。見慣這種嘻哈饒舌歌手常會做的事，結果硬是不管專輯名為《差不多先生》，原是要嘲諷台灣人做事心態的概念，他對熱狗把妹還生了個私生子這件事情有獨鍾，決定把它放進專輯裡。

蕭青陽果真提案，要求熱狗和他的小孩一起入鏡拍攝專輯封面，要傳達饒舌歌手的私生子，血液裡流的還是嘻哈血液的事實，也表現出嘻哈是天生的，無法更改的態度。為求腦海裡規劃的畫面成型，他還搜遍永和中正橋下的跳蚤市場，總算買到一把質感超凡的二手至尊椅，希望一旦提案順利通過後就搬進攝影棚當道具。

懷抱著忐忑不安、擔心遭拒的心情，所幸一個多月後傳來熱狗爽快答應，大方同意蕭青陽企劃提案方向，拍照當天也依約帶著還包著尿布的小熱狗到場，兩人分別坐在那把跳蚤市場找來的至尊椅上，開始在棚內拍下多張很潮的饒舌風照片。

只是拍攝到一半，當時仍不斷苦思要讓概念在執行時，能更精準到位的蕭青陽突發奇想，提出把熱狗身上原有表達態度的多款刺青圖樣，

全部都轉印到小熱狗身上的建議，果然有著饒舌精神的熱狗不僅當場把上衣迅速脫下讓攝影師拍照，小熱狗也配合地在這特別準備的超大至尊椅上擺出無與倫比、賤到不行的姿態與表情，最後透過電腦合成，讓只穿著尿布的小熱狗，全身上下浮現出與父親熱狗身上同款的刺青。

最後封面選用小熱狗坐在椅子上，穿著尿布擺出不可一世模樣的照片，封底則是熱狗身穿連身黑色外套，衣帽還戴在頭上，除了隱喻一對嘻哈父子血緣關係，還隱含「天使跟魔鬼」的深層概念：小熱狗在封面上出現是告訴大家，當我們從天上來的時候是天使，後來就會變成封底的黑衣魔鬼。蕭青陽說：「第一次父子合作竟是撒旦與天使的組合，果然很有嘻哈精神！」

除了影像設計，整張專輯的包裝規格也比照國外嘻哈專輯常用的黑膠唱片尺寸，為的是挑釁給老外設計師瞧瞧，表達台灣設計的嘻哈專輯也能有高規格的尺寸與質感。專輯兩張 CD 裸片固定在與黑膠相同尺寸的厚紙版上，包裝內還費心地附上街頭塗鴉型版，可讓嘻哈一族帶上街即興塗鴉揮灑，從音樂到美術設計都能展現一種街頭風格。

「其實打從熱狗同意帶私生子一起進棚拍照，我就有預感會完成一張經典作品了，剩下的就是徹底地執行，要講究、要精緻，從影像到印刷設計都要，做完了我覺得我完成一張很酷很屌的專輯，是很精彩的唱片包裝！」蕭青陽說：「謝謝西方國家給了這麼多饒舌音樂，陪伴我度過每個為設計而熬夜的夜晚，而這一切也都轉化成這張唱片，幾年來做了幾張饒舌唱片，有過癮到，很棒！」

讓二姊依靠在男人胸膛。
Let second sister lean on a man's chest.

蕭青陽幫二姊設計的喜帖和喜餅。

對歌迷或是歌手本人來說，台語歌壇資歷近三十年的資深大姊大江蕙出片不是什麼新鮮事，仍是膾炙人口的好歌一首接一首，以幾近完美的歌聲詮釋女人的種種複雜情感。對蕭青陽而言，能做到天后級主流歌手、父母輩及自己都極喜愛的偶像專輯，當下有如中獎般的雀躍，以一個歌迷角度與身分欣賞並關懷，他心疼二姊到現在身邊還沒有另一半可以在她悲傷難過時，擁她入懷安慰疼惜，設計師私心決定，《甲你攬牢牢》封面就找一個高大英挺的男人，讓江蕙抱緊緊，回應並滿足所有歌迷疼惜及不捨的心聲。

在唱片美術設計領域工作超過二十年，蕭青陽自組工作室早期接的設計案多是台語唱片，陳美鳳、陳雷、阿吉仔、葉啓田、鄭進一、沈文程及施文彬等，一個個叫得出名號的大牌台語歌手，都曾被他設計過，日子一久，作品多到台語歌手幾乎都做遍了，不過認眞細數才發現，近年來聲勢如日中天的台語天后江蕙，一直未能合作到。

像是心裡頭的一個願望盼呀盼的，2008年接到江蕙所屬唱片公司企劃來電說要合作，一開始蕭青陽確實興奮，特別是在這領域做了二十多年

後，面臨整個台語歌曲唱片市場沒落，聽眾幾乎已經不太聽台語歌的時候，突然接到要做台語一姊江蕙的案子，雖然有點像是玩集點卡一樣，突然間集滿了，有那麼點玩不下去了的感受，他還笑稱：「江蕙把我終結掉了！」

人稱「二姊」的江蕙在台語歌壇資歷近三十年，唱紅過〈酒後的心聲〉、〈惜別的海岸〉、〈家後〉等無數首暢銷金曲，在不同的時期陪伴歌迷成長。對蕭青陽來說，回憶起自己與江蕙的結緣，竟可回溯到二十幾年前，自己十八歲那年，復興美工科剛畢業，為順利求職還謊稱有豐富資歷而輕易騙過所有人，進入《明星》雜誌就當起總編輯，做的第一款雜誌封面，就很算計地把當時話題歌手江蕙和洪榮宏，透過合成技法送做堆。

而 2009 年，江蕙以一首由鄭進一、陳維祥填詞，鄭進一作曲的〈家後〉，拿到第二十屆金曲獎觀眾票選歷年最受歡迎的歌曲第一名，當時坐在台下的蕭青陽，對這首歌沒拿到其他獎項肯定略感落寞，不過他也深切地被這首歌撼動到，他認為這首歌是台語歌曲中，首次有歌詞描寫的內容深刻到台灣一半以上女性都能感同身受的境界，切實地代表台灣女性的心聲，是很重要的一首歌。

對〈家後〉這首歌，蕭青陽印象更深刻的是一次農曆過年，他和太太一起回大姊家玩，他在姊夫房間裡半睡半醒著，忽然聽到客廳傳來太太和姊姊們三個女人在唱〈家後〉，可能三個女人嫁到不同家族有感而發，唱得都還滿有感情的，只是唱到第二段，他感覺到三人似乎唱到哽咽哭泣，那時候更產生巨大的感受，深深覺得這首歌真的很重要。

所以在和唱片企劃討論《甲你攬牢牢》美術設計時，儘管〈甲你攬牢牢〉是江蕙因中國四川大地震有感而發首次提筆的創作，想傳遞人彼此間應該要互相支持、溫暖擁抱的感情，但蕭青陽不顧這作品背後的災難意涵，反而很私心地替江蕙著想，心想一位台語天后在面對〈酒後的心聲〉、〈家後〉巔峰後，年紀也逐漸大了，儘管媒體也捧場支持她，但似乎沒有人正面關心一位堅強的台語歌后，她的另一半在哪裡？

於是蕭青陽順著〈甲你攬牢牢〉這首作品的字面意涵，大膽提出想要找個男人讓江蕙抱抱的企劃，「她需要愛，我想一了歌迷對江蕙的共同願望！」他自覺很有創意的提案似乎有些挑釁，

而且也可能會惹火這位歌壇大姊，沒想到江蕙大方點頭同意，還透過企劃讚許這很有創意的提案。

於是整組團隊包下一間位在桃園的氣派豪華汽車旅館，找來一位成熟男模特兒與江蕙相擁合照，蕭青陽對這畫面的完成當時還頗竊喜，認為自己「做了一件歌迷心中想講，可是一直沒有講出來的話，事實上就是二姊也需要男人抱抱的這件事！」

至於封底江蕙獨自在閨房的孤獨模樣，其實是希望並祝福她能找到好歸宿，而為了呈現專輯的古典美感，還特地參考從台南二手黑膠唱片行蒐集到多款六〇年代古典唱片上的捲花圖案，把這種可能失傳的設計語法放進現代的台語專輯，搭配上送印前臨門一腳想到的雷射光，讓專輯外觀映射出雖俗氣，但卻是台灣人很愛的閃亮亮美感。

近年來做慣獨立製作的創作型歌手，難得接到主流音樂市場的天后級設計案，蕭青陽笑說，經過三屆葛萊美入圍肯定加持，多半唱片公司會讓他發揮創意為所欲為，不過自己在這業界二十多年資歷與經驗已深諳如何拿捏，該精準的質感要到位，不能過於我行我素，《甲你攬牢牢》有刻意讓江蕙看起來很巨星，很多歌迷也都驚歎專輯讓江蕙看起來很漂亮。

他說，和江蕙合作，重點不在完成一張專輯，而是自己能在音樂路上很貼心地服務音樂人的心情，「這點很重要，透過一張唱片創意，能讓江蕙靠在男人身上，不是很棒嗎？」

80

在天剛亮的潮間帶或正燃燒的狼煙。

At the intertidal zone when it's dawn, or where the burning smoke signal is.

那個我們可以與山脈、海洋、森林、土壤、祖先的靈魂溝通的
年代……你想起來了嗎？

由原住民歌手巴奈、那布等台東音樂人組成的「狼煙·Message」樂團，在創團《Message》專輯中援引日本雷鬼大師 Papa-U-Gee 的話語，「Music Make People Together. From the Music We Get the Message.」宣示歌唱除了祭典與歡樂，也要藉此重新尋回那個可與森林、土地及祖靈溝通的年代，找到屬於自己回家的路。儘管是人力最精簡的獨立製作，但蕭青陽感受到這訊息的深重力量，讓十位團員以最輕鬆自在但

有著強大說服力量的姿態，並排安坐在椅子上，深沉的藍色是他為這品牌找到的色彩定位。

台東卑南族原住民歌手巴奈，2000 年在角頭音樂發行個人首張專輯《泥娃娃》後，重回台東部落定居，為讓部落音樂能更自主發聲，2008 年與族人自創「國際文化教育促進企業社」品牌，先後發行了《停在那片藍》和《Message》兩張專輯。儘管因獨立發行，產品能見度或許不高，但對開創部落音樂創作及行銷的新模式，有極大的意義與重要性。而 Message 的催生，實際上與一場狼煙訊息有關。

2007 年底，卡地布（知本）部落大獵祭舉辦時，部落獵人被警察盤查引發族人不滿，隔年 2 月 28 日這天，族人自發性地號召彼此，在部落間施放狼煙，除向政府宣示抗議，也用煙傳遞受辱訊息。但在抗議過後，為讓部落聲音和訊息可以持續傳遞，重新建構新的價值與勇氣，於是，有了 Message 樂團。

音樂創作對巴奈及住居在台東部落的族人而言，不只是為了祭典，或只是酒酣耳熱之後的餘興，音樂更可以讓族人的情感與意識凝聚在一起，

彼此傳遞或是感應到不同的訊息。也因此，為讓部落的聲音、訊息能夠有平台可以交流，2008 年初，巴奈和族人合組 Message 樂團，開始固定集聚，用各自獨特的聲音，傳唱 Message 的想法，而《Message》同名專輯，則是他們透過音樂所傳遞出的第一個鏗鏘有力的訊息。

綜觀 Message 樂團的成員，來自排灣、阿美、卑南及福佬等族群，各自採集都蘭、布農部落古調、歌仔戲曲等傳統素材，也有獨立或集體的全新創作，用最傳統的吟唱合聲方式展現多元族群的聲音特色，唱出〈耘田歌〉、〈負重之歌〉等作品。

Message 認為：「人聲的謀和需要開放性的集體創作，大家必須有足夠的信賴，將自己的聲音自然誠懇地交出來，才得以讓人聲在開放的形式中，仍擁有各自的特質、自信地被聽見，同時存在並相互輝映著。」

Message 特別引用布農族詩人霍斯陸曼 · 伐伐的詩作〈玉山魂〉，宣示他們的創作理念：「族人們能夠靠著虔誠的心靈和獨特的聲音創造出優美的旋律，憑著個人的精靈力量，就能夠唱出靈魂最誠摯的情感，讓神靈傾聽我們內心中最深沉的情懷，讓神靈看到我們經歷過的傷痛、苦難和情愛。」

因為和巴奈合作《停在那片藍》，也仔細聆聽部落族人對新音樂品牌的不同想法，蕭青陽開始對這個創立在台東部落，除了豐富的音樂性外幾無什麼資源的獨立音樂品牌有了想法，先是創作品牌的 logo，為品牌作品制定十二公分見方大小的尺寸，還首度嘗試用顏色作為品牌專輯的識別，《停在那片藍》是橘色，人聲吟唱的《Message》，則是選定極純粹的藍色。

幾次在台北工作室與專輯監製那布、製作人巴奈聊及《Message》，蕭青陽整理歸納出訊息（message）、狼煙及潮間帶這三個概念。message 和狼煙是樂團成立的主因，想要彼此分享討論並傳遞音樂、生活與部落族人的訊息，而潮間帶則是回到樂團成員在台東都蘭山下回歸自然的生活習性，特別是潮間帶，對族人來說除有宛如自家冰箱、可任意抓取食物烹煮的生活需求意義，出現在潮間帶的貝類也有團員集聚意涵。

仔細分析出專輯的核心概念，蕭青陽和攝影師前往台東取景拍照，除了真實拍下都蘭山下海邊潮間帶、樂團成員集聚在庭院星空下唱歌等畫

面，為表達出這群部落音樂人，吟唱出的音樂不只是音樂，而是一種生活態度及一種獨特的生命樣貌的表現，他特別請樂團每一位成員，安坐在橫排的座椅上，各自以最怡然自得且自在的姿態，宣示即將出發，透過電腦後製拼接，完成這款難得將原住民拍得最有個性、最有自信，也最有氣勢的封面影像。

這款有著驚人氣勢的十人橫排端坐椅上的封面照片，受限攝影器材及實際空間，雖是款分別拍攝、後製加工的合成照，但看著照片中每個團員都以最有自信的方式面對鏡頭，蕭青陽說：「不管是住在海邊、山上或城市、鄉下，只要展現自己，追求自己最原始來自內心的吶喊，勇於表現就是最帥的自己，很高興這張專輯拍下原住民新的樣貌。」

至於選用藍色調，蕭青陽透露，做《Message》的這一年，自己已陷入一整年起床後只能聽藍調或是爵士樂來喚醒自己靈魂的狀態，只有爵士鋼琴的靈跳和爵士小喇叭的激昂，可讓自己在精神上感覺到自由與舒服；而聆聽 Message 樂團，直覺有種新音樂型態即將出現，強烈覺得應該把自己這段時間的喜好和生活變成美學，將

《Message》定義為藍調海洋的氣氛，而這種藍，是天剛亮時，夜空逐漸變淡時短暫出現的深藍色澤。

儘管《Message》是獨立製作，多靠直接與那布和巴奈聊天討論，還有直接聆聽作品來獲取設計靈感，並未有一般唱片團隊常見的企劃人介入，但在專輯完成後，蕭青陽再次印證獨立製作也能有精緻講究的設計質感，只是有些遺憾的是，受限於廠牌通路與音樂類型，這個新的廠牌作品獲得的鼓勵並不多，他私心希望這群部落音樂工作者，能因在音樂上的創新與族群意識而受到更多注目，「像狼煙一樣，在四處燃起熊熊烈火，傳遞的訊息讓外界關注到！」

不過蕭青陽開心的是，每一年做唱片設計，總記得提醒自己要進化，持續以研究的認真態度做設計，盡量針對不同類型的音樂或是品牌提出新的包裝設計概念，連續替巴奈的新廠牌做設計，提出以色彩作為廠牌設計的想法，也很高興這兩張專輯如同巴奈自許的，到東海岸旅行時，不管停留在哪一處的小店，都看得到、聆聽得到，成為旅途中不可或缺的音樂風景。

Messag

Do you remember the days when we could communicate with the mountains, the ocean, the forests, the soil and the spirits of our ancestors?

敬！一個未曾謀面的好友。
Cheers! To a friend yet to be met in person.

洋奴心態何時了。

推動台灣民歌運動的李雙澤，雖因救人而溺斃早逝，未能見證他「唱自己的歌」質問所帶起的民歌運動，以及之後台灣流行音樂在華語市場的旺盛創作能力，但他留下的〈美麗島〉、〈少年中國〉等創作，幾句「我們的歌是青春的火焰……是洶湧的海洋……是豐收的大合唱」宣言，傳唱迄今。深受他對音樂本質態度影響的歌手、音樂人，在他過世三十年後，整理他留下的珍貴卡帶錄音，以及數百幅畫作、攝影，加上胡德夫、

楊祖珺等民歌年代的歌手好友，在蕭青陽刻意以當時的網點印刷技術及普普藝術風格包裝設計，共同讓最真實質樸的李雙澤的音樂與藝術，首度完整呈現。

「這張專輯有兩個重點，一個是舊報紙常見的網點印刷，呈現歷史感，還有就是把白色加入百分之五的粉紅，巧妙帶進那個年代的普普風！」蕭青陽說。

儘管是不同的世代、對立的政黨集聚場合，這首由早逝的李雙澤譜曲的〈美麗島〉，總能跨越時空或是政治立場的藩籬持續傳唱，從七○年代開始，當歌者吟詠著：「婆娑無邊的太平洋／懷抱著自由的土地／溫暖的陽光照耀著／照耀著高山和田園……水牛／稻米／香蕉／玉蘭花……」這首歌持續以驚人的能量，緊緊繫住台灣這塊土地上的人民。

「一首歌，竟成為集體意識中最美的永恆記號與圖騰。」野火樂集創辦人、《敬！李雙澤 唱自己的歌》專輯監製熊儒賢說。

李雙澤，1949 年在菲律賓出生，念小學時隨母親來到台灣，大學念的是淡江大學數學系，雖然

最後未能順利畢業，但喜愛藝文創作的他，寫歌、唱歌、寫小說，畫圖也攝影，1973 年就和胡德夫開演唱會，隔年辦畫展，1975 年肄業後出國到歐美遊歷及創作的經驗，是他日後創作持續關懷社會的根源。

1975 年底淡江校園內的一場西洋民謠演唱會，李雙澤替代因傷未能出席的胡德夫上台，儘管他究竟有沒有如傳說中的拿可樂瓶上台、做出石破天驚的敲破一擊還有爭議，但他當眾提出「請問我們自己的歌在哪裡？」的質問，隨後並高唱〈補破網〉等台灣傳統民謠等歌曲，卻意外引發台灣藝文及民歌史上重要的「唱自己的歌」運動，而李雙澤也被視為早期民歌運動史上最為關鍵的人物之一。

1977 年 9 月 10 日這天，李雙澤因救人而不幸溺斃在淡水海灘，當時他才二十八歲，但這年夏天，他以驚人的創作能量譜寫成〈美麗島〉、〈老鼓手〉、〈少年中國〉、〈我知道〉及〈心曲〉等九首詞、曲創作，儘管生前未曾正式發表個人專輯，〈美麗島〉的第一個錄音版本還是好友胡德夫和楊祖珺，為了在他的告別式上播放，前一晚克難地在稻草人西餐廳錄下的。

但驚人的是他的作品卻未因生命的逝去而停歇，豐沛真摯的情感與歌詞，持續傳唱迄今，他熱血澎湃地唱著：「我們的歌是青春的火焰／是豐收的大合唱／我們的歌是洶湧的海洋／是豐收的大合唱」，影響許多後輩歌手。2007 年 10 月 4 日，在他過世三十週年的這場紀念音樂會，集聚了胡德夫、楊弦、張懸等跨世代歌手，重回淡江大學學生活動中心唱自己的歌，也開啓了《敬！李雙澤　唱自己的歌》這張專輯製作的契機。

2008 年開始，野火樂集開始尋覓李雙澤當年遺留下來的任何珍貴錄音，發現數捲卡帶和盤帶，為忠實重現當年李雙澤的彈唱，跨海找到當年參與錄音的小提琴手徐力中，請他確認卡帶的轉速、力求還原當年最正確的聲音，並邀請李雙澤的好友蔣勳在專輯中誦詩，胡德夫、陳永龍等橫跨三代樂手，共同詮釋李雙澤的多首遺作。

一張向過世超過三十年創作者的致敬紀念專輯，未曾參與當時民歌運動年代的蕭青陽，只能透過胡德夫轉述、唱片公司資料，以及李雙澤遺留下的一段段錄音中，拼湊描繪出他的身影。他得知李雙澤還遺留四百多張繪畫、書法和攝影等作品幻燈片，還悉心一一掃進電腦，透過一張張布滿灰塵及霉斑的幻燈片，穿越時空的隔閡，感受並貼近了李

雙澤。

　　面對李雙澤龐大且充滿人文關懷的創作，蕭青陽說：「李雙澤很用功，不但留下很多作品，作品也都反映出他對這個世界的關懷，像是拍下工人辛苦工作的畫面，記錄底層社會美感及瞬間表情，他關懷的視野，就像畫畫領域的人都會畫工廠，記錄這世界上被忽略的表情，感覺很親切，大家都在做同樣美感的表現。」反覆觀看後，反而有種自己就是李雙澤的揣摩，很快就進入他的世界。

　　不過儘管是張致敬專輯，蕭青陽並不打算理所當然地做一張嚴肅的、向往生者致敬的專輯，而是回歸到音樂與創作本質，單純當成整理李雙澤的個人作品輯來設計，「就是讓沒有參與過李雙澤生活過的那個世代的聽者，看看他畫了什麼畫，拍了什麼照片，唱了什麼歌，讓這些作品以最平順、舒服和適切的字體大小及版面位置來呈現。」

　　儘管未在這張專輯刻意提出新的設計觀念或技法，不過為突顯李雙澤活躍的六〇至七〇年代，蕭青陽把握機會大量使用自己早就情有獨鍾的早期印刷圖片時普遍會用到的網點技術，「用網點特效表現出獨到的歷史感受，反映出七〇年代報紙印刷的歷史氛圍，特別運用在封面設計上，純粹就是要

讓喜歡畫畫、拿吉他唱歌的李雙澤樣貌，透過斑駁的網點把聽者拉進去那個時空。」

　　也因此，封面的影像，在李雙澤遺留不多的照片中，選用了在他逝世週年出版的《再見，上國：李雙澤作品集》（1979年，長橋出版社，梁景峰編）封底的這款照片，畫面中的他戴著粗黑框眼鏡，一頭亂髮、上身赤膊卻隨性穿著連身工作服，盤著腿抱著吉他，露出牙齒的開懷笑容，讓認識他的朋友，一見到這張照片，都能感受到李雙澤直率的個性，以及他對生命、對世界的認真樂觀態度。

　　此外，蕭青陽也刻意讓專輯內所有白色油墨在印刷時加入百分之五的粉紅色，讓專輯在網點印刷外，更加巧妙地呼應了那個年代流行的粉紅普普風色彩，網點印刷風格與普普風融合，反而呈現一股淡淡的現代時尚感。

　　蕭青陽說，李雙澤是一位傳奇的音樂人，設計作品輯的時候，「就把自己當成乖乖的後輩小朋友，用剛剛好的電腦技術來設計。作品更大的意義，其實是要提醒我們，每個世代每隔一段時間就會有被漏掉或被人忘記的作品，但透過我們的製造與設計，他們會被拿出來、被注意與聆聽。」

SALUTE ! SING OUR OWN SONGS

敬！李雙澤　唱自己的歌

一雙穿起民歌草鞋的腳

是流出的焦糖、花蜜與甘泉。
With caramel, nectar and spring water oozing out.

蕭青陽與南王姊妹花。

　　三位成長或是嫁到台東卑南南王部落的「中古」美少女，組成「南王三姊妹」，因為很愛也很會唱歌，以她們美聲有如焦糖、花蜜與甘泉的歌聲唱出部落傳統民謠及全新創作，不讓她們號稱南王最甘美的聲音，因為青春的流逝而被隱藏起來，警察金曲歌手陳建年冒著「聽了耳朵會長螞蟻」的風險，用盡全力、拿出十八般武藝替她們製作專輯，創作、演奏，甚至是製作樂器都自己來。蕭青陽看出陳建年的這份心意，連封面都採用他的畫作，完成這張囊括金曲獎最佳演唱組合、最佳原住民語專輯、流行音樂類最佳專輯製作人等三項大獎的專輯設計。

　　「當初姊妹花的概念是《拾穗者》，是三個女生在台東的稻田上耕種，我是用精密版畫做出來的，想要呈現的是農村、精緻、古典、美感的姊妹花，當然建年很用心地把專輯音樂做好，畫畫作品也很好，只是我覺得它失去更好的表達機會。」蕭青陽說。

　　羊哞、小孩嬉鬧聲……揭開專輯的序幕，一開場就把你的思緒拉到自然原野，還有童趣天真，接著甜蜜的女聲們用卑南族語唱出：「起身了／

我的姊妹們／晨光已露出／雲霧漸漸消失／雀鳥聲訴說著／今天將是美好的一天／啦～啦～啦～」在製作人陳建年質樸且恣意輕鬆的吉他、曼陀鈴等多種樂器聲伴奏下，簡單卻清晰地勾勒出這張再度從南王部落傳唱出來的美聲特色。

由李諭芹、陳惠琴和徐美花等三位被親友暱稱為「中古美少女」所組成的「南王姊妹花」，成員中，諭芹和惠琴是「正港」卑南族南王部落人，美花則來自阿美族都蘭部落，因為嫁給南王部落男子來到南王，說的滿口字正腔圓的卑南族語。三人都是從學生時代便在山青服務隊彈琴唱民歌，儘管嫁為人婦、升格當媽，愛唱歌的她們，歌聲依舊，常在南王母姊會聚會中一首接一首，擅長的曲目之多、歌聲之甜膩，讓同為族人的陳建年都忍不住興起幫她們灌錄專輯的念頭。

若是早從 1999 年開始，就順著《海洋》、《大地》、《海有多深》、《東清村3號》等演唱及配樂專輯，一路追隨陳建年音樂作品的聽眾，自然清楚他對音樂創作、編曲及錄製等流程的龜毛性格，自然，面對他第一張幫族人製作的演唱專輯《南王姊妹花》，凡事追求完美的性格依舊，耗資蓋錄音室、添購錄音器材，還包辦專輯內多

數作品的詞曲創作及編曲，也親自上陣彈奏木吉他、大鼓、曼陀鈴、手風琴、手鼓、貝斯、笛……等樂器，而專輯內的羊叫聲、小孩嬉戲、溪流等環境收音，也全是他費心四處搜錄所得。

面對這張陳建年投入程度極高、音樂本質也相當好聽的專輯，蕭青陽原本的設計概念直接聯想到法國印象派畫家米勒的名作《拾穗者》。他說，反覆聆聽專輯的歌曲，可感受到創作素材全都來自生活，似乎都是種田種茶忙於農事時，自然而然就會唱出來的歌曲，他腦海想像一幅南王三姊妹們在稻田耕種的畫面，內心也屬意用精緻細密的版畫來呈現，連標準字的設計風格都想好了，畫面中的路燈桿電線橫梁上有燕巢，而三隻燕子在旁邊飛來飛去，刻畫出南王姊妹花等字，是幅農村、精緻、古典美感的姊妹花版畫。

只是早從專輯開始錄製就持續聆聽關注的蕭青陽，為何最後的成品沒有看到精緻的南王姊妹版拾穗，反而使用了陳建年在專輯錄製完成後特地為三姊妹畫的慣常質樸畫作？

對最後未能做到自己最初設定的畫面，蕭青陽當然有點感嘆，受限接案時離發片日只剩短短一個月，也被交代直接從已經拍好的整疊「美美

沙龍照」中取材就好，但他對台灣唱片產業常仍習慣用擺 pose 的制式攝影美學來做唱片深覺不耐，直覺認為這是張種田種茶時會唱的歌的專輯，必須更貼近生活與自然，似乎不應該用傳統宣傳照的刻意方式取景拍照。

　　只是最後的最後，他念頭一轉，想到了陳建年為這張專輯蓋錄音室、不斷添購器材、自己動手作樂器、學習彈奏新樂器……幾乎是分秒必較地把每一首歌編到最完滿，最後還幫三姊妹畫很可愛的插畫，雖然受限發片時間，無法完成自己初衷的設定，但因感受到陳建年製作這張專輯時，個人投入甚多，有很大的感動在裡面，像是在生自己的小孩一樣，從裡到外細心呵護……

　　這時候，蕭青陽雖然身為唱片設計師，也對專輯有很多的想像，但他看懂，也感受到《南王姊妹花》對陳建年的意義，他把設計師角色退到後頭，反而從一個一路關注陳建年為專輯投入的朋友的心意出發，成就陳建年單純想做一件自己喜歡的事情，想把一件事情做好的心情，讓陳建年的畫作，幫專輯穿上有著最濃密心意的外衣。

角頭音樂
人民・土地・歌
2008:12

045

中古美少女篇
南王姊妹花　陳惠琴・李諭芹・徐美花
Nanwan Sisters, Honey Voices

焦糖　花蜜與甘泉 ——— 台東南王部落流出的美聲

tcm
taiwan colors music

生日快樂是出生來到這世界和走向極樂的一次過程。

Happy birthday; this is a one-way journey from birth into this world and all the way to the ultimate paradise.

生日快樂。

在《我們快樂地向前走》這張單曲唱片之前，幾乎沒有歌手或是唱片公司會同意在封面上擺放一具遺體，腳趾頭上還掛著寫上生死時間的吊牌。不過，在歌壇多年來以率直獨特著稱的歌手何欣穗，給自己和歌迷的四十歲生日禮物，唱的就是正面迎接「人，終究一死」這件事。於是蕭青陽拍下歌手躺臥著、腳掌掛著寓意死亡的吊牌影像，完成這款堪稱大膽創意的封面，而粉紅色系則是回應何欣穗提出的，要保持快樂地持續往前走，即使終點是死亡。

這應該是台灣唱片設計史上，第一張在包裝設計上挑戰死亡禁忌的作品。

已逝音樂人薛岳雖然早在1990年發行的《生老病死》專輯中，就在歌曲中討論到死亡，但讓蓋上白布的往生者腳底板赤裸裸地直接躺在唱片封面上，而且是真實取自演唱歌手的雙腳，這般大膽的嘗試……空前！

當然，要完成這樣一張前衛創意的作品，唱片公司風和日麗、歌手何欣穗和設計師蕭青陽三者間的互動與共識，更是整個案子能夠啟動、執行與落實的關鍵。

　　何欣穗（Ciacia），1999 年 1 月 1 日發行個人首張專輯《完美小姐》，隔年入圍金曲獎「最佳新人」及「最佳專輯製作人」這兩項很難同時入圍的獎項；2002 年 12 月發行第二張專輯《她的，發光搖擺》後，接連三張單曲、EP 及幾張電影原聲帶配樂與合輯。

　　只是，十一年過去，不知不覺，這個總在我們不經意的時刻持續發聲的個性女生， 2008 年 12 月悄悄地度過四十歲生日，她送給自己和歌迷的禮物，就是這張《我們快樂地向前走》。

　　會在四十歲這個年紀送自己這份獨特的生日禮物，Ciacia 自己說，從懂事以來，「死亡」這個題目就不曾離開她的腦海，這麼多年來反覆地體驗生命，她自己是這樣看待死亡這個命題：

Eventually,
we die. Everybody dies,
sooner or later…
Just as we're
slowly approaching
the end of the road,
Let's keep going, happily...

　　也因創作者 Ciacia 能以「我們快樂地向前走」態度，豁達地看待死亡，整張單曲更把這首歌編成「the birth」和「the death」兩種版本，面對生而為人便無可逃避的出生而後走向死亡的歷程，風和日麗的查爾斯也直截了當告訴蕭青陽，何欣穗的創作與性格，可以接受前衛風格包裝，只希望不要有她的影像出現在封面上，若日後還要繼續發行單曲，都可依循延續前衛風格的表現。

　　面對這張論及死亡的創作，蕭青陽在原有的往生者平躺後蓋布條象徵死亡意涵上，加入自己五年前的一段親身生活經驗。他記得當時高齡九十歲的阿嬤過世，父親要他設計訃聞，這時才告知阿嬤這樣高齡九十歲長者往生並非只能哀傷，傳統習俗甚至可用大紅色或粉紅色來發訃聞，原來死亡禁忌並非僅能黑白色調呈現，也因此《我們快樂地向前走》這張單曲，在原有的黑白照片上，噴灑上粉紅色，歌頌離開世界這件事。

　　但在面對死亡之前，生命的誕生則是這段歷程的開始，蕭青陽希望封底能增加「新生命的誕生」這個概念，表現出人正是快樂地來到這個世界，於是請來老同學、影樓戲子負責人曾凌浩負責掌鏡，拍下正在動的、是活的腳丫，正準備走

入這個世界，與封面腳丫不動、進入到另一個世界相呼應，也有生生不息的意涵，而從封底踏過的小腳丫，正是查爾斯剛喜獲麟兒出生時留下的印記。

在專輯內頁，放置著 Ciacia 當年在香港誕生的出生證明，一旁則是她人生四十中，一次快樂的生日慶生會，以不同方式印記著人來到這個世界和離開這個世界的歲月歷程，其實就是由一個又一個的生日所接續而成。

蕭青陽自己很喜歡這個作品，除了以不那麼嚴肅的態度來講講或歌頌離開這個世界這件事，更難得的是設計從簡單概念出發，歌手、唱片公司到設計師都能貫徹執行，是款陳列在台灣市場上相對前衛的設計，但卻是緊扣著歌手、音樂類型等核心出發做的設計，不會為了前衛而前衛，更沒有失去大膽表現的機會。

就像 Ciacia 在歌詞中不斷唱著這句大家都耳熟能詳、甚至朗朗上口的〈我們快樂地向前走〉兒歌歌詞，即便自己從二十五歲、三十五歲……增長到九十五歲，甚至是九十九歲，或是面對死亡，仍要快樂地向前走，儘管真實與謊言已因歲數的增長被重新定義，還是要快樂地向前走……

ciacia

we keep going, happily

84

苦悶的出口，青春期的逸樂解藥。
An exit for oppression and a euphoric remedy for adolescence.

破局。

「做一個好樂團要夠混帳，濁水溪公社就是這麼混帳到骨子裡的好樂團。」部落格〈音謀筆記〉如此貼切形容，也點出這個早在1989年就成立的樂團，多年來毀譽參半的爭議特色。成立迄今逾二十二年，團員更迭來去，但在主唱兼吉他手小柯（柯董，柯仁堅）的堅持及感召下，濁水溪公社仍持續創作融合硬蕊、龐克、噪音、草根、民謠、那卡西等元素的獨特台客曲式，不間斷發聲，並繼續追求現場表演時達到失控混亂

場面的目標。《藍寶石》是樂團的第五張專輯，靈感來自小柯故鄉高雄的藍寶石大舞廳，蕭青陽讓排列如寶石般的古希臘神殿石柱融入電動按摩棒，上頭裝載團員們有如文革知青的頭部雕像，以設計的神聖與低賤、幽默與反諷，呼應作品的台客曲式。

創團時高舉本土、左派社會關懷路線大旗的濁水溪公社，創始團名為「霹靂鳥四號」，作品多描寫社會亂象，有濃烈的社會運動關懷意識。創團迄今維持每三至四年會發表一張全新專輯，在《藍寶石》前，曾發表過《肛門樂慾期作品輯》（1995，友善的狗）、《台客的復仇》（1999，喜樂音）、《臭死了》（2001，水晶）、《天涯棄逃人》（2005，角頭）等四張錄音室作品，被公認為台灣地下音樂圈最老牌，也最具影響力的搖滾樂團。

不過如同許多喜愛濁水溪公社樂迷的一致觀點，要體驗最道地、最具爆發力的濁水溪，一定要看他們的現場演出，因為永遠充滿未知的可能性，砸吉他、燒毀舞台都只是經典之一，蕭青陽認識濁水溪，也是透過無數場音樂活動的現場演

出，他自己解讀，或許這與獨立另類樂團總是受限經費，不是錄音粗糙，就是灌錄後以幾近「白片」般缺乏設計推出，永遠不如街頭演出的生猛有力。

對濁水溪的音樂及樂團風格，特別是幾次在海洋音樂祭、野台開唱或是春天吶喊、大港開唱等音樂活動場合上，與主唱兼創作核心小柯的聊天互動，蕭青陽深刻感受到這是個有農工運動及街頭叛逆風格的樂團，每次出來演出就要講出對環境的憤恨不平，小柯對演出節目有想法，常在舞台上穿起古裝演出布袋戲人物，或是模仿農民戴斗笠，「台上種種方式的表達，對台下觀眾而言就是行動藝術的音樂創作。」

因為成立時間夠久，創作主題分量夠且多元又深刻、舞台演出充滿台客道地的本土魅力，幾乎做遍台灣樂團的蕭青陽，早在腦海裡就準備好要有個位置留給濁水溪，也因此意外接到小柯電話邀約設計案時內心竊喜，相約碰面了解這張濁水溪成軍二十年紀念專輯《藍寶石》的創作因緣。

原來這間位在高雄、具有全國知名度的「藍寶石」大歌廳，曾薰陶在高雄成長的小柯，灌養他日後舞台演出的重要啟蒙養分，也因此這張專輯採用歌廳秀概念，以節慶式的熱鬧口白作為開場，追念已成為秀場傳奇歷史的這座藍寶石。

數度與小柯相約聊專輯概念，蕭青陽看他拿出當年藍寶石發生槍擊事件的泛黃剪報，自己像是坐進時光機重回 1980 年代的藍寶石現場，在歌舞聲中似乎聽見陣陣槍響從耳邊閃過。但小柯說這張唱片不需要考究歷史，就是單純從當時轟動全國的社會事件現場衍生出的一張專輯，也因此把設計概念回歸到濁水溪最真性情的音樂風格上。

一路聽濁水溪的現場與歌唱的主題，蕭青陽知道樂團不需要太多修飾包裝，持續唱出真性情的叛逆與左派思想意圖是濁水溪的核心價值，用嘻鬧、嘲諷態度唱出嚴肅議題是他們慣用手法，順著藍寶石大歌廳的牛肉場、卡拉 OK 底層文化，也反射到青少年時期的自己和團員們，都沉溺在奇異的性幻想中，還會集結同伴做些自己都搞不清楚的非法舉動，種種的想法與解讀最後混搭出這款風格獨具的封面設計。

這回團員們化身為融合希臘神話與中國文革風格的雕像石柱，團員神情昂揚地望向遠方，但一尊尊的石柱像西洋棋，底座是仿造自現今最流行的超商玩偶，一串起就可連動，但仔細一看石

柱上的花紋及雕飾，卻是會讓人臉紅心跳的各式按摩棒，每個神格化的雕像柱子都佇立在濁水溪流過台灣中部的位置，隱約與團名相呼應，排列出的形狀則是寶石最閃耀的外觀。

「濁水溪不該是高高在上的樂團，他們吸引人的是永遠站在底層民眾這邊，提出自己言論，看似嘻鬧地玩弄自己開心和關心的事！」蕭青陽這樣認為。

所以《藍寶石》選擇時下流行文化，表現出即使是成熟藝術家，也會有青少年對性的好奇與懵懂時期，挑戰會讓自己臉紅心跳的設計風格，把按摩棒和保險套放進設計裡，「有革命精神又像知青份子，但細看卻又是低賤到不行的把戲，是件很微妙的作品。貼近濁水溪一貫風格，也擺脫以往隨性設計感。」

至於內頁的團員捐血合照，是一次和小柯討論中聽到他形容濁水溪「是組紅色熱血樂團，有好多話想說，就像是捐血這充滿熱血的行為一樣！」有天剛好知道工作室樓下有捐血車巡迴，就連忙請團員們到狹窄的捐血車上，以各種姿態占據僅有的三個座位，誇張的表情與姿態，再次讓平時拘謹嚴肅的小柯，在對焦正確的創意中發揮搞笑功力。

對專輯設計成果，蕭青陽直言是因對濁水溪這樂團的喜愛與多年實際參與他們的現場演出，做起來極為順手，對成果也相當滿意，因創意與執行呈現相當準確，反映在市場銷售成績相當理想，彼此合作愉快地討論到要繼續合作接下來的迪斯可曲風專輯，自己也開始蒐集八〇年代的英國新浪潮音樂設計物。

只是沒想到，原熱烈期待延續《藍寶石》混搭設計風格的合作，卻因自己沒有摸清楚小柯內心反對蔣介石的堅持，不經意提議要讓毛澤東和蔣介石的白色陶土雕像並列在專輯封面上，引發小柯的強烈不悅，並撂下「我不喜歡自己的唱片上有蔣介石」的狠話後離去而破局。

時隔半年後，濁水溪的迪斯可風格新專輯發行，因意識型態的堅持而破局的合作案，讓新專輯的設計又回歸到以往近乎白片 DIY 的特色。意外的發展讓蕭青陽深刻體悟到，設計不管有多美好，最後還是不敵創作人內心的真正感受，也讓自己了解每個人的意識型態，確實有時會有衝突，他說：「喜歡這次合作的前後期經驗，只能說『非常濁水溪』。」

SAPPHIRE

LOH TSUI KWEH COMMUNE
藍寶石 濁水溪公社

任何成功，都不能彌補家庭的失敗。
No other success can compensate for failure in the home.

2010年 台灣第23屆傳統暨藝術類金曲獎入圍

十九歲蕭青陽畫的卡片。

　　儘管是張在台灣相對冷門的摩爾門教福音歌曲專輯，不過這張《IF》的統籌劉慧珠，一開始就決心要讓福音歌曲也能傳唱，找來流行音樂圈團隊製作，美術設計蕭青陽感受到專輯傳遞宗教美好與純善的意涵，連結到自己從小自教會所體驗到的聖潔，以及畢業後在卡片設計公司磨練學習到的紙品藝術，讓專輯從封面開始就由摩爾門教代表性的天使摩羅乃，吹奏綻放喜樂的音符與煙火，整體設計也刻意採用卡片般的摺頁，有發人省思的短篇詩句、禱告與祈福的黑白照片，讓福音歌曲專輯成為一張傳遞生活喜樂與信仰美好訊息的音樂卡片。

　　《IF》專輯的副標題：The Power of Heaven，說明了這是張福音專輯。但更特別的是，這是首張由耶穌基督後期聖徒教會（摩爾門教會）在台灣的教友們所演唱的華語福音專輯，翻唱多首美國知名後期聖徒作曲家 Janice Kapp Perry 的作品，以及台灣教友的全新創作。

　　發行單位為讓專輯能讓非教友也能接受聆聽，特別邀請流行音樂圈專業人士擔任製作，包括製作人蔡佳儒及編曲的張簡君偉、謝孟儒、游

《 IF：The Power of Heaven 天堂的力量 》鍾佩珊、高瑋琪、周以豪、鄭正、辛雨蓁、辛雨蒨、陳怡如
劉家齊、鄭文麗・滿地富生活創意 2009. 2. 14

政豪等人，讓整張專輯的曲風更貼近流行傳唱的
目標，當然在包裝設計上也擺脫以往宗教專輯慣
有的因陋就簡，專輯統籌劉慧珠特別委由多年好
友蕭青陽跨刀設計。

這位自己習慣尊稱一聲「乾姊」的好友劉
慧珠與摩爾門教會的接觸，起因於十多年前有次
跟她說自己曾被穿著白襯衫騎腳踏車的傳道者纏
住，當時雖沒有進一步接觸，但對他們積極傳遞
良善與神的追求的動機有奇怪好感，意外的是之
後再碰面，反而是乾姊受洗成為教徒，還帶小孩
到夏威夷念教會學校，讓自己感受到莫名的神蹟
緣分。

之後陸續知道對信仰很虔誠的劉慧珠在教會
所屬的台北聖殿對面，開了一間專門販售教友精
緻作品與進口商品的小雜貨店「滿地富」，有天
再碰面，意外聽到她說要集結教友出版台灣首張
摩爾門教福音歌曲，自己當然義不容辭，加上自
己從小就喜歡接觸教堂與福音的因緣，蕭青陽當
下就接下這難得的福音專輯設計案。

蕭青陽回顧自己與教會的緣分，小時候自家
麵包店後方就是新店安康路，山坡上去有座教堂，
雖然家裡是拿香拜拜的台灣民間傳統道教信仰，

不過每逢週日他卻很習慣到教堂聽牧師講道，跟
著一起禱告唸阿門。印象中，他喜歡教堂裡頭的
乾淨環境，十字架與牧師的穿著讓自己感受到以
往只存在影集中的西方美感，更難忘的是參加聚
會後總是會得到漂亮小卡片，上頭有小糜鹿、雪
花飄飄，還有閃耀的亮片，小時候就深為這種美
感所著迷。

或許是太喜歡卡片的聖潔美感，復興美工畢
業後參加徵選，被卡片紙品公司選中開始美術設
計工作，正式見識學習卡片世界的美感，儘管是
成長自農村鄉下，卡片裡的精緻世界似乎離自己
很遠，不過看到卡片上一句句充滿意境的詞句，
都給自己一種純白無瑕的美好想像。

在卡片公司短暫一年多的學習工作期間，每
回自己苦心構想的卡片設計總是在同事間的票選
中名列最後，作品甚至被同事以「可怕」形容，
費心構思的彩色摩天輪、可愛小熊或是流浪的布
鞋等浪漫畫面和詩句，完全無法獲得大家青睞，
更無法發揮自以為擅長的講究配色與設計感，最
後體認到無法跟其他同事一樣出色，深夜跟著老
闆到海邊一趟，就可將所感所得幻化為漂亮彩色
意境的詩句與畫面，只好黯然離去。

只是這段似乎有些不堪回首的卡片公司工作經驗影響深遠，多年來蕭青陽每逢年底聖誕節前夕，就會帶著妻子和兒女們到公館校園書房卡片專區，仔細看著每張卡片上詩句的意涵與材質運用，欣賞每一年卡片設計師們努力的成果，而那段時間無意間訓練培養了對紙質的追求與翻頁摺紙變化技法，如今運用在唱片設計上，無形中讓自己更是用力地經營，表達唱片世界裡的紙品風格與意境。

也因此構思這張屬於摩爾門教的福音歌曲專輯，蕭青陽回想自己在教會裡體驗到的美好，並將聖潔感覺與自己喜愛的卡片作連結。為突顯摩爾門教獨特的建築特色，刻意請攝影師陳建維帶著高倍長鏡頭到摩爾門教信仰中心的台北聖殿，拍下站在三十四公尺高聖殿尖塔上、身著長袍並吹著黃金長小號象徵天使信徒的摩羅乃，以這世界各地聖殿遍存的摩羅乃作為封面主要圖像，讓信徒辨識並深刻感受到宗教的聖潔。

在專輯封面刻意設計營造慶典般喜樂的概念下，原本高高在上的天使摩羅乃，以金黃高貴聖潔形象出現在乾淨單純與充滿歡喜感的聖堂天空，也將視野拉到祂的身旁，而整個天空綻放出許多快樂又值得歌頌的煙火，這些彩色雷射繪製的煙火圖案靈感來源，除了歷年來累積的卡片收藏，部分則來自 2008 年的美國葛萊美獎之行，當時借宿英式老房子內的蕾絲窗簾花紋。

內頁翻開延伸「有神祝福的一張卡片」的設計概念，一如傳統卡片設計裡會出現的飽含情感與祝福話語，選錄幾段經典經句取代文案，風格則以粉紅色概念完成。兩張 CD 以對西方人來說有著崇高、貴族意涵的金、銀兩色呈現，與摩羅乃在天堂吹著喜悅聖樂相呼應，放入多張信仰追求過程裡的禱告與祈福黑白照，表達出個人對信仰宗教或需要靠近教堂意境的祈禱與願望。

對這張唱片設計歷程中難得的福音專輯，蕭青陽說自己希望能以宗教角度出發，設計與編排感像張耶誕賀卡，但形式上仍維持是一張 CD 專輯，特別奉獻給在台灣的耶穌基督後期聖徒，自認整體設計感發揮早年從卡片紙品公司學習累積的能力，也進入摩羅乃聖殿概念，表達摩爾門教徒虔誠信仰的感受，並讓摩羅乃身處天空雲朵中宛如在天堂，表達到教堂宛如置身天堂，而神就在旁邊的喜樂。

The Power of Heaven 合輯

86

設計這張唱片的緣分，早在漢朝就註定。
The fate that led me to design this album was predestined back in the Han Dynasty.

吳家後院廢棄的風琴。

　　樂團其實是一個有機體的組合，團員的分合或是重新組合本就該被視為常態，只是解散時鮮少能夠「好聚好散」，不過曾合作過兩張專輯的 929 樂團，2009 年決定解散時，罕見地以告別演唱會及一張別具紀念意義的《相逢》單曲，以最能集聚彼此能量的演唱會型態來跟歌迷說再見，留下最值得紀念的身影。吳志寧的詩作寫著：「……寒武紀／侏儸紀／煤炭紀／的動植物們／不待約定／紛紛從各自的河流／來到這裡我們相逢……」寓意團員們的相逢，有如單曲封面上的菊化石，像是千萬年前的命定與難得，彼此都珍惜，儘管過程有高興與憂傷……

　　929 樂團在發行《929》和《也許像星星》兩張專輯後，儘管清新的民謠搖滾曲風獨特，從一開始主唱、吉他及詞曲創作吳志寧和貝斯手嘟嘟兩人的編制，後來加入黃玠的吉他和笛子、小龜的鍵盤與和音，在一片嘶吼狂嘯曲風當道的台灣樂團中獨樹一格，但很快地，組團兩年半的 929 也面對樂團發展過程中必定會有的分合，決定在 2009 年初解散，團員各自朝向不同的音樂路繼續前進。

面對團員成長，性情、想法的改變，交集性也似乎不如剛組團時的緊密，929 所屬風和日麗唱片創辦人查爾斯有些焦急，但多年來看過太多樂團分合的蕭青陽安慰著他說：「分合沒有絕對好壞，畢竟人都有靈魂有個性，一轉變不一樣了，就不一定要在一起。」

畢竟樂團的架構和發展與歌手獨自一人大不相同，樂團要有一群不同樂器能力的人聚在一起，融合彼此不同的想法與時間才能聚在一起練團，樂曲才可能被彈奏或敲打，看過《海洋熱》紀錄片中，圖騰團員們在練團室內劍拔弩張的緊張氣氛，也看過海洋音樂祭後台眾人為讓夾子電動大樂隊的小應和粒粒、辣辣重新合體演出，但最後功虧一簣的殘酷，設計師深知，樂團分合事實存在已久，狀況五花八門，理由更是千奇百怪，只是鮮少被樂團以外的人參與討論。

不過因對 929 有很多特殊的情感，不希望929 的結束如同以往樂團解散一樣，靜悄悄地什麼都沒有留下，徒留樂迷嘆息遺憾，查爾斯和蕭青陽討論後決定要為 929 舉辦名為「相逢」的暫別演唱會，也要發行同名紀念單曲，在樂團成員各奔前程前，以大型演唱會型態昭告樂迷，而且要接連在台中和台北舉辦。

配合暫別演唱會，這張標誌著 929 最後一張的單曲《相逢》，對 929、風和日麗和一直以來看著他們演變成長的蕭青陽而言，重要性與意義自然有別於一般單曲。

曾數度造訪 929 在中和的練團室，看過團員們揮汗苦練的模樣，也喜歡主唱吳志寧的自由自在、關懷社會議題創作，蕭青陽說自己著實喜歡這群愛設計與藝術的同路人。

只是面對這樣一張訴說著樂團分合緣分的單曲《相逢》，主題看似簡單易懂，但實際上要成為不落俗套的美術設計，並且能和主唱吳志寧的姊姊吳音寧創作的夠分量詩作意境相契合，投入設計月餘，蕭青陽坦言「相逢」意境太抽象也太寬廣，不易聚焦，可以是一首長詩，也能簡化為一個「緣」字，當下痛苦到不知道如何用圖像表達，直到有天查爾斯到工作室，提到「化石」概念。

原來，吳音寧的詩作中寫到，「寒武紀／侏儸紀／煤炭紀／的動植物們／不待約定／紛紛從各自的河流／來到這裡我們相逢」，這讓查爾斯想到遠古時期的動植物化石，其實也是早在幾千

幾萬年前的某一天產生，深埋在泥土或是海底岩層裡，因為與人類的緣分，最後在某一天出土與我們相遇……

對查爾斯提出的**概念**，蕭青陽讚歎是極有智慧的天才式**概念**，相當認同，幾經找尋，最後回溯詩作中提到的下侏儸紀，選定早在六千五百萬年前就已消失的菊石目化石，面對這扁平旋狀外觀像極鸚鵡螺的化石，旋轉的方式又像中古世紀教堂內常見的旋轉樓梯，特別喜愛菊石內的閉錐與住室因旋轉而有大小變化，呈現出一種高深莫測的美學及結構。

從國際圖庫公司提供的多款博物館收藏等級的菊石珍藏照中，最後以美感為原則，選出一張有光影探索、考古歷史角度及工藝光澤美感的菊石化石照，畫面中菊石構造宛如鸚鵡螺旋不停旋轉，像極生命盤旋永無止境的**概念**，但終究必定會在某一個命定的時刻，彼此相逢相遇，表達出929成員在青春期的最後階段暫時解散，但代表緣分的菊石**概念**，暗示著成員們會在日後的某一天相逢。

延續菊石旋轉永無止境探索**概念**，專輯封底的大片暗黑，其實就是封面中央代表最遠古、最深處的菊石，持續帶領著樂迷跟著929一起進入這暗黑深處，期盼遠古或是未來的某一天相逢，讓封面與封底有了神祕的連結。

至於專輯內頁也延伸相逢**概念**，選用四名團員剛出生時最純真無瑕的嬰兒照，藉由並列出他們人生的第一張照片，表達出人生難得不可預知的緣分，當年的小嬰兒可以在出生的二十年後，因緣分彼此集聚成團並在同一個舞台上演出，雖然面臨解散、各分東西，但一旁足讓團員和樂迷懷念的解散演唱會上的精彩定格照，卻也足以珍藏記錄這段相逢。

《相逢》是張設計涵意廣泛、產生概念與想法後再去執行的唱片，對蕭青陽偏愛的929來說，也是恰如其分的作為樂團一個階段結束的一張紀念單曲，當成是人生的一場難得緣分，「是這一次相逢，或是期待再相逢的一種緣分！」

87

馬總統：前事不忘，後事之師；百年故事島感動又驕傲。

President Ma: Don't forget the past, as it is the teacher for the future; the centennial story island touches me deeply and fills me with pride.

《故事島》在自由女神像前。

繼《飄浮手風琴》、《我身騎白馬》、《甜蜜的負荷》之後，《故事島》第四度入圍葛萊美獎的消息傳來，大家的反應已經是「早在意料當中」。隨著它接連入圍，甚至獲得國際設計大獎的肯定，人們對於《故事島》背後的設計故事更加好奇。這樣一張以雷射剪紙創意，訴說台灣甚至世界多元故事的磅礴大作，背後除了許多發人省思的觸動因緣，蕭青陽也透露：「其實設計源頭是來自於蕾絲花邊的聯想……」有一段時間，他這個大男人深陷於蕾絲花邊情結中，而這張似白色蕾絲般夢幻的作品，則是他送給國家一百歲的生日禮物。

2009年年初，蕭青陽第三次前往美國 L.A. 參加葛萊美獎頒獎典禮，一位旅居當地的朋友鳳伶姊，很熱心地安排一行人住進 Claremont 小鎮一棟百年歷史的小木屋。沒想到這一住，他從屋中蕾絲花邊布置中獲得靈感，把它運用於《故事島》的設計創意之中。專輯設計發表之後，接連獲得第十屆中國華語音樂傳媒大獎、德國紅點設計獎、美國芝加哥 Good Design 設計獎，並為台灣捧回第一座 IMA 美國獨立音樂大獎「最佳專輯設計」，

《故事島》李欣芸‧風潮唱片 2009.11.15

同時第四度入圍葛萊美套裝設計獎。這張使用雷射剪紙創意、乍看很像白色蕾絲卡片的作品，他說：「這是我要送給國家一百歲的生日禮物！」

話說 L.A. 那棟百年歷史木屋，屋主是一對老夫婦，由於老太太酷愛結合了繡花、剪紙和蕾絲概念的英國傳統白布花邊，幾乎在屋子的每個角落──所有的桌布、馬桶蓋、洗手槽和鏡子前的桌面、棉被和窗簾等，都是使用這種白色蕾絲花邊，看來相當的生活化，老太太甚至還將一個人從年輕到老年的生活點滴，都裁剪進她的蕾絲作品當中。當蕭青陽躺在四隻腳英式白色浴缸裡，看著披掛著各式蕾絲繡花的布置，不由得興起一種荒謬的不真實感：「天啊，一個台客男卻住進公主的夢幻童話小屋中！」好笑的是，甚至連同屋外讓他覺得相當特別的小花，後來查到它的名稱就叫做「蕾絲皇后」，看來命中註定他要與蕾絲糾葛不清了。

向來擅長從生活周遭尋求創意的設計師，想到自己國家對美感教育的缺憾，看到屋主老太太用蕾絲營造出非常生活化的藝術氛圍，開始思索：「有沒有可能在自己的作品中也來使用這樣的美感？」沒想到在輾轉醞釀當中，創作才女李欣芸告知想做一張台灣旅行音樂，當她詢問正在忙什麼時，蕭青陽不太好意思說，正在迷上研究蕾絲花邊……兩人相約，各自以音樂及設計的方式來表達台灣的故事，後來又在風潮唱片老闆楊錦聰的促成下，《故事島》計畫誕生。從此，他這個大男人設計師更加深陷白色蕾絲的異想世界中了……

其實說《故事島》的設計像蕾絲，主要是因為整張專輯都是使用白色紙卡、並以雷射雕刻的方式完成，連封面和封底出現的標題及相關文案，都是直接打凸，呈現純白色，看來真的很像白色蕾絲般的紋路，整套產品設計製作過程都是手工打造，一天只能生產五套左右，相當珍貴。「用剪紙創作來說台灣的故事，就像李欣芸有她的旅行音樂故事，我也有用設計要說的故事，我想做世界上沒人做過的美術，這個作品讓我覺得自己長大了。」他認為，如果只是把台灣的風光或事件剪進來，格局顯得太小，應該從關心自己成長或生活的土地，擴及關心地球的美麗與災難，亦即表現出普世價值，做出無論拿到任何地方都能引起共鳴的作品，所以在外封套和封底的設計，便放了設計師重新解構的世界地圖和全世界發生

重大災難的島嶼。

　　值得一提的是，可能很多人不知道，《故事島》的封面和封底圖案設計的由來，居然是設計師在福和橋下看到一片蟲蝕枯葉所激發的靈感，他當時就覺得這意象好美，可以將此概念作為《故事島》的封面。他說世界就像被蟲蛀蝕的殘洞，「我們都是住在葉子上被蟲吃掉的一個洞」，外封套上台灣孤懸在世界的左方，顯得孤獨而挺立；封套底則是放上這幾年來世界發生大災難的地區，如中國四川大地震、蘇門答臘海嘯、紐奧良颶風、馬爾地夫海嘯、冰島火山爆發、海地、台灣地震等，設計理念展現的就是全世界的美麗與災難，都是需要關心的議題。蕭青陽以一個設計師的角度觀看世界，他的概念是：「設計能改變這世界。」

　　不過由於是以雷射剪紙製作，世界地圖只能表現大致樣貌，無法精準表現出每一個國家。蕭青陽記得在剛發表《故事島》設計概念時，國內還未注意到這張設計，韓國首爾那邊就已經來邀他去演講。當他講完設計理念及相關故事之後，韓國民眾問他：「請問韓國在哪裡？」讓他從中有了更深的體會：「世界上每個國家的人民都好關心自己的土地，如果你不把關心的眼光看向別人，別人怎麼會關心你或你的作品？」

　　蕭青陽帶著設計師可以改變這世界的奇想，一年只做一件唱片的浪漫，自由藝術家骨子裡的愛國意識，以及如聖家堂建築般的隨興狂想，專心投入《故事島》的創作生活中。不過，他雖有熱情與理想，難免還是有人會提醒他，在目前網路音樂下載猖獗、沒有太多人想買實體唱片，尤其一套賣價兩千多元的專輯（指精裝版），花這麼多工夫製作是否值得？

　　有一次，當他信念搖晃、路經萬華車站地下道時，一位郭居士對他說：「你這十年的運氣旺盛，今年你做的這件作品不只對你很重要，對大家、對國家都很重要，唯一要堅守的就是『毅力』這兩個字。」頓時讓他撥雲見日，更加投入設計當中。

　　「設計，像靜止的昨日，印刻了生命的點滴回憶。」在《故事島》中，我們看到許多記錄台灣的故事，例如八八風災、原住民老歌手郭英男包檳榔的手、總統府、蘭嶼發呆亭和穿丁字褲的小孩、台灣黑熊、太原幽谷的猴子……等，各有故事或隱喻。蕭青陽解釋，在八八風災作品中，

他引用一幅曾經出現於 CNN 的新聞畫面——軍人背著一位出家人，還有一位婦女牽著小孩奮力涉水，背後則是倒塌的知本金帥飯店。此外，他有感於小林村民失去家園，便以眾人「一起用力搬開擋住回家的樹」圖像，希望村民的家園早日重建。而他特別放上郭英男的圖像，是因為他曾幫郭英男做過唱片，他認為郭英男同樣是唱了一輩子歌，而在七十幾歲高齡還能在國際上發聲，堅持傳唱祖先的歌，讓曾經遭受挫折而自我質疑的他相當感動，有很大的鼓舞作用。

而當大家都在風靡動物園的貓熊「團團」跟「圓圓」時，蕭青陽這位愛國藝術家想要提醒大家，台灣也有黑熊，他特別設計一群胸膛烙有 V 字形的台灣黑熊，或坐或趴在草地上，前景的濁水溪如 V 字形蜿蜒地流過台灣胸懷，一群和平鴿呈 V 字形飛過檳榔園；他也透過台東太原幽谷的猴子釣香蕉，表現「做人別太猴塞雷（得意忘形）」。

在眾多台灣故事圖像中，有一幅表現台灣建築代表的「總統府」，令他一度陷入苦思。

原來，蕭青陽從小對於建築就相當狂熱，記憶中，他小學時就經常穿著藍色短褲及藍白拖，

漫步在中和景平路那條似乎永遠在施工的道路，想像工地施工完宏偉的景象。他還經常慫恿患有小兒痲痺的弟弟阿松，一起騎車到台北，從南勢角到公館，再從辛亥路到敦化南路，而後再從仁愛路圓環轉進重慶南路……「一、二、三、四、五……二十六、二十七……」他總是沿途數著一棟棟大樓，關心城市中每一棟即將完工的大樓，為自己國家的現代化及先進成就感到驕傲。事隔多年，弟弟阿松有天突然問他：「小時候為什麼你常帶我騎車去看大樓？」「……」

當《故事島》進行到約三分之二階段時，一個念頭浮現在蕭青陽心中：「希望除了自然、動物、大地、人文，還能在作品中有一幅代表台灣的建築……」在他的印象中，似乎很少有藝術家以顛覆或再造的方式來表現總統府，激起他挑戰的鬥志。然而，當他自以為將台灣各族群圖飾剪進總統府內很有創意時，卻被來訪工作室的朋友批評太嚴肅了，讓他頗為挫敗。那段時間他整日呆坐，猛打紅白機電玩的「小蜜蜂」。有天，助理的玩笑話「不如就把小蜜蜂剪進去好了」，宛如神來一筆，激發他的靈感，於是，後來的總統府變成一座發射器，把所有象徵戰爭的核子圖案

一一射擊掉，天空蹦出的火花是平埔族歡樂的刺繡圖飾，而總統府的國旗也變成兒童樂園裡充滿歡樂的長形旗幟，象徵人類追求自由與和平的訴求。

著名媒體人陳文茜曾經說過，《故事島》這張專輯是她有史以來看過最好的唱片，由設計師蕭青陽、音樂人李欣芸和風潮唱片老闆楊錦聰三人的夢想，共同完成這張動人的作品，應該當做「國禮」贈送給國外友人。事實證明，專輯甫推出即大獲好評，在通路上供不應求，還得採取訂單排隊。蕭青陽說，這是他第一張在無宣傳情況下賣得這麼好的唱片，由於《故事島》定價高達兩千多元 (各通路定價不一)，但成本更高，原本估計會賣一張賠一張，但從 2009 年底發表至今，已創下超過兩萬五千張的銷售佳績，在低迷的台灣唱片市場堪稱異數，也是對設計師莫大的鼓勵。

蕭青陽相當感謝明基友達基金會給他的經費協助，以及與科技創新的結合，但這也突顯藝術創作者缺乏經費的困境。透過《故事島》的設計經驗，他呼籲政府在發展文化創意產業時，更應該支持更多具「原創」精神的設計師和作品，他將以「故事島」的精神，「去更遠的海邊、更高的山上」，繼續創作更多以台灣為出發的設計作品。值得一提的是，明基友達基金會和蕭青陽身體力行，認養了在八八風災受難的台東嘉蘭國小與屏東泰武國小，為他們重建校舍與設計書包，並與企業合作設計檯燈及 T 恤送給災區小朋友，蕭青陽希望將作品的意義和關懷帶到生活中與這個世界更多的人一起分享。

「我很開心有很多人聽我講《故事島》，到各地旅行，講我的國家的故事。其實說穿了，《故事島》就是我看到的蕾絲，把它變成卡片，以及送給我國家建國一百年的禮物。它是大家的故事，大家的感情，大家的故事島。」蕭青陽如是說。

88

一顆花生翻盤。
The turnover of a peanut.

這是歌詞，歌名叫〈燒烤〉。

教練樂隊是一支有著高學歷、扎實技巧及創作能力的樂團，曾獲 MTV 百萬樂團大獎肯定，曲風結合流行、搖滾、龐克及更多的無法歸類，作品書寫誠實面對生活的抒發及對這世界的看法、夢想的追求及美好的期待。成團六年首張專輯由亂彈阿翔擔任製作，琢磨出堅實的樂團之聲。對膽敢以「教練」為名出輯、隱喻男性生殖器官的樂團，蕭青陽能做的最大回報的就是正面迎戰，從原本的拉開褲子拉鍊的隱喻，在對岸北京的餐桌上全盤翻案，改為更直嗆的硬花生，不管爭議或性挑逗，宣示教練對音樂的直率、不做作態度。對這件作品的美術表現，蕭青陽說，「就是一場行動藝術，跟蔡國強的爆破藝術一樣，爆完了，現場變成怎麼樣，那就是件作品！」

想了一整個暑假已大致構思完成的封面設計，最後竟在異國的一間餐廳裡，完全被設計師自己推翻！教練樂隊的首張專輯《美好的一天》，最後定稿的封面，背後有著這段曲折但卻是美好結局的創作歷程。

教練是在 2003 年創團，成員包括主唱兼詞曲創作李國瑋（傑利）、鼓手高至廷（十號）、

吉他手劉亮言（亮）及貝斯手黃群翰（大單），高學歷、技巧扎實、具創作能力是樂團三大特色，創團隔年就接連獲得政大金旋獎最佳樂團、MTV Band Hunting 百萬樂團大賽冠軍的肯定，雖因此獲得「百萬大樂隊」稱號，但之後歷經團員分合、簽約不久旋即解約等大小不斷狀況，樂團成立之後該有的發片之路一開始走得並不順暢。

不過畢竟是喜愛音樂的搖滾青年，四個「曾經迷惘但不甘心拋棄夢想」的團員，總算熬到了2009 年，在紫米音樂的熱血支持下，不僅幫助教練清償錄音前債，也拋開前東家已錄製好的版本，全部重新來過，一次將創團六年蓄積的能量爆發，邀請熟稔樂團運作的乱彈阿翔擔任製作人，發表首張全創作專輯《美好的一天》。教練走的是搖擺動感的摩登放克（Funk）融合嘻哈流行曲風，加上狂放爆發的舞台肢體演出，在眾聲喧譁的樂團聲中，有著旗幟鮮明的獨特風格。

對蕭青陽來說，如何讓沒有知名度的教練樂隊，透過他在專輯設計上的「服務」多用點心，讓有意或不小心拿到《美好的一天》的消費者，願意多看一會，讓他們感受到教練樂隊可能很屌、很有想法、對音樂很有態度等訊息，能在眾多發片的樂團中脫穎而出，封面如果成功地變成一個開啓專輯的鈕，去點開、去聆聽，那他就做到了這個服務了。

由於「教練」的閩南語發音，倒過來唸十分近似男性生殖器官「懶教」的雙關語，儘管團員宣稱會取名為「教練」，最初始是因多通來自健身房教練的電話，還有主唱當時身穿運動服，而且兼具「能屈能伸、可塑性相當頑強，可以嚴肅、可以開心、可以內斂、可以瘋狂，就好像橡皮糖一樣的變化多端又彈性十足」等意涵，不過對設計師來說，正經八百定義不如爽朗好記來得重要。

於是設計一開始找到的切入點，是取教練影射的男性生殖器意涵，找來專門拍攝 Tiffany 珠寶等精密物件的攝影師，近距離拍下褲子拉鍊半拉開的瞬間，拉鍊頭還標示出蕭青陽精心設計的教練「C-O-A-C-H」英文團名層層旋轉堆疊的標準字樣，隱約透露出教練樂隊即將正式亮相的訊息。

只是蕭青陽對這款已近乎完稿可發印刷的設計，老是覺得好像還少了點什麼，儘管已排定2009 年底的 11 月 20 日發片，但 11 月初他與教練樂隊、陳建年依約前往北京演出及演講，在當

地他仍不時陷入苦思，滿腦子思索的都是如何讓教練的首張專輯瞬間得到注目。

就在一場北京演出後，大夥在外頭飄著風雪的深夜，聚集在鐘鼓樓後方的一家串燒羊肉店吃宵夜，團員們即興的將菜單上的每道菜一一串連起來編成一首歌，就在大夥開心的大聲唱歌大口喝酒，並對著一盤花生小菜生吞活剝的時候，一顆被蕭青陽形容為「有理想、有抱負、充滿男性陽剛氣概」造型的硬花生，意外與教練樂隊在飯桌上相遇，讓心頭持續纏繞掛念不滿既有設計款的蕭青陽一看到，靈光乍現，內心直呼：「就是它了！」

正當眾人不明所以時，只見蕭青陽拿起隨身小相機對著這顆花生猛拍，留下多款不同角度的照片，宵夜結束回飯店後拿出電腦立即改稿，連夜重新設計新款封面，緊接著在隔天的演講場上請北京當地聽眾票選，在他的「刻意」引導下，新款的落花生版封面果然獲得滿場聽眾一致青睞，原有精密攝影的拉鍊版瞬間翻盤，一場宵夜、一顆花生就完成這款行動藝術版的封面設計。

如果你想親身感受這款設計師自覺有力道的滿分作品，可以在 YouTube 搜尋教練專輯封面故事，看看這張在北京鐘鼓樓後方的羊肉串燒店誕生的封面，儘管畫面中的硬花生象徵的雄性、爭議性和挑逗性，一度讓唱片公司產生疑慮，但最後仍徹底接受蕭青陽的心意，肯定他勇於顛覆自己想法，願意一再嘗試與突破，把唱片設計當成是自己一輩子的作品來對待。「當有人願意比你花更多心思在封面創意，且視野更前瞻專業，那為什麼不放手讓設計師去創作呢？」教練的發行人陶婉玲如是說。

擔心這顆裸身在封面的硬花生，除了和教練緊扣，和專輯名稱「美好的一天」似乎欠缺更理所當然的連結嗎？試試蕭青陽的建議：將封面影像停格，讓〈美好的一天〉歌詞，一字一句如跑馬燈滑過，感受這顆「有希望、有理想」的硬花生帶來的這美好的一天：「清晨早上六點慢慢拉開窗簾／望著遙遙遠方寧靜的山野／一對銀髮的老伴漫步在街道上……背著書包的孩子緩緩地走向校園／在這個美好的一天……」

教練　美好的一天

89

青春無畏，把教室椅子全都倒立起來！
Young and fearless, as all the chairs in the classroom were flipped over!

美三義，團結效率！

　　「我想用我的音樂，改變這個世界。」創作歌手黃玠在首張專輯《綠色的日子》發行前，宣示自己對音樂懷抱的美好遠大夢想，曾是 929 樂團的電吉他兼直笛手，合作過《也許像星星》專輯、《相逢》單曲，曾以一首〈香格里拉〉引發注意，2007 年首張專輯抒發當兵時內心的壓抑與苦悶，一貫平實不浮誇的詞作，搭配自然流暢的旋律，是他創作最獨特的迷人之處。第二張《我的高中同學》專輯，延續創作特色，唱出他對求學、退伍後面對工作生活壓力的真實感受，是張創作主題共鳴度高的專輯，蕭青陽找到台灣學生熟悉的教室內放學後、椅子倒立擺上課桌的經典畫面，讓大家回到記憶中的高中時代。

　　《我的高中同學》是黃玠的第二張個人專輯，原本設定的專輯名稱是「生活一堆毛」，歌手想要透過專輯記錄與紀念每個生活在台灣教育體制內學生的青春時光，是國小、國中或是高中階段，被嚴格要求的求學記憶，往往在出社會後就被擠壓的邊緣或刻意遺忘，但也表達出新鮮人出社會後生活中遇到的不順遂，用幽默的方式呈現都市人無奈咬了滿嘴毛卻無法擺脫的感受。

因歌手創作的主題共鳴度高，設計師在設計時，自然也是朝有共鳴的方向構思概念，希望找到一個畫面或是一件事，能讓多數曾在台灣就讀國小、國中的學生，即便出了社會也能立即產生高度共識與記憶。這時，蕭青陽常不由自主地回想到高中前求學階段的校園生活，服裝是標準的白上衣藍短褲，生活則是整天模擬考、分數未達標準慘遭鞭打……

記憶中自己因成績不好被分發到壞班，爸媽為讓自己專心念書，一度安排轉學到私立學校，在學校被嚴格訓練課業，多次因達不到標準被洗衣板猛打，也與最喜歡的畫畫世界隔離，面對整天模擬考、班級排名，回憶滿是痛苦至極，最後只好轉回中和國中，只是成績仍是班級倒數，不得已又被分到後段的壞班。

沒想到在後段壞班的日子，後來卻成為蕭青陽最開心的國中生活，原來用自己不夠好的腦力讀書，雖然同樣容易忘記，可是考試卻能保持全班前兩名，這才發現人的優越感會因環境的不同而有所改變，也深刻感受到原來放牛班的同學們根本不是笨，很多人的資質都超好，只是受限家庭環境，還有青春叛逆期太多無聊的干擾元素，

讓有些同學們不想念書、不能專心念書。

面對就讀高職美工科前的升學壓力，蕭青陽回想，後段班同學面對沒興趣的課業，怎樣用鏡子加上另一面鏡子去反射照出女老師或女同學的底褲花紋，或是聊著手淫自慰、書店偷A書等話題，反而成為全班共同「性」致盎然的話題，儘管在當時被認為是青春歲月中，除了分數以外都沒有任何價值的行為，但回想起來卻可能是那段時光中，彼此都認同最愉悅的回憶。

但在快速翻閱腦海中求學時代的時光底片時，不經意間「將全班椅子倒立、以椅背做支撐置放在書桌上」的集體性畫面迸出，這款學生時期、青澀年代的儀式性行為，如今看來竟成為一種美感，在與唱片公司開會時提出來，發現是款讓大家都很有共鳴與懷念的畫面，達成共識後決定讓它變成一款唱片封面，讓每個人青春記憶中椅子倒立的畫面定格重現。

經過聯繫確認，製作團隊選定全國功課壓力堪稱數一數二大的北一女來拍攝這款封面，搶在清晨五點同學們都還未進到教室前，找到一間有老桌子、桌上有橫溝的教室，團隊一夥十多人，似乎都很有經驗與默契似的，不到一分鐘就把所

有的椅子整齊劃一地倒立在桌上，攝影師也快速
地把這畫面拍攝下來。

就在製作團隊和攝影師忙著排桌椅和拍照的
同時，早起的蕭青陽邊感受著這久違的青春氣息，
發現到桌面上用立可白寫滿不少文字，有的鼓勵
自己要變得更漂亮、更努力念書，當然也有青春
的男女情愛喜歡或討厭，蕭青陽不動聲色地拍下
桌面上這鮮活的青春感，然後悄悄地放進專輯內
頁，重現學生記憶中一字一句刻劃在桌面上的立
可白文字。

不過整個封面拍攝過程看到學生的反應，
留給他些許的感慨。記得當天因隨著天漸亮進入
平日上學時間，陸續有同學進到教室，雖然看到
教室椅子倒立在桌上的奇異景象和陌生的工作團
隊，卻絲毫未露出任何驚訝，彷彿大家都只是空
氣，沒有具體存在感，默默把椅子搬下桌坐定位
後，就從書包把書拿出來讀，對原本熟悉的環境
出現趣味性變化沒有太大反應，「可見她們真的
是好用功好努力，可是也感受到她們的壓力肯定
是大到不行。」

儘管是靈光乍現的一款有著高共鳴度的封
面，拍完封面影像在電腦上執行完稿時，蕭青陽

仍反覆精密地將各種元素及細節放進內頁中，讓
概念更完整，包括一張寫著隸屬風和日麗唱片行、
職稱「創作歌手」黃玠的名片，搭配上封底黃玠
背著背包在下班時間走在台北 101 大樓前的影像，
都緊密地表達出時光不復返、已是社會人士的身
分意涵。

至於內頁文字的排列，則延續第一張專輯《綠
色的日子》使用的字體與呈現方式，選用年輕有
活力、有獨到品味的淺藍加綠及牛奶色的黃，突
顯出單純、青春有營養的配色，在風和日麗訴求
清新的品牌精神中，從第一張就找出適合黃玠創
作特質與主題的綠、黃配色及系列編排方式。

蕭青陽說自己極喜歡這作品，只是遺憾是件
「有創意但沒被廣泛注意討論」的設計。他說，
自己對設計視覺沒有單一主張，只是希望每張唱
片都能達成設計物可與音樂創作連結，能和聽者
產生共鳴的目的，要有各自的靈魂，不希望專輯
出版後僅能被標籤為年代的出版紀錄，而是能引
發當年大家最深刻的共同記憶，一如《我的高中
同學》中的教室桌椅倒立排列，要讓無意間進到
教室看見的人，能不由自主地驚聲尖叫或是從內
心發出一抹會心微笑。

永和國小三年十六班蕭少棠。
Xiao Shao-Tang, YungHo Elementary School Grade 3 Class 16.

本尊與競選看板。

二十世紀末的台灣選舉活動，陸續出現候選人「競選主題歌曲」的特殊音樂文化，而為搶攻年輕族群選票市場，逐漸形成更完整「概念」專輯模式，2010 年的《OPEN TAIPEI》，可說是這類型專輯的代表作，配合候選人蘇貞昌的政見主軸，邀請二十組音樂人或團體，創作十一首主題歌曲，儘管因部分參與者擔心被貼上政治顏色標籤，最後都以另取團名的方式呈現，豐富多元的曲風刺激設計師跳脫競選限制，將設計格局拉大

至放眼全世界各城市普遍會出現的各種跨越語言的各類型小圖示，費心組成一個又一個、期待城市領導者為民眾服務，可帶給任何世代群眾的笑臉，為政治競選專輯設計了一款難以「超越」的經典。

解嚴前的台灣，音樂與政治的關係異常緊張，當時有流行歌曲創作因貼上意識左傾、為匪宣傳、詞句頹喪、影響民心士氣、內容荒謬怪誕、危害青年身心等標籤，成了禁歌；解嚴後，音樂創作政治管制解除，音樂人開始用歌曲宣揚抗爭運動，例如：交工樂隊高唱反美濃水庫、飛魚雲豹音樂工團推動原住民文化與權利等。

當然，解嚴後也出現用來競選活動上凝聚或渲染群眾力量的競選歌曲，除了選用現成暢銷的作品，如最經典、傳唱最為廣泛的〈愛拚才會贏〉，前總統陳水扁競選台北市長時選用〈春天的花蕊〉，可說是開啓原創競選歌曲的先河。

不過談到政治人物因競選、募款，或是宣揚政績等目的正式發行，並在唱片行架上陳列販售的專輯，角頭音樂先後發行的《舉頭看台灣》和《謝長廷陶笛演奏專輯》兩張作品，堪稱是台灣

唱片史上最早由政治人物擔綱演出的音樂專輯。

《舉頭看台灣》收錄前總統陳水扁演唱的〈雙人枕頭〉一曲，在 2000 年政黨輪替時重新發行，號稱是全球第一張國家元首唱歌的音樂專輯；《謝長廷陶笛演奏專輯》則是在高雄市長任內推動市民吹奏陶笛的前行政院長謝長廷，展現個人吹奏及創作實力的演奏專輯，也宣稱是全球第一張首相器樂演奏專輯。

恰巧的是，《舉頭看台灣》和《謝長廷陶笛演奏專輯》都由蕭青陽擔任美術設計，對他來說，設計政治人物的音樂專輯並不陌生，2007 年時，曾有媒體問他幫政治人物設計專輯的心得，他說：「其實對我來講，有這樣的經驗，還是滿難能可貴的，所以早一點做過阿扁的 CD，後來做過謝長廷的 CD，之後可能馬團隊也會來找我做 CD，我覺得也很開心。」

只是沒想到還未接獲「馬團隊」委託設計案前，2010 年蕭青陽倒是接獲打算參選 2010 年底台北市長選舉的前行政院長蘇貞昌競選辦公室邀約，要合作一張關於台北市的概念音樂專輯。因為有多年海洋音樂祭合作愉快的經驗，加上競選辦公室對這張概念專輯有超乎開放的態度，從專輯命名到設計概念都由設計師全權決定，蕭青陽決定接下這件設計案。

不過談到蕭青陽願意跨刀專輯設計的關鍵人物，倒不是蘇貞昌，而是他的女婿即紀錄片導演龍男。原來兩人早因海洋音樂祭相識，同樣喜愛搖滾樂，同樣會因想到海洋音樂祭而興奮得睡不著覺，已認定彼此是音樂路上的好友，儘管各自在不同專業領域上打拚，但早就有默契：做什麼都不能脫離音樂，所以一逮到合作機會，就想試試能否在音樂創作上，相互碰撞出什麼火花。

對未來市長的期待，近年來頻繁走訪世界各國重要設計城市的蕭青陽說，不管最後誰當選，自己私心期待未來台北市長一定要有「世界是地球村」的國際觀，「未來城市領袖，應把理想和理念照顧到任何一位世界公民，只要到台北這座城市，都會被接受並且禮遇！」

於是對這張定名為《OPEN TAIPEI》專輯的設計概念，蕭青陽想到 2009 年一次紐約看展經驗，他說，當時看到國外藝術家把遍布世界各地都會出現的廁所、博愛座等視覺符號，做精緻的視覺設計表達，透過設計展現世界地球村的共同視覺符號，他決定重新創作出全球共通的視覺符

蕭青陽想：我想用全世界城市的共同語言，組織成未來台北無論如何進步、最為關心的還是小孩、老人、孕婦、動物、殘障、流浪漢，創意是 2007 年在紐約 MOMA 美術館留下來的，封面小 icon 是吳花菓子姊妹花一個暑假畫的，組成的圖案是一張兒童開心的笑臉，他是永和國小三年十六班的棠棠。

號，同時這些符號更要展現出一種政治服務的基本態度。

對這些視覺符號的創作，蕭青陽特別提到 2010 年的暑假，來了一對都在大學念設計的吳姓姊妹花，是一對酷到會想把名字改為「吳」法和「吳」天的年輕人，最後妹妹還真的成功改名為吳花菓子，這對姊妹花被賦予搜尋世界各地不同類型視覺圖案的重任，於是她們花了整整兩個多月重新繪製，整天盯著電腦螢幕，畫了上千個小圖案。

原本蕭青陽心想找來六位世界上最精彩、公認最能為民服務的市長，透過視覺符號拼貼出他們的笑容當成作品，不料透過競選總部才知，這些知名度高、一開始很受擁戴的市長，最後都因擔任更高職位時涉及貪汙弊案，驚嘆原來政治真的會讓人貪腐、會讓人產生超乎想像的化學變化，幾經思索後定調回到人類最基本、也最單純的開心，也就是政治家原本就該服務民眾的生命安全與笑容。

於是，透過一個又一個小小的視覺符號，費工地拼貼組合出兒童、蒙娜麗莎、嬰兒、流浪狗及海綿寶寶等主角，他們都單純地露出牙齒開懷

大笑，最後則是候選人蘇貞昌刻意用食指撐出自己的笑臉，頗有提醒大家要微笑的意思。每個笑容旁邊都切割出一個個的對話框，留給看的人各自述說。當這些對話框一一闔上，最後在專輯封面上，則精密組成一個 Smile 笑臉，不同弧度展現不同開心程度的笑容。

對這件集結二十組創作團隊、三十三位創作人所發表的十一首創作專輯設計，蕭青陽說，他們以各種姿態及語言唱出對台北這座城市的感受、期待與想像，而自己也非常開心，完全開放地讓自己主導設計完成，封面的小孩找來正值最可愛時期的老三棠棠當模特兒。聽說，在專輯發行後，有天日記本上，棠棠寫著：「星期六，我們全家到西門町吃日本料理，然後一起逛唱片行，在唱片行看到一張爸爸做的 CD，封面是我。」

91

在搖搖晃晃的維多利亞港海上，舉杯！
Cheers while on board, rocking at Victoria Harbor!

溫暖柔和的朝陽，悄悄走進東部的高原……

這是一個夢想，把原住民的聲音帶進國家音樂廳，在交響樂團伴奏下，磅礴氣勢重新呈現。我們不知道角頭音樂的張四十三內心把這夢想蓄積醞釀多久，但在 2010 年，這齣融合音樂、劇場與電影型態的舞台劇作品《很久沒有敬我了你》，在國家音樂廳首演，締造第一齣原住民原創音樂劇演出紀錄，也引起廣大迴響，已接連在國內外加場巡演。如同原住民樂天、不拘束的性格，蕭青陽為這齣戲打造的平面美術設計，親手寫下「很

久沒有敬我了你」這幾個極度性格的標準字，而專輯封面記錄首演幕起、指揮簡文彬手中指揮棒將下瞬間，預告好戲即將開演。

「總有一天，我們要把這個聲音，帶到國家音樂廳去。」堪稱台灣製作發行過最多原住民音樂專輯的角頭音樂，創辦人張四十三的內心一直浮現這股念頭，想把來自花東海岸、原始山林部落間的歌謠古調，帶進台北國家音樂廳，在大編制氣勢磅礴的交響樂團伴奏下重新詮釋。

於是，2010 年的台灣國際藝術節上，夢想落實為《很久沒有敬我了你》這齣融合劇場、電影與音樂的新型態舞台劇作品上演，挾帶著亮麗首演票房及好口碑，叫好叫座的效應持續延燒，一年內陸續在台東、香港及高雄等地巡迴加演，建國百年時，也再次回到台北，在中正紀念堂廣場公演，吸引超過萬名群眾觀賞。

《很久沒有敬我了你》說的是原住民歌手追尋音樂夢，以及來自台北的指揮家尋找兒時音樂記憶的歷程。故事裡原住民古調不斷串起所有人的記憶與聯繫，南王姊妹花、昊恩、家家、紀曉君、巴奈、陳建年及胡德夫等眾多南王部落、各族原

《很久沒有敬我了你》紀曉君、林家琪、志名三兄弟、巴奈、家家、曾志偉、南王姊妹花
胡德夫、陳宏豪、文傑‧格達德班、昊恩、陳建年‧角頭音樂 2010.11

住民歌手，在電影導演吳米森、劇場導演黎煥雄、編曲配樂李欣芸及國家交響樂團指揮簡文彬等不同領域專業人士共同參與下，以略顯生澀但真摯動人的演出，讓這齣原創音樂劇成為台灣表演藝術年度代表作之一，也入圍了第九屆台新藝術獎。

參與演出的原住民歌手除了大多來自角頭音樂外，與他們有共同聯繫的還有一個名字，就是他們專輯的美術設計蕭青陽。

作為角頭音樂長期合作的美術設計夥伴，以及堪稱台灣經手過最多原住民專輯的設計師，蕭青陽也加入了《很久沒有敬我了你》製作團隊，負責這齣戲的美術設計工作，及後續一連串的相關商品設計包裝，當然也包括《很久沒有敬我了你》的首演實況錄音專輯。

時隔《很》劇首演一年多，蕭青陽回想最初聽張四十三談起這個龐大計畫，知道是齣空前的原住民音樂歌舞劇，「光聽就覺得很有意思，很多創意人又聚在一起，無所不聊，特別是和原住民一起開會，戲難度雖高又複雜，龐大規模與陣仗也超過既有的能力，當然也擔心會無法執行，可是天馬行空的開會與創意討論，沒想到劇本慢慢成形，真的唱進國家音樂廳！」

隨著每一次開會後的進度一一落實前進，終於到了所有人要進國家音樂廳舞台上進行演出前的總彩排，當時在台下靜靜觀賞彩排過程的蕭青陽，清楚記得那一次的總彩排再次讓自己認清舞台的獨特戲劇魅力。他說：「舞台的幕一開，掌聲就要開始，戲也跟著登場！」與出唱片不同，這是齣真實在舞台上的音樂劇，由一幕一幕、一首又一首的曲子組合而成，劇中電影與舞台演出交織，有指揮家尋找年幼時的原住民保母吟唱歌謠的故事……

但在戲中多首原住民歌謠中，最打動蕭青陽內心情感甚至聽到的瞬間就當場落淚的一幕，是志名三兄弟小朋友唱胡德夫老師作品〈牛背上的小孩〉時，吉他撥弦聲一落下，唱出「溫暖柔和的朝陽／悄悄走進東部的高原」，裡頭飽含的純真感情讓他想到美好的世界與山林，像是美好烏托邦，是無法與別人分享的境界。蕭青陽說：「動人深刻的音樂，可以在幾秒鐘內的幾個音符就讓自己感受到全世界，音樂的想像力很奇特，被赤子之聲感動滿滿掉眼淚，反而不好意思。」

除了舞台上音樂劇演出讓自己感動，身為唯一一位幾乎與全部歌手演員都熟悉的工作人員，

蕭青陽更多的時候是選擇到後台，鼓勵歌手、給工作人員打氣，看到昊恩與部落長輩演出前聚集向神禱告，感受到部落人到都市來仍表達出真實情感；而工作人員背著自己設計的書包在舞台上跑進跑出，每一位歌手、每一個物件都讓自己深刻感受到費心設計的物件已經真正放到每一個人身上，自己也以設計師的角色參與這場盛大演出。

儘管對這齣戲與參與演出的歌手們有濃厚感情，但在設計部分，蕭青陽認為不應顧慮這是齣舞台大戲就刻意嚴肅或謹慎，且考慮之後《很》劇還有電影、音樂CD等出版品，當時就決定以自己手寫、懷著自然隨性風格的「很久沒有敬我了你」等標準字設計，作為相關設計物的連繫。

這款氣味獨特的字體，刻意依循原住民語法的倒裝獨特趣味，書寫時也傳達部落總是有人到了中午就已喝得醉醺醺，隨意拿枝筆畫下幾個字，像是創作、沒有拘泥規格，展現部落才有的顛三倒四自然風、自由自在表達的獨特風格，在書寫排列時還刻意左閃右躲，看似很難一口氣唸出，但又怎麼都唸得通，有種閱讀的趣味。

於是，這組《很》劇標準字，在首演海報上搭配陳建年繪製的素人風格幽默繪畫，左手拿著指揮棒的指揮家，腳旁竟是一隻小老鼠，是很可愛的插畫；但在CD出版品上，蕭青陽則選用一張指揮簡文彬拿著指揮棒，在首演現場裡，幕起好戲正要上演的戲劇性影像，讓人重新回味並想像期待幕起後的動人演出，搭配上講究的兩款金、銀雷射標準字，在看似隨性的風格中，仍能從細節裡看出設計師的「用力」痕跡。

「我是很依賴想像力的人，有想像力就要去表達出來，最怕沒有想像力，那就變成遊魂一樣，對作品的想像力或夢境有沒有形成很重要！」蕭青陽說：「設計的精神層次必須勝過手工執行能力，怎麼做早就變成只是平台而已，並不是設計的關鍵。」

他相信《很久沒有敬我了你》，是齣充滿部落風景、有山有水有想像力的作品，會持續往下演，一檔接一檔，可以想像五十年後，原班人馬在巡演後聚首慶功，猶如2010年12月在香港演出後，大夥搭船在維多利亞港外賞夜景吃宵夜，彼此在搖晃的船上敬酒狂歡，那一刻已分不清是醉醺還是船身在搖晃，而船外岸上的煙火，璀璨光亮，一發接一發……

角頭音樂
人民・土地・歌
2010:11

tcm
taiwan colors music

047

很久沒有敬我了你
電影・音樂・劇　原聲帶雙碟
On The Road, Musical Live Recording 2CD

總有一天，我們要把這個聲音，帶到國家音樂廳去...
" Someday, we are going to bring
 this voice to the National Concert Hall! "

On the Road

92

百步蛇頭向上才有力！
The hundred-pace viper's head must point up to show its power!

百步蛇陶甕。

行政院新聞局為鼓勵樂團創作，2007 年開始補助樂團錄製專輯、出國巡演，並創設原創音樂大賽及金音獎，吸引超過二百組樂團徵選，帶動樂團錄音品質及美術設計的提升，多支入選樂團還曾獲金曲獎肯定。其中，以雷鬼融合部落及搖滾樂風的 MATZKA，曾獲原創音樂大賽首獎、還代表台灣到中南美洲巡演。四名來自台東部落團員以強烈的舞台魅力及年輕熱血創作，成為台灣近年來少見的雷鬼樂團代表。設計師感染到 MATZKA 散發的雷鬼律動音波，將部落常見的百步蛇及山水等符號簡化為團名英文字母鏤刻在包裝上，以層層堆疊方式，讓專輯包裝也能有雷鬼音樂的律動感。

「陽光／熱血／部落血統／雷鬼／搖滾／藍調／爵士／ Rap ／ Hip-Hop ／切分音／反拍節奏／腎上腺／動人嗓音／多元編曲／幽默歌詞／台式／嚴謹／原創／品味／共鳴／屌／柔情／張力／音樂冒險」這是 MATZKA 樂團介紹自己性格的官方說法，以簡潔、精準卻又混雜的二十四個詞彙，細數樂團的多元性格。

其中關於樂風的標籤，MATZKA 雖然一

口氣選用了「雷鬼、搖滾、藍調、爵士、Rap 及 Hip-Hop」等六種風格，不過也清楚標示出「雷鬼」是樂團的核心曲風，值得注意的則是樂團巧妙地混融不同曲風，將根源自南美雷鬼、美國嘻哈饒舌和團員們的部落血統混搭，譜唱出難得的原創品味與音樂冒險。

　　MATZKA 的四名團員都來自台東部落，主唱 MATZKA 和吉他手阿輝是排灣族，貝斯手阿修和鼓手阿勝則是卑南族，創團源起是爲了參加新聞局在 2008 年主辦的原創音樂大獎競賽，MATZKA 以一曲排灣母語原創的〈Madovado〉拿到原住民組首獎，開始了他們的音樂之路，歷經貝斯手和鍵盤手退出的波折，最後阿勝找到台東的阿修加入，團員組成至此才穩定下來。

　　標榜「台客雷鬼」樂風的 MATZKA，創團隔年就獲 2009 年海洋音樂祭海洋大賞肯定，2010 年接受新聞局邀約，整團前往南美洲厄瓜多、祕魯、巴拿馬及巴拉圭等國巡演，在當地獲得熱烈迴響，回國後籌備樂團首張創作專輯，交由乩童秩序主唱 Fu-Fu 經營的有凰唱片作爲創業發行作品。

　　曾在 1999 年與乩童秩序《愛會死》專輯合作愉快的蕭青陽，接到 Fu-Fu 邀約再次合作，反覆聆聽 MATZKA 的作品，深刻感受到樂團音樂風格裡的饒舌雷鬼成分，但又有原住民創作的獨特個性，是台灣樂團中少見的混種風格，其中一首與樂團及主唱同名作品〈MATZKA〉，演唱時將歌詞「M、A、T、Z、K、A」一個又一個的字母唸出詮釋，呈現獨到興味，感受到作品的節奏感。當時思考的難題，是要如何把代表樂團靈魂的雷鬼律動感，巧妙地透過設計物表現出來。

　　除了音樂類型，蕭青陽在這張專輯刻意挑戰自己，置身在當代一流設計師應有的表現角度，提醒自己不能重複以往做過的設計表現，要超脫以往就曾表現過的設計素養，刻意展現年輕、有想法的創意，也因此這件作品雖然並未如以往習慣性地花上大量時間與團員們密切頻繁互動，但在樂團創作音樂時，他也把自己當成樂團成員之一，在設計物上費心縝密思考。

　　於是，解讀樂團的雷鬼律動、部落元素，蕭青陽仔細分析排灣族傳統的百步蛇、陶甕與飾品等圖案，雖刻意使用這些傳統符號，但經過篩選去除不必要的贅飾與具體形貌，把流水、雙頭蛇、高山、鐮刀等符號，以更純粹的幾何流線，設計

組合描繪出團名「M、A、T、Z、K、A」六個字母，強烈的設計感突顯已進化到以符號來表現樂團性格。

完成有著樂團濃烈性格與曲風的標準字，蕭青陽思索如何讓設計物產生律動節奏感，突發奇想嘗試未曾做過的創意，讓專輯拿在手上打開的聆聽過程，有如行動藝術般的趣味與動感。

他選擇的方案是設計三款有著大、中、小尺寸不一的封套，正面觀看的開口端也有著左、右不同的方向，三款封套因尺寸不同可因開口的左、右不同，依序層層套疊組合，三款封套的封面及封底，從大至小分別以刀模割劃出原本設計的「M、A、T、Z、K、A」六個字母，讓聆聽者在拆解或組裝這款封套時，自然浮現「MA、TZ、KA」的視覺與節奏律動感，將音樂與設計意涵巧妙結合，三組封套的動態組裝，展示獨特的唱片設計行動藝術美學。

至於整體包裝選用少見的紫藍色，蕭青陽思索一會後帶著微笑透露：「一切都是因為私心。」他說，這張作品是 Fu-Fu 自組唱片公司的創業作，和他在魔岩相識，自己也因長期幫魔岩做設計而被注意到，向外界宣示要擺脫長期以來只能做那卡西 B 版唱片設計案的印象，雖然魔岩已成為歷史，但因深度參與那個美好時代，甚至懷抱要讓魔岩復活的私心，偷渡魔岩人才懂的「魔岩藍」顏色，作為這張專輯的主色調，而穿插其中看似隨性的白色漸層圖案，其實也是魔岩的代表圖騰。

對這款設計，蕭青陽認為，MATZKA 唱的是既現代又復古的饒舌把妹音樂，是全新的原住民樂團，音樂類型也是獨創混種，設計不應只能固守傳統圖騰，「設計要很簡單，精簡再精簡、講究再講究，每個刀模字母都是強烈視覺的作品，唸起來有設計感，是自己少數設計感與藝術感都很充足的作品。」

93

每個人都是在世活佛。
Everyone is a Living Buddha.

從太子爺的身體裡看出去的沙漠。

身為台灣最資深的前輩搖滾樂團之一,董事長每回出輯總會帶出新的觀念或是曲風趨勢,2010 的《眾神護台灣》,就是嘗試在樂團擅長的西方搖滾之外,向本土傳統音樂吸收養分,融入北管地方戲曲及傳統樂器演奏,創作出〈仙拚仙〉、〈歌仔戲〉、〈來者乎神〉等多首台味十足作品,團員們也化身為四面神,各自有著不同臉譜性格。擅長台味設計的蕭青陽,對董事長新作概念自是得心應手,但他讓團員以高精密攝影拍下各自的真實臉譜來代表眾神,原本彩繪的四面神及符咒改以燙金紅色線條繪製,直接印壓在團員臉孔上,完成這款徹頭徹尾「台」到底的專輯設計。

1997 年成立的董事長樂團,1999 年發行首支單曲〈攏不歹勢〉,隔年首張專輯《你袂了解》出版,儘管接連遭逢團長冠宇過世、團員涉入社會負面新聞、團員更迭等事件衝擊,但樂團仍持續堅持在搖滾道路上前行,每隔一、兩年就有新作品發行,一路挺過來,2010 年的《眾神護台灣》,已是樂團的第八張專輯。

談到這張專輯製作的核心概念,董事長說:

「不是盲目跟隨西方搖滾的潮流，而是更謙卑地向自己的土地吸取養分。」於是創新地將原本就擅長的搖滾樂，與台灣本土地方戲曲、傳統樂器融合，創作出〈仙拚仙〉、〈歌仔戲〉、〈來者乎神〉、〈吃飯皇帝大〉、〈莫生氣〉和〈台灣味〉等作品，完成這張風格獨具的主題概念專輯。

董事長在脫離主流唱片公司改走獨立發行路線後，專輯設計多由原本就擅長美術設計的團員自行打理，不過這張《眾神護台灣》，決定重回專業分工，交由早在第一首單曲就已有合作經驗及 2003 年時幫專輯《冠宇單飛》設計的蕭青陽，為專輯量身打造美術視覺。

對早已幾乎做遍台灣各類型樂團的蕭青陽而言，一路以來陸續幫刺客、五月天、乱彈阿翔、四分衛等樂團專輯做設計，與董事長原本早在 2000 年時的同名專輯就一度要合作，或許緣分未到，後來因故作罷，不久團長冠宇過世，團員為紀念他，合作了《冠宇單飛》專輯。儘管這幾年樂團歷經多起風波，但事隔多年樂團再振作出發，感覺董事長成熟進步也更有技術了。

看待成軍十幾年的董事長樂團新作，蕭青陽說：「做到這張時，董事長已是老字號樂團，我當成是設計如天團 U2 等級的高度來量身打造！」喜歡《眾神護台灣》的專輯名稱與概念，「有明顯且強烈的台客精神及本土美學，我很容易就有想法，也是我擅長的角度！」因此接案當下聽完簡報後腦中就已有了設計藍圖，「要做一張創意純粹，可是商業和氣勢都要多一點的樂團設計！」

解讀《眾神護台灣》中的「眾神」概念，蕭青陽認為，「眾神」是指我們每個人，我們每天遇到的所有人，從某些角度來看，其實也都是「眾神」，但在這張專輯中，「眾神」指的就是董事長，決定封面要放上團員們的大頭照，但和過往常見的偶像明星大頭照不同，董事長們要更純粹、更有氣勢，讓人一看就可以感受到眾神的震懾力量。

為讓團員們的大頭照達到理想中的力道與眾神氣勢，蕭青陽請攝影師採取精密攝影，要團員進到攝影棚內，講究協調打光等細節，特別是從側臉逆向打光，拍下每個團員極直接、極生猛的近拍臉孔照，「要求攝影師要拍出每個團員臉上的毛細孔都清晰可見，就是要有皮有血有肉的一張臉，要顛覆傳統偶像市場上要求的粉嫩。」

在團員臉孔的精密黑白攝影之外，因應樂團對專輯原始概念與台灣本土八家將做連結，分別

賦予四名團員四季神的葫蘆精（春大神）、蓮花精（夏大神）、鵬鳥精（秋大神）及老虎精（冬大神）等角色，各自有不同的臉譜特色，團員們一度真的粉墨登場，請來專業師傅幫忙在他們臉上畫下葫蘆、狐狸眼、蓮花、月亮眼、鳥尾巴、鳥嘴、羽毛臉、環眼及虎紋眼等符號特徵，並各自拍下四張有特色的臉譜照片。

不過蕭青陽看過彩繪的四季神臉譜，認爲專輯封面要更純粹呈現台灣本土民俗美學，決定以既有的傳統設計爲基礎，以簡潔乾淨的線條，重新繪製勾勒出這四張表情各異的八家將臉譜，細緻的線條也特別以燙紅金的方式呈現，像是紋身黥面的趨吉避凶概念，最後把繪製的臉譜套印在每個團員的精密黑白攝影臉孔上，每張臉都如同專輯尺寸大小，「不管是迷信或相信，回到每個人都是神，大家加在一起會互保平安。」他說。

仔細觀看整張專輯的設計，四處充滿設計師講究的小細節，包括封面上把「董事長」三個字同樣以簡約線條寫成像是道士唸咒的紙條，直接貼在團員鼻子位置，而唱片條碼也刻意放在封面正上方，創意來源則是台灣傳統符仔，與背面專輯曲目設計成大印落款一樣，用大紅色的設計突

顯出保平安的意涵。蕭青陽說：「就像小時候爸媽把我們的衣服拿去廟裡安太歲、求平安時會蓋的印章一樣。」

《眾神護台灣》的設計強烈表達台式美學，是張從設計感分析會發現有緊密構思的作品，充滿蕭青陽歷年設計作品中少有的直接與純粹，靈感來源是台灣民俗特有的求平安神明文化。

他說，這種美學不知不覺影響自己，相關元素很自然地放在應有位置，開心做了一款獨到的大頭照專輯設計，更開心市場銷售反應好，完成預設的每追加印刷就會更換封面上的團員臉譜，「也證明了，原來商業一點、氣勢一點，大家比較容易看得懂！」

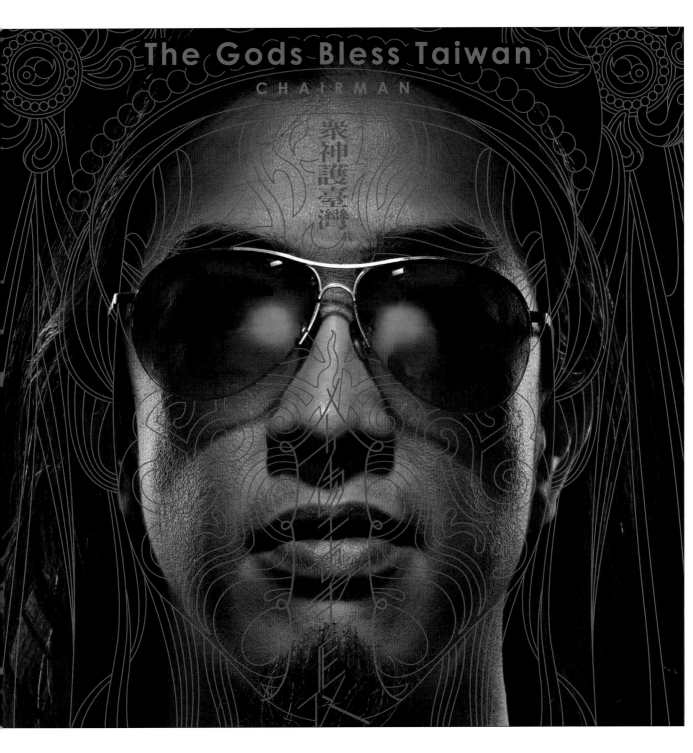

94

無法直視，他是裸體黃金比例男。
Can't look straight at him; he is a naked man with perfect proportion.

在台東侯勇光家門口。

　　刻板印象中的古典音樂家，多半是正經八百、不苟言笑，對流行音樂總是嗤之以鼻，或是不屑一顧。但拉得一手好琴的國家音樂廳交響樂團小提琴手侯勇光，平時在古典舞台上精準演奏貝多芬、莫札特等名家經典，也能轉換到搖滾樂團登場的地下舞台河岸留言，邊拉自創的流行演奏曲，身旁的那杯紅酒也能在拉弓轉換瞬間，一飲入喉，跨界與顛覆，是他古典軀殼下藏不住奔騰的血液與靈魂。《反光體》是他個人首張跨界演奏專輯，設計師蕭青陽看中他一頭宛如達文西筆下名畫〈維特魯威人〉裸身男子的亂髮，讓古典的侯勇光大膽裸身，一手琴身一手琴弓，在圓與方的框架內「動起來」，也玩起設計的跨界與顛覆。

　　1965 年在台東出生的侯勇光，四歲開始學拉小提琴，文化大學音樂系畢業後考入國家交響樂團（NSO）前身、聯合實驗管弦樂團擔任第一小提琴手迄今，是創團元老之一，在傳統世俗的眼光中屬於古典音樂的菁英份子。不過頂著一頭有如樂聖貝多芬般的亂髮、練團時常只穿拖鞋、T恤等顛覆古典音樂家形象造型的他，血液靈魂裡

不只有古典元素，搖滾與流行音樂的跨界演奏，他同樣玩得淋漓盡致。

也因此，好玩也能玩的侯勇光，早在 1995 年就參與蘇慧倫《滿足》專輯的演奏，之後也陸續在五月天《春嬌與志明》、梁詠琪《慌心假期》等專輯演出，也因與配樂家李欣芸合作《托斯卡尼我想起你》、《故事島》等演奏專輯而相識，結下兩人在 2011 年合作發行《反光體》的緣分，而這張專輯也成為李欣芸自組工作室發行演奏專輯的創業作品。

一路以來與李欣芸合作多張專輯的蕭青陽，這回受託幫《反光體》做設計，雖然是張跨界的非古典創作演奏專輯，但他一開始對這位國家樂團級的古典演奏家卻有著不知如何互動與對話的畏懼，直到彼此在台北河岸留言碰面，真正見識到這位一頭凌亂捲髮、戴著銀框眼鏡的小提琴家，可以喝著紅酒帶著微醺酒意拉提琴，下台和朋友聊起街頭運動，這才感覺到侯勇光的另一面，似乎是位不似以往印象中嚴肅的古典音樂家。

經過幾次的碰面聊天，蕭青陽發現侯勇光的個性幽默詼諧，外型讓自己自然想到蕭邦、貝多芬等古典音樂家的臉孔，甚至有次跟他去試穿拍封面照要穿的西裝，更直覺地聯想到像極義大利博學家達文西早在五百多年前創作的素描〈維特魯威人〉裸身男子的那一頭亂髮，當時靈機一動，決定要顛覆這位中年音樂家，幽他一默，「從他的外表和個性，做出跳脫唱片只能變得更帥氣的包裝模式。」

也因此，這位達文西筆下、因手腳置放角度不同而分別被嵌入矩形和圓形當中的「黃金比例男」，經過蕭青陽的巧思設計，化身為台灣當代的小提琴家侯勇光，只是原圖手中空無一物的裸身男子，這回左手拿提琴、右手拿著琴弓，手臂在框架展開四個不同角度，透過最新的 3D 連續動畫接連合成後，就成為看似連續在平面上擺動雙手的琴與弓，讓古畫有著「動起來了」的趣味，以封面幽了侯勇光一默，也顛覆這幅名畫數百年來的既有印象。

呼應封面的達文西名畫顛覆性設計，封底也採用與封面相同的矩形及圓形黃金比例圖外框，在框架裡以單純的紅與黑兩色線條鋪陳的幾何文字，畫出演奏者「侯勇光」和專輯名稱「反光體」的字形，巧妙地讓東、西方不同設計元素呼應呈現，也在封面上成為侯勇光及專輯名稱的標準字，

在幽默顛覆之餘，也展現設計師的巧思。

至於專輯內頁則回歸到專輯的「反光體」概念，侯勇光自己曾說過：「《反光體》專輯的概念，想表達的是顛覆自己的工作，包括穿著、髮型和演奏方式，有反叛自己的意思！」也因此蕭青陽讓侯勇光成為音樂家的反光體，讓聽眾耳朵聽到並感受到不同的音樂，展現出的攝影風格就是一連串的反光概念，尤其是刻意以電腦雷射割出如鏡子般的小提琴，讓侯勇光在攝影棚內把玩，讓每張照片都有被強烈光束照射後的反射與反思意涵。

在內頁紙品的裁切設計，刻意把長條外觀的專輯尺寸，經過縝密估算與割摺，將寫滿樂曲創作背景與侯勇光一頭招牌亂髮的厚紙品，裁切為十等份後像是一塊塊的切割板，也呼應反光體的塊狀概念。

專輯設定採用紅色系，蕭青陽說是因曾目睹侯勇光在河岸留言和世俗眼光稱為辣妹的音樂家一起表演，不管是在台上演出或下台閒聊，手裡都拿著一杯紅酒，頗有歐洲浪漫音樂家的氣氛，加上專輯中侯勇光炫技意味濃厚，感覺因紅酒喝得醉醺醺持續綻放奔放熱情，連結起「紅色侯勇光」的視覺與聽覺印象。

完成這件作品，蕭青陽認為最大的設計感來自自己像極一位混音 DJ 設計師，把達文西的創作手稿與隱含密碼費時解讀，接著加以顛覆與創意連結，儘管關鍵的生殖器官並未跟著擺動，不過讓黃金比例先生動起來，相信這款作品拿到國外會讓人覺得幽默，而這也是他繼《我身騎白馬》後又一用古畫顛覆的設計物。

至於聆聽《反光體》的最佳時機，蕭青陽建議：「這是張流行的現代藝術，切牛排喝紅酒吧！」

95

寂寞或喧譁，我都選擇這條路。

In solitude or accompanied, I choose to go down this path.

《 After 75 Years 》 Macy Chen · 種子音樂 2011. 4. 29

蕭青陽的魔力沙發，在紐約蘇活區。

這是一張有故事有畫面的爵士專輯。主唱 Macy 曾在台灣發片，2001 年隻身到紐約學爵士樂，四處與頂尖樂手合作磨練，意外結識同樣喜愛音樂的另一半，之後與多位當地樂手進錄音室灌錄了全新編曲的國語經典老歌與個人創作，回到台灣找蕭青陽做設計。他得知 Macy 未曾謀面的外公，早在 1935 年也曾拋家棄子遠赴日本大阪學爵士樂，相隔七十五年後，彷彿命定般的安排，Macy 在紐約完成她的首張爵士專輯，這段祖孫跨越時空

因爵士樂產生的奇妙連結，透過設計師極度考究、精心設計的六封書信往返娓娓道來，像是打開沉入大海裡塵封許久的黑盒子，讓深埋在過往歷史裡的複雜壓抑情感，洗滌沖刷，重新面對。

蕭青陽和中文本名陳世娟的 Macy，早在 1994 年就曾有過另類的相識。那時在東吳大學音樂系主修豎笛的 Macy，參與創作歌手張小雯《生活就是…》專輯中〈都是天氣的錯〉一曲的豎笛吹奏，而這張專輯的美術設計，正是才剛全心投入唱片設計領域的蕭青陽。事隔十五年，當初未曾碰面相識的兩人，還是因爲音樂意外開啓台北、紐約兩地，相距一萬兩千公里、前後歷時近兩年半的跨海合作。

在這期間，蕭青陽從一度懷疑自己設計能力，跑去賣麵維生，之後篤定這輩子就是做唱片設計，然後用力用心地做，累積近千張作品，獲得四次葛萊美獎入圍肯定；而 Macy 則是 1996 年 12 月在台灣發行個人首張專輯《一切彷彿就像夢：是娟女子》（新兄弟唱片），但因叫好不叫座，當年的處女作成爲如今拍賣市場的珍稀高價收藏品，之後她轉爲幕後教唱，是多位天王天后的配唱製作人。

不過喜歡歌唱的因子在體內流竄，不甘人生就這樣平淡度過，2001 年 Macy 決定放下台灣多年累積的歌唱事業，帶著僅有的積蓄，獨自前往美國紐約學習爵士樂，憑藉著扎實的唱工基礎闖蕩世界爵士之都，意外遇見同樣喜愛音樂的另一半。結婚後受他的鼓勵，決定在紐約灌錄一張 DEMO，與一批同樣在紐約闖蕩的爵士樂手，以錄音室同步現場錄音方式，錄下多首經典國語老歌改編曲和自己的創作。

Macy 原本並未打算發行這張 DEMO 帶，但因對歌曲的詮釋、錄音的品質與樂手間的合奏互動都極為出色，加上後製也請來曾為超過四十張入圍葛萊美獎專輯做過混音的 Alan Silverman 操刀，Macy 在先生鼓勵下決定發行這張 DEMO 專輯，一度找來曾幫電視影集《慾望城市》做美術設計的團隊規劃專輯包裝，但設計稿讓 Macy 總覺得似乎缺少了些元素……

正當猶豫無法取捨的時候，人在紐約的 Macy，一次偶然機緣在電視上看到蕭青陽赴美國參加葛萊美獎頒獎典禮的報導，腦海突然閃起「自己是東方人，唱的是國語老歌，應該可以找一個入圍多次葛萊美獎，連美國人都很愛的東方人來幫忙做設計」的念頭，於是透過同樣畢業於東吳音樂系的學妹李欣芸聯繫上蕭青陽，2009 年初更專程飛回台北洽談合作事宜。

相隔十五年後的正式合作，蕭青陽清楚記得當時碰面才發現算是舊識，對 Macy 幕後教唱的功力印象深刻，也是個歌唱和肢體語言都很傑出和豐富的幕後人員，「邊談她在美國的作品，以往的記憶就不斷地跑出來！」特別是聽過作品，蕭青陽說：「我知道這是張錄音好、樂手表現也好的作品，對專輯有感覺，有強烈的情感聯想力與幻想都不斷冒出來，當時我就有預感會有很有意思的設計物！」

初次見面的那個下午，兩人就像久未謀面的好友，Macy 把滿衣櫃的故事不斷掏出述說，包括自己隻身在紐約面對感情與生活的嚴重絕望，意外遇見另一半、錄專輯的大轉折，還有未曾謀面的外公，早在 1935 年為了學爵士樂拋家棄子遠赴日本、最後早逝病死異鄉的故事。祖孫倆跨越三個世代、同樣追求爵士夢的戲劇化人生，在此之前未曾做過爵士樂唱片設計的蕭青陽，設計靈感被這動人故事點燃。

關於專輯的設計概念，蕭青陽說，最原始的想法來自石沉大海的鐵達尼號，想像在沉沒海底多

年的船艙內，躺著埋藏多年的黑盒子，有人意外潛入海底把盒子打開，看見裡頭一封封述說著各種不同悲歡離合的信件，是充滿紀念情感與回憶的信件。黑色的概念也像飛機失事後大家尋找企盼解讀的黑盒子，一打開就會有各種訊息傳出。

信件的概念成形，蕭青陽決定讓未曾見過面的祖孫倆，透過跨越時空沒有限制的信件展開對話，各自在當下的時空述說生活的種種、追求爵士樂的欣喜與悲歡離合。他說：「這張唱片有點像是一部電影，追求爵士樂的歷史電影，要有編劇、攝影等團隊加入，透過文字的設定把六封信的分鏡表切得很細，把故事像是電影劇本般地寫出來！」

有了宛如電影劇本般的設計腳本，加上 Macy 四處尋訪親友長輩得來的珍貴史料，包括阿公當年意氣風發吹奏薩克斯風、帶領大樂團的照片，親手寫下的樂譜與外婆思念遙遠異鄉阿公的泣訴書信等，每一份考據出來的史料都增添這件設計作品的真實性，也讓設計師在真實與虛擬間有了極大的發揮空間。

蕭青陽為這件作品設定的美術設計工作之一，就是盡量讓每一封信如實地呈現，傳遞出信件當年的紙質、郵戳及美學設計質感。他認為，這些信件都飽含祖孫倆濃厚實滿的情感與歲月的淬煉，真的不需要太多花俏的設計感。但如何重現每一封信，尤其是阿公所歷經的日據、戰後年代，分別自跨海客輪甲板上、日本神戶及故鄉嘉義火車站月台等三地寄出的三封信，是設計師很大的挑戰。

儘管以信箋作為包裝設計的唱片並不少見，不過蕭青陽自認在這款設計上提出兩大創意，除了先前提到的外包裝採取黑色信件的大膽概念，另外就是將 Macy 在 2009 年以電子郵件方式寄給外公的第六封信上，讓曾在 1935 年乘載外公從基隆港駛向日本神戶港的富士丸號完整呈現，但不能只是將船舶的歷史照片還原呈現，正巧當時手邊正進行著《故事島》，突然想到可嘗試把彩色圖檔全部轉換成黑白點陣圖，讓富士丸號以黑白素樸的點陣模樣在數位時代呈現，於是埋首費時地把富士丸號全貌，以點陣圖呈現在第六封信的跨頁圖上。

除了富士丸號的呈現方式，蕭青陽得意地說，一度為這封有現代感的電子郵件應以何種紙質印刷而苦惱，上機印刷時曾試多款不同磅數及顏色的紙張，從溫暖膚色、粉紅及復古昏黃紙張都想過，但總覺得似乎太過理所當然，欠缺讓人眼睛一亮的設計感，沒想到突然看到印刷機旁堆疊的鵝黃色

紙張，質感極類似早年使用的電報紙張，有種透明感，決定採用後更純粹地把原本的彩色圖像與樂譜轉成黑白單色印刷，「發揮設計師應有絕對個性，讓這封信件呈現百分之百的濃厚歷史感與親情感！」

只是作為一個心思細密的設計師，蕭青陽在如實呈現年代感的信箋設計外，特別請曾多次合作的漫畫家傑利小子，為這六封信的故事精心繪製多款作品，轉化為信封上郵票的圖像，儘管大幅增加設計預算與溝通難題，但最後的成果卻讓每封信都增加了設計的細膩質感，加上那段時間在跳蚤市場尋找老信件，為郵戳、信箋和襯紙尋找當年最經典的版本，確實發揮出設計師為一件作品所能投入最高的精神層次。

訪談的這一天，恰巧是 Macy 專輯《After 75 Years》的發片日，蕭青陽坦承為這件作品投入超過兩年以上時間，因為專輯裡的親情與感情太豐富，讓自己沒完沒了地持續進行著，和人在美國的 Macy 通過無數次越洋電話及數百封電子郵件的溝通，設計時內心不斷浮現出「不能放棄」的煎熬，「發片日也算是正式終結了這種沒完沒了的感情！」

MACY 說：「Wow！Shout！？這真是一個令人感動的消息！上週五我媽媽拿到小妹買給她的 CD 後，一直都保持奇怪的沉默，也不跟我說句恭喜，所以，我打電話給她，結果被她唸了一頓，於是跟我媽起了爭執，掛掉電話後我氣炸了！又失望又傷心。後來細細思量，我不怪她，我的媽媽仍有很多過不去的包袱，我們把虛有幻化為實體作品，可能因為太真實對她的震撼太深，翻開每一頁，對她都是不堪的記憶，對我們這群作藝術的人來說，外公酷斃了！但對她而言，外公只是一個不負責任的老爸罷了！畢竟還是一道令她心碎的傷痕，我這個孫女竟用音樂的角度看待外公、對他歌功頌德，她還是吞不下去，覺得沒什好張揚的，我只能祝福我的母親能夠卸下傷痛，擁抱這張大家真是嘔心瀝血的作品，她需要時間適應。我舅舅目前還沒有 CD，不知他的反應是否跟我媽一樣？我挺害怕的，不過他自己是音樂人，我想他能了解的。

不過今早我打給我媽，我的媽媽說正在想我，劈頭就問我說到底有沒有人買我的唱片，她擔心沒人買，我心想她可能又擔心自己老爸的故事被人知道太多又怕女兒的 CD 賣不出去，所以很矛盾很煎熬，不知怎樣來化解她自己的心結，所以不爽唸了我幾句，我想，給她時間吧！她慢慢地要學著接受和原諒，還好外婆不在了，否則我一定把 CD 藏起來不讓她知道，哈～因為她一定把我給罵翻天，因為以前外婆看著外公的照片，在我面前用著手指拍打著照片上的外公罵了一句台語，只有四個字：「你沒號啦！」道盡了一個女人深沉的憤怒和無奈。

我只能說 Jerry 畫得太好，Shout 設計太棒，Rose 寫得太精彩，團隊每一個人都很用心，竭盡一切努力讓我媽身歷其境，表面上聽起來讓我們有點難堪，可是實際上是因為做得很棒，我大妹看聽完整張唱片打電話跟我說她哭了！非常想念我外婆。謝謝大家為一段遺失的歷史做無私的奉獻，有好成績再跟大家答謝！寫到此，心情很激動，快哭了！

P.S. 由於其他人我不認識，所以只有寄給你們。

Macy

After 75 Years
Macy Che

JULY 4, 1959 4c

1935—2010 75TH
ANNIVERSARY

FROM KEELUNG HARBOR to
NEW YORK CITY

標準字藏在西岸 Cambria 小鎮的印章店上。
The standard typography was hidden inside a stamp shop located in the small west-coast town of Cambria.

《BaLiwakes》南王姊妹花、巴利瓦格斯・角頭音樂 2011. 8

旅行中遇到的印章店。

雖然《BaLiwakes》是南王姊妹花的第二張專輯，卻是以「卑南族音樂靈魂」陸森寶的創作曲為主軸，通張從歌曲內容、文案到設計，幾乎是以他為主幹來呈現，說這是陸森寶的紀念專輯也不為過，從封面仿西洋巴洛克風格油畫中，南洋姊妹花如眾星拱月般向陸森寶獻花致敬，就可見端倪。過去沒有人想到要用西洋歐式古典來呈現台灣原住民形象，但蕭青陽想到了。為了突顯封面這張畫，他不惜減縮全張專輯其他設計的成

本，希望讓日後流傳的「陸森寶」圖片，不再只有老照片，而是這張別有意涵、又具史詩英雄般萬丈光芒的圖像……

自《很久沒有敬我了你》音樂劇成功將原住民「部落音樂」和「西方文明」的交響樂團結合、並獲得巨大迴響之後，角頭唱片老闆張四十三趁勝追擊，籌劃以南王音樂人為主、結合交響樂演出陸森寶作品的計畫，因為在音樂劇中採錄了很多首他的創作曲目，而主要的演出者幾乎都來自南王部落或是他的子孫，而這張南王姊妹花《BaLiwakes》即為計畫成果之一。

這張專輯堪稱經典，不只收錄素有「卑南族音樂靈魂」之稱的陸森寶作品，南王姊妹花曾獲金曲獎最佳重唱組合的美聲，連國立台灣交響樂團都是台灣音樂史上最悠久的交響樂團，加上四度入圍葛萊美獎唱片設計的蕭青陽，以及新銳插畫家阿龍仿古典油畫的大作，有意無意之間，這樣的合作陣容，似乎也在向陸森寶大師致敬。

「這是一個作品，而不是一個案子。之前沒有人想到用歐式古典來表現台灣原住民的形象，我希望以後在網路上流傳的陸森寶圖片，不要只

是一些老照片，這張封面以油畫方式呈現，我讓陸森寶穿得很傳統，南王姊妹花則穿得像是歐洲古典時期的少女，圍繞在他旁邊向他獻花致敬，從背景、手勢等等，皆有隱藏的意義或專業知識在裡面，我不想大家看到時，只是說它好漂亮，卻忽視它背後所代表的意義！」有點意外地，在談到南王姊妹花《BaLiwakes》這張專輯時，蕭青陽一改慣有的幽默表達方式，顯得稍微嚴肅地強調當初的設計理念，而在看到磅礴大氣如古典大師畫作的油畫封面時，令人油然興起一股神聖之感，進一步了解專輯製作的背景時，更覺得這樣的封面設計，的確相當貼切，宛如「神來之筆」。「設計好重要，一定要把它做好！」他說。

乍看之下，這張專輯的封面是西洋古典油畫般的作品，名稱「BaLiwakes」又是英文，如果不是它在唱片行中被歸到台灣原住民音樂區的話，可能很多人會以為這是一張國外專輯。事實上，「BaLiwakes」（巴力瓦格斯）是卑南音樂之父陸森寶的卑南族名，隱含了風和旋風之意，出生於 1910 年的陸森寶還有一個日本學名「森寶一郎」。特別一提，BaLiwakes 標準字的字體靈感，是蕭青陽到音樂之都維也納旅行時，看到當地招牌、用品、甚至鉛字印章字體所產生的聯想。

「我們年輕人大都遺忘了『山上的話』，而山上的話包含著「Pa Lakuwan」（會所）的訓魂。當自己作的曲子，在部落或教會裡傳唱的時候，我感到無限的欣喜，這是我作詞作曲唯一的安慰和快樂！」陸森寶畢生投入原住民音樂的傳承，享樂其中，他的後代子孫陳建年、紀曉君⋯⋯等，也傳承了他對音樂的天分與熱愛，個個都相當出色。為了紀念這位偉大的原住民音樂大師，2010 年他的百週年冥誕時，原住民委員會及原舞者等單位舉行一連串紀念活動，向他致上崇高敬意與懷念。原舞者文教基金會董事長林志興曾為陸森寶作了一首詩《BaLiwakes》，以四季之風喻其一生，相當動人及貼切：

BaLiwakes
你的音符像春天的風
來自大山經過森林
流出大川吹向海洋⋯⋯

BaLiwakes
你的時代像冬天的風

那金戈鐵馬砲火如雪
那軸心敗落生涯歸零
那主義壁壘禁錮人心
你沉靜地回歸 puyuma 的心……

蕭青陽表示，雖然陸森寶的作品廣泛流傳，在部落中是很重要的前輩及帶領者，但很多人對他並不了解，他也是因為做了幾張跟大師相關的作品，才知道原來早在一百年前，出身於台東卑南族南王部落的陸森寶，就透過日本時代的教育體制接觸到西洋當代音樂而受啟蒙，很早就開始在創作中使用世界音樂元素，採用各地甚至各國族群的旋律，運用在原住民音樂古調上，又能巧妙轉換，以卑南族語填詞，創作出「以歌記史」、新穎的部落曲風，難怪他的創作旋律由交響樂團演繹時，不但不顯格格不入，有時還更能表現出史詩般的磅礡氣勢，帶給人不同的感動。這些相關背景，也讓蕭青陽為專輯設計定調：以西洋古典及巴洛克時期的風格手法，重新詮釋原住民音樂代表人物並向陸森寶致敬。

「現在這個時間點來做陸森寶的專輯，時間對了，人也對了，我想做一張古典、精緻、有英雄史詩壯闊場景，又有女性花香的唱片。」蕭青陽的構想一起，便找來相當欣賞的新銳插畫家阿龍來擔此大任。

他將自己的構想告訴插畫家，例如想結合哪些西洋古典大師畫作場景、構圖、如西洋雕像般的人物造型、穿著、手勢或手拿百合或花環所代表的意涵、背景出現教堂和天使號角列隊……等等，經過不斷的溝通，由於工程浩大，需要半年時間才能完成，插畫家開出主流音樂設計的高價價碼，幾乎是蕭青陽「義氣相挺」設計費用的三倍，對角頭唱片而言是筆很大的負擔。但設計師認為，如果創作到最後只是變成以多少鈔票來換算的話，「那我在挺什麼？」他也不斷思考：「創作等於價格嗎？」這個問題。

最後，為了完成這張自己主動提案、花了將近一、兩年時間醞釀的「作品」，蕭青陽提出減縮整張專輯的其他設計相關費用，突顯封面畫作；為了不浪費這張所費不貲的畫作，在歌詞本內還另外夾附比封面稍大尺寸的畫作海報。在加加減減的費用平衡考量中，終於如他所願，完成這張非常有「價值」的專輯設計。「我相信這個設計不會只是曇花一現，而是會在時間淬煉中被留下

來。」蕭青陽信心十足地說。

有趣的是，在設計師和插畫家的構想中，這張專輯的主唱南王姊妹花，從「中古美少女」化身為有九頭身身材比例的「中古時期美少女」，幾個現實生活中的家庭主婦，在畫面中卻變成頭戴花環、穿得像歐洲古典時期裝扮、在雲端輕盈嬉戲的少女精靈，讓和她們一樣步入中年的蕭青陽看了也頗不習慣，不過，為了畫面效果，還是照構想畫了。畫是畫了，但還是要掌握分寸：「畫得太美又不像本人，現在這樣還是很可愛啦！」設計師希望大家看封面畫作時，不要只是關心與本人像不像，而希望從中觸動更多的想像空間和探究其中意涵。

除了封面畫作，由於專輯是跟台灣音樂史上最悠久的交響樂團「國立台灣交響樂團」合作，封底不做他想，就是交響樂團和指揮梶間聡夫及南王姊妹花的謝幕大合照。歌詞本也使用歐式古典版般的墨色紙，編排也刻意如交響樂編制般正統、古典化、講究專業性，雖然是因成本考量而只用雙色印刷，卻意外創造出另一種「永恆的紀念」價值感。

克服過程中的困難、包括對於「創作價格是否等於價值」的心理糾葛，蕭青陽下了這個註腳：「這一年最開心的，就是完成這張唱片設計。」或許就如同陸森寶偉大的創作禁得起時間的淬煉般，這張如史詩般的專輯設計，也將在時間的輪迴中，如靈魂不滅般，將大師的形象永恆地定格，在人們的心中發光發亮。

角頭音樂
人民・土地・歌
2011・10

050

時代人物篇
南王姊妹花　巴力瓦格斯
BaLiwakes
Nanwan Sisters and NTSO（National Taiwan Symphony Orchestra）

BaLiwakes 巴力瓦格斯　乃卑南音樂之父「陸森寶」的卑南族名。
baLi 在卑南語中是「風」的意思，baLiwakes 即為「旋風」之意！

tcm
taiwan colors music

挨罵的手，鼓勵了我和只愛畫畫的小孩。
The hand that got scorned motivated me and children who only love to draw.

2012年 台灣第23屆傳統暨藝術類金曲獎 最佳專輯包裝獎

不要害怕，不必害羞。手上傳統圖騰是祖先留下來的！

一位原本學體育出身、看不懂五線譜的國小校長馬彼得，歷經多年部落深耕，集結十一個部落的小朋友組成「台灣原聲童聲合唱團」，讓全世界聽到來自玉山的兒童天籟美聲，設計師受其精神感召，接下這張專輯設計。在主打歌〈拍手歌〉的意象連結下，蕭青陽以一位小朋友「手掌圖騰」的原創設計概念，延續並完成這張有著掌聲和鼓勵意涵的作品……

乍看《不只唱歌吧》專輯設計，以為是《故事島》設計的二部曲，純淨的白色系「刀功」，充滿童趣的原住民繪畫及手掌紋路，如書般特殊的雙封面式包裝設計，令人一看就愛不釋手，想要擁有。但就如同它設計的特殊，這張專輯「只送不賣」，只要捐款兩千元贊助台灣原聲音樂學校計畫，就能獲得這張專輯。在一次「台灣之光」聚會中，蕭青陽認識了原聲童聲合唱團的團長馬彼得，當時只是彼此先交換名片，後來他收到對方邀請，提到這張專輯製作，覺得相當有意義。而後兩位台灣之光便共同合作，完成這張令人耳目一新的專輯。

「Kipahpah ima，kipahpah ima，muskunta kipahpah ima（拍拍手，拍拍手，我們拍拍手）……」這首〈拍手歌〉是台灣原聲童聲合唱團的主打歌，悠揚純淨的歌聲的源頭，就在玉山腳下的羅娜國小，團長馬彼得就是校長。當初誰也沒有料到，原本學體育出身的他，看不懂五線譜，也不會彈琴，卻能夠「教育」出這麼優秀的兒童合唱團。原聲不只在台灣各地表演，更曾在上海世博及國際各大城市表演過，並被喻為「台灣的維也納兒童合唱團」，天籟之聲引起相當大

的共鳴。

在馬彼得的推動下，促成了「原聲音樂學校」，而原聲兒童合唱團的成員便是來自於南投縣信義鄉十一個部落國小。他有著滿腔的熱忱及使命：「要保留祖先美好的文化及歌聲，要將居住玉山下布農子民的歌聲傳遍天下，要讓布農子民有尊嚴、有能力地選擇自己未來的生活！」對他而言，合唱是讓這些原住民孩童增加自信、看到更寬廣世界的教育策略之一，透過這個平台，他更重視的是培養孩子的品格及紀律，如果不按時上課、交作業及練唱等，即使歌喉再好，同樣無法上台演出。他說：「唱歌比賽只是一時，但規範和觀念的建立卻是一生。」

蕭青陽表示：「馬彼得的付出與貢獻，讓我很感動。」所以當初受邀設計專輯時，一口就答應了。而後，他實地前往羅娜國小體驗「原聲」部落原鄉，在玉山腳下寬闊的山水之間、在星空月夜之下，觀看及聆聽原聲師生的練習及表演，也很感動於馬彼得與小朋友之間彼此鼓勵、相互扶持的真情流露。

巧合的是，《不只唱歌吧》的主打歌是〈拍手歌〉，而在此之前，蕭青陽曾經在另一個原住民部落屏東泰武國小有一段跟「手」有關的特殊經歷，便想著可以將這樣的設計構想與專輯結合，果然相得益彰。

原來，在蕭青陽第四度以《故事島》入圍葛萊美獎之後，就尋思如何將《故事島》的精神發揮在台灣一些偏遠部落，或是缺乏資源的人身上，而在明基友達基金會的經費協助支持下，共同認養了在八八風災受難的台東嘉蘭國小和屏東泰武國小。有一次，他與明基友達基金會執行長前往泰武國小關懷探視，校長提到部落很多小朋友都很崇拜他，還會剪報蒐集他的相關消息，最近有一個小朋友上課時不太專心，總是用奇異筆在手上畫阿嬤的圖騰，被老師罰站，希望設計師能夠鼓勵這位小朋友。蕭青陽想到自己也曾經是「被老師罰站，上課不專心的小朋友」，想著或許這又是一個不適應「體制內」教學、卻可能另有天分的學童，便欣然答應。

於是，校長透過廣播：「X年X班小朋友XX請到校長室」，將小朋友請來。蕭青陽便親切地與小朋友聊天：「聽說你很喜歡畫畫，我也很喜歡，可以跟我說你畫的是什麼嗎？」小朋友靦腆地展示手掌所畫的圖案，一一解說上面圖騰印

記的內涵，有上山打獵的人、捕飛鼠的網……等，相當生動又有創意，蕭青陽非常喜歡，便想「留下」這些圖騰留念，就以相機拍下作為紀錄。小朋友害羞地答應，因為受到鼓勵，高興地走出校長室。這位小朋友的名字叫做羅杰，他不只會畫畫，還會唱歌，是泰武國小古謠傳唱的團員之一，他參與演唱的《歌開始的地方》專輯，是另一個深受歡迎及引發共鳴的兒童天籟之聲，更曾因總統夫人周美青的造訪及擁抱，引起一波話題，當然，這又是另一個故事。

回到這張專輯，沒想到這一個插曲卻在《不只唱歌吧》延續，蕭青陽將這個「手掌圖騰」的設計概念，運用在專輯內。他想到，除了呼應主打歌〈拍手歌〉之外，張開雙手，就如同山山相連的綿延高山，令人想像當初原住民翻山越嶺開發部落的精神。所以他給了羅娜國小小朋友兩個「功課」，一個是以自己的手掌作為創作主題，畫上喜歡的部落圖騰；另一個則是畫自己的部落生活及願望。他將小朋友創作的這些畫作圖案蒐集起來，並以其為原型圖案，結合新開發的熱燙壓紋印刷技術呈現浮雕的效果，設計出這張別具一格的作品。「我一直在思索，有什麼印刷技術，可以將原住民祖先的傳承和叮嚀印出來，成為永恆的印記。」蕭青陽很高興最後能夠找到並結合這樣的新技術，將設計理念落實出來。

由於這個「手掌圖騰」的原始設計概念來自於泰武國小羅杰小朋友，蕭青陽特別翻到《不只唱歌吧》版權頁的地方，指著其中一行字唸道：「創意：泰武國小羅杰」，如此慎重其事地將創意功勞歸功給一個小學生，並銘記在版權頁上，無疑是對羅杰小朋友一個相當大的肯定與鼓勵。或許，這也是他回想自己成長過程中類似的經驗卻未獲得鼓勵的一種補償吧！

就在專輯設計完成前的一星期，蕭青陽看到原聲兒童合唱團在建國百年國慶上表演〈拍手歌〉，獲得熱烈的迴響，相當地感動。拍手所象徵的除了掌聲，還有擊掌鼓勵打氣之意，難怪他會說：「這是一張鼓勵我、也鼓勵馬彼得校長和原住民小朋友的作品。」如果有機會的話，不妨到原聲兒童合唱團的原鄉部落，參加他們的「玉山星空音樂會」，在寬闊清淨的自然山水中，聽見玉山的聲音，在歌聲中包容了很多昇華的感情和意涵，你將會發現，他們真的「不只唱歌吧」！

Taiwan
Vox
Nativa
Choir

Sing It 吧

台灣原聲童聲合唱團　不只唱歌吧 ♪

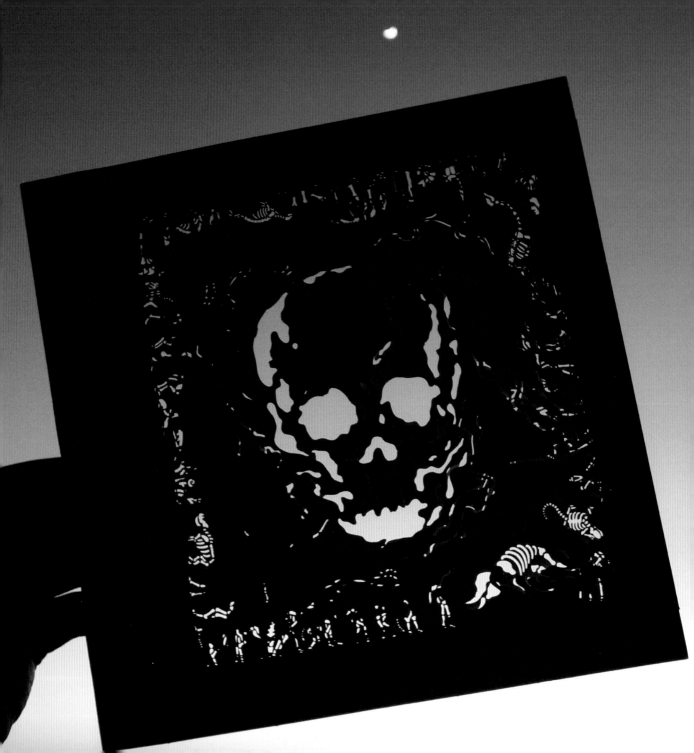

98

我們是烏雲下的一棵小草得到灌溉。
We are small stems of grass nurtured under a dark cloud.

《 We Are One 》 COLOR 樂團、馬英九、李愛綺、謝宇威、了嘎里外等 · 台灣加油讚 2011.10

手稿。

繼 2010 年蘇貞昌競選台北市長時集結多組獨立音樂人灌錄《OPEN TAIPEI》概念式競選專輯，2012 年的總統大選，國民黨陣營也以音樂表態，企圖吸引年輕族群選票，在選前發行了《We Are One》競選專輯。雖然兩張作品的質量明顯不同，但都由蕭青陽設計，面對外界帶著政治色彩解讀，設計師以一個地球、一個甜甜圈的視覺設計主軸，回應專輯名稱，也期許台灣選舉逐步邁入正常化，無畏追求屬於台灣人自己的新理想與夢想。

對國民黨而言，《We Are One》可說是首次以音樂專輯製作競選文宣，請來主流音樂人陳建寧擔任製作人，整張迷你專輯收錄四首作品，其中原創的〈We Are One〉分成兩個版本，分別是由競選團隊組成的台灣加油讚 One Band 及總統馬英九與百位素人演唱，另外收錄台語歌手李愛綺和兒童合唱團演唱的〈美麗歌詩〉及客語歌手謝宇威的〈承蒙您！按仔細〉。

專輯的音樂總監，同時也是〈We Are One〉一曲的詞曲創作陳建寧說：「四首曲風不同，詞曲意境也不同，但要傳達同一種中心思想，也就是在這塊土地的人，不分族群、不分語言、不分年齡、不分行業都非常熱愛這塊土地，台灣人的真誠和善良的本質該用好音樂傳送下去，讓更多人體會到這塊土地的人不分彼此、上下一心的台灣精神。」

除了以語言及族群的多元展現吸納更多選民的企圖心，迷你專輯也找來以往多幫民進黨政治人物做設計的蕭青陽，替作品規劃包裝。由於蕭青陽不久前才幫蘇貞昌的《OPEN TAIPEI》完成一款幾無政治色彩的競選專輯設計，加上高度參與蘇貞昌擔任縣長時期舉辦的海洋音樂祭的視覺

設計，這次點頭同意接下國民黨競選專輯設計案，格外引人矚目，專輯發表會上自然成為媒體報導的焦點之一。

對《We Are One》設計案被拿來做政治解讀，蕭青陽坦言，歷經解嚴後的多次選舉，台灣儘管逐漸進入民主政治的常態，但每逢競選的政見訴求或是坊間宣傳，支持者總是很容易被劃分為藍或綠的陣營，「不是好友就是敵人，是競選的敵人，甚至被形容成必須置之死地而後生的醜陋敵人」，與小時候充滿喧鬧、候選人總是帶著微笑的競選氣氛不同，對選舉開始有了負面不舒服的感覺，導致有些人即使有投票權也不太想去投票的情況。

蕭青陽說：「台灣很小，自己的兄弟姊妹少，家族親友也不多，可是碰到選舉過程，人自動變成有顏色的分法，有時想想何不跟美國政黨一樣用動物區分，感覺很可愛。」不過選舉的現實就是硬要選出一個人，「好像朋友只能有一個，不能有兩個，實在跟自己想像中的世界大同、抱著樂天開心大家都是好朋友的性格有衝突。」

對於藍綠等色彩在台灣政治光譜上的對立，蕭青陽也提出自己多年來以色彩學分析的不同見解。他記得曾看過一本書的內頁，內頁左右各是藍與綠，因為彩度與明度的變化組合呈現多款有力道、有品味很好看的特殊配色，這才發現綠色不一定要配紅色，不一定要對比才能突顯色彩的質感，兩者也能在調和的狀態下呈現。

他每回做唱片設計時，也都不停學習著美術配色，延續以往學生時期，甚至連當兵在部隊草叢間時也會練習配色的好習慣，「色彩學是門廣深的學問，很有意思，可是很難和人分享！」他說，色彩遊戲無法從書中學習到，必須不斷累積體驗，「例如台灣的配色是什麼？記得有次搭飛機在東海岸上空，看到太平洋、看到湛青的綠色，恍然覺得那就是『台灣青』，霎時會感動到想流淚。」

蕭青陽說，一直以來都在學習台灣的顏色，阿美族的、卑南族的、排灣或是達悟族的，還有客家、早期中國各省遷來台灣的各種不同族群，都有他們自己的文化性格與色彩意識，自己做唱片設計後，「期許自己要能展現對色彩踏實、成熟的態度，心想若有機會以顏色來替台灣界定，會想讓大家就像變色龍，身體顏色適時變化，好漂亮！」

也因未抱持特定政治色彩，儘管被外界視為偏綠的設計師，2011年接到國民黨邀約合作競選專輯，蕭青陽說：「很開心，希望藉此表達自己的想法，擺脫只有罵來罵去的不成熟選舉意涵。」

至於藍綠的對立爭議，他說：「不管是國民黨或是民進黨找我做，或是其他黨，我都沒有特定選項。」因為認定這是自己的土地、唯一的國家，設計師所能盡力的，「就是表達自己的情感，想跟大家講該講的話，不管是北京腔或是本土，不應該因為選舉就被區隔開來，那只是無聊的分法。」

所以儘管因為參與國民黨的設計案而被貼標籤為「馬陣營競選團隊」，蕭青陽笑說，自認只是參加「藍隊」的設計案，其實自己對藍綠政治總是看不清楚，也搞不懂傳統政治語言的文宣，「自己很博愛，也好愛很多朋友，實在不適合變成軍隊去前線打仗」。他只想做個單純的設計師，單純地享受業主給的自由自在空間，在電腦桌前做自己想做的設計，如此而已。

只是在著手設計前，他給自己設定的目標是要擺脫以前觀看國民黨文宣的樣板，不能太過嚴肅或硬梆梆，不能有握拳頭、高喊加油當選的畫面，要有新世代美感想像，「更重要的是要打破以往黨派區隔出銅牆鐵壁的事實，要隨性、自由自在，要不規則狀，要改良以往國民黨給人的四平八穩視覺印象。」蕭青陽說。

也因此順著國民黨提出的「We Are One」訴求，蕭青陽將專輯的包裝設計得像是一個太陽、一個甜甜圈。靈感來源是做案子時多次在捷運站買的彩色甜甜圈，每回小孩看到都會開心不已，而圓形的外觀又像自己隨手剪成的太陽，宛如宇宙生成，不規則的圓形外觀則以藍、綠及紅等三色線條，把大家牽圈在一起。

至於封面、封底的白、黑色彩，蕭青陽說，當初封面上的三色線條把大家牽在一起，並延伸到專輯內頁，並未刻意使用象徵性的藍色來服務，是希望作品擺脫競選、族群的輕易劃分，封面的白像是宇宙間的白晝，要有光的三原色匯聚才有這白色的光譜，而與白的對立自然選用黑色，進一步可呼應到黑白分明與清楚正義，「顏色解讀可以自由自在、包容、顛覆、輕鬆，沒想到自己一遇到顏色，還是嚴肅了起來，或許可以解釋是因為對國家有期待與使命感。」

而封面上的各式圖案，則是工作室助理和三

個小孩，花了兩天時間塗鴉而成，許多舉旗、豎
起大拇指的稱讚圖案，呼應「台灣加油讚」的視
覺主軸，還有陽光、愛心及汽球等圖案，一個個
溫暖的、有線條的、追求開心的符號，洋溢嘉年
華式的歡愉氣氛，也突顯可愛的赤子之心。

　　蕭青陽說：「一次性的包裝文宣或許不可能
改變什麼事實，自己也只是競選團隊裡的一顆綠
豆，但期許也要發出一點點聲音，更期待我的國
家、我的土地可以讓當年歷經抗戰輾轉流離，落
腳到台灣希望建立自己家鄉的第二代、第三代，
當然也包括自己，可以無畏追求屬於台灣人自己
的新理想與夢想。」

　　完稿後，蕭青陽也親自寫了一段文字寄給競
選總部，表達自己對這款作品的想法，而這段文
字也成為專輯發表會的宣傳文字，他是這樣寫著：

　　我們是太陽
　　我們是一家人
　　我們都是最棒的
　　我們都同在一起
　　我們還有一顆赤子心
　　我們都很讚

我們有音樂
我們是一個甜甜圈
我們都住在同一個星球
我們一起望向宇宙
我們都是唯一
我們是烏雲下的一棵小草得到灌溉
雲彩上的太陽得到彩虹……
我們……
We Are……
We Are One

小至內子宮，大至外太空。

From as small as inside the uterus to as big as outer space.

《人》大支・人人有功練音樂工作室　2011.11

翻山越嶺，有志竟成。大支終於見到達賴喇嘛。

在台灣近年來一陣饒舌嘻哈音樂風潮中，2002 年發行首張個人專輯《舌燦蓮花》的饒舌歌手大支，顯得相當特立獨行，關懷社會、敢言敢批判、高度本土意識是他一貫創作的主題，儘管近年多數時間都在台南自己創辦的「人人有功練」音樂工作室，持續嘻哈創作及教學，還開設「人人有貓養」網路社群，投入拯救流浪貓的工作，新作《人》就是他暌違多年後以嘻哈嗆聲唱出對社會的關懷與聲援，有如道僧以經文修行，化身為佛光金身。

早在《舌燦蓮花》中，大支就以台語饒舌唱出〈台灣 song〉、〈神與人〉、〈麥講廢話〉等多首意識強烈的作品。在〈台灣 song〉中，他唸唱著：「認同這塊土地的人就是台灣人／若要怨嘆東怨嘆西／請你／閃……無台灣人的愛／台灣行到皮皮挫／百分之百／台灣之聲／誰人可以比我純」，無畏展現他對台灣的愛，也讓他擁有一群忠實且高度認同追求的樂迷。

近年來，大支雖未正式發片，但仍不時可聽到他為社會事件發出不平之鳴的舉措。2009 年重創南台灣的八八風災過後，他也製作了〈勿忘傷痛〉迷你專輯，將販售所得款項全數捐出，2011 年的日本福島大地震，他也在第一時間透過網路製作影片「聲援」，給災民打氣，點滴都顯示大支持續以嘻哈饒舌音樂關懷周遭的人事物。

也因此，相隔九年之後的第二張專輯《人》，大支仍以他最擅長的嘻哈音樂創作，透過深刻嘲諷以及坦率直言的詞作，唱出他多年來持續關懷身邊多種議題，儘管這回改唱國語，但卻是回歸更為本質的身而為「人」的這件事上。

關於暌違九年的新作，大支在專輯的第一首作品〈九年〉，就大聲宣示他的堅定態度，字句

間依然流露大支敢講、無畏的立場，他唱著：

　　……這次的復活
　　我會更大聲怒吼　繼續當唱片界毒瘤
　　因為有你們　我就像蒙面加菲貓
　　沒人能擊倒
　　離開九年了　這是全新的大支
　　你好　誰敢碰不能碰的禁忌
　　誰講著沒人敢講的議題
　　誰經歷跟你一樣的歷練
　　誰的歌詞　能寫到你心裡……

　　而一貫抱持著開放態度的他，在新專輯中力邀歌手張懸、黃小柔、吳南穎，以及同為饒舌嘻哈音樂圈的好友熱狗、蛋堡參與演出。更特別的是，近年來潛心藏學的大支，也透過管道讓達賴喇嘛獻聲，加上台語前輩歌手文夏的加持，大大增加整張專輯的音樂性及多元性。

　　不過畢竟是在唱片產業的低潮時期，加上是較為邊緣的嘻哈饒舌類型音樂，大支的新專輯走的是獨立發行路線，而且是人員精簡至幾乎是歌手一人包辦的狀態，經費相當困窘。但即使在這樣的情況之下，大支不想讓產品因陋就簡，於是透過電子郵件找上在魔岩時期就相識的蕭青陽，低調探詢合作機會。

　　收到電子郵件，蕭青陽坦言十分興奮，因自己留意大支已經多年了，知道他雖然隱身在台南底層的街頭文化裡，但仍不時對中國、政府施政發出不滿的嘻哈嘲諷，也關懷社會，還曾聽說他要選里長，想要投身政治力行改變他不滿的事，也發覺他的不滿言論發聲，都獲得很高的網路點閱，「儼然有種地下領袖的魅力，讓人不由自主地向他靠攏！」當下他就決定要接下大支的新專輯設計案。

　　兩人相約在台南最有名的擔仔麵店碰面，大支竟帶著五大袋特產相送，有著親切南部人把自己當成好兄弟的熱情，但言談間仍不時流露他害羞緊張又客氣的個性。大支不諱言，自己的作品議題太過挑釁，沒有唱片公司願意支持，只好獨立發行，請親朋好友幫忙，一切只能自己來。

　　蕭青陽說，儘管當時是相隔多年後首次與大支碰面開會，但這場得到很多禮物、伴著啤酒小菜的下午飯局，讓自己立下決心要盡可能地協助他，讓專輯有好的設計呈現，可以順利發行。也

因此很快的，專輯的設計案就在只有自己和大支兩人的主導下，開始進行。

與大支聊天溝通過程中，蕭青陽知道他近年來在場子演出以外的時間，上午就多沉浸在佛堂唸經，儘管是嘻哈嘲諷，但仍充滿善意修練，也花很多時間在街頭巷尾解救流浪貓，自己也養了十多隻貓，是個饒舌歌手，但同時也是會幫貓咪洗澡、找尋出路的善心人士，「這讓我很感動和尊敬，也超越以往以爲饒舌歌手只會批判的印象。」

看中大支專輯濃厚的自省與批判意識，以及專輯請來達賴喇嘛合作獻聲的特殊性，蕭青陽決定採用其中的一首作品〈人〉，將專輯定名爲《人》。

他解釋，這張作品有意思的就是在「唸佛」這件事上，信徒規律的早晚誦經，追求內心世界的平和與勸人爲善，其實與饒舌十分近似，只是饒舌常是表達對世界的不滿，大支同時以誦經與饒舌表達他的關懷與內心追求，充分展現作爲「人」的終極價值，也因此他定調專輯的顏色，「就是佛祖的顏色，就是金色，就是一尊金色的人的再現。」

爲讓大支展現閃亮金色的「人」的造型與光澤，蕭青陽請他進到攝影棚，同樣找來多次合作的攝影師曾凌浩掌鏡，還透過 iPad 秀出作爲範本的歌手瑪麗亞凱莉的照片，說明希望傳達西方饒舌歌手追求拜金主義，以及東方世界佛祖的金光閃閃色澤，像是對世人提出種種不滿與勸戒，又想追求世界和平的概念。

只是大支上場時才發現女友沒有幫他化妝，臨時約的專業化妝師費用也都高得嚇人，蕭青陽靈機一動，請助理到便利商店買來嬰兒油，大量塗抹在大支的全身皮膚，塗抹出發亮的光澤，「不覺得他要有美好的髮型、閃亮的眼睛，或是唇色要很準確，但要有佛祖全身光澤發亮的效果，看起來又像全身流汗有隱喻街頭的意涵！」

機巧地以一瓶嬰兒油化解沒有化妝師的困境，蕭青陽要求大支在攝影棚內以他最習慣的饒舌嘻哈姿態供攝影師取鏡，包括嘴型、手勢與身型，都要讓人一眼看懂是嘻哈類型，就算是強調東方特色的嘻哈音樂，也要有純正的嘻哈精神。兩款封面有著大支一個人往前跳起，似乎在宣洩吶喊；另一款則是三個大支，像是三人成眾，有著「一個人大聲，三人變成很有力量」的意涵。

蕭青陽想：專輯封面的原始理想，是我想帶著大支穿著饒舌垮褲到西藏，雙手合掌低頭捻著佛珠蹲姿在高山上一潭淨水旁，水面鏡射顯像的是穿著袈裟一樣姿態的達賴喇嘛。後來沒能實踐這封面，是因我不帶種和沒有錢？

在文字部分，為表達音樂純粹單一與善念精神，蕭青陽選用明朝張弼〈千字文〉及解縉〈自書詩〉中的行草文字，把街頭莽漢刺青時會選用的「將」、「蛟龍」與「可以惡」等字，以拼貼法來混搭出饒舌的概念精神，有著亦中亦西的特色。而「大支」與「人」的字型則是同一套，呼應他「人人有功練」、「人人有貓養」，以「人」為本為初衷的精神。

至於內頁歌詞，蕭青陽將大量的唸詞編排成有如經書文字般的橫列開展，打開專輯就要顯露像是經文與行書的筆觸質感，包括紙張也採用佛經紙印刷，色彩則是經典的紅黑金三色，特殊的紙張摺壓方式，讓內頁帶有更多東方的色彩。

一如其他設計過的嘻哈專輯，這回蕭青陽也特別從大支背上取得未曾曝光的「馬中赤兔、人中呂布」等刺青文字，放入歌詞內頁，在滿滿的金色黑色饒舌文字中浮現這八個大字，不經意間也呼應專輯「人」的主題。

「饒舌很有意思，是歌手對這世界做出強而有力的宣示！」蕭青陽說，不管是在台南街頭、美國南岸，或是在西藏達賴喇嘛面前，世界上總是有人持續說著充滿告誡與宣示的警語，特別是

2011年《時代雜誌》年度風雲人物就是「抗議者」，顯示每個人不斷努力改變這世界的重要，就像是自己繼續做唱片設計，而大支回到街頭繼續解救貓咪，給自己很大的鼓舞。

而更大感動出現在專輯發行近一年後！原來在設計之初，蕭青陽一心想帶著大支前往西藏取鏡，讓大支完成與達賴喇嘛見面的願望，也讓兩人在專輯內合影。雖然當時因受限經費而未能成行，但就在2012年的6月，大支棄而不捨的聯繫，終於獲得同意，前往印度與達賴喇嘛會面，兩人不但交談了四十分鐘，還讓達賴喇嘛在《人》這支音樂錄影帶中現身，「翻山越嶺，有志竟成」，蕭青陽說：「他完成了這個願望，也將達賴喇嘛的祝福帶給這世界。」

100

小鎮上，一個媽媽陪伴女兒的愛。
A mother's love for her daughter lights up a small town.

《卡片教堂的鐘聲》盧葦‧盧葦花開藝術文化工作室 2012.8

卡片教堂的前身。

東海岸的山海美景讓人神往，馳騁在台11線海岸公路時，一座又一座的小教堂和頭髮已經花白的神父和修女，儼然是另一個超越國界與宗教信仰關於愛的動人故事。來自台東縣成功鎮的少女盧葦，在即將遠赴歐洲奧地利學音樂前，以十五歲的青澀年紀，為家鄉譜下一首又一首樂曲，送給孕育她成長生命的這片土地。

2011年因《故事島》獲得美國第十一屆獨立

音樂獎最佳包裝設計時，蕭青陽曾被問到有何心願？他回答，開心自己國中時期就叛逆、愛畫畫性格，到現在一直沒變，「發願接下來不是變得更有名，而是可以到更遠的海邊、更高的山上，做更多沒有充裕經費和資源的唱片設計！」

結果這瘋狂的發願喊話發酵，開始有很多好朋友邀約他環遊世界，一站又一站，兩年內，蕭青陽陸續因為唱片、寫真集、公益活動等多元跨界合作案，行遍五大洲，去了美國、奧地利、澳洲、埃及等國家，終於讓他擺脫口中「用美工設計幫偶像明星整型」的工作。

對這些各界的合作案，蕭青陽深刻體認：「人生真的很有意思，其實不應該一直只做唱片，反而是透過合作案在交朋友，充分感受到這是緣分，不是例行工作的場合，彼此有共同感受，表達自己的情誼。」

而與台東縣成功鎮的小女生盧葦合作的《卡片教堂的鐘聲》演奏專輯，也是因一趟意外的東海岸行旅，眼見這座矗立在台11線宜灣部落的卡片教堂，聽聞她興建背後動人有意思的故事，心生滿滿感動後才有的設計案。

這張演奏專輯的創作者盧葦，是在台東成功

出生長大的女孩，儘管母親是音樂老師，但在刻意讓她自然接觸喜歡音樂的環境下，盧葦直到四歲才開始學音樂。但早在兩歲時她就展露聰慧的音感，能彈奏剛聽到的曲子，三歲時就彈奏出生命中的第一首創作〈AMISS 在跳舞〉。

在故鄉成功鎮，很多人都叫盧葦是天才兒童，不過母親仍堅持讓她自然接觸喜歡上音樂，廣泛接觸各種音樂類型，古典、流行、搖滾、韓國流行等都混融聆聽，雖然拉得一手好提琴，但並未進到音樂班刻意鑽研，直到國中畢業，才離開台灣前往歐洲奧地利格拉茲（Graz）音樂學院正式學音樂。

在國中畢業、等待前往歐洲念書前的這段時間，因緣際會得知電影《不倒翁的奇幻旅程》要找人做電影配樂，平時就喜歡哼哼唱唱作曲的盧葦，儘管未曾有過實際配樂經驗，但仍勇敢接下這工作，短短兩週內就完成多首創作，豐沛的情感適切勾勒出電影人物與劇情的情緒，而她更進一步在離鄉前，為生長的東海岸人事物，譜下多首創作，孕育了這張演奏專輯。

盧葦為這張述說台 11 線東海岸人事物故事的演奏專輯，創作了〈卡片教堂〉、〈比西里岸〉、〈小豐田村〉、〈白蝴蝶〉等作品，邀請國內知名演奏家編曲詮釋，透過作品介紹伴隨她成長的這塊土地；而人在台北的蕭青陽，也因一趟盧葦父母邀約的卡片教堂、比西里岸之旅，難得停駐在成功鎮，深度體驗感受作品背後每一個屬於東海岸的動人故事。

一次誠品書店的演講會後，蕭青陽接到盧葦父母當面邀約到台東成功鎮走一趟，就這樣被啤酒和夕陽誘惑，旋即自己就和助理置身在太平洋這一端的台東東海岸台 11 線公路上。突然間，盧葦媽媽在標示著「101K」的宜灣部落停下車，告訴自己這裡有座卡片教堂，曾多次行經這段路但卻未曾注意過的蕭青陽，在他們帶領下，步上緩坡看到這座立面精緻動人的白色小教堂，推開門進到教堂，才發現漂亮矗立的正面背後，竟是一座鐵皮屋頂搭蓋的簡陋小教堂。

盧葦媽媽說，這座卡片教堂因為 1973 年颱風來襲遭到摧毀，當地阿美族部落的板模師傅賴明德有感於整個部落僅有這教堂，於是根據一張神父送的卡片上的教堂，依樣畫葫蘆蓋起這座有天使、像歐洲一樣的教堂，只是當年的那張卡片背面一片空白，雖然有漂亮的立面，但後面只能

蓋最簡單的鐵皮屋。

　　教堂儘管簡樸，但這麼多年來一直都是當地人最重要的聚會信仰中心，每週日都有阿美族的阿嬤們在裡頭朗誦唱著阿美族聖樂，許下對未來期許的禱告。

　　正當聽完這可愛的故事，伴著豎琴撥奏樂音，很有感受的蕭青陽這才被告知，希望能幫忙做盧葦專輯的設計，「有音樂、有波光粼粼的夕陽，還有眼前的這座卡片教堂，我就心動了！」腦海直覺這是件有意思的作品，就是應該要回到當年那個年輕人拿著卡片準備要蓋教堂的現場。

　　當然這趟東海岸之旅，盧葦媽媽接著還帶著蕭青陽，到成功鎮修女葛玉霞的診療所，認識這位曾幫過盧葦、頭戴白方巾宛如「白蝴蝶」的修女，聽她述說五十多年前從歐洲瑞士漂洋過海來到台灣，在東海岸小鎮從青春年華，默默付出至今的雲淡風清。

　　蕭青陽說，當時曾跟著修女走旋轉樓梯到診療所的頂樓，在梯間壁面上看到高掛的瑞士漂亮風景照，明白修女內心的想望，趁著她高站頂樓看著太平洋時問道：「會不會想回家？」沒想到葛修女用道地標準國語說：「其實我的家已經在

這裡了。」設計師聽說後自己一片心虛，也感受到她真實心愛這片土地，無悔付出的真性情。

　　沒想到的是，這段東海岸的小教堂旅程，後來更延伸到了歐洲奧地利、南斯拉夫和匈牙利等國家，在盧葦媽媽的邀請下，蕭青陽到了盧葦念書的奧地利格拉茲，跟著盧葦從台東成功鎮的卡片教堂，空間轉換到擁有無數座千百年歷史的大小古典精緻教堂的國度，徹底感受宗教洗滌教化人心的感動力量，過程中也看到盧葦拿著提琴、隨性在路邊表演的情景，「羨慕她換到另一個地方，追求自己喜歡、做對的事情，隨時可以演奏。」

　　蕭青陽說，這件作品努力透過設計回復當年阿美族信徒蓋的那間教堂，因為無法尋獲當年從神父手中拿到那張有教堂的卡片，只能在現場拍下照片，帶回台北鑽研，努力做版模、開刀模畫插畫，一心一意要把這間卡片上的教堂重新蓋起來，心想教堂打開後面會是什麼模樣？「一直在家裡摺版模，其實真的很累，好像不是在做唱片！」

　　最後的成品就真的宛如一張卡片，彷彿當年那張精緻的卡片，卡片正面、也就是專輯的封面

455

就是這座宜灣部落卡片教堂的立面浮雕，教堂的小門可以開啓，張開雙臂歡迎任何人來接近神，與神親近，令人驚喜的是卡片打開後，這座總是滿滿阿美族語禱告祝福的教堂，竟跟著轟立起來，透過設計師的巧思與精細的刀模，完成年輕板模師傅未竟的心願。

蕭青陽說，入圍葛萊美獎後更常頻繁被問到「夢想是什麼」，他常回答：「人因夢想而偉大，小小的夢想、小小的達成，也很好！」而自己真的沒有太多夢想，「但會想透過設計來幫助別人完成夢想、達成任務，這樣自己就有好多夢想，這輩子的夢想就不會只有一個！」

而他也把教堂內以阿美族語羅馬拼音的兩句話，幾乎原封不動地刻印在封面上，送給所有愛台東這塊土地的朋友，那就是「神愛世人、神祝福大家」。並且許下一個小小的願望，希望專輯再版時，要讓盧葦拉小提琴專注的身影，出現在教堂的屋頂上，繼續拉奏譜出屬於她獨有的旋律與美好。

457

101

發生了什麼事？
What's happening？

《 發生了什麼事？ 》拷秋勤‧拷秋勤樂團　2012.9

在高雄駁二舉辦唱片展覽，途中的馬路上拍下的照片。

蕭青陽說：回想 2012 年整個暑假一直重複來回在永和與高雄駁二、香港與駁二、陽明山與駁二、台南與駁二……每日不斷移動後，眼裡留下的殘影，只剩下白天走過柏油路上的斑馬印記。暑假結束後，這些印記就統統被收服成這張唱片的專輯包裝！

至 [Available on the iPhone App Store] 或 Google play 下載 APP 程式「AR! KOU」對準右頁專輯封面。

102

在人生的道路上，我，先下交流道。
On life's journey, I have exited first.

這是陳志遠拍的照片。

陳志遠是公認的台灣流行音樂界大師及怪才，創作了許多暢銷金曲，他的歌陪伴許多人的成長歲月，蕭青陽從學生時代就幾乎照單全收般地買了他的相關創作卡帶。2011 年陳志遠隕歿，親友要幫他辦一個紀念演唱會，請蕭青陽設計主視覺，一幕幕與陳志遠相關的畫面與成長記憶，在設計師腦海中如跑馬燈般浮現……於是，他決定，要以大師最後遺作〈如果有一天我不在，樹在〉，作為本書的最後 ending……

2011 年 3 月 16 日，台灣流行音樂界製作、作曲、編曲大師陳志遠因病過世，留下上千首創作及編曲作品和典範，令人唏噓！他生前留下的最後一首作曲和編曲作品〈如果有一天我不在，樹在〉，是他特別為建國百年搖滾音樂劇《夢想家》創作的主題曲之一，卻也意外成為他一生從事音樂創作的寫照。當蕭青陽受託為陳志遠的「如果有一天我不在，樹在」紀念演唱會設計主視覺時，他也當下決定：「要把這張主視覺或專輯設計，放在本書的最後一章做 ending。」他想要表達的是：「什麼都會化為烏有，創作者即使不在了，作品卻永遠不會消失！」

那是一個很熱的暑假，蕭青陽正在峇里島做一個 Vila 案子，順便度假。某天，他突然接到飛碟唱片前老闆吳楚楚打來的電話，說準備爲陳志遠舉辦紀念演唱會，請他幫忙設計主視覺事宜，而演唱會的名稱用的則是陳志遠最後的遺作「如果有一天我不在，樹在」。

在他與吳楚楚短暫的對話中，腦海裡卻宛如跑馬燈般，出現了許多關於陳志遠及這首歌的意境畫面……

如果有一天 我不在你身邊
請你抬頭看，我的孩子
茂盛的樹蔭
會讓你看見 我的身軀
穿過樹葉的微風
會讓你聽見 我的聲音

如果有一天 我不在你身邊
請你向下看，我的孩子
繁茂的樹根
會讓你看見歲月
穿過樹根往下探

就能看見祖先……

當時蕭青陽所在的地方，是許多音樂人都喜歡去的烏布小鎮，它是峇里島的藝術中心。他很喜歡在附近有椰子樹、長著青苔的小道上走來走去，尤其在下過雨後，植物顯得更加翠綠，而在這樣充滿靈性的地方，似乎能夠感受到一種身心靈的祝禱……他想像著，陳志遠是否冥冥之中有所預感，創作了〈如果有一天我不在，樹在〉這首最後的遺作，是否已把自己變成那棵樹，濃密的樹蔭供音樂人乘涼，而深植於地下的根，則宛如走過的音樂創作歲月，緊密地將音樂圈人相連在一起……他仰望著天上雲層，似乎在天光雲端中有一棵樹，而陳志遠正在天堂感受世界的美好，與音樂在一起……

素有「音樂怪博士」之稱的陳志遠，不只是當代華語流行音樂界的製作、作曲和編曲大師，曾經創作如：蘇芮〈跟著感覺走〉、王傑〈是否我真的一無所有〉、張雨生〈天天想你〉、林憶蓮〈愛上一個不回家的人〉、蔡琴〈最後一夜〉……等上千首暢銷金曲，也是台灣領導華人地區、創作流行音樂奇蹟的幕後重要推手，許多

知名歌手都曾經唱過他的歌，而他的歌曾經伴隨許多人的成長歲月，蕭青陽就是其中之一。

「當我聽到陳志遠去世的消息時，覺得還滿空虛的，他做了很多歌，陪伴我度過學生時代，熬夜創作時聽的也是他的曲子，像黃鶯鶯〈留不住的故事〉、王傑、姜育恆、張清芳……一首又一首的曲子，講都講不完，都是陪伴我人生成長的配樂。」蕭青陽回想自己從高中時代，看到明星廣告音樂的宣傳品或報紙廣告表等，都會保留下來，那時正是流行音樂界的全盛時代，如果將那些廣告文宣一字排開，就能串連成一頁頁台灣的流行音樂發展史。那個時期，他幾乎沒有遺漏、照單全收地買了許多陳志遠創作曲的卡帶，至今在工作室一隅的舊木櫃中，打開來幾乎滿滿都是和他有關的卡帶。「那時從民歌到飛碟唱片時期，我是一個聽歌的人而非幕後從業人員，令我相當懷念。後來從學校畢業後，我就走入唱片設計業，所做的專輯或多或少都跟他有關，我就像他的幕後人員一樣，爲這行業包裝，享樂其中。」他說。

如今，陳志遠這個台灣流行音樂的怪才，變成雲層上那棵樹的一抹背影……他的夫人與好友吳楚楚等人，由中華音樂人交流協會主辦，協同中華音樂著作權協會（MUST）、台灣唱片出版事業基金會（RIT）、中華民國錄音著作權人協會（ARCO）、台北市音樂著作權代理人協會（MPA）、台北經紀人交流協會（TAAA）、飛碟及豐華唱片……等單位及曾跟他合作過的諸多音樂人，特別在 2011 年 12 月 10 日爲他舉辦紀念演唱會，黃鶯鶯、蔡琴、潘越雲、蘇芮、李宗盛、張清芳、鈕大可、張惠妹……等與會歌手，則演繹當年陳志遠所創作的名曲，作爲流行樂壇給予他的無限懷念與最佳致敬的獻禮。

對蕭青陽而言，幫陳志遠紀念演唱會做主視覺設計是一種感恩的心情。「他讓我想到梵谷在生命最低潮時，不斷拿著畫筆練習素描，他曾說，人生就像畫素描一樣，有時你必須行動明快果決，迅如閃電捕捉事物，描繪形貌。我想用梵谷般的筆觸，來表現陳志遠這個天才型音樂人，他正在天堂，就在我們抬頭可見的雲層樹幹上，他的臉迎著朝陽，就如同他所創作的歌，溫暖到我們心裡面。」

陳志遠紀念演唱會在台北國際會議中心舉辦，蕭青陽前往觀賞。他看到自己設計的主視覺畫面，纍纍果實，筆觸看來好溫暖，宛如對老師

傳達的祝福與溫度，而老師在雲端的背影，這樣的視覺一再重現，讓他相當感動。他也看到了許多自己從學生時代就很喜歡的歌手陸續上台，張清芳、李宗盛、黃鶯鶯……每個人沒講什麼話，唱完就下台，〈結束〉、〈留不住的故事〉、〈最後一夜〉……一首首曲子令人回到年輕歲月。

在眾多輪番上場的歌手當中，黃鶯鶯令他印象特別深刻。「黃鶯鶯戴著很大的圓形耳環，整個樣子看起來仍然像八〇年代那時一樣，唱〈留不住的故事〉，我很驚訝，怎麼大家的時光都在前進，她的卻是在倒退，似乎更加年輕了。」

這場盛會，集結了跟陳志遠相關的音樂人、幕後人員以及觀眾，令蕭青陽聯想到就好像在八〇年代曾在公館東南亞戲院看過的史詩電影《戰火浮生錄》。劇情從一場聯合國主辦的芭蕾舞表演會，帶出二次世界大戰前後四個歐美音樂世家長達半世紀的演變，頗富傳奇，對亂世兒女情懷和人間滄桑的刻劃也相當動人，其中片尾最後一段〈波麗路〉舞樂，更是經典畫面，似乎所有的戰亂及人間苦難，都因著美好的藝術交融而消弭，藝術消除國界與人心藩籬，讓世界獲得救贖。就如同這部電影一般，陳志遠所代表的意義，就如

同台灣流行音樂界的史詩，這場紀念演唱會未嘗不是透過對他作品的回顧，感受台灣流行音樂界的傳承及演替、滄桑與傳奇……

演唱會落幕之後，深有感觸的蕭青陽沒有向場內的圈內好友打招呼就快速離開會場。冷風颼颼，當他走到停車處，卻發現車子的輪胎破掉了，而他那天的心情就像消氣的破輪胎……在毛毛細雨中，他慢慢開車回中和，經過福和橋下時，接到吳楚楚的祕書打來的電話，問他要不要參加散場後的聚會？他婉拒了。隔天，他收到吳楚楚送來的一瓶紀念酒，上面貼著「如果有一天我不在，樹在」的紀念標籤。他不由得想起與吳楚楚的交往片段……

「人生很奇妙，不同的年代，卻都是喜歡做相同的事。」蕭青陽在高中時期就知道吳楚楚這個人，他是台灣第一代民歌手，曾與胡德夫、李雙澤等人開啓台灣民歌運動「唱自己的歌」風潮，後來轉型成爲飛碟唱片公司的老闆，與他有多次合作機會，對他感到相當尊敬與親切。有一次，蕭青陽不小心受傷骨折住院，吳楚楚和胡德夫特別前往醫院探望他，讓他相當感動。在聊天中，吳楚楚提到，常去碧潭那邊游泳及鍛鍊身體，而

那邊也是設計師與家人常去的地方。「我覺得這個圈子就像是一個大家庭，除了工作的交流之外，因為大家都很愛音樂，會互相溫暖對方，這也是這行業讓我開心和滿足的地方。」

然而，令設計師難過的是，這些年來圈內音樂人一個個殞歿的消息，張國榮、梅艷芳、梁弘志、金門王、倪敏然、馬兆駿、洪一峰、惠妮休斯頓、比吉斯、陶大偉……令他相當感慨。

沒想到，2012 年剛過完農曆年，又傳來「帽子歌后」鳳飛飛辭世的消息。陳志遠曾經在 1978 年參與鳳飛飛《一顆紅豆》專輯中〈菊花〉的編曲，從此才開始進入流行音樂的編曲與製作，而在陳志遠的追思會中，鳳飛飛也曾表達悼念之意，想不到卻在不到一年的時間內，自己也成了永遠令人追思的人……

無論如何，這些令人尊敬的音樂人曾經陪眾人走了一段，而他們的作品和典範，就如同「如果有一天我不在，樹在」所表達的意境般，在他們向人生告別、謝幕之後，故事隨著他們的作品傳唱不息，永遠活在人們心中。

註：本輯參與歌手包括 —— 張清芳、楊芳儀、徐曉菁、王海玲、李建復、蘇芮、金智娟、李宗盛、蔡琴、黃鶯鶯、伍思凱、姚可傑、楊培安、賴銘偉、卓義峰、葉歡、潘越雲、鈕大可、鍾鎮濤、曾寶儀、張惠妹、姜育恆、李佳薇、徐佳瑩、梁一貞、黃捷、舞思愛、黎謙（依專輯曲序列名）。

音樂人　陳志遠　Made in Taiwan

如果有一天我不在　樹在

拍拍手，給自己，給這個世界用力拍拍手。

蕭青陽

第一次入圍葛萊美獎頒獎典禮
和上帝交換的願望。

第二次入圍葛萊美獎感言
櫻桃可樂的滋味，再進葛萊美的動力！

February 13, 2005

對！我要下一個決定……低頭，雙手合十，在混亂的現場中，決定開始口中唸唸有詞……「神啊！就請祢不要讓我得獎吧！」「我還要再來，這裡已經是我人生的夢境了！」「就讓我不要得獎，與祢交換常常進入這個如幻似真的殿堂吧！」……

這是 2005 年 2 月 13 日，在葛萊美獎頒獎典禮現場，我和上帝交換的願望。

January 4, 2008

2005 年 2 月。拜葛萊美獎的幫忙，讓我第一次離開這塊生活三十九個年頭的番薯土地，生平第一次飛翔在浩瀚太平洋上空的換日線時，看到遠遠弧形的透明深藍地平線露出閃亮的星形曙光，衝動得真想打開機艙奮力躍下，感受小鳥飛翔在天上突然停止拍動翅膀的快活……

頒獎典禮一結束，興奮地從洛杉磯租了一台車，順著 1 號公路海線開往舊金山，沿途的那幾天，太平洋一直出現在駕駛座左方的窗外陪伴我，車子駛在從來都沒見過的風景公路上，讓我一直陷入從台灣東岸的台東台 5 線開往台北時，太平洋總是出現在駕駛座右方的相反對比，哇啊！一定是昨晚上帝把地球來一個左右大翻轉，人生才有這般峰迴路轉！

結束難忘的旅程，飛回台灣，飛機降落的第一件事，就是直奔中和南勢角的夜市口阿嬤家，按了電鈴，順著旋轉樓梯爬上老舊的公寓二樓，待厚重的深紅色鐵門打開，再打開咖啡色木門，眼前出現阿嬤抱著雙眼睜得超大的棠棠，旁邊站著恬恬跟《少年ㄞ國》愷愷，仔細瞧一下，哇啊！大家都長大了！

恬恬拉著我的衣角急急地說：「爸爸，我跟你講喔！棠棠每天晚上都睡不著，一直哭，一直哭，說要找媽媽，阿公都抱他一直在逛夜市，可是啊，他還是睡不著。」邊說邊進門都還來不及坐下，恬恬又從外套掏出一疊紙跟一封信，說：「爸爸，我跟你講喔！其實我也都睡不著，晚上棠棠都一直哭，我只有一次哭出來一點點……還有，你看，我每天晚上都在枕頭上畫卡片，然後放在枕頭下，因為愷愷說，其

No One.

February 11, 2008

實你根本就是聖誕老公公，你一定會收到我的信，爸爸你說對不對？」小孩子就是這樣，拚命講，拚命講，講到我的眼框裡淚水都已經滿到快忍不住了！

答應了恬恬，下次一定要再入圍一次，帶她去紐約玩雪，因為恬恬的願望就是要玩雪，她說雪好冰好舒服。答應了恬恬，下次一定要再入圍一次，帶她去迪士尼看白雪公主，因為恬恬說她想看英文人的白雪公主，不想看中文人的白雪公主！答應了恬恬，下次一定要再入圍一次，帶她去美國吃披薩，因為美國的披薩一片就比人大，美國的櫻桃可樂像水龍頭打開的水，可以一直免費續杯喝到爆！

答應了恬恬，下次一定要再入圍一次。如果我這次得到喇叭花獎座，上一次的金牌項鍊就要送給她，因為她比較喜歡金牌項鍊，她說戴葛萊美金牌很漂亮；但如果又得金牌，我們兩個就可以一起戴上漂亮的金牌啦！

恬恬，不瞞你說，爸爸心裡本來就已經想好，如果我這一輩子，再也得不到金牌的話，等你長大結婚要嫁給別人時，爸爸就會把這塊你最愛的金牌送給你當結婚禮物！

但是現在，爸爸就可以告訴你：「上次的金牌，現在就已經送給你啦！」

我預計：2008 年 1 月 15 日帶著歷屆設計團隊與舒華與愷愷與恬恬與棠棠與設計助手小千與小賴從泰國機場過境玩一天，再飛往美國東岸波士頓，再轉紐約玩雪，再飛洛杉磯，再重回 1 號公路開車往舊金山…… 把這兩年賺到的全都給它花光光！

今晚在葛萊美現場瘋狂地見到好多小時候崇拜的偶像…… Prince、Cyndi Lauper、Tina Turner、Herbie Hancock…

還見到長大後的新偶像 Foo Fighters、Machine Head、Alicia Keys、Beyonce、Kanye West、Rihanna、Jay-Z、Usher……

其中以〈No One〉獲最佳節奏藍調歌曲獎的 Alicia Keys 在典禮現場說到一句：「有夢想的人，要繼續有夢想……」當時真是切切實實溫暖了我的心！

謝謝大家！

第三次入圍葛萊美獎感言
和上帝交換的願望。

December 4, 2008

跳過！跳過！跳過！不要理以下這段，因為我正在起肖！

人都有怪怪的時候……像喝了酒、嗑了藥、聽了音樂，或像我現在……

時間逆流，我被召喚，我又坐回現場那張原來的位子。

下午 2:45，洛城，葛萊美獎頒獎典禮現場……

……開始倒數，所有的像啟動骨牌效應，快速翻動並快速度接近無法承受的終點，現在所有一切都讓我陷入無法控制的興奮、緊張、虛弱或害怕，整個我像陷入國一那年秀朗橋下沒人發覺的溺水現場……

人生回憶，一片一片開始快速翻動……

國小五年級的第一卷卡帶的封面，三十九歲的八百張唱片封面，人生……數也數不完，一張一張的黑膠封面……

花生麵包、菠蘿麵包、鹹麵包、白吐司、奶油吐司、奶油麵包、起司、夾心、紅龜、壽桃、壽麵、鳳片龜、發糕、魔烘、龜桃、花生荖、米荖、芝麻荖、土豆荖……銅版紙、雪銅紙、模造紙、描圖紙、道林紙、輕塗紙、博士紙……

再鎮定一點，四周不斷的金光閃閃，要不要正視？

靜止了，世界變成只有一整片淺灰，一片黑，或白……

對！我要下一個決定……低頭，雙手合十，在混亂的現場中，決定開始口中唸唸有詞……「神啊！就請祢不要讓我得獎吧！」「我還要再來，這裡已經是我人生的夢境了！」「就讓我不要得獎，與祢交換常常進入這個如幻似真的殿堂吧！」……

白又變成一整片灰，我的心也慢慢……慢慢……慢慢……沉了下來……這是 2005 年 2 月 13 日，在葛萊美獎頒獎典禮現場，我和上帝交換的願望。

2008 年 12 月 4 日下午，太平洋的對岸公布第五十一屆葛萊美獎入圍的名單：

Category 89 Best Boxed Or Special Limited Edition Package

* Ghosts I-IV Trent Reznor & Rob Sheridan, art directors(Nine Inch Nails) [The Null Corporation]

* In Rainbows Stanley Donwood, Mel Maxwell & Xian Munro, art directors (Radiohead) [TBD Records]

* Poems & Songs Qing-Yang Xiao, art director (Wu Sheng) Taiwan [Ring of Fire Music]

* Pretty. Odd. Alex Kirzhner & Panic At The Disco, art directors (Panic At The Disco) [Decaydance/Fueled By Ramen]

* @#%&*! Smilers Aimee Mann & Gail Marowitz,art directors (Aimee Mann) [SuperEgo Records]

第一次獲得全美獨立音樂大獎感言

又得獎，
前進更遠偏鄉。

第二次入圍全美獨立音樂大獎感言

魔力沙發！

March 13, 2012

　　《故事島》自發行以來，已經獲得德國紅點 best of the best 大獎、中國華語傳媒大獎、芝加哥 Good Design 設計獎，美國葛萊美獎入圍，以及全美獨立音樂大獎的鼓勵，「這不只是件作品，而是一份我生長在台灣的情感。」對於再獲獎，「美國人又支持鼓勵我了！這讓我有更大動力，堅定要踩著原創精神前往更高的山上、更遠的海邊去服務那些沒有品牌音樂的信念。」

March 13, 2012

　　做這張唱片時，我每天晚上都一個人睡在這張沙發上，屋子位於紐約蘇活區鬧區街道大樓上，是當年紐約三劍客 —— 李安、馮光遠、雕塑家，免費借給我住的，每晚半夜都是地鐵經過時吭咚吭咚的聲音……

　　恭喜！恭喜！恭喜！……好啦！本來這次想採低調一點跟家人分享即可，但一早就被同梯的寄來簡訊破局了：「蕭先生青陽恭喜你得獎！……打從年輕時就一直覺得你的思想、見解相當獨特，甚至於是怪異！哈哈哈……原來是我太平凡！不理解創作者的思想，哈哈哈！……嗯～以後我會多多留意身邊怪異思想的人。老友，再次恭喜你獲獎！看啥時有空，給個電話咱們聚聚……1536 同梯弟兄琨展」

　　然後打開網路新聞一看，原來新聞已經從紐約發布了，好像只有自己不知道。又一次好消息，再給自己一次許願：「嗯～希望我也有林書豪的沙發神力，射籃再連莊！」謝謝紐約「三劍客」和這張唱片所有的幕後英雄們，接下來我會慢慢和大家分享設計這張唱片的甘苦談……

　　想想，就 po 一篇入圍感謝文吧！閱讀此文章請先點選 Whitney Houston 按 play 鍵，B 面第四首〈Greatest Love Of All〉……

第二次入圍全美獨立音樂大獎感言
有一天，我會和我的偶像一同老去。

March 13, 2012

我的八〇年代……

高中畢業後就決定進入社會，前途茫茫一路從桃園小人國美工、世貿展場美工小弟、卡片紙品公司、翻版唱片公司、《水族箱》雜誌……

這天又坐在敦化南路旁機車上翻開報紙裡密密麻麻的求職欄，確定出門前用紅筆圈起來的徵人廣告「《明星雜誌》徵役畢美工／電洽7094065」，從機車後照鏡確認自信後走進今天要面試的雜誌社大樓電梯裡。一心為了能擠進這有音樂又有美工的雜誌社，面談中竟撒了一個已經役畢的謊，當中也因這個役畢的謊渾身緊張不自在。結束面試後，走進電梯再見鏡子裡的自己竟是一臉漲紅。

隔日公司來電：錄取了！順利進入雜誌社從小美工幹起，

新工作得來不易努力為公司打拚，很快得到老闆賞識當上部門主任，那時我正十九歲。

進到明星雜誌社似乎也宣告我踏進了這追夢的娛樂圈，其實那還是個連出版都需被審核的戒嚴時代，對圈內幕前幕後娛樂八卦一切皆好奇。一日躲進雜誌社倉庫裡翻到黃老闆因出版前衛的偷窺式性感寫真而觸法，年前才剛從看守所服完刑回到雜誌社，好奇心驅使又翻出一本名為《製作人黃宗弘影視生涯回顧專輯之鳳飛飛的昨日‧今日‧明日》……從一頁一頁彩色畫報我慢慢讀進倉庫外這位提攜我的老闆半生回憶。

書中黃老闆自敘「……當時的台視，譽為綜藝王國之稱，旗下三足鼎立，分別是白嘉莉、崔苔菁以及藍毓莉，幾乎包辦了所有綜藝節目，幾經波折失望之

後，我仍然奮戰不懈，力主鳳飛飛主持《我愛週末》的企劃案，終於獲得徐剛夫提攜與支持，並在他赴美考察前夕給我訓勉一句：『好好幹，別讓我失望』……」「……我心深處，對鳳飛飛充滿著無限懷念與愧疚：對她感激，在重重壓力下亦然主持《你愛週末》；對她愧疚，我又製作華視張小燕主持的新節目《飛燕迎春》對抗她，實有『人在電視，身不由己』之感慨！……」繼續翻閱書中深藏的娛樂圈夢想，心想自己這剛入門的小美工，眼前倉庫門外黃老闆就是我偶像。

那是一個連傳真機、手機、CD都還沒發明的八〇年代，每日上班最爽的就是隨時可以將收音機裡電台正在播放的本週冠軍曲〈Greatest Love of All〉轉到最大聲，坐在辦公室裡邊盡情聽音樂邊拿著針筆畫黑白稿設計

雜誌，把麥可傑克森、轟樂團、惠妮休斯頓、喬治男孩、辛蒂蘿波、瑪丹娜……都編進本月雜誌裡的排行榜裡。

結束一天工作最快樂的就是傍晚下班後的塞車時光了！打完下班卡，騎上機車、戴上耳機、按下隨身聽 play 鍵，回家的路上停停走走，一路從敦化南路、基隆路到永遠塞車的福和橋頭都是廢棄煙的車陣，在車陣裡享受著一首接著一首我最喜歡的新浪潮電子樂，Yazoo、OMD、Simple Minds、Arcadia、Eurythmics、Thomas Dolby、Depeche Mode……聽完卡帶 B 面，再翻回 A 面從 Duran Duran 聽起，印象中遠遠的福和橋上的夕陽都是從藍色漸層到鵝黃色，然後會有好幾台噴射機拖著長長的尾巴在天際緩緩移動。

傷心排行榜

當完兵退伍後，這世界有了傳真機，飛利浦也發明了 CD，合作多年的打字行老闆只好帶著打字員老闆娘轉行去台中賣排骨飯，眼看新時代就要來臨，新的唱片新的明星繼續誕生……唱片設計的工作一做竟過了二十多個年頭，而黃宗弘老闆每年例行都會約我和他在飯店頂樓餐廳見面。再見這位忘年之交，他總是穿著一身黑灰色風衣、頭戴細絨布紳士帽，漸行老去的身軀仍然意氣風發，聊著當年沒能實現的偷窺式性感美學，言談中不時自豪是圈內有著獨特慧眼的製作人，豎起拇指稱讚鼓勵我：「蕭青陽啊！從你小時候我就知道將來你一定是這圈子有才華的美術家……」就這樣每年都會得到這位前輩的讚賞鼓勵。

多年後再接到黃老闆的電話是他女兒打來，電話中說著爸爸年前飛到韓國，說是要去看韓劇《冬季戀歌》的雪景，在飛機抵達首爾後的隔日就離開了這世界。

2012 年春天來臨前，再也沒有接到當年提拔我的黃老闆鼓勵的電話，葛萊美獎頒獎前一天新聞傳來惠妮休斯頓、鳳飛飛相繼離開了這世界，停車在依然吵雜的福和橋頭，望著遠遠噴射機緩緩劃過天際，這回它帶走了我的八○年代……本週全美 Billboard 排行榜的冠軍專輯是惠妮休斯頓《Whitney: The Greatest Hits》、第二名是愛黛兒《21》、第三名是瑪丹娜《Celebration》、第四名是艾爾頓強《Rocket Man: Number Ones》、第五名是惠妮休斯頓《Whitney Houston》同名專輯……

對了！黃老闆口中一直提到的「偷窺式性感美學」後來被《蘋果報》實現了。

感謝

2012 年 3 月 10 日晚上，我正在印刷廠看陳志遠紀念專輯《如果有一天我不在，樹在》上機，同時間美國傳來消息，《After 75 Years》專輯入圍全美獨立音樂大獎（Independent Music Awards）最佳專輯設計獎。

感謝一起完成這張唱片的幕後英雄——攝影師建維、文字昭平、繪圖傑利小子和我的設計團隊大瑀、阿 Zo、小寶、特洛伊、小賴、柚子飛……

恭喜大家！

不要害怕，不必害羞。手上傳統圖騰是祖先留下來的！

June 2, 2012

有一次到屏東的泰武國小，見到一個排灣族的學生羅杰因為上課時在手上畫傳統圖騰，不專心而被罰站。

我要求小朋友把這個圖騰畫在我的手上送給我，後來我把這個圖騰設計成一張唱片，鼓勵全世界和我一樣，只愛畫畫不愛讀書的小孩。

善良的人得有好運氣！

June 25, 2012

Chang43：蕭青陽，不只是個設計師，他也是一個不折不扣的音樂人……

蕭青陽：謝謝張四十三這麼用力為我說那麼多可愛的話……我是在三十九歲那年上帝第一次丟葛萊美的禮物給我時，才開始練習多關心身邊的人！我想，能得到好運氣的人，同時也讓更多的人得到失落，命運讓我能繼續設計我喜歡的唱片，卻也讓我必須承受開心的事還得面臨別人的評斷。還好，我跟你一樣是個只要有音樂和美好風景就能讓我們熱情並繼續挑戰的人，在這行業也二十八年了！

這幾年在世界各地參加頒獎典禮時，其實我最在意的都是坐在我身旁的家人，獲獎時我總是愛看看他們有沒有好開心的笑容，落榜時我也急著想看看他們

有沒有學到原來這世界的標準有好多種，其實我的年紀也到了可以規劃退休的年紀，今年我又得到三座獎的鼓勵，但也讓更多人得到失落，這回又是我落榜，但也讓另外好多人得到快樂。告訴你，最近我已經能在揭獎時輕鬆到可以偷瞄隔壁的每一個人都在用力禱告的樣子，大家都為了能得獎而露出用力向神禱告的樣子，好可愛。

其實今年我最大的難過應是這次落榜我竟然已經不感失落了！我已經開始設計下一張唱片囉！這次我反過來要挑戰用最短的時間完成一張唱片……南王姊妹花《巴力瓦格斯》背後有上百人從部落到都市日夜的心血結晶。《75 年後》有近百人從台灣到日本、紐約的血淚心酸。這些都不是只有包裝可以表達或任何獎項得以評斷的，我想其他

人的唱片也都是這樣。

謝謝你，我們何德何能有福氣繼續製造好音樂好封面給更多的人收藏！再套回上次得獎時你說的話：「興奮只能有一天。」那……失落也只能有一天。身在這行業，真的好有意思。

感謝

以下三十七家版權公司授權提供本書專輯封面使用
依筆畫順序排列

人人有功練音樂工作室
上華國際企業(股)公司
凡音文化有限公司
大吉祥整合行銷有限公司
大信唱片
中華音樂人交流協會
友善的狗文化活動股份有限公司
台灣加油讚
好小氣音樂工作室
好樂迪集團阿爾發音樂
有鳳音樂
李欣芸音樂工作室
角頭音樂
社團法人台灣原聲教育協會
金圓唱片
春水出版社
風和日麗唱片行
風潮唱片
拷秋勤樂團
財團法人超越文創教育基金會
高動力國際娛樂
國際文化教育促進企業社
基力音樂股份有限公司
常喜音樂
野火樂集
梅傑音樂工作室
紫米音樂工作室
華特國際音樂
歌林股份有限公司音樂出版部
滾石唱片
滿地富生活創意
福茂唱片
種子音樂
濁水溪公社
蘆葦花開音樂藝術文化工作室
寶星唱片股份有限公司
魔岩唱片
彎的音樂

感謝

蕭青陽工作室歷任設計師
依進工作室時間排列

陳皇旭（小旭）
小劉
黃榮信
王威翔
小胖
張大川
馬詩瑀（馬力）
徐慧利（Eari）
陳世川（Gelresai）
殷國鴻（毛毛）
陳威宇（Jeff）
劉儒霖（Jeason）
簡志宇（桑德）
楊維綸（Echo）
蔡育智（dean）
李佩如（仙仙）
洪修雯（Avvil）
顏可欣（小樂）
李郁千（小千）
陳思帆（阿寶）
李孟哲（阿水）
賴伯燁（小賴）
陳志鴻（阿鴻）
張家承（海灘）
蔡書瑀（大瑀）
賴佳韋（小寶）
林芝宇（阿Zo）
李文志（Troie）
吳琦
吳花菓子
陳胤竹（柚子飛）
陳儀佩（精精）

感謝

行政院文化部影視及流行音樂產業局

樊美印刷
山水印刷
喬羽印刷
永琦印刷
永暘印刷

有一天 我會和我的偶像一同老去　蕭青陽 百張台灣唱片作品
One day I shall be old with my idols.　Qing-Yang Xiao's 102 music album designs of Taiwan

策劃出版　蕭青陽工作室
編著　蕭青陽
標題及絮語文字　蕭青陽
企劃統籌及主編　陶婉玲
採訪撰文　周昭平
　　　　　第 1・3・5-8・10・12-18・20・22・24・27-35・37-40
　　　　　42-46・48-64・66・68-72・74-86・88-95・98-99・100 章
　　　　　許麗芩
　　　　　第 2・4・9・11・19・21・23・25・26・36・41・47・65・67・73・87・96・97・101 章
編輯修潤協力　許麗芩
行政編輯　李青芃
英文翻譯　廖蕙芬・陳秋萍・James A.Murray
美術設計　蕭青陽工作室
設計協力　陳胤竹
封面攝影　李郁千
封底及內頁攝影　蕭青陽

編輯製作　遠流出版事業股份有限公司
出版四部總編輯暨總監　曾文娟
資深副主編　李麗玲
編輯校對　沈維君・潘貞仁
企劃　王紀友

發行人　王榮文
出版發行　遠流出版事業股份有限公司
客服電話　02-2392-6899
傳眞　02-2392-6658
郵撥　0189456-1
著作權顧問　蕭雄淋律師
法律顧問　董安丹律師

印刷　永暘彩色印刷有限公司 02-2309-3232
　　　108 台北市西園路2段281巷6弄30號4樓

國家圖書館出版品預行編目資料

有一天，我會和我的偶像一同老去／蕭青陽編著. __初版.
臺北市：遠流.2012.11
面　： 公分（綠蠹魚；47）
ISBN 978-957-32-7049-2（精裝）.__
ISBN 978-957-32-7074-4（平裝）
1. 平面設計　2. 封面設計　3. 唱片
964　　　　　　　　　　　　　101016146

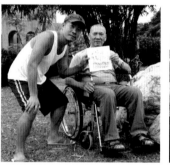

Shout studio motto

In solitude or accompanied, I choose to go down this path.

As it turns out, my time finally begins now.

The record life of catching people like catching fish.

Design definitely can change this world.

Those who have dreams should keep on having dreams.

Bottoms up! To a life of having dreams together.

Jump!

Why go to bed if not tired?

Clap your hands, clap your hands hard for you and for this world.

One day I shall be old with my idols.

Good people get good luck.

Those who begin the journey can achieve their next dream.